மேற்கத்திய ஓவியங்கள்

பி.ஏ. கிருஷ்ணன்

மேற்கத்திய ஓவியங்கள்

(பிரெஞ்சுப் புரட்சி ஆண்டுகளிலிருந்து
இருபத்தொன்றாம் நூற்றாண்டுவரை)

காலச்சுவடு பதிப்பகம்

அன்பார்ந்த வாசகருக்கு,

வணக்கம்.

காலச்சுவடு நூலை வாங்கியமைக்கு நன்றி.

நூலின் உள்ளடக்கம், உருவாக்கம், அட்டைப்படம் இன்ன பிற அம்சங்கள் பற்றிய உங்கள் கருத்துகளையும் ஆலோசனைகளையும் காலச்சுவடு வரவேற்கிறது. தகவல், எழுத்து, வாக்கியப் பிழைகள் தென்பட்டால் கட்டாயம் தெரிவித்து உதவுங்கள். நூல் தயாரிப்பில் கடும் குறைபாடு இருப்பின் மாற்றுப் பிரதி உங்களுக்குக் கிடைக்கக் காலச்சுவடு ஏற்பாடு செய்யும்.

மின்னஞ்சல்: publisher@kalachuvadu.com

காலச்சுவடு நாகர்கோவில் அலுவலகத்திற்குக் கடிதம் அனுப்பலாம்.

தங்கள்
எஸ்.ஆர். சுந்தரம் (கண்ணன்)
பதிப்பாளர் – நிர்வாக இயக்குநர்

மேற்கத்திய ஓவியங்கள் பிரெஞ்சுப் புரட்சி ஆண்டுகளிலிருந்து இருபத்தொன்றாம் நூற்றாண்டு வரை ◆ ஆசிரியர்: பி.ஏ. கிருஷ்ணன் ◆ © பி.ஏ. கிருஷ்ணன் ◆ முதல் பதிப்பு: டிசம்பர் 2018, இரண்டாம் பதிப்பு: செப்டம்பர் 2023 ◆ வெளியீடு: காலச்சுவடு பப்ளிகேஷன்ஸ் (பி) லிட்., 669, கே.பி. சாலை, நாகர்கோவில் 629001

meeRkattiya ooviyankaL ◆ Western Paintings: From French Revolution to the Twenty First Century ◆ Author: P.A. Krishnan ◆ © P.A. Krishnan ◆ Language: Tamil ◆ First Edition: December 2018, Second Edition: September 2023 ◆ Size: Demy 1 x 8 ◆ Paper: 18.6kg maplitho ◆ Pages: 336

Published by Kalachuvadu Publications Pvt.Ltd., 669, K.P.Road, Nagercoil 629001, India ◆ Phone: 91-4652-278525 ◆ e-mail: publications@kalachuvadu.com ◆ Printed at Adyar Students xerox Pvt. Ltd., No. 275 Habibullah Road, Triplicane high Road, Opp Triplicane Post Office, Triplicane, Chennai 600005

ISBN : 978-93-86820-98-3

09/2023/S.No. 866, kcp 4727, 18.6 (2) uss

மேற்கத்திய ஓவியங்களைப் பற்றித்
தெரிந்துகொள்ள நினைக்கும்
தமிழ் வாசகர்களுக்கு

பொருளடக்கம்

முன்னுரை	9
புரட்சியின் ஓவியன்	11
கோயா மனக்குகை ஓவியன்	23
மூன்று ஓவியர்கள் – இங்கிலாந்து	38
ஐரோப்பிய, அமெரிக்க ஓவியர்கள் - I	58
இந்தியாவை வரைந்தவர்கள்	77
பறவைகளும் மிருகங்களும்	84
உண்மையை நோக்கி	88
இம்ப்ரஷனிஸம் – மாற்றத்தின் தலைவாசல்	106
இம்ப்ரஷனிஸம் – நான்கு ஓவியர்கள்	121
இம்ப்ரஷனிஸத்திற்குப் பின்	138
மேற்கை நோக்கி – அமெரிக்க ஓவியங்கள்	155
போரைப்பற்றிய ஓவியங்கள்	178
இரு நண்பர்கள்	182

ரஷ்ய ஓவியர்கள்	199
குறியீட்டு ஓவியர்கள்	213
இருபதாம் நூற்றாண்டின் துவக்கத்தில்	225
இசங்கள் என்றால் என்ன?	242
பாலம், நீலக் குதிரை வீரன், இன்னபிற	245
பிக்காஸோ	262
சர்ரியலிஸ ஓவியர்கள்	275
மெக்சிகோவின் இரு ஓவியர்கள்	288
இரண்டாம் உலகப்போருக்குப் பின்	298
தொடரும் பயணம்	315
THE NAME OF THE PAINTERS	317
LIST OF PAINTINGS AND THEIR LOCATIONS	321
THE LIST OF BOOKS CONSULTED	335

முன்னுரை

பெருங்கடலை இரண்டு புத்தகங்களுக்குள் அடைக்க முடியுமா? மேற்கத்திய ஓவியங்கள், அவற்றிலும் புகழ்பெற்ற ஓவியங்கள் கணக்கில்லாதவை. அவற்றில் சிலவற்றின், அவற்றை வரைந்தவர்கள் பற்றியும் அவர்கள் வாழ்ந்த காலம் பற்றியுமான வரலாற்றைச் சுருக்கமாக, தொய்வு இல்லாமல் சொல்ல முயன்றிருக்கிறேன். இரண்டாவது பகுதி நம்மை இந்த நூற்றாண்டிற்குக் கொண்டு நிறுத்துகிறது. புத்தகத்தை வடிவமைக்க, படாத பாடு பட வேண்டியிருந்தது. மிக அழகாக வந்திருக்கிறது என்று நினைக்கிறேன்.

இந்தப் பகுதியில் நமக்கு மிக நெருக்கமான ஓவியர்கள் பலர் இருக்கிறார்கள். என்னைப் பொறுத்தவரை, இரண்டாம் உலகப் போருக்குப் பின்னால் வந்த ஓவியர்கள் மீது எனக்கு மதிப்பு உண்டு; பிரியம் கிடையாது. என்னால் முடிந்த அளவில், நான் நேராகப் பார்த்த ஓவியங்களைப் பற்றியே எழுதியிருக்கிறேன். உலகின் பல கலைக்கூடங்களில் அவை காட்சிக்கு வைக்கப்பட்டிருக்கின்றன. அவற்றைத் தேடித் தேடி அலைவதிலேயே பல நாட்களைச் செலவிட்டிருக்கிறேன்.

புத்தகத்தின் வரைவைப் பார்த்துப் பிழைகளை மிகக் கவனமாகத் திருத்திக் கொடுத்த திரு. பாலசுப்பிரமணியத்திற்கும், அற்புதமாக வடிவமைத்திருக்கும் திருமதி சுபாவிற்கும், அட்டை வடிவமைப்பு செய்த ஜெபாவிற்கும், வரைவைப் படித்துத் தன் கருத்துகளையும் திருத்தங்களையும் சொன்ன ஓவியர் திரு. கணபதி சுப்பிரமணியத்திற்கும் என் மனமார்ந்த நன்றிகள்.

காலச்சுவடு பதிப்பகம் இல்லாவிட்டால், இப்புத்தகங்கள் வந்திருக்கும் வாய்ப்பே இல்லை என்றுதான் சொல்ல வேண்டும். கண்ணனுக்கு என் அன்பும் நன்றிகளும்.

நான் விமரிசகன் அல்லன், ரசிகன். வரலாற்றையும் மனிதகுலத்தின் வளர்ச்சியையும் ஆழ்மனத்தில் நிகழ்கின்றவற்றையும் இந்தக் காலகட்ட ஓவியங்கள் நம்முன் கொண்டுவந்து வைக்கின்றன. அவற்றைப் பற்றி நான் நினைத்ததை உங்கள் முன் வைத்திருக்கிறேன்.

புதுடில்லி பி.ஏ. கிருஷ்ணன்
10.11.2018

புரட்சியின் ஓவியன்

*"அந்த விடியலில் உயிர்ப்போடிருந்தது பேரின்பம்
ஆனால் இளைஞனாக இருந்தது அசல் சொர்க்கம்"*

என்று வேர்ட்ஸ்வொர்த் பிரெஞ்சுப் புரட்சி நடைபெற்ற ஆண்டுகளில் அவர் உணர்ந்ததைக் கூறுகிறார். புரட்சித் தீயின் சுட்டெரிக்கும் நெருக்கத்தில் இல்லாமல், சற்றுத் தொலைவில் குளிர்காய்ந்துகொண்டிருந்தவரின் கூற்று இது. ஆனால் புரட்சிகளையும் அவற்றின் நிகழ்வுகளையும் அருகாமையில் இருந்து பார்த்த கலைஞர்களின் பார்வைகள் சற்று வித்தியாசமானவை.

பதினெட்டாம் நூற்றாண்டின் இறுதிகளை இரு புரட்சிகள் நெருக்குகின்றன. முதலாவது அமெரிக்கப் புரட்சி. 1776இல் விடுதலை அறிக்கையுடன் துவங்கிய அமெரிக்கப் புரட்சி 1783இல் பாரிஸ் ஒப்பந்தத்தோடு முடிவடைகிறது. 1789இல் துவங்கிய பிரெஞ்சுப் புரட்சி 1799 இறுதியில் நெப்போலியன் ஆட்சியைக் கைப்பற்றியதுடன் முடிவடைகிறது. புரட்சிகள் வரலாற்று நாயகர்களை உருவாக்கின. ஓவியர்களைத் தோற்றுவித்ததாகத் தெரியவில்லை. ஏற்கனவே வரைந்துகொண்டிருந்த ஓவியர்கள்தான் புரட்சியின் பக்கம் சேர்ந்தனர். அமெரிக்க, பிரெஞ்சுப் புரட்சிகள் உலகையே புரட்டிப் போட்டவை. ஆனால் ஓவியக்கலையையே புரட்டிப்போடக்கூடிய ஓவியர்கள் வருவதற்கு வரலாறு ஒரு நூற்றாண்டு காத்திருக்க வேண்டியிருந்தது.

இதனால் மாற்றங்கள் ஏற்படவேயில்லை என்ற பொருளல்ல. புரட்சிகளுக்குச் சில ஆண்டுகளுக்கு முன்பே எவற்றை ஓவியங்களாக வரையலாம் என்பது குறித்த சர்ச்சைகள் நடந்து மாற்றங்களும் பிறந்துவிட்டன.

பதினெட்டாம் நூற்றாண்டின் அம்பதுகளுக்குப் பிறகு வரையத் தொடங்கிய சில ஓவியர்கள் எப்போதும் பழைய

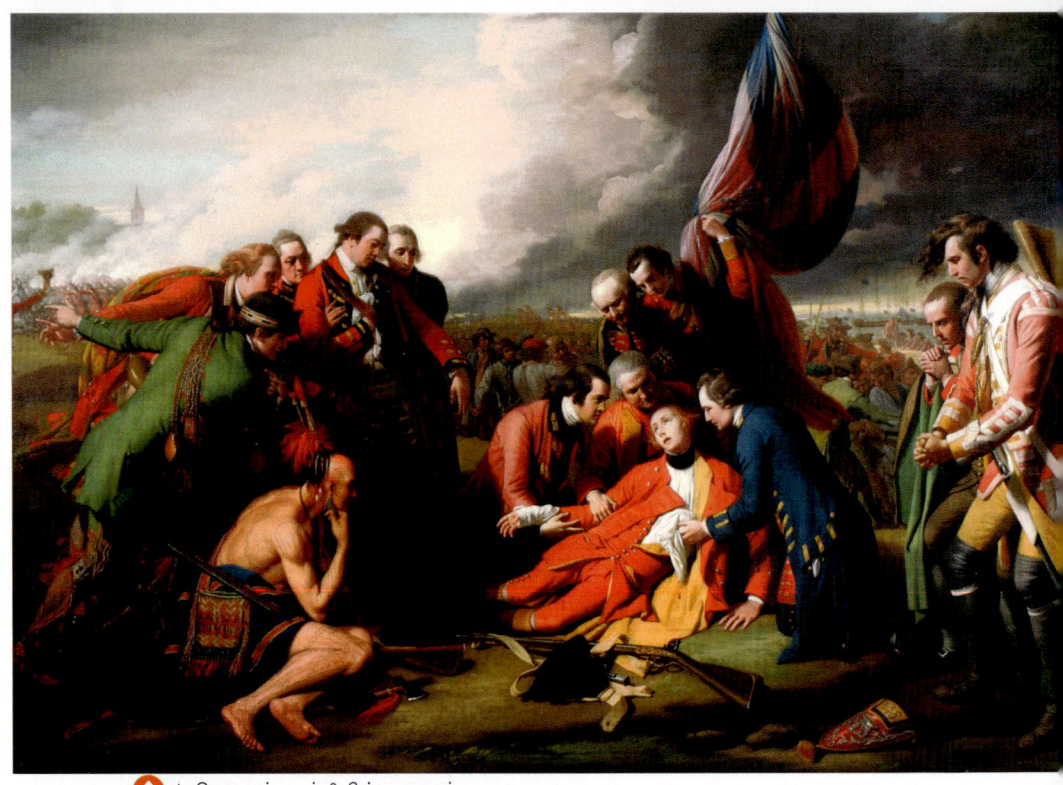

1. ஜெனரல் உல்ஃபின் மரணம்

புராணங்களையும் எப்போதோ நடந்த வரலாற்றுச் சம்பவங்களையும் வரைந்துகொண்டிருப்பது அயர்வளிப்பதாகக் கருதினார்கள். கடந்த காலம் என்பது தாங்களே கடந்துவந்த காலமாக இருந்தால் அதன் பின்புலங்களை உண்மையின் வெளிச்சத்தில் வரைய முடியும் என்று அவர்கள் உறுதியாக நம்பினார்கள்.

பதினெட்டாம் நூற்றாண்டின் பிற்பகுதியில் வாழ்ந்த அமெரிக்க ஓவியரான காப்லியைப் பற்றி முன்பே குறிப்பிட்டிருக்கிறேன். ஆனால் அவர் வரைந்தது தனிமனிதனுக்கு நடந்தது; வரலாற்று நிகழ்வு அன்று. அவரைப் போன்று அமெரிக்காவில் பிறந்த ஓர் ஓவியர் தற்கால நிகழ்வுகளையும் ஓவியன் துணிந்து கையில் எடுக்க வேண்டும் என்ற கருத்தை மக்களிடம் எடுத்துச் சென்று வெற்றியும் பெற்றார். **பெஞ்சமின் வெஸ்ட்** (1738–1820) என்ற இந்த ஓவியரின் '**ஜெனரல் உல்ஃபின் மரணம்**' (1) என்ற ஓவியம் தற்கால வரலாற்று நிகழ்வுகளைப் பதிவுசெய்யும் ஓவியங்களின் முன்னோடியாகக் கருதப்படுகிறது.

பிரிட்டனுக்கும் பிரெஞ்சு நாட்டிற்கும் 1759ஆம் ஆண்டு க்யூபெக்கில் நடந்த இந்தச் சண்டைதான் கனடா நாடு முழுவதையும் பிரிட்டனுக்குச் சொந்தமாக்கும் பாதையை அமைத்துக்கொடுத்தது. ஜெனரல் உல்ஃப் பிரிட்டானியச் சேனையின் தலைவர். மலை ஒன்றைத் தாண்டி க்யூபெக் நகரின் அருகே இருந்த சமவெளி ஒன்றில் நடந்த போரில் உல்ஃப் மரணம் அடைந்தார். அவரது நாடு வென்றது. வெஸ்ட் தனது ஓவியத்தில் இருக்கும் வீரர்களின் உடைகள் அன்றைய பிரித்தானிய ராணுவ வீரர்களின் உடையை ஒத்திருக்கும் என்று சொன்னதுமே பலர் பொங்கியெழுந்தார்கள். ராணுவத்திற்கு அவமரியாதை என்று சொன்னார்கள். அன்றைய அரசரான மூன்றாம் ஜார்ஜ் நான் ஓவியத்தை வாங்கமாட்டேன் என அறிவித்தார். ஆனால் காட்சிக்கு வைக்கப்பட்டதும் பொதுமக்களிடம் ஓவியம் பலத்த வரவேற்பைப் பெற்றது.

ஓவியத்தைக் கவனமாகப் பார்த்தால் ஏசுபிரானின் சிலுவையிறக்க ஓவியங்களின் தாக்கம் இருப்பது தெளிவாகத் தெரிகிறது. உதாரணத்திற்கு முதற்பாகத்தில் இருக்கும் வெய்தனுடைய ஓவியத்தைப் (33) பாருங்கள். ஓவியம் வரையப்பட்டிருக்கும் விதமும் மறுமலர்ச்சி ஓவியங்களை ஒத்திருக்கிறது. சுற்றியிருப்பவர்களின் நிற்கும் விதமும், அவர்கள் கண்களில் மெல்லிதாக, அழுத்தமின்றித் தெரியும் சோகமும், ஓவியர் உடைகளை மாற்றினாலும் ஓவியத்தின் வரைமுறைகளை அதிகம் மாற்ற விரும்பவில்லை என்று தெரிகிறது. இது பழமையும் புதுமையும் சேர்ந்த கலவை. இக்கலவையை ஒருவர் பார்த்துக்கொண்டிருக்கிறார். ஓவியத்திற்குள்ளேயே, இறப்பவருக்குச் சிறிது தொலைவில் அமர்ந்துகொண்டு, எந்தவிதச் சலனமும் இன்றி. உடையிலிருந்து அவர் **இருக்வாய்** *(Iroquois)* இந்தியரென அறிய முடிகிறது.

அமெரிக்கப் புரட்சியை வரைந்தவர்களில் சிறந்த கலைஞன் ஒருவன்கூட இல்லாமல்போனது ஆச்சரியமாகத்தான் இருக்கிறது. டர்ன்புல் என்ற கலைஞன் புரட்சியின் நிகழ்வுகளை வரைந்திருக்கிறான். ஆனால் நினைவில் நிற்கக்கூடிய ஓவியம் ஒன்றுகூட இல்லை. உதாரணமாக அவனுடைய **'விடுதலை அறிக்கை'** *(2)* ஓவியத்தைப் பாருங்கள். இது இரண்டு டாலர் நோட்டில் இருக்கும் ஓவியம்.

ஓவியத்தைப் பார்த்தால், வரலாற்றுச் சிறப்பு மிக்க நிகழ்வு ஒன்றின் வடிவமாகவே நமக்குத் தோன்றவில்லை. எல்லோர் முகங்களும் ஒரே மாதிரியாக எந்த உணர்வையும் காட்டாமல் இருக்கின்றன. ஒருவேளை

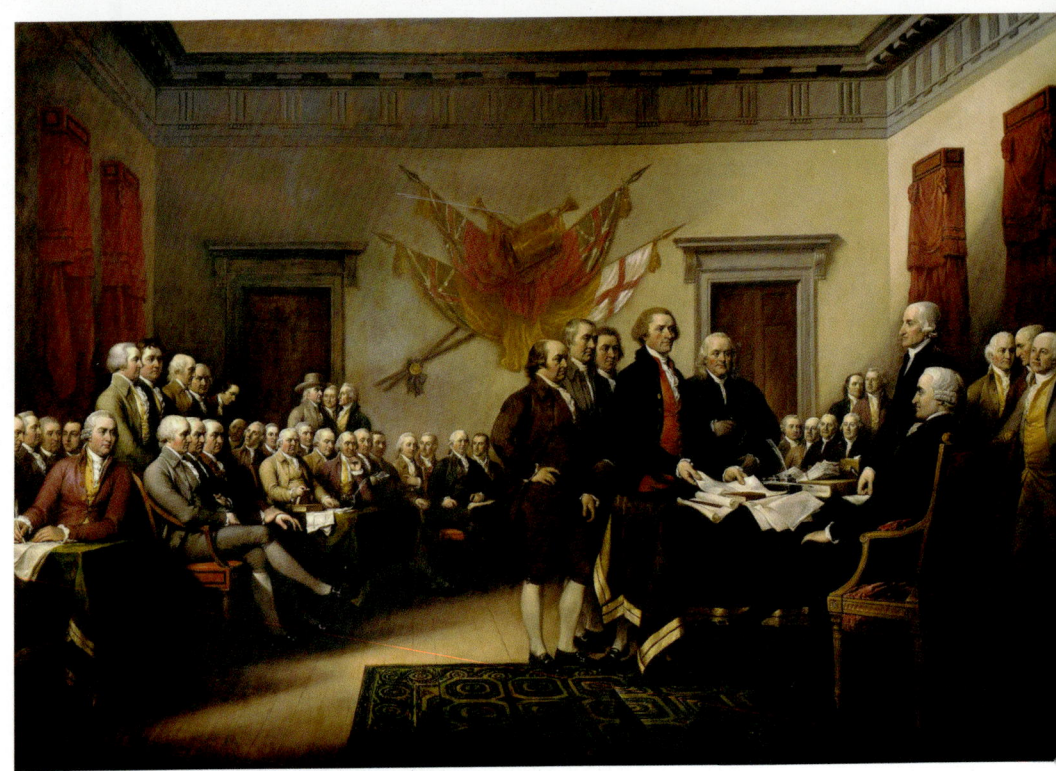

⬆ 2. விடுதலை அறிக்கை

அறிவிப்பது மளிகைக் கடைப் பட்டியலோ என்று நமக்கு நினைக்கத் தோன்றுகிறது.

ஆனால் பிரெஞ்சுப் புரட்சிக்கு ஒரு மகத்தான ஓவியன் கிடைத்தான்.

ஓவியனைப் பற்றிப் பேசும் முன் புரட்சியைப் பற்றிச் சொல்லியாக வேண்டும். பிரெஞ்சுப் புரட்சி நில உடைமையாளர்களுக்கும் கத்தோலிக்க குருமார்கள் கையில் இருந்த சர்ச் அமைப்புகளுக்கும் எதிராக எழுந்தது என்பது எல்லோருக்கும் தெரியும். அதற்கு உந்துதலாக இருந்தது, ஜாகோபின் க்ளப் என்ற அமைப்பின் உறுப்பினர்கள் நாடு முழுவதும் பரவியிருந்தார்கள். 1789இல் பஸ்டீல் கோட்டையைப் பிடித்தது புரட்சியின் ஒரு முக்கிய நிகழ்வு. பிறகு மன்னராட்சி வீழ்ந்து மக்களாட்சி 1792இல் தொடங்கும்போது. ஜாகோபின் இயக்கத்தினரில் இரு தரப்பினர்கள் இருந்தார்கள். சிறிது நிதானமாகச் செல்ல வேண்டும் என்று நினைத்தவர்கள் ஜிரோண்டின்கள் (Girondins) என்று அழைக்கப்பட்டார்கள். (இவர்களில் ஜாகோபின் இயக்கத்தைச்

சேராதவர்களும் இருந்தார்கள்) வேகமாகச் செல்ல வேண்டும், மன்னர் ஆதரவாளர்களும் நிலவுடைமையாளர்களும் இரும்புக் கரம் கொண்டு ஒடுக்கப்பட வேண்டும் என்று நினைத்தவர்கள் மாண்டன்யா (Montagnards) என்று அழைக்கப்பட்டார்கள். இவர்களில் இரண்டாமவர்களின் கரம் வலுப்பெற்று, ராபெஸ்பியர் (Robespierre) தலைமையில் பிரெஞ்சு குடியரசு செயலாற்றியது. இந்த அரசுதான் பதினாறாம் லூயி, அவரது மனைவியின் தலைகளை வெட்டியது. பயங்கரவாத ஆட்சி சுமார் ஒரு வருடம் நடந்தது. பதினேழாயிரத்திற்கும் மேற்பட்டவர்கள் தலையறுப்பட்டனர். ராபெஸ்பியர் தலை வெட்டப்பட்டவுடன் பயங்கரவாத ஆட்சி முடிவிற்கு வந்தது. அதன் பிறகு டைரக்டரி எனப்படும் கூட்டமைப்பு ஆட்சி செலுத்தியது. பதினெட்டாம் ப்ரீமேஷ் என்று அழைக்கப்படும் நவம்பர் 9, 1799இல் நெப்போலியன் தனது ஆட்சியை அறிவித்ததும் குடியரசு முடிவிற்கு வந்தது. நெப்போலியன் பதினைந்து ஆண்டுகள் அரசாண்டான். அவனது ஆட்சி 1815 ஜூன் 18ஆம் தேதி வாட்டர்லூ போருடன் முழுவதுமாக முடிவிற்கு வந்தது.

இந்த நாற்பது ஆண்டுகள் – 1776இல் அமெரிக்க விடுதலையில் துவங்கி 1815இல் நெப்போலியனின் தோல்வியில் முடியும் ஆண்டுகள் – உலக வரலாற்றின் மிக முக்கியமான ஆண்டுகள். இதற்கு இணையாக 1905இல் ஜப்பான் ரஷ்யாவை முறியடித்ததிலிருந்து துவங்கி 1945ஆம் ஆண்டு இரண்டாம் உலகப்போரில் ஹிட்லர் வீழ்ந்ததுடன் முடிவடையும் நாற்பது ஆண்டுகளை மட்டும்தான் சொல்ல முடியும். தொழிற் புரட்சியில் முன்னால் நின்ற ஐரோப்பிய ஏகாதிபத்தியத்தின் ஏற்றம் (குறிப்பாக பிரித்தானிய ஏகாதிபத்தியம்) 1815 வியன்னா காங்கிரசில் துவங்குகிறது. அதன் வீழ்ச்சி நூறு ஆண்டுகளுக்குப் பின்னர் 1914ஆம் ஆண்டு முதல் உலகப் போரில் துவங்கி இரண்டாம் உலகப் போருக்குச் சில ஆண்டுகளுக்குப் பின்னால் முடிவடைகிறது.

ஓவியர்களும் இந்தக் காலகட்டத்தின் வரலாற்றைப் பதிவுசெய்திருக் கிறார்கள். ஆட்சி செய்தவர்கள் வரலாற்றை மட்டுமல்ல – ஆளப்பட்டவர்கள் வரலாற்றையும்கூட. இந்தக் காலகட்டத்தில்தான் ஓவியர்களைப் பொறுத்தவரை கிறித்துவ மதம் முழுவதும் பின்னால் ஒதுங்குகிறது. மதம் குறுக்கிடும் என்ற கவலையில்லாமல் அவர்கள் தங்களது படைப்புத் திறனைப் பல உத்திகள் கொண்டு வெளியிடத் துவங்கிய காலமும் இதுதான்.

இனி நாம் ஓவியத்திற்கு வருவோம்.

ஜாக் லூயி டேவிட் *(1748–1825),* இரும்பு வேலை செய்யும் தொழிலாளிக்குப் பிறந்தவர். தந்தையை இள வயதிலேயே இழந்தவர். உறவினர்கள் கட்டிடக் கலை நிபுணர்களாக இருந்ததால் சில வருடங்கள் அவர்களுடன் இருந்து கட்டிடக் கலை பயின்றார். ஆனால் ஓவியத்தில்தான் தனக்கு ஈடுபாடு இருக்கிறது என்பதை அறிய அவருக்கு அதிக நாட்கள் ஆகவில்லை. பல வருடங்கள் விடாது பயின்றார். குணத்தில் உணர்ச்சிப் பிழம்பு. தமிழ் சினிமாவில் சிவாஜி கணேசன் நடித்தது போல் நிஜ வாழ்வை வாழ்ந்தார் என்று சொல்லலாம். பிரெஞ்சு அகாடமி அவனது ஓவியங்களை இரண்டு வருடங்கள் தொடர்ந்து நிராகரித்ததும் 'வடக்கிருந்து' உணவு உண்ணாமல் தற்கொலை செய்துகொள்ள முயன்றார். பசியை எதிர்கொள்ள முடியவில்லை. நான்காவது வருடம் அவரது ஓவியம் பரிசு பெற்றது. செய்தியை அறிந்ததும் மயக்கமடைந்து கீழே விழுந்துவிட்டார். இவர் பிரெஞ்சுப் புரட்சிக்கு ஆதரவாளராக இருந்ததில் எந்த ஆச்சரியமும் இல்லை.

இவர்தான் நியோ கிளாசிசிசம் *(neo-classicism)* என அறியப்படும் நவீன செவ்வியல் மரபின் தலைவர்களில் ஒருவர் என்று அழைக்கப்படுகிறார். இந்த உத்தி ரோகோகோ பாணியை வெறுத்தவர்களால் – குறிப்பாகப் புரட்சியின் தத்துவவாதிகளால் – வரவேற்கப்பட்டது. டேவிட் இத்தாலிய மேதைகளின் ஓவியங்களை நேரில் சென்று பார்த்தார். அவருக்கு கரவாஜியோவின் ஓவியங்கள் வரையப்பட்ட விதம் பிடித்திருந்தது. ஆனால் அவற்றில் பளீரிடும் குரூரம் – உண்மையின் குரூரம் – அவருக்குப் பிடிக்கவில்லை. ரஃபேலின் மென்மையும் ஒழுங்கும்நேர்த்தியும் பிடித்திருந்தது. இவற்றின் தாக்கங்கள் இவரது ஓவியங்களில் கடைசிவரை இருந்தன என்றுதான் சொல்ல வேண்டும்.

புரட்சிக்கு முன்னால், புரட்சியை வரவேற்கும் ஓவியம் என்று அறியப்படும் **'ஹொரேஷியோக்களின் சபதம்'** (3) என்னும் ஓவியத்தை 1785ஆம் ஆண்டு வரைந்தார்.

நாம் முதல் பாகத்தில் பேசியிருக்கிற பூஸான் வரைந்த **'ஜெர்மானிகளின் மரணம்'** என்னும் ஓவியத்தின் தாக்கமும் இந்த ஓவியத்தில் இருக்கிறது.

ஹொரேஷியா சகோதரர்களின் கதை ரோம வரலாற்றை அடிப்படையாகக் கொண்டது. வரலாற்று ஆசிரியரான புளூடார்க் இவர்களைப் பற்றிக் குறிப்பிடுகிறார். ரோம் நகரத்திற்கும் அதன் அண்டை நகரமான அல்பாவிற்கும் எல்லைத் தகராறு. தகராறைத் தீர்க்க இரு நகரத்திலிருந்தும் மூன்று வீரர்கள் சண்டையிட்டு அதில் யார் தரப்பு வெற்றிபெறுகிறதோ, அந்தத் தரப்பிற்குச்

3. ஹொரேஷியோக்களின் சபதம்

சாதகமாக எல்லை வரையறுக்கப்படும் என்ற முடிவு நகரத் தலைவர்களால் எடுக்கப்படுகிறது. ரோம் தரப்பிலிருந்து ஹோரேஷியோ சகோதரர்கள் தேர்ந்தெடுக்கப்படுகிறார்கள். சிக்கல் என்னவென்றால் எதிர்தரப்பிலும் தேர்ந்தெடுத்த மூன்று சகோதரர்களில் ஒருவருக்கும் ஹோரேஷிய சகோதரர்களின் தங்கைக்கும் நிச்சயதார்த்தம் நடந்து முடிந்திருக்கிறது. அல்பா நகரத்தின் சகோதரர்களின் மற்றொரு தங்கையின் கணவன் ஹோரேஷிய சகோதரர்களில் ஒருவன்! நடந்த சண்டையில் ஒருவரைத் தவிர அனைவரும் மரணம் அடைகிறார்கள். அவன் ரோமிற்குத் திரும்பும் போது, தனக்கு நிச்சயிக்கப்பட்டவனை இழந்த ஆத்திரத்தில், சகோதரி அவனைத் திட்டுகிறாள். கோபத்தில் அவன் சகோதரியைக் கொல்கிறான். இந்தக் காட்சியை வரையத்தான் டேவிட் பணிக்கப்பட்டார். ஆனால் அவர் வரைந்தது முற்றிலும் மாறுபட்டது. கதையில் இல்லாதது.

இந்த ஓவியத்தில் சகோதரர்களின் தந்தை அவர்களைச் சபதம் எடுத்துக் கொள்ளப் பணிக்கிறார். நாட்டிற்காக. "வெற்றி அல்லது வீர மரணம்" என்ற சபதம். சகோதரர்கள் மூவரின் உறுதி அவர்கள் விரைத்து நிற்கும் பாணியில் தெரிகிறது. தந்தை இறைவனை நோக்கிப் பேசிக்கொண்டிருக்கிறாரோ என்று தோன்றுகிறது. அவரது கைகளில் பளீரிடும் வாட்கள். பின்னால் பெண்கள். திரும்பிவரமாட்டார்களோ என்ற துயரத்தில் ஆழ்ந்திருக்கிறார்கள். ஒருவரின் அணைப்பில் ஏதும் அறியாக் குழந்தைகள். இங்கு விரைப்பு இல்லை. வளைவுகள் இருக்கின்றன. மரணத்தை எதிர்நோக்கி ஒடுங்கும் வளைவுகள். இது ஓர் உறைந்த ஓவியம். சிற்பம் போன்ற ஓவியம். கட்டிடத்தின் வடிவமும் தரையும் தீவிரமான எளிமையைக் காட்டுகின்றன. வீரம் எளிமையானது. வீரத்தின் விளைவான மரணத்தால் ஏற்படும் சோகம் சிக்கலானது. வீரத்தின் எளிமைக்கு அடையாளம் ஆண்கள் என்றால் சோகத்தின் கணக்கற்ற சிக்கல் களைப் பெண்கள்தான் எதிர்கொள்ள வேண்டும். புரட்சியை எதிர்நோக்கிக் கொண்டிருந்த பிரான்ஸ் நாட்டில் இந்த ஓவியம் மாபெரும் வரவேற்பைப் பெற்றதில் எந்த வியப்பும் இல்லை.

புரட்சி வெடித்ததும் அவர் ஜூர வேகத்தில் இருந்தார் என்று வரலாற்று ஆசிரியர்கள் சொல்கிறார்கள். அவர் ராபெஸ்பியரை ஆதரித்தார். புரட்சி யாளர்கள் அமைத்த பல குழுக்களில பங்குபெற்றார். அரசருக்கு மரண தண்டனை விதிக்க வேண்டும் என்று குரல் கொடுத்தவர்களில் அவர் ஒருவர். இந்தக் காலகட்டத்தில்தான் அவர் **மாராவின் மரணம்** (4) என்னும் ஓவியத்தை 1793இல் வரைந்தார்.

கொள்கைப் பரப்பு ஓவியங்கள் பல வரையப்பட்டிருக்கின்றன. ஆனால் உலக வரலாற்றில் இதைவிடப் புகழ்பெற்ற ஓவியம் ஏதும் இருப்பதாக எனக்குத் தெரியவில்லை.

மாரா மருத்துவராகப் பயிற்சி பெற்றவர். புரட்சியின் ஆரம்ப நாட்களில் மக்களின் நண்பன் என்ற பத்திரிகை ஒன்றை அவர் ஆரம்பித்தார். மன்னருக்கு எதிராக அவரது பத்திரிகையில் எழுதப்பட்ட பத்திகள் மன்னரை ஆதரிப்பவர் கள் மத்தியில் பலத்த கோபத்தை வரவழைத்தன. அவரது பத்திரிகையில் வந்த செய்திகளைப் படித்து ஆத்திரமடைந்தவர்கள் மன்னர் குடும்பத்தினரை மொத்தமாகக் கொலைசெய்தனர். மாரா அதற்காக எந்த வருத்தமும் தெரிவிக்க வில்லை. 1793இல் மன்னரின் தலை எடுக்கப்பட்ட பின்னர், பாரிசைப் பின்பற்றுமாறு பிரான்சின் மற்றைய மாநிலங்களுக்கு அறைகூவல் விடுத்தார்.

▼ 4. மாராவின் மரணம்

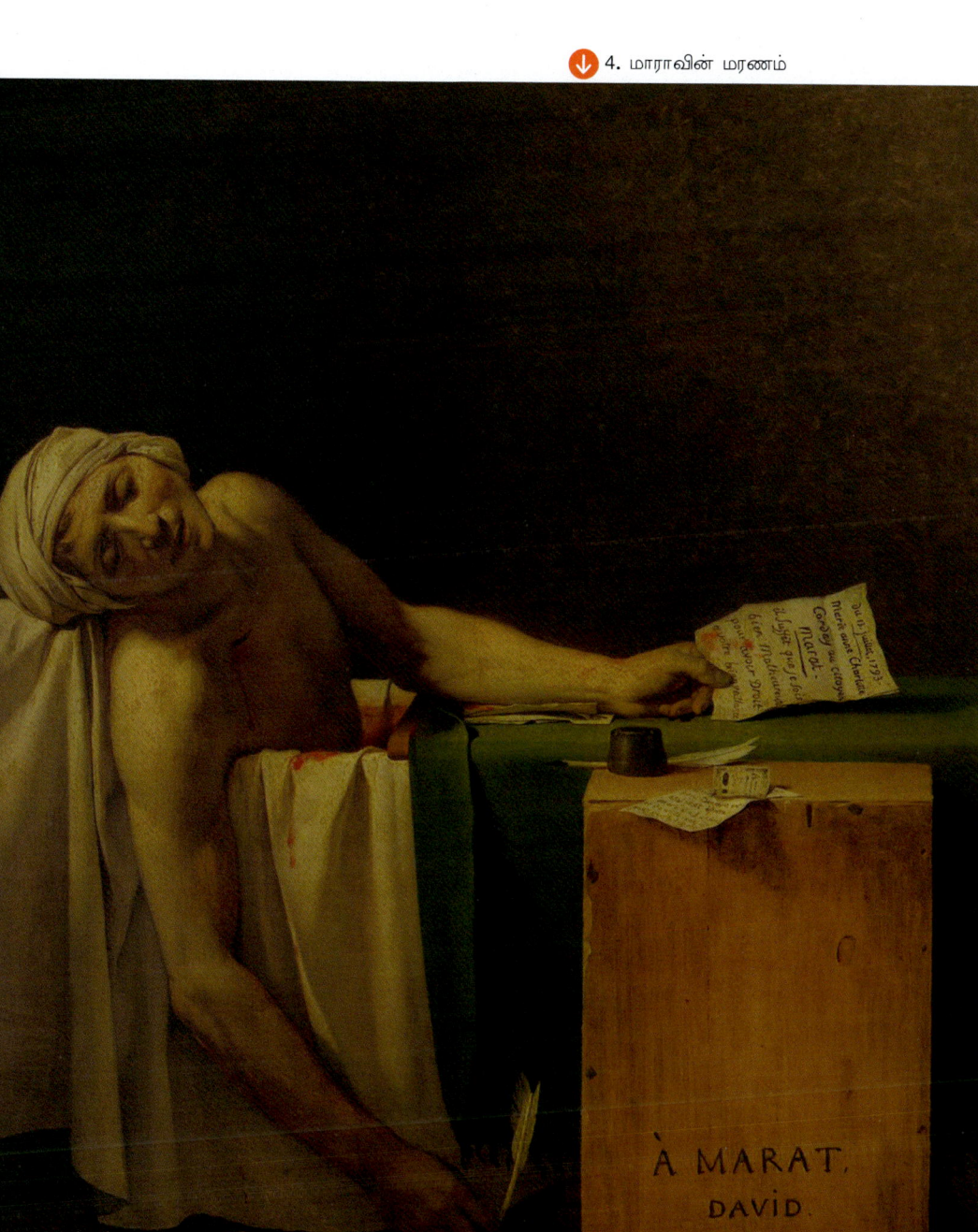

இவருடைய தீவிரவாதத்தை முழுமையாக எதிர்த்த பெண் ஒருத்தி இவரைக் கொலைசெய்ய முடிவு செய்தார். 'கான்' பிரதேசத்தில் மன்னர் ஆதரவாளர்கள் புரட்சிக்கு எதிராகச் சதிசெய்கிறார்கள் அவர்கள் பெயர்களைத் தருகிறேன் என்ற சாக்கில் மாராவின் வீட்டிற்குச் சென்று அவரைக் கத்தியால் குத்திக் கொலைசெய்தார்.

அந்தத் தருணத்தில் அவர் தனது தண்ணீர்த் தொட்டியில் இருந்தார். தோல் வியாதியால் பீடிக்கப்பட்டிருந்த அவருக்கு அடிக்கடி வெந்நீரில் இருக்க வேண்டிய கட்டாயம். நோய் தீவிரப்பட்டிருந்ததால் அவர் அதிக நாள் உயிரோடு இருந்திருக்கமாட்டார். ஆனால் கொலையின் மூலம் சாவு வந்து அவரை மறக்க முடியாத ஓவியம் ஒன்றின் நாயகன் ஆக்கிவிட்டது.

டேவிட் அவரைக் கொலைசெய்யப்படுவதற்கு முந்தைய நாள்தான் பார்த்திருந்தார். எனவே அவரது உருவம் மனதில் தங்கியிருக்க வேண்டும். அந்த உருவத்தை நாம் பார்க்கவில்லை. இறந்தவர் புரட்சி வீரராகத் தெரியவில்லை. இளையவராகத் தெரிகிறார். மாராவிற்கு அப்போது ஐம்பது வயது. தோல் நோயால் பாதிக்கப்பட்டவராகவும் தெரியவில்லை. இவரையா கொலைசெய்தார்கள் என்று நம்மை ஆச்சரியப்பட வைக்கிறார். டேவிட்டின் ஓவியத்தின் மேற்பாதியில் ஒன்றுமே இல்லை. எல்லாமே கீழ்பாதியில் நிகழ்கின்றன. ரத்தம் தோய்ந்த கத்தி, இறகுப் பேனா. உயிரற்றுச் சரிந்திருக்கும் வலது கை. இடது கையில் கொன்றவர் பெயரும்கொலை நடந்த தேதியும் கொண்ட கடிதம். சிறிதே ரத்தம் வடியும் கத்தியால் குத்தப்பட்ட நெஞ்சு. மரணம் உறைந்த முகம். படத்தில் மிகையாக ஒன்றுகூட இல்லை. 'மாராவிற்கு' என்று டேவிட் எழுதியிருப்பது இருவருக்கும் உள்ள நெருக்கத்தைக் காட்டுகிறது. ஆனால் மாராவின் ரத்தம் தோய்ந்த வரலாற்றை இந்த ஓவியம் முழுவதுமாக மறைத்துவிடுகிறது.

டேவிட்டின் மனைவி அரசரின் ஆதரவாளர். எனவே 1794இல் இருவரும் விவாகரத்து செய்துகொண்டனர். 1974 ராபெஸ்பியர் தலையை இழந்தபின் டேவிட்டின் தலைக்கு உறுதி ஏதும் இல்லை. சிறையில் ஆறுமாதம் கழிக்க நேர்ந்தது. சிறையிலிருந்து திரும்பி வந்ததும் மனைவியும் மனம் மாறித் திரும்ப அவரை மணந்துகொண்டார். நெப்போலியன் பதவியேற்றதும் டேவிட் மறுபடியும் ஆளும் வட்டத்திற்குள் வந்தார். 1801இல் அவர் **புனித பெர்னார்ட் கணவாயில் நெப்போலியன்** (5) என்ற ஓவியத்தை வரைந்தார்.

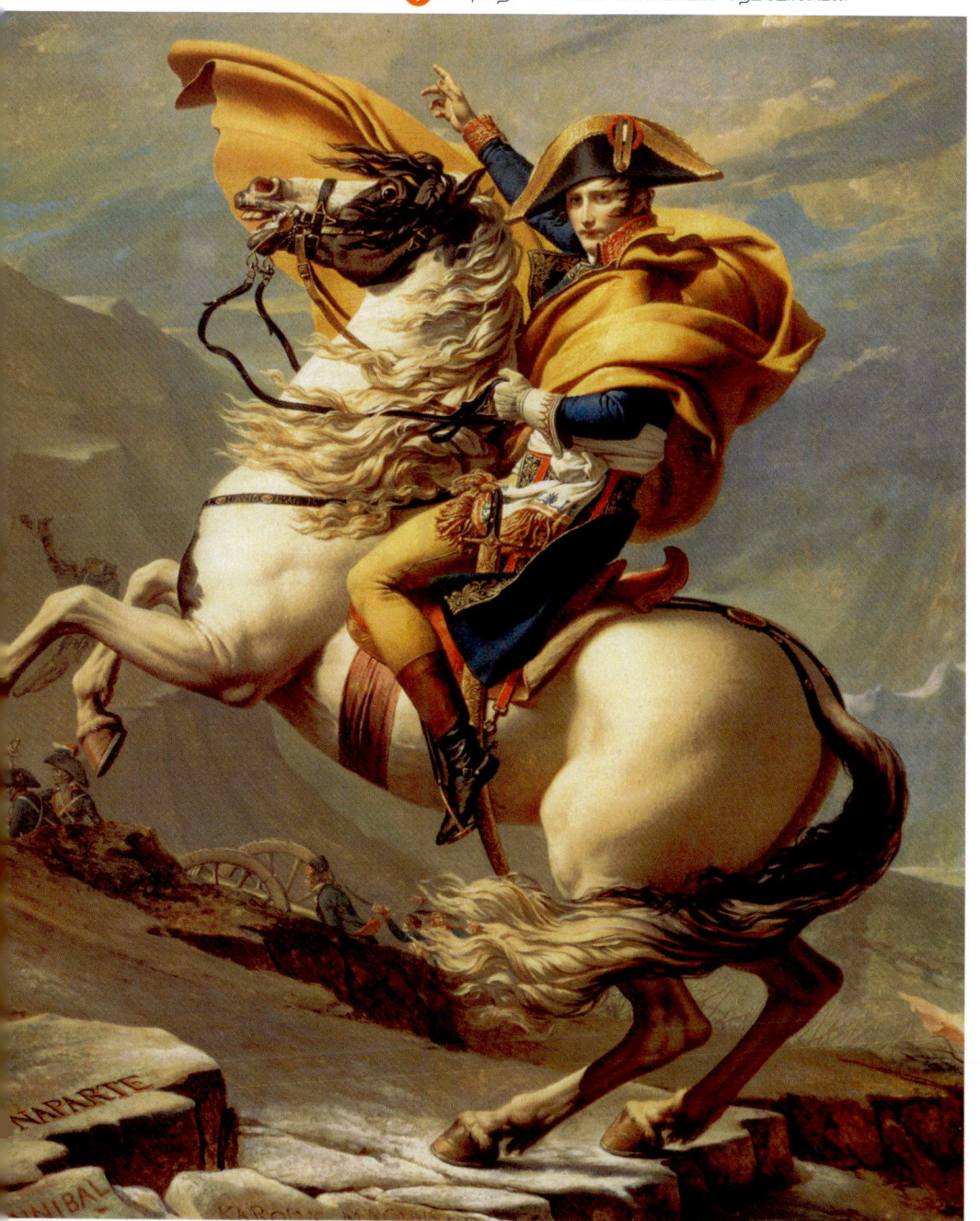

5. புனித பெர்னார்ட் கணவாயில் நெப்போலியன்

நெப்போலியனுக்கு இந்த ஓவியம் மிகவும் பிடித்திருந்தது. இதற்கு நான்கு பிரதிகள் (அவரே வரைந்தது) இருக்கின்றன. வெர்ஸய் அரண்மனையில் பல வருடங்களுக்கு முன்னால் இந்த ஓவியத்தைப் பார்த்திருக்கிறேன். 2016இல் பெர்லின் நகரில் சார்லட்டன்பர்க் அரண்மனையைச் சுற்றிப் பார்த்துக் களைத்து வெளியே செல்லப் போகும்போது கடைசி அறையில் இந்த ஓவியத்தின் மற்றொரு பிரதியைப் பார்த்தேன்.

உண்மையில் நெப்போலியன் இத்தாலியின் மீது படையெடுக்கும்போது ஆல்ப்ஸ் மலையில் இருக்கும் கணவாயைக் கோவேறு கழுதையில்தான் கடந்தார். ஆனால் இந்த ஓவியத்தில் அவர் ஆண்மையில் திமிரும் குதிரை ஒன்றில் அமர்ந்திருக்கிறார். குதிரையின் பதற்றத்தை இவரது அமைதி சமன் செய்கிறது. பின்னால் பீரங்கிப் படையினர் சிறியதாகத் தெரிகிறார்கள். எல்லாமே நெப்போலியன்தான் அவரில்லையேல் பிரான்ஸே இல்லை என்பதைப் பறைசாற்றுகிறது இந்த ஓவியம். பன்னிரண்டு வருடங்களில் புரட்சியின் பாதை எங்கு வந்து அடைந்துவிட்டது என்பதற்கும் இந்த ஓவியம் ஓர் அடையாளம். ஓவியத்தில் இருக்கும் நெப்போலியனுக்கும் உண்மை நெப்போலியனுக்கும் எந்தத் தொடர்பும் கிடையாது. ஐந்தரை அடி உயரமான, தொந்தி பெருத்த நெப்போலியன் இங்கு வரையப்படவில்லை. இவர் வீரத்தின் சின்னம். என்றும் பிரான்ஸ் முன்னேயே செல்லும் என்று அறிவிப்பவர். அவரது பெயருடன் ஆல்ப்ஸ் மலையைக் கடந்த இரு பெரும் வரலாற்று வீரர்களின் பெயர்களும்—ஹனிபால் மற்றும் சார்லமைன்—செதுக்கப்பட்டிருக்கின்றன. நான் வரலாற்று நாயகன் என்று அவர் சொல்கிறார்.

உண்மையிலிருந்து வெகுதொலைவில் இருந்தாலும் ஓவியத்தில் உயிர் இருக்கிறது. திமிரும் குதிரை உண்மையின் அடையாளமாக இருக்கலாம். செல்லும் வழி கடினமானது. நீ நினைப்பது போல எளிதாக இருக்காது என்பதையும் அறிவிப்பதாக இருக்கலாம். ஓவியம் பார்க்கப் பார்க்கப் பல செய்திகளைச் சொல்கிறது.

1816இல் மன்னராட்சி திரும்பியதும் டேவிட் பிரான்சில் வாழ விரும்பவில்லை. பெல்ஜியத்தில் குடியேறினார். அவரைப் பிரெஞ்சு மக்கள் மறந்து விட்டனர். 1824இல் குதிரை வண்டி அவர்மீது ஏறியதில் படுகாயம் அடைந்தார். 1825ஆம் ஆண்டு தனது 77 வயதில் மரணமடைந்தார். அவரது உடலைக் கூட பிரான்ஸுக்குள்ளே வர அனுமதிக்கவில்லை. பிரஸ்ஸல்ஸ் நகரத்தின் தேவாலயம் ஒன்றில் அவர் புதைக்கப்பட்டிருக்கிறார்.

கோயா மனக்குகை ஓவியன்

1

நான் முதன்முதலாகக் கோயாவின் ஓவியத்தைப் பார்த்தது ஒரு தபால்தலையில். **'ஆடையில்லாத மாயா'** (6) *(Nude Maja)* என்ற தலைப்பிட்ட அந்த இருவண்ணத் தபால்தலை எனது தந்தையின் ஸ்டாம்ப் ஆல்பத்தில் இருந்தது.

பெண் ஒருத்தி ஆடையில்லாமல் இருக்கும் ஓவியத்தையும் முதன்முதலாக அன்றுதான் பார்த்தேன். 1930இல் வெளிவந்த அந்த ஸ்பெயின் நாட்டுத் தபால்தலை பெரும் சர்ச்சையை உருவாக்கியது என்று பின்னால் தெரிய வந்தது. ஆடையில்லாத

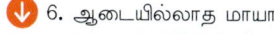
6. ஆடையில்லாத மாயா

பெண்ணின் படம் தபால்தலையில் வந்தது அதுவே முதல்தடவை. ஆபாசமாக இருக்கிறது என்று கருதப்பட்டதால் 'மாயா' ஒட்டப்பட்டுவந்த கடிதங்களை அமெரிக்கத் தபால் நிலையங்கள் கையாள மறுத்துவிட்டன.

மாயா எனும் பெயரை அப்போது மாஜா என்றுதான் உச்சரித்துக் கொண்டிருந்தேன். கோயாவின் மாஜா மாட்ரிட் நகரில் ஒரு அருங்காட்சியகத்தில் இருக்கிறது என்றும் படித்தேன். ஆனால் சென்ற நூற்றாண்டின் அறுபதுகளில் மாட்ரிட் திருநெல்வேலியிலிருந்து எட்டாத் தொலைவில் இருந்தது. மேலும் பிராங்கோ என்ற சர்வாதிகாரியின் பேயரசு நடந்து கொண்டிருந்த நாட்கள் அவை.

கோயா பதினெட்டாம் நூற்றாண்டின் மிகப்பெரிய ஓவியர்களில் ஒருவர் என்பதும், அவர் பழைய மேதைகள் வரிசையில் கடைசியாக வந்தவர் என்றும் புதிய மேதைகளில் முதலாமவர் என்றும் அடையாளம் காணப் படுகிறார் என்பதும் எனக்கு அப்போது தெரியாது. ஆடையற்ற மாயாவை வரைந்ததற்காகக் கத்தோலிக்க மதகுருமார்களால் அவர் ஆபாசக் கலைஞர் எனக் குற்றம் சாட்டப்பட்டார் என்பதும் எனக்குத் தெரியாது.

ஓவியங்களைப் பற்றி ஒரளவு பரிச்சயம் ஏற்பட்டதும் கோயாவின் இடம் என்ன என்பது சிறிது விளங்கத் துவங்கியது. அவரது மனக்குகையில் வரையப்பட்டவையாகக் கருதப்படும் 'கறுப்பு' ஓவியங்கள் என்னைப் பெரிதும் பாதித்தன. டாஸ்டாவ்ஸ்கியின் முக்கிய பாத்திரங்களில் ஒருவர் ஓவியனாக இருந்தால் கோயாவைப் போலத்தான் வரைந்திருப்பார் எனும் எண்ணம் மனதில் ஓடிக்கொண்டிருந்தது.

2

நெப்போலியன் நினைத்தார், ஸ்பெயின் நாட்டை எளிதாக வெல்லலாம் என்று – ஹிட்லர் 1941இல் ரஷ்யாவை எளிதாக வெல்லலாம் என்று நினைத்ததைப் போல. 1808இல் அவரது 'மகத்தான சேனை' ஸ்பெயின் மீது படை எடுத்தபோது அந்த நாட்டை நான்காம் கார்லோஸ் ஆண்டு கொண்டிருந்தார். அவருடைய மகன் ஃபெர்டினாண்ட் தந்தைக்கு எதிராகச் சதிசெய்துகொண்டிருந்தார். ஃபிரெஞ்சுப் படை மாட்ரிட் நகருக்குள் நுழைந்ததும் கார்லோஸ் அரசைத் துறந்து மகனுக்குப் பட்டம் அளித்தார்.

ஃபெர்டினாண்டும் நெப்போலியன் தனக்கு எதிராக இயங்கமாட்டார் என்றுதான் நம்பினார். ஆனால் நெப்போலியன் தனது சகோதரர், ஜோசப்பை ஸ்பெயினின் மன்னராக முடி சூட்ட நினைத்ததால் அரச குடும்பம்

முழுவதையும் மாட்ரிட் நகரத்திலிருந்து வெளியேற்ற முடிவெடுத்தார். மக்களுக்கு ஃபெர்டினாண்ட் மீது மதிப்பு இருந்தது. 2 மே 1808இல் மக்கள் கிளர்ந்தெழுந்தார்கள். கையில் கிடைத்த ஆயுதங்களைக் கொண்டு ஃபிரெஞ்சுச் சிப்பாய்களைத் தாக்கத் தொடங்கினார்கள். மாட்ரிட் நகரம் முழுவதும் தாக்குதல் நடந்தது. ஆனால் துப்பாக்கிகளுக்கும் பீரங்கிகளுக்கும் முன்னால் கத்திகளாலும் கற்களாலும் தாக்குப் பிடிக்க முடியவில்லை. கிளர்ச்சியாளர்கள் பெருமளவு கொல்லப்பட்டார்கள்.

மறுநாளும் ஃபிரெஞ்சு ராணுவம் தனது பழிவாங்கலைத் தீவிரமாக்கியது. 3 மே 1808இல் மாட்ரிட் நகரின் பல இடங்களில் கிளர்ச்சியாளர்கள் கூட்டம் கூட்டமாக நிறுத்திவைக்கப்பட்டுக் கொல்லப்பட்டனர் – விசாரணை என்ற நாடகம்கூட இல்லாமல்.

இந்த இரண்டு நாள் நிகழ்வுகளையும் கோயா பார்த்திருப்பாரா?

நிச்சயம் பார்த்திருப்பார் என்று சொல்ல முடியாது. ஆனாலும் ஆறு வருடங்கள் கழித்து அவை கோயாவின் தூரிகையால் மனதை உலுக்கும் ஓவியங்களாக வடிவங்கள் பெற்றன.

நான் சென்ற அன்று ப்ராதோ அருங்காட்சியகத்தில் அதிகக் கூட்டம் இல்லை. நிதானமாக ஓவியங்களைப் பார்க்கலாம் என்றுதான் சென்றேன். ஆனால் கோயாவின் ஓவியங்களைத் தொடர்ந்து பார்ப்பது என்பது மனதிற்கு உகந்தது அல்ல. நமது மனங்களின் ஆழங்களைத் தோண்டிக்கொண்டே போவது உகந்ததாக இருக்க முடியுமா? சில மணி நேரங்களில் முடியக்கூடியதா அது?

ஆனாலும் '**2 மே 1808**' (7) ஓவியத்தின் முன்னாலும் அதனுடைய சகோதரி யான '**3 மே 1808**' (8) முன்னாலும் நின்று சற்று நிதானமாகப் பார்த்தேன்.

இரண்டும் மிகப்பெரிய ஓவியங்கள். சுமார் ஒன்பதடி உயரம் 12 அடி அகலம் கொண்டவை. வரலாற்றுப் புத்தகங்களில் புதைந்துபோயிருக்க வேண்டிய சம்பவங்களுக்கு அழியாத்தன்மை கொடுத்து நம் முன் நிறுத்துபவை.

மக்கள் கோபத்தில் தங்களையே இழக்கும்போது என்ன நடக்கும் என்பதை முதல் ஓவியம் காட்டுகிறது. ஒவ்வொருவரும் தனித்தனியாக இயங்குகிறார்கள். கூட்டத்திற்குத் தலைமை இருப்பதாகத் தெரியவில்லை. ஆயுதங்கள் தாங்கி, சீருடையில் இருக்கும் வீரர்களின் கண்களில் குழப்பம், பயம், வெறுப்பு இவை அனைத்தும் தெரிகின்றன. முகங்கள் வெள்ளையாக இல்லாததன் காரணம் இவர்கள் ஃபிரான்ஸ் நாட்டைச் சார்ந்தவர்கள் அல்ல

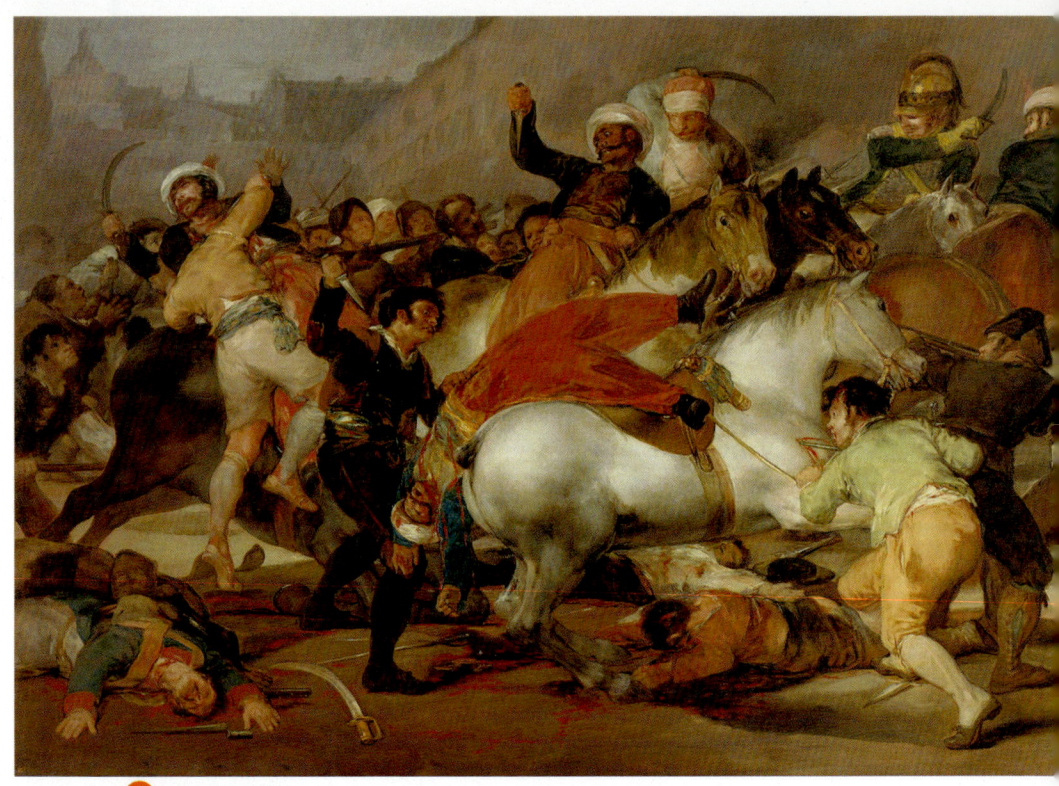

↑ 7. 2 மே 1808

என்பதுதான். அனைவரும் நெப்போலியனால் எகிப்திலிருந்து அழைத்து வரப்பட்ட மேம்லூக்குகள் எனப்படும் கூலிப்படையைச் சேர்ந்தவர்கள். பணத்தை எதிர்பார்த்து வந்தவர்கள் சாவை எதிர்நோக்க விரும்பவில்லை என்பது அவர்கள் முகங்களிலிருந்து தெரிகிறது. ஒருவன் ஓடிவிடலாம் என்ற எண்ணத்தில் திரும்பிப் பார்க்கிறான். மக்கள் தரப்பில் நடுநாயகமாக நிற்பவனின் கையில் கத்தி. இறந்து கீழே விழுந்துகொண்டு இருக்கும் வீரனை மறுபடியும் குத்த விழைகிறான். கண்களில் எரியும் வெறி எமதர்மனையே பயமுறுத்தும் என்று தோன்றுகிறது. தரையில் மூன்று உடல்கள். குதிரைகளைப் பார்த்தால் பரிதாபமாக இருக்கிறது. எந்தக் குற்றமும் செய்யாத அந்த மிருகங்கள் மிரட்சியில் இருக்கின்றன. கூர்ந்து பார்த்தால், குதிரை ஒன்றைக் குத்திச் சாய்க்க ஒருவன் முயல்வது தெரிகிறது.

மனிதர்களை மனிதர்கள் கொல்ல முயல்வதில் எந்த அழகும் இருக்க முடியாது. மாறாகக் கொலைகள் நடக்கும் கணங்கள் மிகவும் அருவறுப்

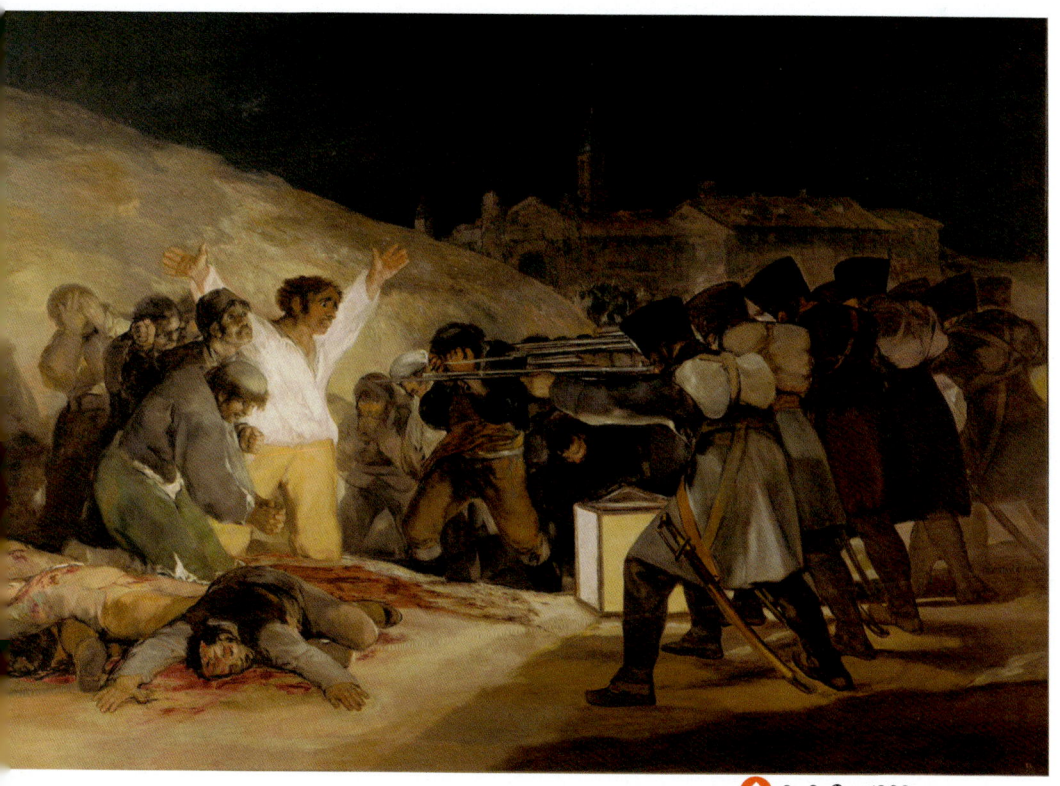

8. 3 மே 1808

பானவை. ஆனால் அவற்றில் ஒன்றை நம் கண் முன்னால் கொண்டு நிறுத்தும் ஓவியனின் கலை அற்புதமானது. குழப்பம், நெருக்கம், பயம், வெறி, நடுக்கம், கோபம், கோழைத்தனம், வெறுப்பு இவை அனைத்தையும் இந்த ஓவியத்தில் கோயாவால் காட்ட முடிந்திருக்கிறது.

3 மே 1808 ஓவியத்தில் ஒரு தரப்பில் ஒழுங்கு தெரிகிறது. தங்களுக்குக் கொடுக்கப்பட்ட வேலையை எந்த உணர்வும் இன்றிச் செய்யும் மனித இயந்திரங்களின் ஒழுங்கு. வரலாற்றின் சக்தியால் இழுத்துவரப்பட்டவர்களின் ஒழுங்கு. துப்பாக்கிச் சூடு நிகழ்த்தும் எந்த வீரர்களின் முகங்களும் நமக்குச் சரியாகத் தெரியவில்லை. பெரிய அளவில் நடக்கும் கொலைகள், கொலைசெய்யும் மனிதர்களின் உணர்வுகளை ஏறி மிதித்து நசுக்கிவிடுகின்றன என்பது நமக்கு விளங்குகிறது. மறுதரப்பில் இறக்கப்போகின்றவர்களின் முகங்கள் இறப்பை மக்கள் எவ்வாறு எதிர்கொள்வார்கள் என்பதைக் காட்டுகிறது. பலர் முகங்களைக் கைகளில் புதைத்துக்கொள்கிறார்கள்.

ஒருவர் வா ஒரு கை பார்க்கலாம் என்கிறார். தனக்கு வரும் மரணத்தை ஒருவர் தாடையில் கைகளை வைத்துக்கொண்டு எதிர்நோக்கியிருக்கிறார்.

இதில் நடுநாயகமாக இருப்பவர் கைகளை விரித்துக்கொண்டு சிலுவையில் அறையப்படுபவர் போல இருக்கிறார். வலது கையில் ஆணி துளைத்தது போலத் தெரியும் காயம். அணிந்திருக்கும் வெள்ளைச்சட்டை மஞ்சள் காற்சட்டை போப் ஆண்டவரின் வண்ணங்களில் அமைந்திருக்கிறது. நெப்போலியன் போப் ஆண்டவருக்கு எதிரி என்பதை இது காட்டுகிறது என்று வல்லுனர்கள் சொல்கிறார்கள். சுடப்படப் போகிறவர் முந்தைய தினம் கையில் கத்தியை வைத்துக்கொண்டு இறந்தவனைக் குத்த முயன்றவரா? கண்களையும் தலை முடியையும் பார்த்தால் ஒருவேளை அவராக இருக்கலாம் என்று தோன்றுகிறது.

இந்த ஓவியத்தை மறுபடியும் பார்த்தால் கோயா இந்தச் சம்பவத்தைத் தியாகத்தின் அடையாளமாகக் காட்ட விரும்பவில்லையோ என்ற கேள்வியைக் கேட்கவைக்கிறது. மக்களும் அவர்களை ஒடுக்க முயல்பவர்களும் வெறிபிடித்து இயங்கும்போது, எந்தத் தெய்வ சக்தியும் மனித நற்குணங்களும் முன்னால் நிற்க முடியாது என்பதை ஓவியர் சொல்கிறாரோ? பின்னால் இருக்கும் தேவாலயம் இருளில் மறைந்திருக்கிறது. நடுவே இருக்கும் செவ்வக விளக்கு ஒளியைத் தருகிறது – கொலைசெய்யப் போகிறவர்களுக்கு.

எனது ஆசான்கள் 'ரெம்பிராண்ட், வெலாஸ்கஸ் மற்றும் இயற்கை' என்று கோயா சொன்னார். ஆனால் கோயாவை ஆசானாகப் பல ஓவியர்கள் ஏற்றுக்கொண்டிருக்கிறார்கள். குறிப்பாக அவரது 3 மே 1908 ஓவியம் இரண்டு பெரிய ஓவியர்களைப் பாதித்திருக்கிறது.

மனேயின் **மாக்ஸிமில்லியன் சுடப்படுதல்** (9) ஓவியம் இதை ஒட்டியே வரையப்பட்டிருக்கிறது.

இங்கு மெக்ஸிகோவை ஆண்ட அரசர் ஒருவர் மக்களால் தண்டனை பெற்றுச் சுடப்படுகிறார். எனவே கோயாவின் ஓவியத்தில் இருக்கும் அவசரமும் குழப்பமும் இதில் இல்லை.

மற்றொரு ஓவியம் **கொரியப் படுகொலை.** (10)

பிக்காஸோ வரைந்தது. சென்ற நூற்றாண்டின் ஐம்பதுகளில் கொரியா வில் நடந்த படுகொலையைக் கண்டித்து வரையப்பட்டது. இதில் கொல்லப் படுபவர்கள் அனைவரும் பெண்களும் குழந்தைகளும். அவர்கள் நடக்கப்

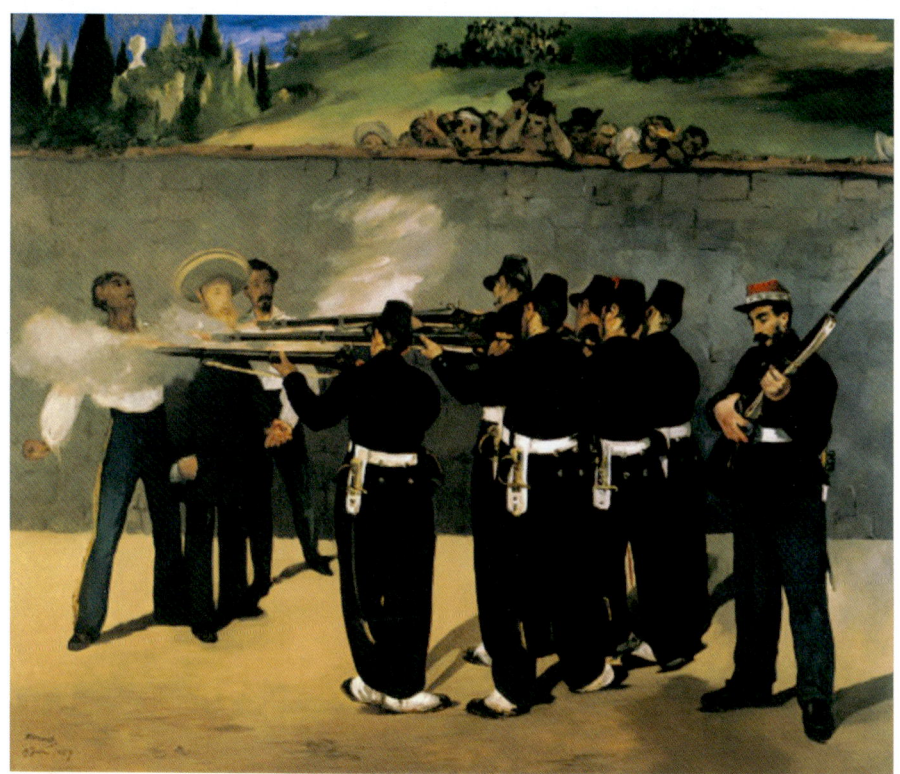

9. மாக்ஸிமில்லியன் சுடப்படுதல்

போவதை அசாதாரணமாக எதிர்கொள்கிறார்கள். எங்களைக் கொல்பவர் களைப் புழுவாக மதிக்கிறோம் என்று சொல்லாமல் சொல்கிறார்கள். கொலைசெய்பவர்களிடையே குழப்பம். கோயாவின் கொலைகாரர்களைப் போலவே முகமில்லாத இயந்திரங்கள்.

இதைத் தவிர, தன்னுடைய புகழ்பெற்ற 'குவெர்னிகா' ஓவியத்தின் ஊற்றுக்கண்ணாகக் கோயாவின் போர் ஓவியங்களைத்தான் பிக்காஸோ கொண்டிருந்தார் என்கிறார்கள் அறிஞர்கள். இருபதாம் நூற்றாண்டின் மற்றொரு மிகப் பெரிய ஓவியனான சால்வடார் டாலியும் கோயாவால் ஊக்கம் பெற்றவர். இருவருமே முன்னேற்ற சக்திகளின் மீது தீராத ஐயம் கொண்டவர்கள்.

ஃபிரான்ஸிஸ்கோ கோயாவைப் பற்றி எழுதும் வல்லுநர்கள் அவருடைய மேதைமையைப் பீத்தோவனுடையதோடு ஒப்பிடுகிறார்கள். அந்த இசைக் கலைஞரைப் போலவே இவருடைய வீச்சு எல்லையற்றது. கற்பனை நம்மை வியக்கவைப்பது. படைப்புகள் சொல்லவருபவற்றை அபார சக்தியுடன் சொல்லுகின்றன. பீத்தோவனின் புகழ்பெற்ற 'ஆறாம் ஸிம்ஃபனி' 1808இல்

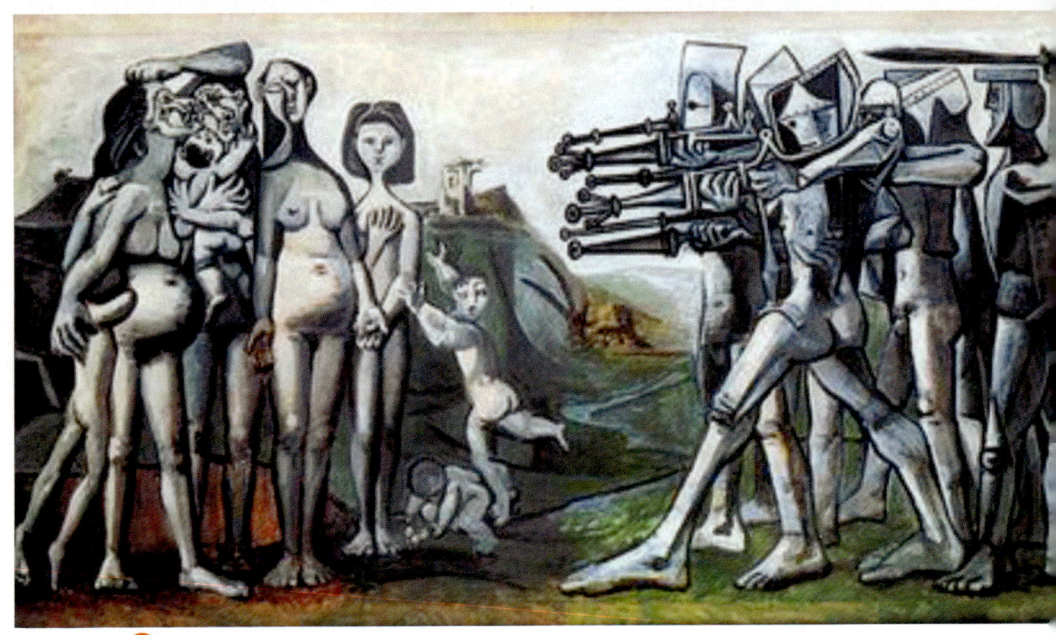

↑ 10. கொரியப் படுகொலை

எழுதப்பட்டது என்பது, கலை வரலாற்றில் அந்த ஆண்டின் முக்கியத்துவத்தை நமக்குத் தெரிவிக்கிறது.

கோயாவின் வளர்ச்சி மெதுவாகத்தான் நடந்தது. 1760இல் – தனது 14 வயதில் – ஓவியப் பயிற்சியைத் தொடங்கினாலும், 30 வயதிற்கு மேல்தான் அவருக்குள் இருந்த திறமை வெளிப்படத் துவங்கியது. ஆளும் வர்க்கத்தினருடன் அவருக்கு இருந்த தோழமை கடைசி வரை நீடித்தது. அல்பா சீமாட்டியின் காதலனாக அவர் இருந்தார் என்ற வதந்தி இன்றுவரை விடாமல் சொல்லப்படுகிறது. 'ஆடையில்லாத மாயா'வாக ஓவியத்தில் இருப்பது சீமாட்டிதான் என்றும் பலர் சொல்கிறார்கள்.

இவரை ஆடையோடும் கோயா வரைந்திருக்கிறார். எனக்கு **ஆடையுள்ள மாயா** (11) ஆடையில்லாத மாயாவைவிடப் பிடித்திருக்கிறது.

மறைந்திருப்பவற்றை நேரில் பார்ப்பதைவிட அவற்றைப் பற்றிக் கற்பனை செய்வதே நம்மில் பலருக்குச் சுகமாக இருக்கும்.

1799இல் கோயா ஸ்பெயின் அரசரின் முதல் ஓவியராக நியமிக்கப்பட்டார்.

இதற்கிடையில் 1790இல் அவர் மர்மமான வியாதி ஒன்றால் பீடிக்கப்பட்டார். சிறிதுகாலம் பார்வையைக் கிட்டத்தட்ட முழுவதும் இழந்தார். உடல் உறுப்புகள் செயலிழந்துவிட்டன. நோயிலிருந்து மீண்டு வந்தது

அதிசயம் என்றாலும், தனது கேட்கும் திறனை முழுவதுமாக இழந்துவிட்டார் – பீத்தோவனைப் போல.

ஸ்பெயின் நாடு மறுபடியும் விடுதலை அடைந்து ஃபெர்டினாண்ட் மீண்டும் பதவிக்கு வந்தார். கோயா முதல் ஓவியராக நீடித்தாலும் பொது வாழ்விலிருந்து 1815இல் விலகிக்கொண்டார். அதற்குப் பின்னாலும் அவர் மகத்தான ஓவியங்களை வரைந்துகொண்டிருந்தார். உதாரணமாகத் தனது 73வது வயதில் மரணத்தின் பிடியிலிருந்து மீண்டுவந்தபோது, அவருக்கு உயிர் கொடுத்த மருத்துவருக்கு நன்றி கூறும் வகையில் **தன்னோவியம்** ஒன்றை (12) வரைந்திருக்கிறார். வயோதிகத்தின் வலியையும், இயலாமையையும் இதை விடச் சிறப்பாகச் சொல்லும் ஓவியம் இருப்பதாக எனக்குத் தெரியவில்லை.

1820இல் அவர் மறுபிறப்புப் பெற்று வரைந்த ஓவியங்கள் 'கறுப்பு ஓவியங்கள்' என்று அழைக்கப்படுகின்றன. அவை அவர் தனக்காக வரைந்துகொண்டவை. ஆழ்மனத்தின் அலைகளால் ஒதுக்கப்பட்டவை. 'செவிடனின் இல்லம்' என்று அழைக்கப்பட்ட அவரது மாட்ரிட் வீட்டுச் சுவர்களில் தொங்கிக்கொண்டிருந்தன.

82 வயதுவரை வாழ்ந்த கோயாவிற்கும் மனைவி இருந்தாள். மகன் இருந்தான். பேரன் பேத்திகள் இருந்தார்கள். ஆனால் அந்த வட்டம் தனியாக இருந்தது. வரலாறு அவரது ஆசைநாயகிகளைப் பற்றியே அதிகம் பேசுகிறது.

11. ஆடையுள்ள மாயா

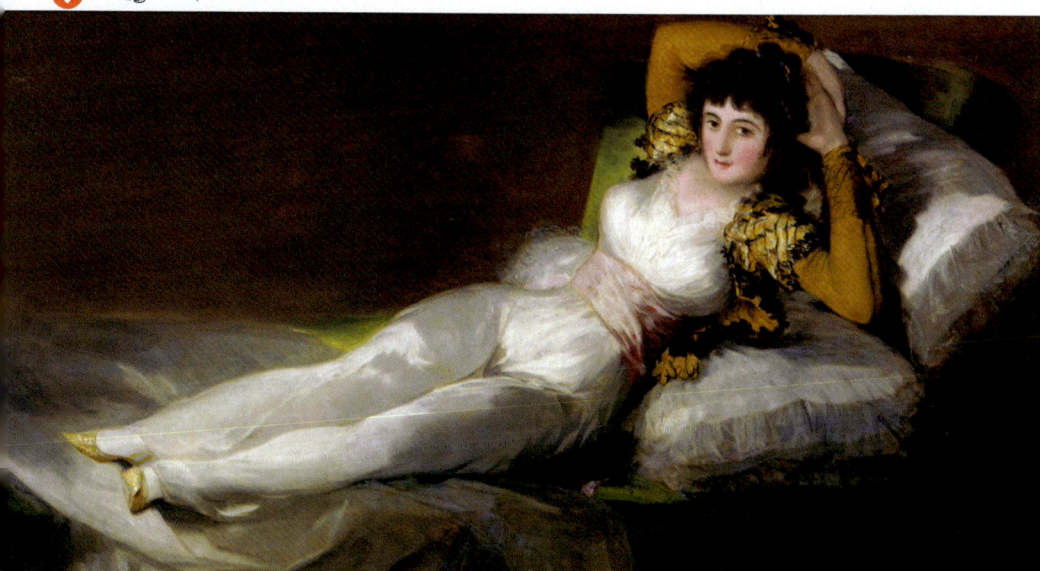

3

கோயா அழகானவர்களை அதிகம் வரைந்தது கிடையாது என்பது உண்மை யாக இருக்கலாம். ஆனால் அவன் வரைந்த அழகிகள் அசாதாரணமானவர்கள். **டோனா இஸபெல்** (13) என்ற ஓவியத்தைப் பாருங்கள்.

முழு உதடுகள், மலர்ந்த பழுப்பு நிறக் கண்கள், கண்கள் நிறத்திலேயே தலை முடி, அந்தக் காலகட்டத்தில் பணக்காரப் பெண்கள் மிகவும் விரும்பிய சாடின் ஆடைகள். கரிய பின்னலாடை பெண்மையின் வெண்மையையும் வழுவழுப்பையும் உயர்த்திக் காட்டவே முகத்தைச் சுற்றியிருக்கிறது. இவர் துணிவு மிக்கவர், திரை மறைவில் இருக்க விரும்பாதவர் என்பது, அவர் கைகளை இடுப்பில் வைத்துக்கொண்டிருக்கும் விதம் நமக்குக் காட்டுகிறது. கண்கள் ஓவியரைப் பார்க்க வில்லை. அவருக்கு இடது புறத்தில் எதையோ பார்க்கின்றன. நீ என்னை வரைவது நான் உனக்குக் கொடுத்திருக்கும் பரிசு என்பதை அவர் கூறுகிறார் என்று எனக்குத் தோன்று கிறது. ஓவிய அழகி களில் இசபெல் மறக்க முடியாதவர்.

⬇ 12. ஒரு தன்னோவியம்

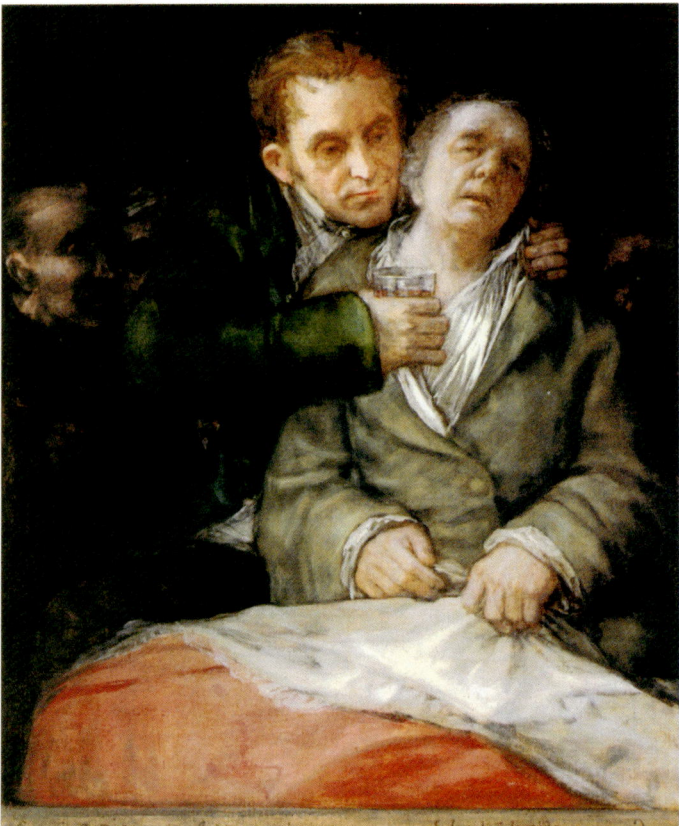

கோயாவின் அரச குடும்பம் (14) மற்றொரு அசாதாரணமான ஓவியம்.

அரசர்கள் ஆணழகர் களாக இருக்க வேண்டிய தில்லை, அரசிகள் அடுத்த வீட்டில் வசிப்பவர்களைப் போல இருக்கலாம் என்பதை நமக்கு இந்த ஓவியம் உணர்த்துகிறது. விமரிசகர் 'அரசரும் அரசியும் எங்கள் தெரு

முனையில் ரொட்டி சுடுபவரையும் அவருடைய மனைவியையும் போல இருக்கிறார்கள். ஏதாவது லாட்டரி அடித்துப் பணம் வந்த பிறகு அவர்களை வரைந்தால் இப்படித்தான் இருப்பார்கள்' என்கிறார்.

ஓவியத்தில் அனேகமாக எல்லோரும் எதைக் கூர்ந்து பார்த்துக்கொண்டிருக்கிறார்கள்? முன்னால் இருக்கும் பெரிய கண்ணாடியில் தங்களைப் பார்த்துக் கொண்டிருக்கலாம். இவ்வளவு அவலட்சணமா நான் என்று பின்னால் இருக்கும் மூதாட்டியின் கண்கள் கேட்கின்றன. ஒருவருக்குத் தனது முகத்தைப் பார்க்கவே விருப்பம் இல்லை. தலையைத் திருப்பிக்கொண்டிருக்கிறார். கோயாவும் படச்சட்டத்திற்கு முன்னால் நின்றுகொண்டிருக்கிறார்.

வான் டைக் போன்ற ஓவியர்கள் வரைந்த அரசர்கள் தங்கள் தன்னம்பிக்கையை ஓவியங்களில் பறைசாற்றுகிறார்கள். ஆனால் கோயாவின் அரசனும் அரசியும் தங்களுடைய இருத்தல்களைக் குறித்தே சந்தேகிக்கிறார்கள். குறிப்பாக அரசி. மகள், மகன் இருவரின் துணையும் அவருக்குத் தேவை என்பது நமக்குத் தெரிகிறது. ஒருவரை அணைத்துக்கொண்டிருக்கிறார். மற்றொருவர் கையைப் பிடித்துக் கொண்டிருக்கிறார்.

அரசருக்கு இந்த ஓவியம் பிடிக்கவில்லை. ஆனால் அதை மறுக்கவும் இல்லை.

1808 – 14ஆம் ஆண்டுகள் ஸ்பெயினின் போர் ஆண்டுகள். போர் எனும் பேரரக்கன் என்று கவிதையில் படித்தால், இது ஒரு டப்பா படத்திற்குச் சரியாக வரும் என்று நாம் கடந்துபோகிறோம். ஆனால் கோயா போரைப் பேரோவியமாக வடித்திருக்கிறார்.

⬇ 13. டோனா இஸபெல்

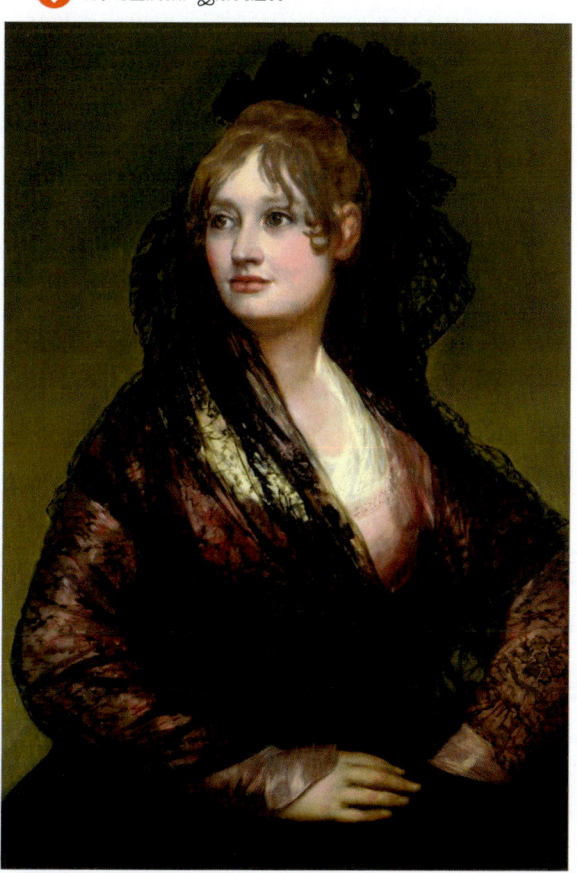

14. கோயாவின் அரச குடும்பம்

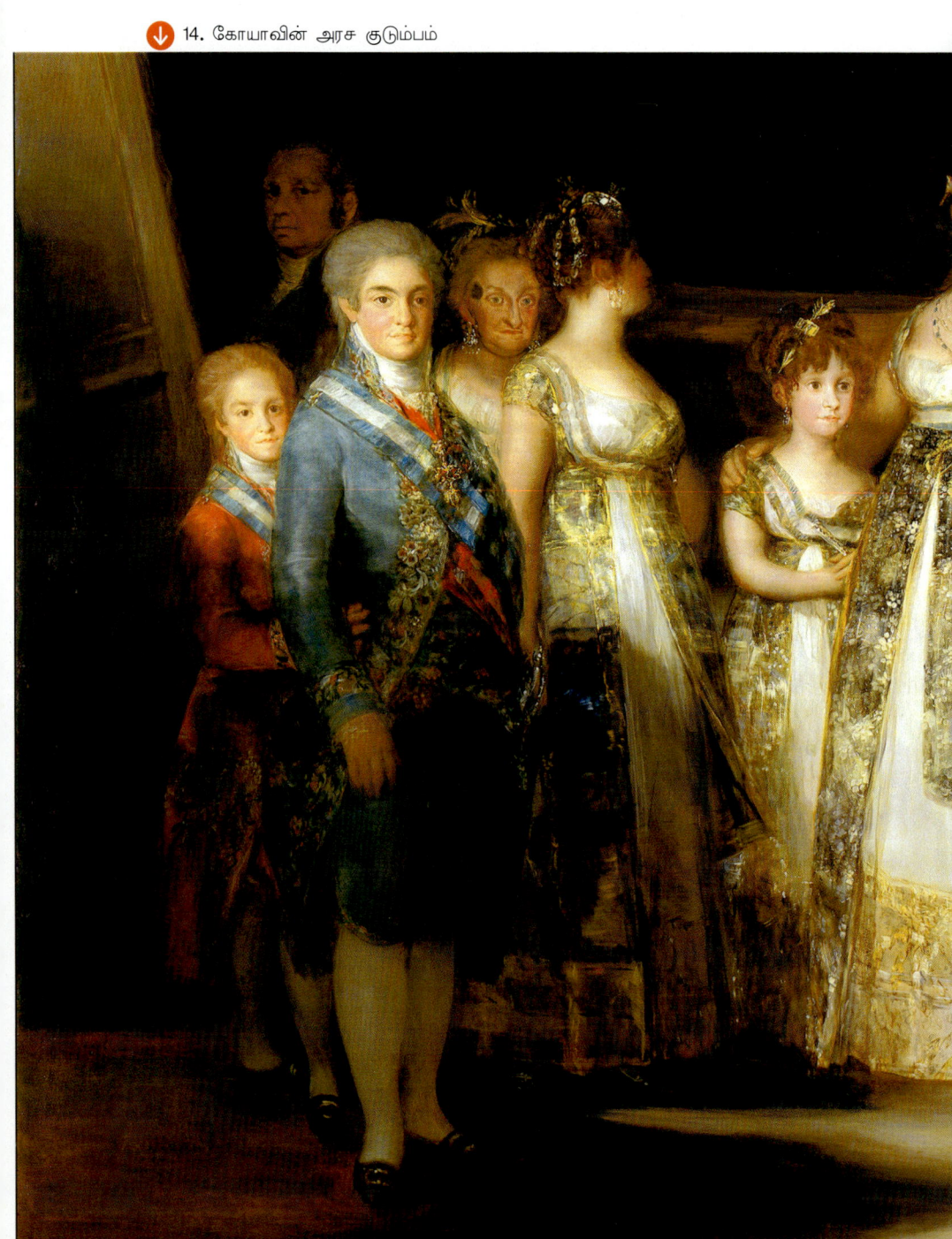

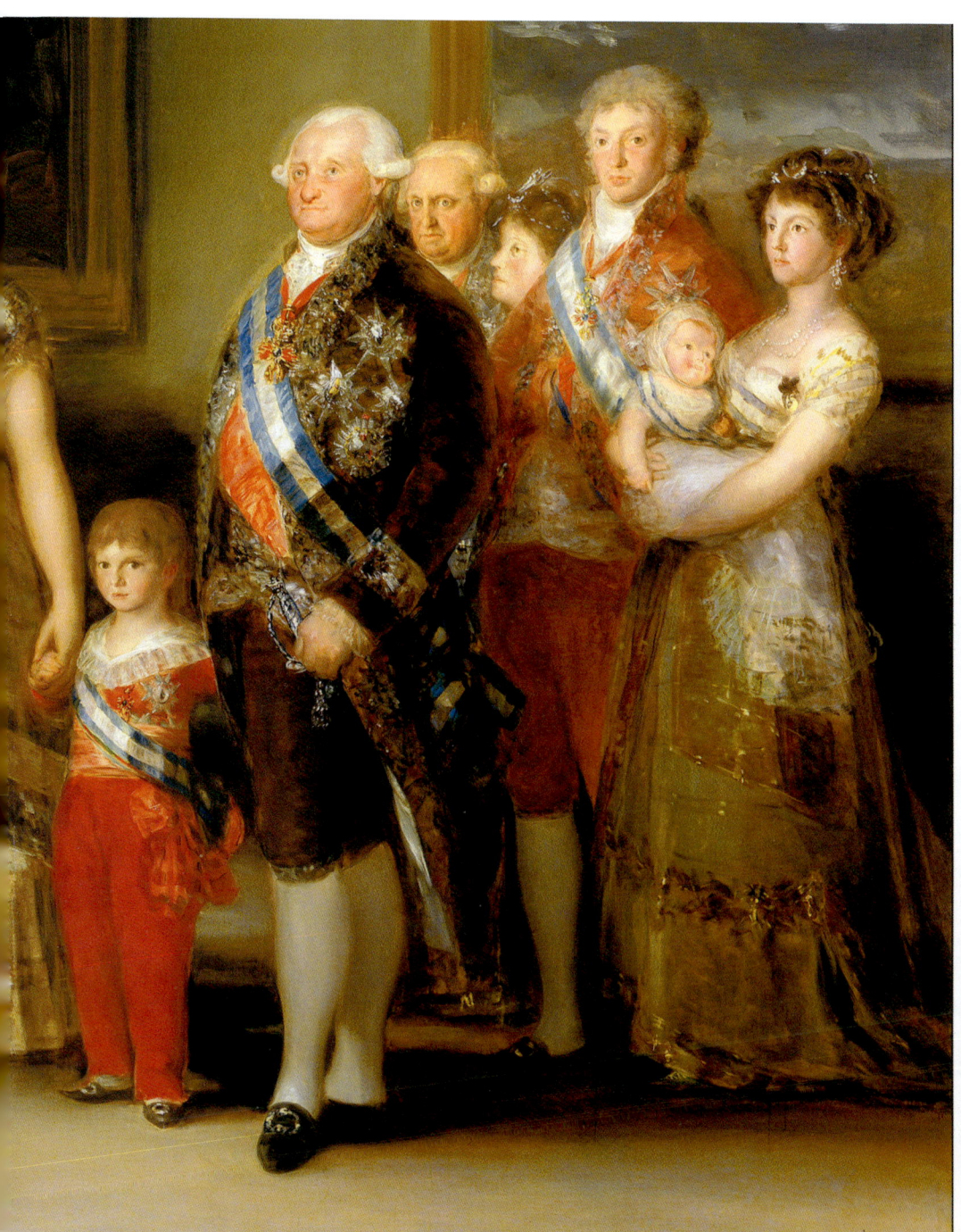

கோயா காலத்து ஸ்பானிய கவிஞன் ஒருவன் போர் ஆண்டுகளைக் குறித்து எழுதினான்:

அதோ அங்கு!
வானத்தின் குகை போன்ற
அரங்கிற்கும் மேல்!
வெளிறிய பேருருவம்,
அடங்கும் சூரியனின்
எரிஒளியில் எழுகிறது!

இந்தக் கவிதையை ஓவியமாகக் கோயா வடித்திருக்கலாம். **பேருருவம்** (15) என்பது ஓவியத்தின் பெயர்.

ஓவியத்தில் சூரியனின் எரிப்பு தெரியவில்லை. இரவு இறுக்கத் தொடங்கிவிட்டது. பேருருவம் தனது வேலையை முடித்துக்கொண்டு திரும்பிச் செல்கிறது. கீழே தரையில் மக்கள் சிதறி ஓடுகிறார்கள். மறுபடியும் மறுநாள் பேருருவம் திரும்பிவரலாம். எத்தனை மறுநாட்கள் வரும் என்பது ஓவியருக்குத் தெரியாது. போர் புழுபூச்சிகளைவிட மக்களைக் கேவலமாக நடத்தும் என்ற உணர்வோடு வரையப்பட்ட ஓவியம் இது. போருக்கு எதிரான மகத்தான ஓவியங்களில் ஒன்று.

'**சனி தனது மகனைத் தின்பது**' (16) என்ற ஓவியத்தைக் கோயா தனக்காக வரைந்து கொண்டார். அதைப் பொது மக்கள் முன்னால் வைக்க அவர் விரும்பவில்லை. அவர் வரைந்த கருமை ஓவியங்களில் அதிகம் பேசப்பட்டது இந்த ஓவியம்தான்.

▼ 15. பேருருவம்

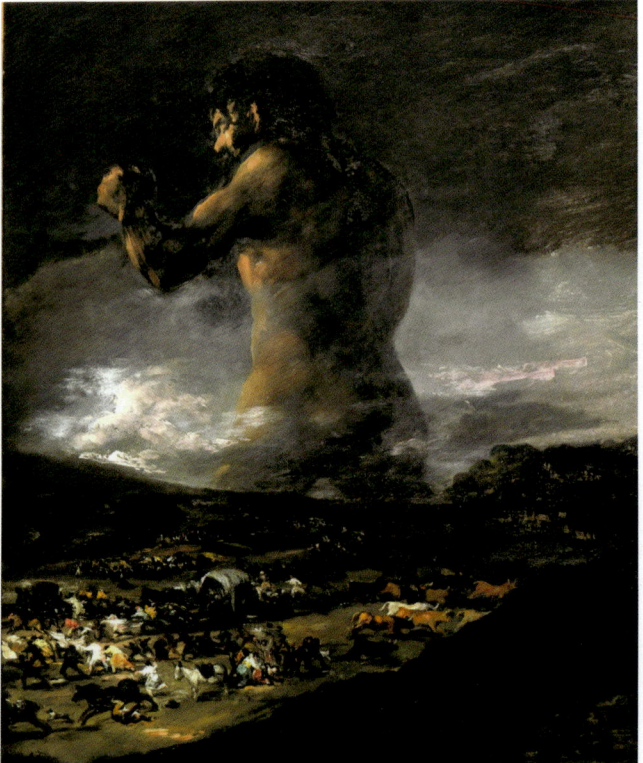

சனி கிரேக்க ரோமர்களின் கடவுள். நல்ல விளைச்சலுக்கும்நிறையக் குழந்தைகளைப் பெற்றுப் பெருவாழ்வு வாழ்வதற்கும் சனிக்கடவுளை அவர்கள் வழிபட்டார்கள். ஆனால் சனிக்குத் தனது குழந்தைகளைப் பிடிக்காது. அவர்கள் தலையெடுத்தால் தனது முதன்மை போய்விடுமோ என்ற ஐயம். எனவே தனது குழந்தைகளை அவனே தின்றுவிட்டான் என்பது தொன்மம். இதையே கோயா ஓவியமாக வரைந்திருக்கிறார்.

வெற்றி கிடைத்தாலும் மனித மனம் தோல்வி ஓரத்தில் காத்துக்கொண் டிருக்கிறதோ என்று நினைக்கிறது. அந்த நினைப்பே வெற்றி நிலைத்திருக்க வேண்டும் என்பதற்காக எதையும் செய்ய வைக்கிறது. அழிவு அசாதாரண வெற்றியின் கரு என்று ஓவியன் நினைத்திருக்க வேண்டும்.

வயோதிகத்தில் வரைந்த ஓவியம் இது. நமது யயாதிக்குக் கிடைத்துப் போன்று இளமை திரும்பக் கிடைத்தால் அது நிழல்கள் இல்லாத வெளிச்சத் தைத் தருமா? நிச்சயம் தராது என்றே ஓவியர் நினைக்கிறார். சனியின் கண்களைப் பாருங் கள். வாழ்க்கையைப் பார்த்து வெருளும் கண்கள். தெளியாத பித்தம் பிடித்த கண்கள்.

ப்ராதோ அருங்காட்சி யகத்தில் நான் கடைசியாகப் பார்த்த ஓவியம் இதுதான். இதைப் பார்த்த பிறகு மற்ற ஓவியங்கள் எதையும் நான் பார்க்க விரும்பவில்லை.

⬇ 16. சனி தனது மகனைத் தின்பது

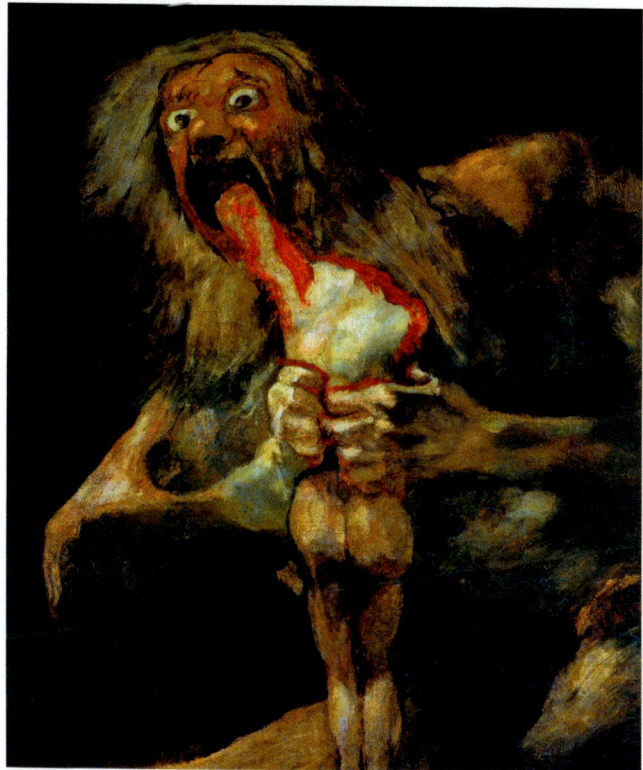

மூன்று ஓவியர்கள் – இங்கிலாந்து

பிரெஞ்சுப் புரட்சி நடந்துகொண்டிருக்கும்போது அதை இங்கிலாந்தில் வரவேற்றவர்கள் பலர் இருந்தார்கள். புரட்சியின் பாதை பலருக்கு அதிர்ச்சியை அளித்தது. ஆனால் சமூகத்தின் மீது மதம் வைத்திருந்த பிடி நிச்சயம் தளர்ந்துவிட்டது என்பதை அது உரக்கச் சொன்னது என்பதும் மக்களுக்குத் தெரிந்திருந்தது. தொழிற் புரட்சியும் உச்சத்தில் இருந்த ஆண்டுகள் அவை. இங்கிலாந்திலும் ஸ்காட்லாந்திலும் நிலக்காட்சிகள் முழுவதும் மாறிக்கொண்டிருந்த ஆண்டுகள். நீரிலும் மாற்றங்கள் தெரிந்தன. வானத்தில் தொழிற்சாலைகளின் புகை மண்டத் துவங்கியது. நீராவிப் படகுகள் வரத் துவங்கிவிட்டன. இந்த மாற்றம் சமூகத்திலும் தெரிந்தது. தொழிலாளர்கள் தங்கள் உரிமைகளுக்காகப் போராடத் துவங்கினார்கள். கடுமையான ஒடுக்குமுறை இருந்தாலும், சட்டங்கள் மாறத் துவங்கின. நிலவுடமைச் சமூகத்திலிருந்து முதலாளித்துவச் சமூகம் பிறந்த ஆண்டுகளும் அவையே.

இந்தக் காலகட்டத்தில் மூன்று ஓவியர்கள் இங்கிலாந்தில் இருந்தார்கள். இவர்களில் மாற்றங்களை மிகவும் கவனமாகக் கவனித்து விமர்சனம் செய்தவர், மூவரில் மூத்தவர், **வில்லியம் ப்ளேக்** (1757–1827).

> *Tyger Tyger Burning Bright*
> *In the Forests of the Night*

என்றால் பள்ளி மாணவர்கள் இவரை உடனே அடையாளம் கண்டுகொள்வார்கள். "அவர் கவிதைகளில் ஓவியம் வரைகிறார். ஓவியங்களில் கவிதை எழுதுகிறார்" என்று ப்ளேக்கைப் பற்றிச் சொல்லப்படுகிறது. எனக்கு ப்ளேக்கின் கவிதைகளோடு அதிகம் பரிச்சயம் இல்லை. ஆனால் அவரது ஓவியங்களில் கவிதைகள் நிச்சயம் இருக்கின்றன.

ப்ளேக் சிறுவயதிலேயே தேவதைகளும் அமானுஷ்யர்களும் நிறைந்த கனவுகளைக் கண்டவர். அவருடைய தந்தைக்கு மகனின் திறமை மீது நம்பிக்கை இருந்தது. சிறிது வசதி படைத்தவர். ஆனால் பெரிய கலைப்பள்ளிகளுக்கு அனுப்பும் வசதி இல்லை. செதுக்கோவிய வல்லுனர் ஒருவரிடம் பயிற்சி பெற அனுப்பினார். அதனால் இவரால் செதுக்கோவியத் தொழில்நுட்பங்களில் முறையாக இளமையிலேயே பயிற்சி பெற முடிந்தது.

படிப்பறிவு இல்லாத பெண்ணை மணந்து அவளுக்குப் படிப்புச் சொல்லிக் கொடுத்தார். கடைசிவரை இருவரும் இணைபிரியாமல் இருந்தனர். அச்சுத் தொழிலிலும் அவருடைய மனைவி ப்ளேக்கிற்கு உதவியாக இருந்தார். *Illuminated Printing* (படம் பொதிந்த அச்சு) என்ற உத்தியின் தந்தை அவர்தான். அதாவது படத்திற்கு உள்ளே மொழியும் இருக்கும். உதாரணமாகக் **குழந்தையின் துயரம்** (17) என்ற இந்தப் பக்கத்தைப் பாருங்கள். தாயும் அழும் குழந்தையும் ஓவியத்தில் இருக்கிறார்கள். கவிதை திரையில் எழுதப்பட்டிருக்கிறது.

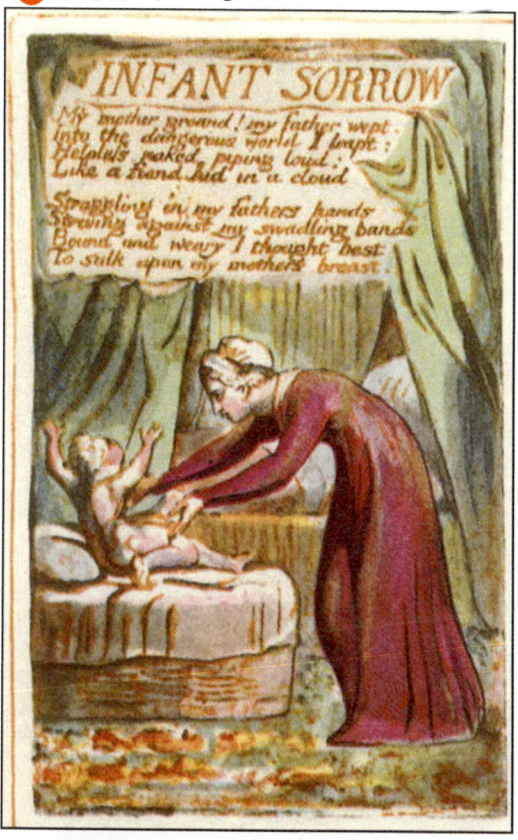

17. குழந்தையின் துயரம்

அமெரிக்க விடுதலைப் போருக்கு உந்துதலாக அமைந்த, 'மனிதனின் உரிமைகள்' எழுதிய தாமஸ் பேன் (Thomas Paine) இவரது நண்பர். அவருடைய உயிருக்கு அபாயம் இருந்தபோது அவரைப் பிரான்சிற்குத் தப்பிக்க யோசனை சொன்னவரும் இவரே. பிரெஞ்சு தத்துவவாதி ரூஸோவின் 'மனிதன் அடிப்படையில் நல்லவன். சமூகமே அவனைக் கெடுக்கிறது' என்னும் கூற்றை முழுவதும் ஆதரித்தவர் ப்ளேக். ஐரோப்பியக் கலாச்சாரத்தின் இறுக்கங்களை அடியோடு வெறுத்தவர். பெண் விடுதலையை ஆதரித்தவர். அற உணர்வு இல்லாத பொருள் தேடலுக்கும் அதிகாரத்தைத் தூக்கிப் பிடிக்கும் மதம், அரசு, சமூகம் போன்ற நிறுவனங்களுக்கும் எதிராக எழுதியவர்.

இவரது மூன்று ஓவியங்களை நாம் பார்க்கலாம்.

அவர் இருந்த காலத்தில் நியூட்டனின் கொள்கைகளுக்கு எதிர்ப்பே இல்லை என்று சொல்லலாம். தாமஸ் யங் போன்ற அறிவியல் மேதையின் ஒளியலைக் கொள்கையே (wave theory of light) நியூட்டன் சொன்னதற்கு மாறாக இருந்ததால் மற்றைய அறிவியல் அறிஞர்களின் மத்தியில் பலத்த எதிர்ப்பிற்கு உள்ளானது. ப்ளேக் அறிவியல் அறிஞர் அல்ல. ஆனால் அவர் உலகத்தை அறிவியல் அளவிட்டுவிடலாம் எனும் கொள்கைக்கு எதிரானவர். பகுத்தறிவு எல்லை இல்லாதது அல்ல என்று நிச்சயமாக எண்ணியவர். அந்த எண்ணத்தையே இந்த ஓவியம் காட்ட முயல்கிறது. **நியூட்டன்** (18) என்னும் தலைப்பைக் கொண்டது.

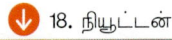
18. நியூட்டன்

மேற்கத்திய ஓவியங்கள் | 41

இந்த ஓவியத்தில் அவர் கடலுக்கு அடியில் இருக்கிறார். உட்கார்ந்திருக்கும் பாறையில் கடற்பாசி. தரையிலிருந்து கடலுக்குள் வந்துவிட்டோம் என்ற நினைப்பே இல்லாமல் தாளில் எதையோ அளந்துகொண்டிருக்கிறார். முடிவே இல்லாத அளவாக இருக்கும் என்று ஓவியம் உணர்த்துகிறது. சாதாரணப் பார்வைக்கும் ஆன்மாவின் பார்வைக்கும் வித்தியாசம் இருக்கிறது என்று தீவிரமாக நம்பியவர் ப்ளேக். உலகையும் படைப்பையும் மனிதன் கருவிகளை வைத்து அளந்துவிடலாம் என்று நினைப்பது சரியல்ல என்பதை இந்த ஓவியம் உணர்த்துகிறது.

இன்று பிரிட்டீஷ் நூலகத்திற்கு முன்னால் பவலோச்சி 1995இல் செதுக்கிய **நியூட்டனின் சிலை** (19) – ப்ளேக்கின் ஓவியத்தை மாதிரியாகக் கொண்டது

⬇ 19. நியூட்டன் சிலை

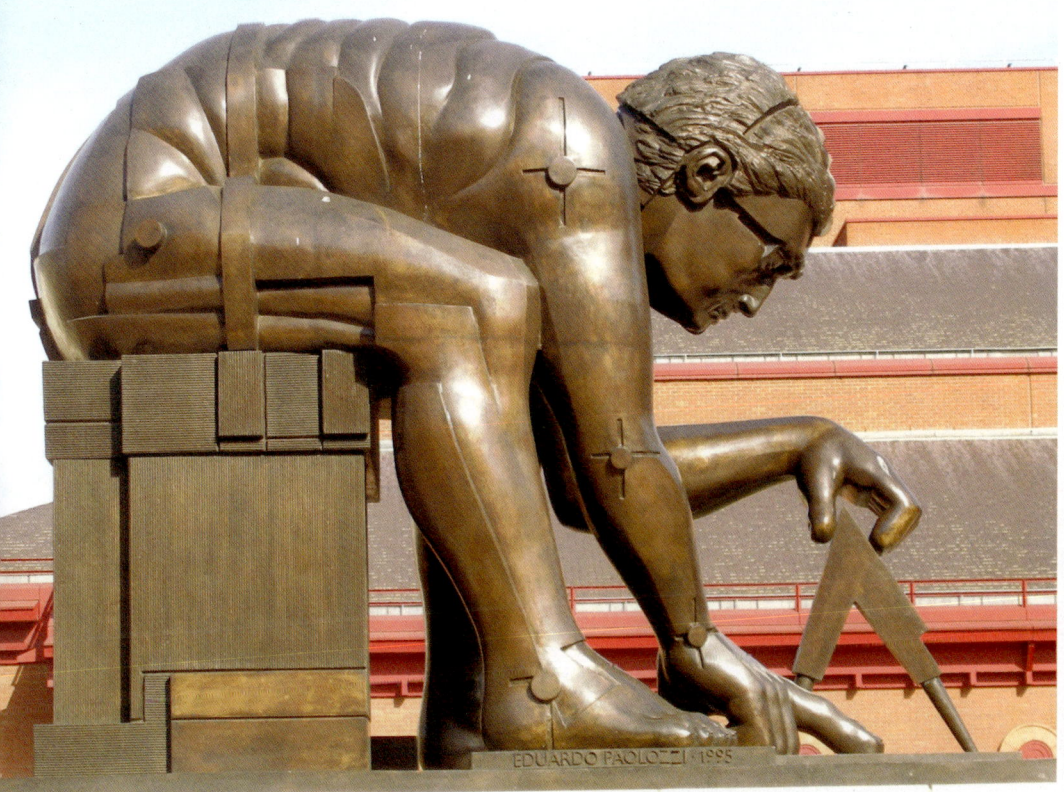

— லண்டனில் மூச்சைப் பிடிக்கும் போக்குவரத்தைக் கூடக் கவனிக்காமல் படைப்பை அளக்க முயன்றுகொண்டிருக்கிறது. அறிவியலின் தேடலை அது அறிவிக்கிறது என்று நான் நினைக்கிறேன். நூலகத்திற்கு உள்ளேயும் உலகத்திலும் எல்லோருக்கும் இடம் இருக்கிறது என்பதைச் சொல்ல. தங்கள் தேடுதல்களைத் தாராளமாகத், தடையின்றிச் செய்யலாம் என்பதை வெளிப்படுத்த.

அறமற்ற பொருள் தேடல் மனிதனை மிருகமாக்கிவிடும் என்று ப்ளேக் நம்பினார். பைபிளில் (டானியல் 4:33) "அவன் மனுஷரினின்று தள்ளப்பட்டு, மாடுகளைப்போல் புல்லை மேய்ந்தான்; அவனுடைய தலைமயிர் கழுகு களுடைய இறகுகளைப்போலவும், அவனுடைய நகங்கள் பட்சிகளுடைய நகங்களைப்போலவும் வளருமட்டும் அவன் சரீரம் ஆகாயத்துப் பனியிலே

⬇ 20. நெபுக்கெட்நெசார்

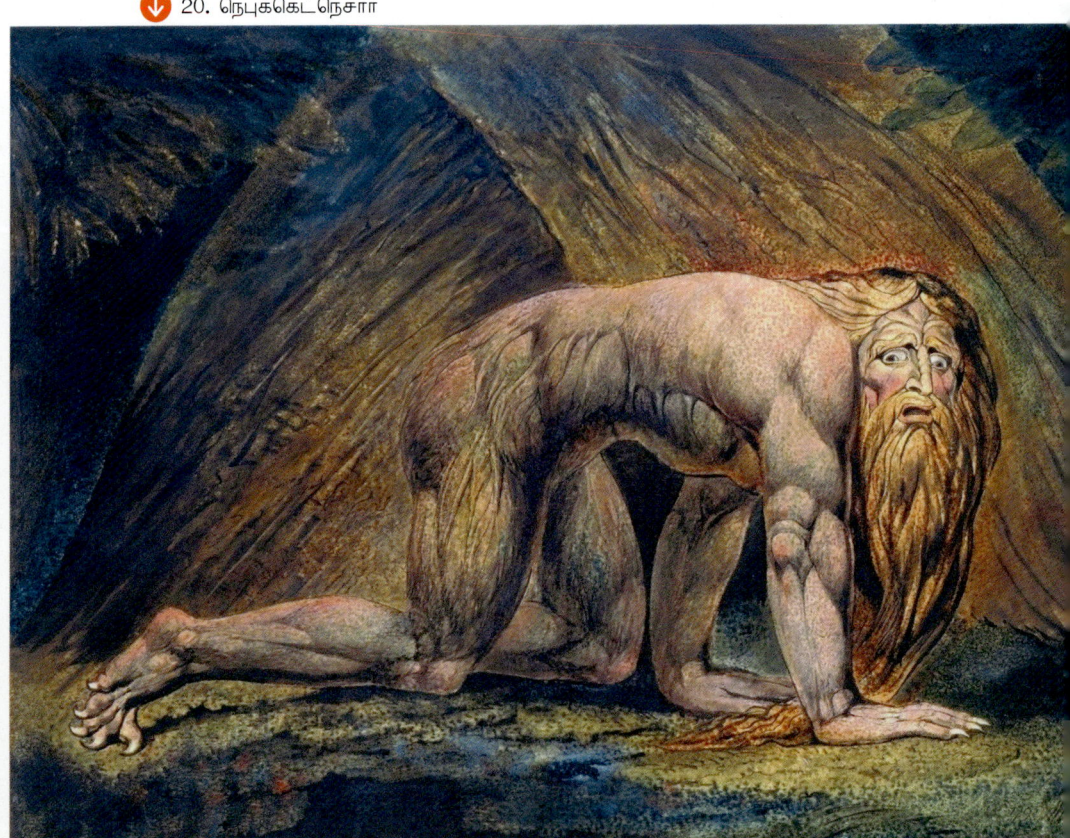

நனைந்தது" என்ற சொற்றொடர் வருகிறது. கடவுளின் எச்சரிக்கையை மதிக்காத நெபுகட்நெசார் என்ற அரசன் மனநிலை பிறழ்ந்து மிருகத்தைப் போலச் செயல்படத் தொடங்கினான் என்று பைபிள் சொல்கிறது.

இந்த ஓவியத்தில் ப்ளேக் மனநிலை பிறழ்ந்த மன்னரைச் சித்தரிக்கிறார்.

நெபுக்கெட்நெசார் *(20)* என்பது ஓவியத்தின் தலைப்பு.

பனியில் நனைந்த உடல் மரங்களைப் போல விழுதுகள் விடத் துவங்கி யிருக்கிறது. கண்கள் மனிதனின் கண்கள். எல்லாம் இழந்துவிட்டவ னின் கண்கள்.

அறிவியலுக்கு எதிராக அன்றைக்கு விடாமல் எழுதியவர் ப்ளேக். மனிதன் மிருகமாகிறது உண்மைதான். ஆனால் அவன் மீண்டும் மீண்டும் மனிதனாகத் திரும்ப வருகிறான். முன்னை இருந்ததைவிடச் சிறந்த மனித னாக என்னும் நான் நிச்சயமாக நம்புகிறேன். அது கடவுள் அருளாலா இல்லையா என்ற விவாதம் இங்கு வேண்டாம்.

ப்ளேக்கின் ஓவியங்களி லேயே எனக்குப் பிடித்த ஓவியம் **நரகத்தின் வாசலில் எழுதப்பட் டிருக்கும் வாக்கியம்** *(21)*

"இங்கு நுழைபவர்கள் எந்த நம்பிக்கையையும் விட்டு விடுங்கள்" என்று அந்த வாக்கியம் சொல்கிறது. இது தாந்தேயின் *'Divine Comedy'* நூலின் வரிகள். நரகத்திற்குள் தாந்தே கவிஞர் வர்ஜிலை (நீல

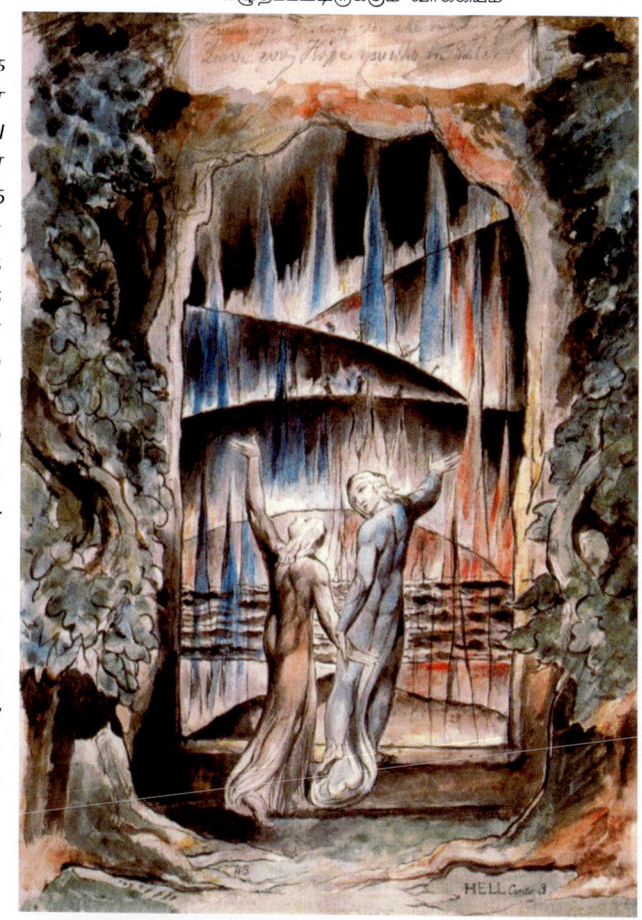

21. நரகத்தின் வாசலில் எழுதப்பட்டிருக்கும் வாக்கியம்

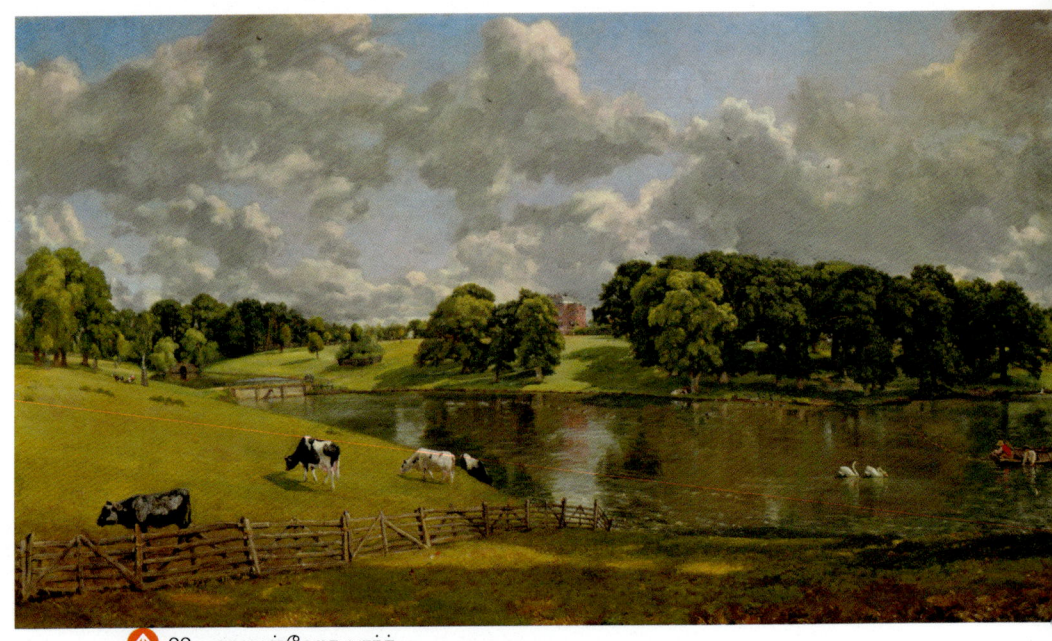

22. வைவன்ஹோ பார்க்

ஆடையில் இருப்பவர்) அழைத்துச் செல்கிறார். பனியும் நெருப்பும் தளதள வென்று கொதிக்கும் நீரும் நமக்குத் தெரிகின்றன. கூர்ந்து கவனித்தால் மனிதர்கள் தெரிகிறார்கள். ஓலமிடும் மனிதர்கள். விளிம்பில் நின்றுகொண்டு குதித்துவிடலாமா என்று எண்ணும் மனிதர்கள். ஆனால் கவிஞர்களான தாந்தேயும் வர்ஜிலும் அவர்கள் உலகத்தில் இருக்கிறார்கள். நிச்சயம் திரும்பி வருவோம் என்னும் நம்பிக்கையை விடாதவர்கள்.

ப்ளேக்கின் அறிவியல் எதிர்ப்பு பாசாங்கு அற்றது. அது அவரது உள்ளார்ந்த அற உணர்வு தந்த வெளிச்சத்தில் இயங்கியது. புகழுக்கும் மக்களை அதிரவைப்பதற்கும் அவர் அந்த நிலைப்பாட்டை எடுக்கவில்லை. விளம்பரத்தை முற்றிலும் வெறுத்தார். வாழ்க்கையின் கடைசி ஆண்டுகளை வறுமையில் கழித்தார். ஆனால் மிகவும் மகிழ்ச்சியோடு இருந்தார். கடைசியாக வரைந்தது அவர் மிகவும் நேசித்த தனது மனைவியின் ஓவியம். அது நமக்குக் கிடைக்கவில்லை.

மேற்கத்திய ஓவியங்கள் | 45

மேற்கத்திய ஓவியங்களின் மீது எனக்கு ஈடுபாடு வந்ததற்கு முக்கியக் காரணம் **ஜான் கான்ஸ்டபிள்** (1776–1837). எனது தந்தையின் நண்பர் கோபாலபிள்ளையைச் சந்திக்க, குறிப்பாக அவரது நூலகத்திலிருந்து புத்தகங் களைக் கடன் வாங்க, நான் தாமிரபரணி ஆற்றைக் கடந்து கொக்கிரகுளம் செல்வேன். முழங்கால் அளவுதான் தண்ணீர். அவருடைய நூலகத்தில்தான் கான்ஸ்டபிளுடைய **வைவன்ஹோ பார்க்** (22) ஓவியத்தைப் பார்த்தேன். நமது ஆற்றின் இருகரைகளும் ஓவியக் கரைகளைப் போல ஓரளவாவது இருந்தால் நெல்லை நகரமே சுவர்க்கமாகிவிடுமே என்ற கனவை வரவழைத்த ஓவியம் அது. புத்தகத்தில் பார்த்து 50 ஆண்டுகளுக்குப் பின்னால் வாஷிங்டன் தேசியக் கலைக்கூடத்தில் அசல் ஓவியத்தைப் பார்த்தபோது தாமிரபரணிதான் என் நினைவிற்கு வந்தது. நான் பார்த்த தாமிரபரணி இன்று சாக்கடை.

கான்ஸ்டபிளைப் பற்றிப் பேசும்போது அவரது சமகாலத்திய ஓவியரான டர்னரைப் பற்றியும் சொல்லியாக வேண்டும். இருவரும் நிலக்காட்சி ஓவியம் மையத்திற்கு வருவதற்குக் காரணமாக இருந்தவர்கள். மனிதன் நிலத்தையும் இயற்கையையும் எதிர்கொள்ளும் விதத்தைத் தொழிற்புரட்சி மாற்றி அமைக்கப் போகிறது என்பதை இருவரும் துல்லியமாக உணர்ந்திருந்தார்கள். ஆனால் அவர்கள் நிலத்தையும் இயற்கையையும் வெவ்வேறு விதமாகப் பார்த்தவர்கள். கடலின் சீற்றத்தையும் புயலின் வேகத்தையும். புகைவண்டி காற்றைக் கிழித்துப் பாய்வதையும் வரைந்தவர் டர்னர். கான்ஸ்டபிள் நிலப்பரப்பின் அமைதியை யும் ஒழுங்கையும் மனிதன் பதற்றமில்லாமல், ஆனால் விடாமல், அதன் மீது செய்துகொண்டு வரும் மாற்றங்களையும் ஓவியங்களில் கொண்டுவர முயன்றவர். டர்னரின் ஓவியங்களில் பலவற்றில் மனிதர்களோ விலங்குகளோ இல்லை. அப்படியே இருந்தாலும் செயலற்றவர்களாக இருக்கிறார்கள். இயற்கை என்னும் பெருவலியின் முன் அவர்கள் தூசு கூட இல்லை. ஆனால் கான்ஸ்டபிள் மனிதர்களோ விலங்குகளோ இல்லாமல் வரைந்திருக்கும் ஓவியங்கள் மிகக் குறைவு. அவர்கள் பெருநிலப்பரப்பில் சிறு புள்ளிகளாக இருக்கலாம். ஆனால் அவர்களால் நிலம் மாறுகிறது, மெதுவாக ஆனால் உறுதியாக மாறுகிறது என்பதை நமக்குக் காட்டியவர் கான்ஸ்டபிள்.

இங்கிலாந்தின் ஆச்சரியங்களில் முக்கியமானது அதன் கிராமப்புறம். இன்றும் அங்கு சென்றால் சென்றுபோன நூற்றாண்டுகளில் நம்மைக் கரைத்துக் கொள்ளலாம். கான்ஸ்டபிள் வரைந்த ஓவியங்களில் மிகப்பெரும்பாலானவை ஸஃப்க் பகுதியில் இருக்கும் ஸ்டவர் ஆற்றோரங்களைச் சார்ந்தவை. இன்றும் அவை முற்றிலும் மாறவில்லை. 2007இல் எடுக்கப்பட்ட புகைப்படத்தைப் பாருங்கள்.

↑ 24. வைக்கோல் வண்டி

↓ ஸ்டவர் ஆற்றோரம், புகைப்படம், 2007

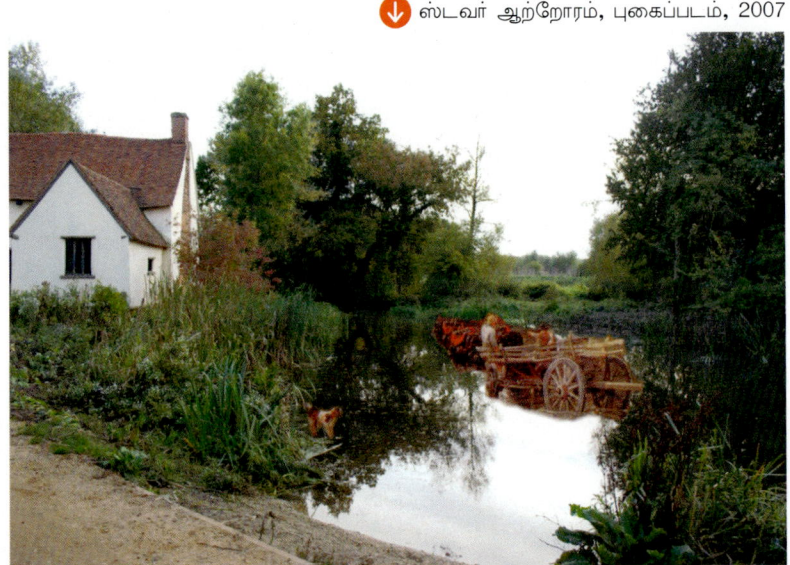

1821இல் கான்ஸ்டபில் இதே இடத்தை ஓர் ஓவியமாக வரைந்தார். **வைக்கோல் வண்டி** *(24)* என்ற இந்த ஓவியம் இங்கிலாந்தில் பிறந்த ஓவியங்களிலேயே மிகவும் புகழ்பெற்ற ஓவியம். அந்நாட்டுக் கிராமப்புறத்தின் ஆன்மாவைப் பிடித்துவிட்டதாக இன்றுவரை போற்றப்படுகிறது. ஆனால் அது வரையப்பட்ட சமயத்தில் உடனடியாகப் பெரும் வரவேற்பைப் பெறவில்லை. அவரால் ஓவியத்தை விற்கக்கூட முடியவில்லை. 1824இல் பாரிஸில் நடைபெற்ற ஓவியக் கண்காட்சியில் அது தங்கப் பதக்கம் வென்றது. 'வானம், நிலம், நீர் இவை மூன்றையும் இதைவிட அழகாக வரைந்தவர் எவரும் இல்லை' என்று விமர்சகர்கள் சொன்னார்கள். பிரெஞ்சு எழுத்தாளரான ஸ்டென்தால் 'இது இயற்கையின் கண்ணாடி' என்றார்.

லண்டன் தேசியக் கலைக்கூடத்தில் இந்த ஓவியத்தை நான் முதல் தடவை சரியாகப் பார்க்கவில்லை. வான் ஐக்கின் 'அர்லால்ஃபினியின் திருமணம்' ஹால்பைனின் 'தூதுவர்கள்' ஓவியங்களால் மனம் நிறைந்திருந்தது. மறுநாள் வந்து இந்த ஓவியத்தைப் பார்த்தேன்.

ஓவியம் கான்ஸ்டபிளின் தந்தைக்குச் சொந்தமான ஃப்ளாட்ஃபோர்ட் மில் என்னும் நீராலைக்கு அருகில் வரையப்பட்டது. நீராலை இன்றும் இருக்கிறது. படத்தில் இருக்கும் வீடு லாட் என்ற விவசாயியின் வீடு. அவர் 80 ஆண்டுகள் வாழ்ந்தவர். தான் இருக்கும் சூழலை விட்டு வெளியே சென்றது நான்கே நாட்கள்தான் என்று சொல்லப்படுகிறது.

கான்ஸ்டபிள் வரைந்த இயற்கை ஓவியங்களில் எப்போதும் சிவப்புத் தீற்றல்கள் இருக்கும். இந்த ஓவியத்திலும் அவை காணப்படுகின்றன. குதிரைகள் அவற்றைப் பெற்றிருக்கின்றன. 'கான்ஸ்டபில் பனித்துகள்' எனச் சில விமர்சகர்களால் சொல்லப்படும் வெள்ளைத் துகள்களும் மரங்களின் மீது தெரிகின்றன. மழையின் ஈரத்தை இழக்காத மரங்களுக்கும் கதிரவனுக்கும் இடையே நடக்கும் விளையாட்டைச் சரியாக வரைய இதைவிடச் சிறந்த உத்தி இருக்க முடியாது என்று அவரே சொல்லியிருக்கிறார்.

இந்த ஓவியத்தை அவர் தனது லண்டன் ஸ்டூடியோவில் வரைந்தார் என்பதை நாம் நினைவில் வைத்துக்கொள்ள வேண்டும். கோடைகாலம் முழுவதும் ஸ்டவர் நதி ஓரங்களிலும் குளிர்காலத்தை லண்டனிலும் கழித்தவர் அவர். கோடைகாலத்தில் திட்டிய வரைபடங்கள் *(sketches)* அவருக்கு முழு ஓவியத்தை வரைய உதவின.

ஓவியத்தை மறுபடியும் பாருங்கள். ஆற்றில் துணி துவைத்துக்கொண் டிருக்கும் பெண்ணும், கரையோரத்தில் இருக்கும் நாயும், வைக்கோல் வண்டியும் முன்புலத்தில் முக்கோணமாக வரையப்பட்டிருக்கிறார்கள். நாய், வண்டி, பின்புலத்தில் வயலில் வேலை செய்துகொண்டிருப்பவர்கள் நேர்கோட்டில் இருக்கிறார்கள். மறுகரையில் ஓவியத்தின் வலது ஓரத்தில் ஒரு படகு. அதன் பின்னால் மீன் பிடிப்பவர் தூண்டிலை வைத்துக்கொண்டிருக்கிறார். முகம் ஒரு சிவப்புத் தீற்றல் மட்டுமே. தூரத்தில் இன்னொரு வண்டியில் வைக்கோல் ஏற்றப்பட்டுக் கொண்டிருக்கிறது. மரங்களில் கதிரவனின் ஒளி சிதறுகிறது. நீரிலும் ஒளி மின்னலிடுகிறது. நிழலும் ஒளியும் ஓவியம் முழுவதும் முயங்கி அதை ஓர் அதிசயமான கலவை ஆக்குகின்றன. பச்சை கதிரவனால் மஞ்சளாகிறது. ஓவியத்தின் நடுவே, மரங்களுக்கு இடையே இருக்கும் வெட்டவெளியில், மஞ்சளுக்கும் வெள்ளைக்கும் உள்ள உறவை வெய்யில் நமக்குக் காட்டுகிறது. ஆனால் வெய்யில் தற்காலிகமானதுதான். மேகங்கள் கறுத்துக்கொண்டு மழைவரப் போகிறது என்பதை அறிவிக்கின்றன. ஓவியத்தை முதலில் பார்த்தால் அசைவே இல்லாது போலத் தோன்றும். ஆனால் மறுபடியும் பாருங்கள். நாய், பெண், குதிரைகள், வண்டியில் இருப்பவர், தூண்டில் மனிதர், பின்னால் வேலை செய்துகொண்டிருக்கும் மனிதர்கள் அனைவரும் அசைவில் இருக்கிறார்கள்; வீட்டின் புகைப்போக்கிகூடப் புகையை விட்டுக்கொண்டு தனது தொழிலைச் செய்துகொண்டிருக்கிறது. சட்டத்திற்குள் இருந்தாலும் முடிவே இல்லாத வெளியைக் காட்ட முயன்று மிகப்பெரிய வெற்றியை அடைந்திருக்கும் ஓவியங்களில் இதுவும் ஒன்று. மறக்க முடியாதது.

கான்ஸ்டபிளின் வாழ்க்கை அதிகச் சலனங்கள் இல்லாதது – ஒரு பெரிய இழப்பைத் தவிர. அவரது தந்தை ஒரு தானிய வியாபாரி. எனவே கான்ஸ்டபிளுக்குப் பணத்தட்டுப்பாடு அவ்வளவாக இல்லை. ஆனால் சொந்தமாகப் பணம் சம்பாதிப்பதற்குச் சிறிது சிரமப்பட்டார். அதனாலேயே தான் காதலித்த பெண்ணைத் திருமணம் செய்துகொள்ள ஏழு வருடங்கள்– தனது நாற்பது வயதுவரை – காத்திருக்க வேண்டியிருந்தது. மரியாவுடன் அவர் நடத்திய மணவாழ்க்கை மகிழ்வாக இருந்தது. ஏழு குழந்தைகள் பிறந்தன. ஆனால் பன்னிரண்டே ஆண்டுகளில் மரியா காசநோயால் மரணமடைந்து விட்டார். மனைவி இறந்த பின் அவருக்குப் புகழ் வந்தது. பணமும் வந்தது. ஆனால் அவருடைய சாதனைக் காலமும் முடிவடைந்துவிட்டது.

நாம் பார்க்கப்போகும் இரண்டாவது ஓவியம் **ஃப்ளாட்ஃபோர்ட் மில்** (25)

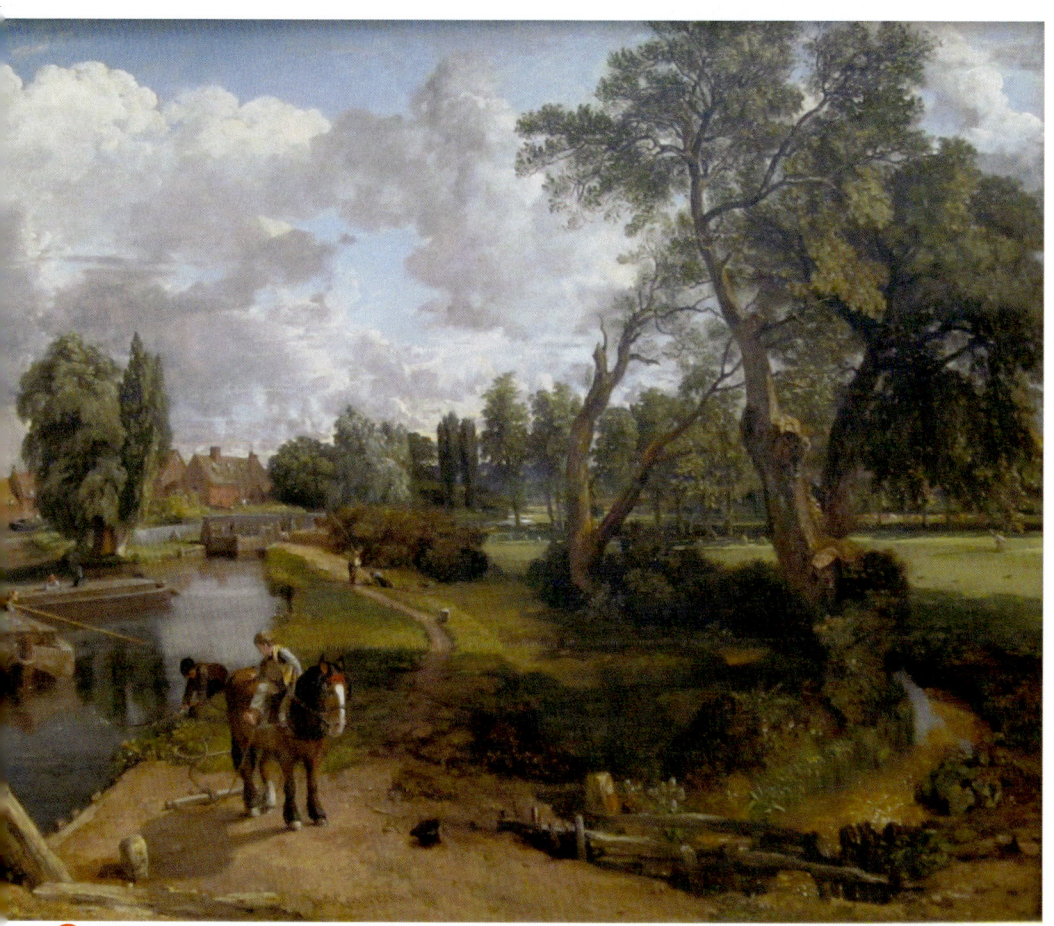

25. ஃப்ளாட்ஃபோர்ட் மைல்

ஸ்டவர் ஆற்றில் சாமான்களை ஏற்றிக்கொண்டு படகுகள் செல்ல முடியும். படகுகளைக் கரையோரத்திலிருந்து குதிரைகள் இழுத்துச் சென்றன. ஸஃபக் பஞ்ச் என அழைக்கப்பட்ட இந்தக் குதிரைகள் பளு இழுப்பதில் தேர்ந்தவை. ஒரு மணி நேரத்திற்கு இரண்டு மைல்கள் செல்லக் கூடியவை. இந்த ஓவியத்திலும் குதிரை சிவப்புத் தீற்றலைக் கொண்டிருக்கிறது. படகு சேர வேண்டிய இடத்தை அடைந்துவிட்டது என்று தெரிகிறது. கரையோரத்தில் சிறுவன் ஒருவன் கயிற்றை அவிழ்த்துவிட்டுக் கொண்டிருக்கிறான். வலது ஓரத்தில் விவசாயி தனது வேலையை முடித்துவிட்டு வீடு திரும்புகிறார். அவரது நெடிய நிழல் மாலை வந்துவிட்டது என்பதை அறிவிக்கிறது. சிறுவர்களும் படகில் வேலைசெய்பவர்களும் முன்புலத்தில் இருக்கிறார்கள் பாலத்திற்குப் பின்னால் வீடுகள் நதியின் ஓரத்தில் மின்னிடுகின்றன. ஓவியத்தில் வீடுகளும்

விவசாயியும் கிட்டத்தட்ட நேர்கோட்டில் இருக்கிறார்கள். ஆனால் நமக்கு விவசாயி அருகில் இருப்பதாகவும் வீடுகள் தூரத்தில் இருப்பதாகவும் தோன்று கின்றன. ஓவியம் முழுவதும் மனிதர்கள் சிதறியிருக்கிறார்கள். ஓவியத்தில் இருக்கும் இந்த நதி நமக்குச் சிற்றோடை போலத்தான் தெரிகிறது. ஆனால் அவர்களின் சிற்றோடையில் தண்ணீர் ஓடுகிறது.

நான் சாலிஸ்பரி தேவாலயத்திற்கு 2012இல் சென்றேன். எங்களுக்கு வழிகாட்டியாக வந்தவருக்குத் தேவாலயத்தின் வரலாறு மிகவும் நன்றாகவே தெரிந்திருந்தது. வெளியே வரும்போது பிஷப் தோட்டம் எங்கே என்று கேட்டேன். கான்ஸ்டபிள் தேவாலயத்தின் ஓவியத்தை இந்தத் தோட்டத்தி லிருந்து பார்ப்பவர் கோணத்திலிருந்து வரைந்திருக்கிறார். அவருக்குப் புரிய வில்லை. ஆங்கிலேயர் ஒருவருக்கு, அதுவும் வழிகாட்டியாக இருப்பவருக்கு, கான்ஸ்டபிளின் புகழ்பெற்ற பிஷப் தோட்டத்திலிருந்து **சாலிஸ்பரி தேவாலயம்** *(26)* ஓவியத்தைப் பற்றித் தெரியவில்லை என்பதே எனக்கு ஆச்சரியமாக இருந்தது.

சாலிஸ்பரி தேவாலயத்தின் கோபுரக் கூம்பு வானத்தைத் தொட முயல்கிறது. ஓவியத்தில் வானம் பின்புலத்தில் இருக்கிறது. கருமையும் வெண்மையும் கலந்த வானம். முதலில் வரைந்தபோது கருகருவென்று இருந்தது என்று சொல்கிறார்கள். பிஷப்பிற்குப் பிடிக்காததால் மாற்றப்பட்டதாம். பிஷப்பும் அவருடைய மனைவியும் தேவாலயத்திற்குப் பின்னால் புயல் மேகம் திரள்வதைப் பார்த்துக்கொண்டிருக்கிறார்கள். நெடிதுயர்ந்த மரங்கள் தேவாலயத்தை வளையமிட்டுக் கொண்டிருக்கின்றன. ஓவியம் முழுவதும் உயரத்தைக் குறிக்கிறது என்று நினைக்கலாம். ஆனால் தரையில் மேயும் பசுக்கள் உருண்டு திரண்டு இருக்கின்றன. நிழல் நம் பக்கம். வெளிச்சம் தேவாலயம் பக்கம்.

டர்னரின் *(1775 – 1851)* ஓவியங்கள் பலருக்குப் பிடிக்காது. உதாரணமாக விமர்சகர் ஒருவர் டர்னரின் ஓவியம் ஒன்றை 'முட்டை மஞ்சளும் கீரையும்' என்று குறிப்பிட்டார். ஆனால் இன்று எந்த விமர்சகரும் அவருடைய ஓவியங்களைக் கேலி செய்யத் தயங்குவார்கள். கடலையும் அலைகளையும் காற்றையும் ஒளியையும் அவர் வரைந்தது போல யாரும் வரையவில்லை. அவரது அலைகளில் ஈரம் இல்லை என்று ஒருவர் சொன்னபோது ரஸ்கின் 'அலைகளின் தன்மை ஈரம் அல்ல. அடங்க மறுக்கும் வலிமை' என்றாராம். டர்னரின் ஓவியங்கள் அடங்க மறுப்பவை. சட்டத்திற்கு வெளியில் திமிறிப்

பாய்பவை. அவற்றைப் பார்ப்பதற்குத் தேவையான கண்கள் இருந்தால் ஓவியனின் மேதைமையின் உச்சம் நமக்கு விளங்க வாய்ப்பு இருக்கிறது.

ஜோசப் மல்லார்ட் வில்லியம் டர்னரின் தந்தை லண்டன் நகரத்தில் ஒரு சிகை அலங்காரக் கடை ஒன்று வைத்திருந்தார். தாய் மனநிலை குன்றியவர். மிகச் சிறிய வயதிலேயே எந்தப் பயிற்சியும் இல்லாமல் டர்னர் ஓவியம் வரையத் துவங்கிவிட்டார். தந்தைக்கு மகனுடைய மேதைமை மீது எந்தச்

⬇ 26. சாலிஸ்பரி தேவாலயம்

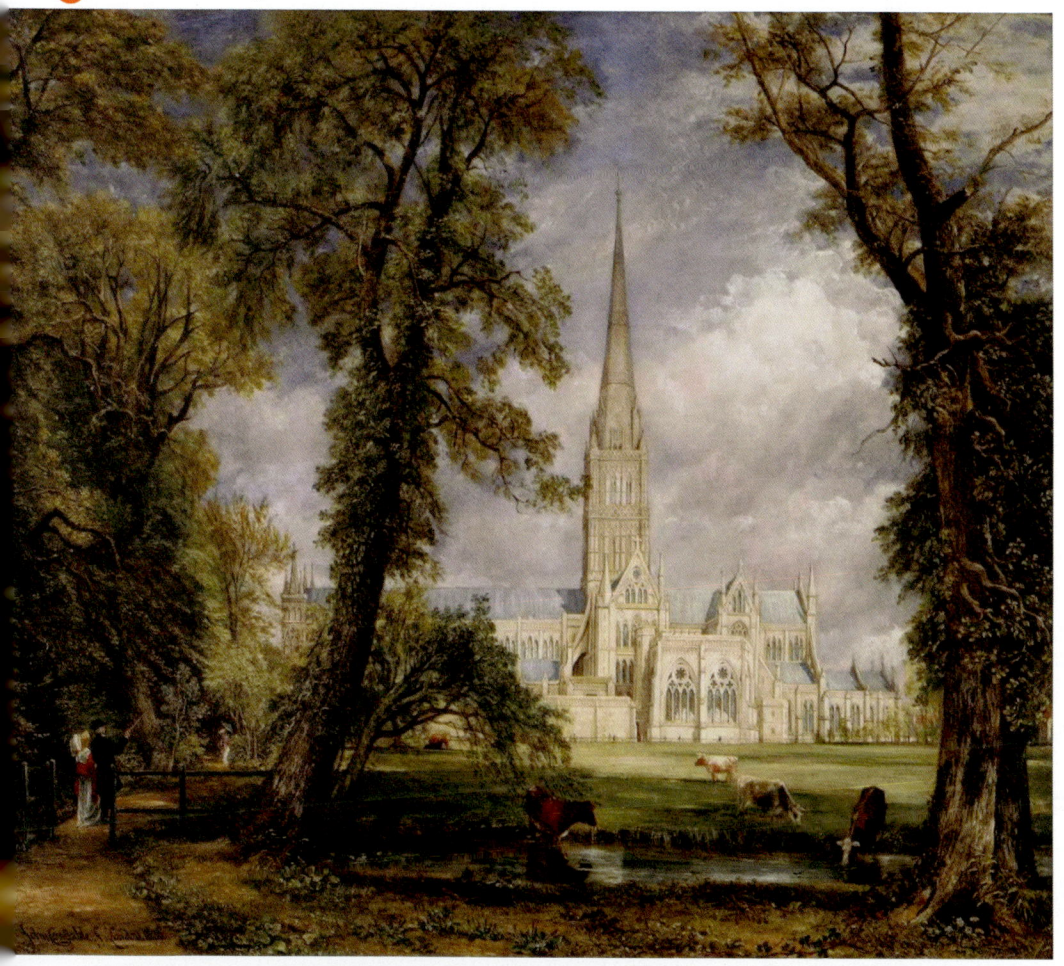

சந்தேகமும் இல்லை. மற்றவர்களுக்கும் அது பற்றித் தெரிய நாளாகவில்லை. 26 வயதிலேயே ராயல் அகாடமியின் முழு உறுப்பினர் ஆனார். 32 வயதில் அகாடமியில் பேராசிரியர். வாழ்நாள் முழுவதும் அலைந்தே கழித்தவர் டர்னர். விடாமல் வரைந்தவர். பத்தொன்பதாயிரத்திற்கும் மேலான வரைபடங்களை அவர் விட்டுச் சென்றிருக்கிறார் என்று சொல்கிறார்கள். திருமணம் செய்துகொள்ளவில்லை. ஆனால் பெண்களை விரும்பாதவர் என்று சொல்ல முடியாது. இரண்டு பெண்களுடன் தொடர்பு வைத்திருந்தார். ஒருவருக்கு இரண்டு குழந்தைகளும் பிறந்தன. தந்தை இருக்கும்வரை அவரைத் தந்தை கவனித்துக்கொண்டார். பின்னர் லார்ட் எக்ரெமன்ட் என்ற பெரும் பணக்காரர் அவரைக் கவனித்துக்கொண்டார். அவருடைய மிகப் புகழ்பெற்ற ஓவியங்களில் பல அவரது கடைசிக் காலத்தில் – 1835க்குப் பிறகு – வரையப்பட்டவை. 1851இல் இறந்த அவர் லண்டனின் புனித பால் தேவாலயத்தில் புதைக்கப்பட்டார். சிகையலங்காரக் கடையிலிருந்து புனித பால் தேவாலயத்திற்குச் செல்லும் தூரம் அதிகம். டர்னர் அதைத் தனது மேதைமையால் கடந்தார்.

டேவிட் வரைந்த நெப்போலியன் ஆல்ப்ஸ் மலையைக் கடக்கும் ஓவியத்தைப் பற்றிப் பேசியிருக்கிறோம். அதற்கு நேர் எதிரானது இந்த ஓவியம்.

ஹனிபால் ஆல்ப்ஸ் மலையைக் கடப்பது. (27)

⬇ 27. ஹனிபால் ஆல்ப்ஸ் மலையைக் கடப்பது

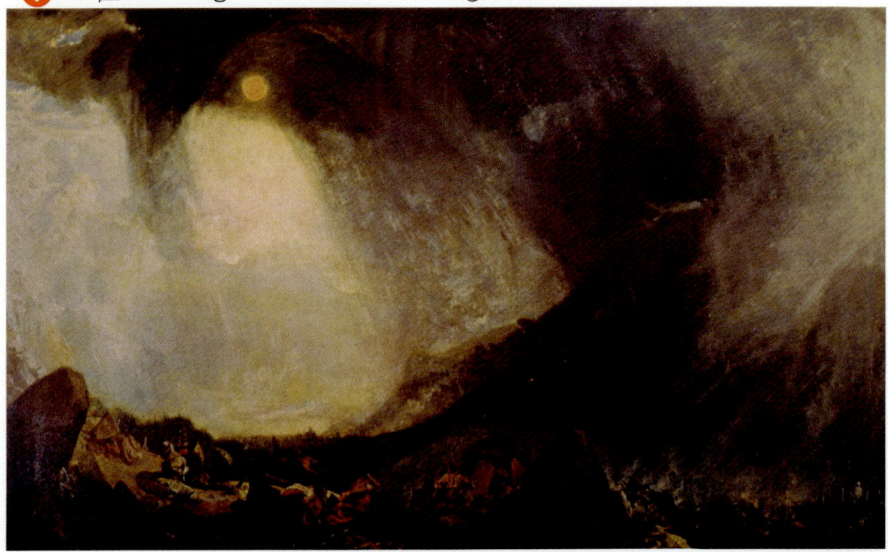

இதுவும் நெப்போலியனைப் பற்றிப் பேசுகிறது – ஆனால் மறைமுகமாக. ஹனிபால் – வட ஆப்பிரிக்காவின் கார்த்தேஜ் (இன்றைய ட்யூனிசியா) பகுதியில் ஆண்டு கொண்டிருந்தவன் – ஆல்ப்ஸ் மலையை 218இல் (பொது ஆண்டுக்கு முன்னால்) தனது படைகளுடன் கடந்து இத்தாலியுடன் போர் செய்தான். இரண்டாம் ப்யூனிக் போர் என்று அழைக்கப்படும் போர் காலத்தில் நடந்த இந்த வரலாற்றுச் சிறப்பு மிக்க சம்பவத்தைப் பற்றி ஓவியம் காட்ட முயல்கிறது. 'நீ செய்தது ஆச்சரியம் அல்ல. உனக்கு முன்னரே வேறொரு அரசன் இதைச் செய்திருக்கிறான்' என்று நெப்போலியனிடம் ஓவியம் சொல்கிறது. டேவிட்டின் ஓவியத்தில் நெப்போலியன் விசுவரூபம் பெற்றிருக்கிறான். அவனது போர்வீரர்கள் எறும்புகள். இந்த ஓவியத்தில் எல்லா மனிதர்களும் தரையோடு தரையாக இருக்கிறார்கள். பனிப்புயல் சுழன்று சுழன்று தாக்குகிறது. ஹனிபாலைத் தேட வேண்டியிருக்கிறது. ஹனிபால் யானைகளுடன் சென்றான் என்பது வரலாறு. ஓவியத்தை உற்றுப் பார்த்தால் யானை தெரிகிறது. எறும்பைவிடச் சிறிதாக. அதன் மேல் இருப்பவன் ஹனிபாலாக இருக்கலாம். சூரியன் பனியின் வெள்ளையில் மஞ்சளாகத் தெரிகிறான். ஓவியத்தில் முன்குறுக்கம், சமன்பாடு போன்ற சமாச்சாரங்களெல்லாம் இருப்பதாக எனக்குத் தெரியவில்லை. நடுவில் நெடும்பாழ். பனிப்பாழ். இயற்கையின் சீற்றத்தை மனிதன் எதிர்கொள்வான் என்பதை ஓவியம் தெளிவாகச் சொல்கிறது. அவன் வெற்றியடைவது கடினம். ஆனால் கடந்து வந்துவிடுவான்.

1838இல் தேம்ஸ் நதியில் ஓடும் நீராவிப் படகு ஒன்றில் டர்னர் லண்டனுக்கு வந்துகொண்டிருந்தார். படகிலிருந்து போர்க்கப்பலான டெமரேரைப் பார்க்க நேர்ந்தது. டெமரே 1805இல் நடந்த ட்ரஃபால்கர் சண்டையில் பங்குபெற்றது. பாய்மரக் கப்பலான அதை உடைத்து விற்பதற்காக நீராவிக் கப்பலொன்று இழுத்துச் சென்றுகொண்டிருந்தது. இது புது யுகமான நீராவி யுகத்தின் துவக்கம் என்பதை டர்னர் அடையாளம் கண்டுகொண்டார். அதன் விளைவுதான் சண்டையிடும் **டெமரே** (28) என்னும் ஓவியம்.

பாய்மரக் கப்பல் தகதகக்கிறது. அது உயிர் இல்லாதது என்பதை நம்ப முடியவில்லை. ஆனால் அதை இழுத்துச் செல்லும் நீராவிக் கப்பல் எல்லா அழுக்குகளையும் கொண்டிருக்கிறது. நெருப்பை உமிழ்ந்துகொண்டு, கரும் புகையை விட்டுக்கொண்டு தனது வேலையைச் செய்துகொண்டிருக்கிறது. வரப்போகும் யுகம் புகை யுகம் என்பதை அது காட்டுகிறது. வலது ஓரத்தில் சூரியன் சிவப்பைச் சிதறவிட்டுக்கொண்டு மறைகிறான். அவனுடைய

மறைவும் முடியப் போகும் யுகத்தின் குறியீடு. இவற்றிற்குப் பின்னால் இரண்டு பாய்மரக்கப்பல்கள். முழுவதும் பாய்களை விரித்து இயங்குகின்றன. டெமரேரும் இவ்வாறே இயங்கியது என்பதை அறிவிக்கின்றன. இடது மேற்புறத்தில் பிறைச் சந்திரன். வலது முன் புலத்தில் கறுத்துப் பிதுங்கும் மிதவை, கப்பலுடைய முடிவைக் குறிக்கிறது.

மனிதனின் தொழில்நுட்பச் சாதனைகளில் மிக முக்கியமான ஒன்றாகக் கருதப்படுவது புகைவண்டி. டர்னர் காலத்தில்தான் அது முதல்முதலாக வந்தது. அவ்வளவு பெரிய இயந்திர மிருகம் இருப்புப் பாதையில் புகையைக் கக்கிக்கொண்டு ஓடுவது மிகப் பெரிய அதிசயமாக அதைப் பார்த்தவர்களுக்குத் தெரிந்திருக்க வேண்டும். அதுவும் இயற்கையின் சீற்றங்களை எதிர்கொண்டு. எதிர்கொள்ளும் தருணம் ஒன்றை ஓவியத்தில் டர்னர் பிடித்திருக்கிறார். ஓவியத்தின் பெயர் **மழை, நீராவி, வேகம்** (29).

டர்னரின் ரயில் லண்டனுக்குச் செல்லும் ரயில் என்றும் இடது புறத்தில் தெரியும் பாலம் தேம்ஸ் நதியின் குறுக்கே இருக்கும் மெய்டன்ஹெட் பாலம்

⬇ 28. சண்டையிடும் டெமரேர்

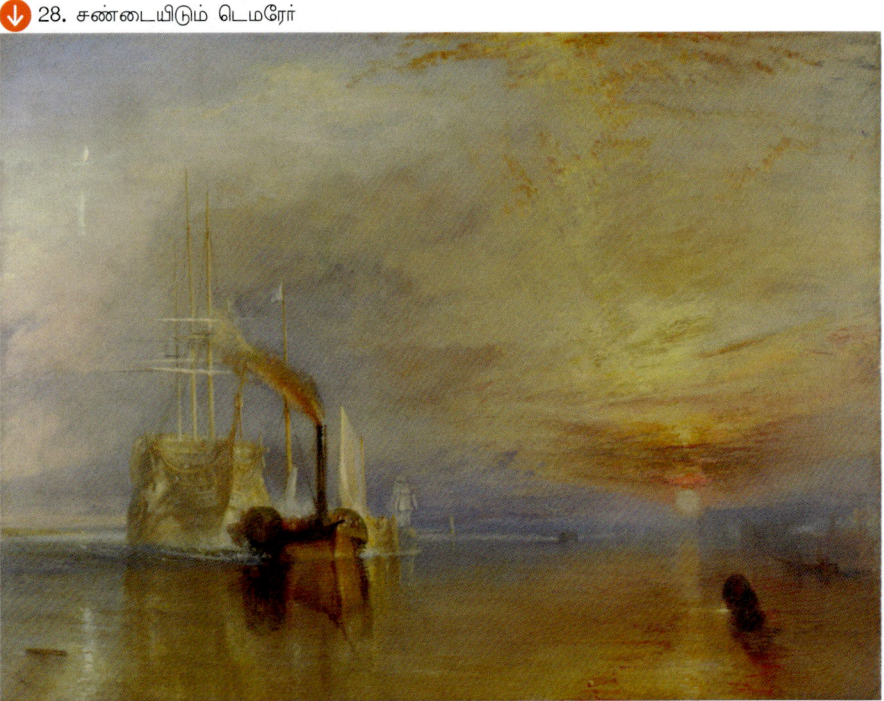

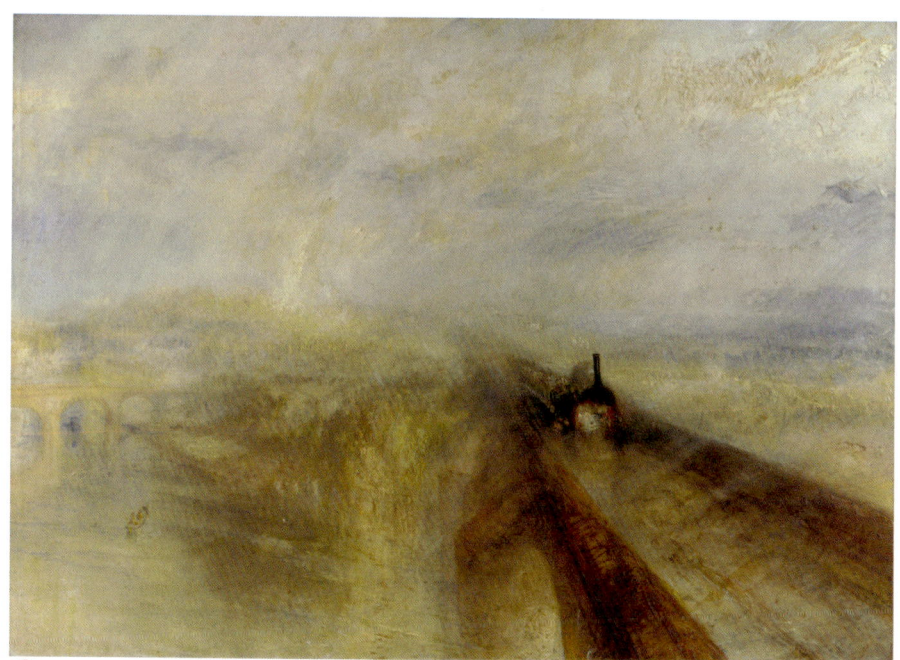

⬆ 29. மழை நீராவி வேகம்

என்றும் அடையாளம் காணப்படுகிறது. இந்தப் பயணம் உண்மையாகவே நடந்த ஒன்று. டர்னருடைய அதிர்ஷ்டம் புயலும் மழையும் அவர் சென்ற இடமெல்லாம் கூடச் சென்றிருக்கின்றன. இந்த ஓவியத்திலும் அவை முன்னுக்கு நிற்கின்றன. படகில் இருவர் இருக்கிறார்கள். இடது பக்க ஓரத்தில் விவசாயி ஒருவர் இரு குதிரைகளுடன் உழுதுகொண்டிருக்கிறார். முயல் ஒன்று குறுக்கே ஓடுகிறது. கூர்ந்து பார்த்தால் தெரியும்.

அவர் ரயில் இஞ்சினைச் சரியாக வரைந்தாரா என்பது பற்றிச் சர்ச்சைகள் இருக்கின்றன. ஆனால் ரயில் வேகமாக வருகிறது என்பது தெரிகிறது. எவ்வளவு வேகமாக? மணிக்கும் முப்பது மைல்கள் இருந்திருக்கலாம். ஆனால் அத்தனை வேகத்தை மனிதன் முதல்முதலாகப் பார்த்தான் என்பதையும் நாம் நினைவில் கொள்ள வேண்டும். குதிரை அதிகபட்சம் மணிக்கு 25 மைல்கள் ஓடும். ஆனால் இரண்டு மைல்கள் ஓடியதுமே களைத்துவிடும். இந்த ஓவியம் பலருக்குப் பிடிக்காமல்போகலாம். ஆனால் ஒரு தூரிகையின் புள்ளிகளால் படகு மனிதர்கள், முயல், குதிரைகள் போன்றவற்றைக் கொண்டுவர தேர்ந்த கலைஞனால்தான் முடியும்.

டர்னர் வரைந்ததிலேயே எனக்குப் பிடித்த ஓவியம் **அடிமைக் கப்பல்** (30) தான்.

1793இல் ஸோங் என்னும் அடிமைக் கப்பலின் தலைவர் நோய்வாய்ப் பட்டிருந்த பதிமூன்று அடிமைகளைக் கடலில் தூக்கி எறிய உத்தரவிட்டார். காரணம் காப்பீட்டுத் தொகை. அவர்கள் கப்பலில் இறந்தால் அது கிடைக்காது. கடலில் முழ்கி இறந்தால் கிடைக்கும். புத்தகத்தில் ஒன்றில் இந்த சம்பவத்தைப் பற்றிப் படித்த டர்னர் அதை ஓவியமாக வடித்தார்.

சூரியன் அடங்கப்போகிறான் என்பது தெளிவாகத் தெரிகிறது. கண்ணைப் பறிக்கும் செவ்வானம். கடலில் தூக்கி எறியும் காரியம் நடந்து முடிந்துவிட்டது. கப்பலின் பாய்மரங்கள் இறக்கப்பட்டிருப்பதால் புயல் வரும் என்று அது எதிர்பார்த்துக்கொண்டிருக்கிறது என்பது விளங்குகிறது. முன்புலத்தில் கரிய உடல்கள், சங்கிலிகள். கூர்ந்து பார்த்தால் கைகள் பல தெரிகின்றன. கால் ஒன்று தெரிகிறது, மீன்கள் தெரிகின்றன. அடையாளம் தெரியாத கடல்பிராணிகள் உடல்களை நெருங்குவது தெரிகிறது. பறவைகள் உணவுக்காக மேலே சுற்றுகின்றன. மனிதனின் வன்முறை இயற்கையின் வன்முறைக்கு எந்த விதத்திலும் சளைத்தது அல்ல என்று ஓவியம் சொல்கிறது. வண்ணங்கள் ஒன்றை ஒன்று உரசிக்கொள்வதும் நடந்து முடிந்திருப்பது சாதாரணமானது அல்ல என்பதை நமக்கு அறிவிக்கிறது.

டர்னர் இந்த ஓவியத்தை முதல்முறையாகக் காட்சிக்கு வைத்தபோது அவர் எழுதிய கவிதை ஒன்றையும் கூடவைத்திருந்தார். அதிலிருந்து சில வரிகள்:

> ...the Typhon's coming.
> Before it sweeps your decks, throw overboard
> The dead and dying - ne'er heed their chains
> Hope, Hope, fallacious Hope!
> Where is thy market now?

> புயல் வந்துகொண்டிருக்கிறது
> நமது தளங்களை அது தாக்கு முன் தூக்கி எறியுங்கள்
> இறந்தவர்களையும் இறக்கப் போகிறவர்களையும்.
> அவர்களின் விலங்குகளைப் பற்றிக் கவலைப்பட வேண்டாம்.
> நம்பிக்கையே, பொய்யான நம்பிக்கையே!
> உன்னுடைய சந்தை இப்போது எங்கே?

'இஸம்' என்று சொல்லப்போனால் இவர்கள் இருவரும் ரொமான்டிக் ஓவியர்கள் என்று கருதப்படுகிறார்கள். 19ஆம் நூற்றாண்டு ஓவியர்கள் மட்டும்

மேற்கத்திய ஓவியங்கள் | 57

⬇ 30. அடிமைக் கப்பல்

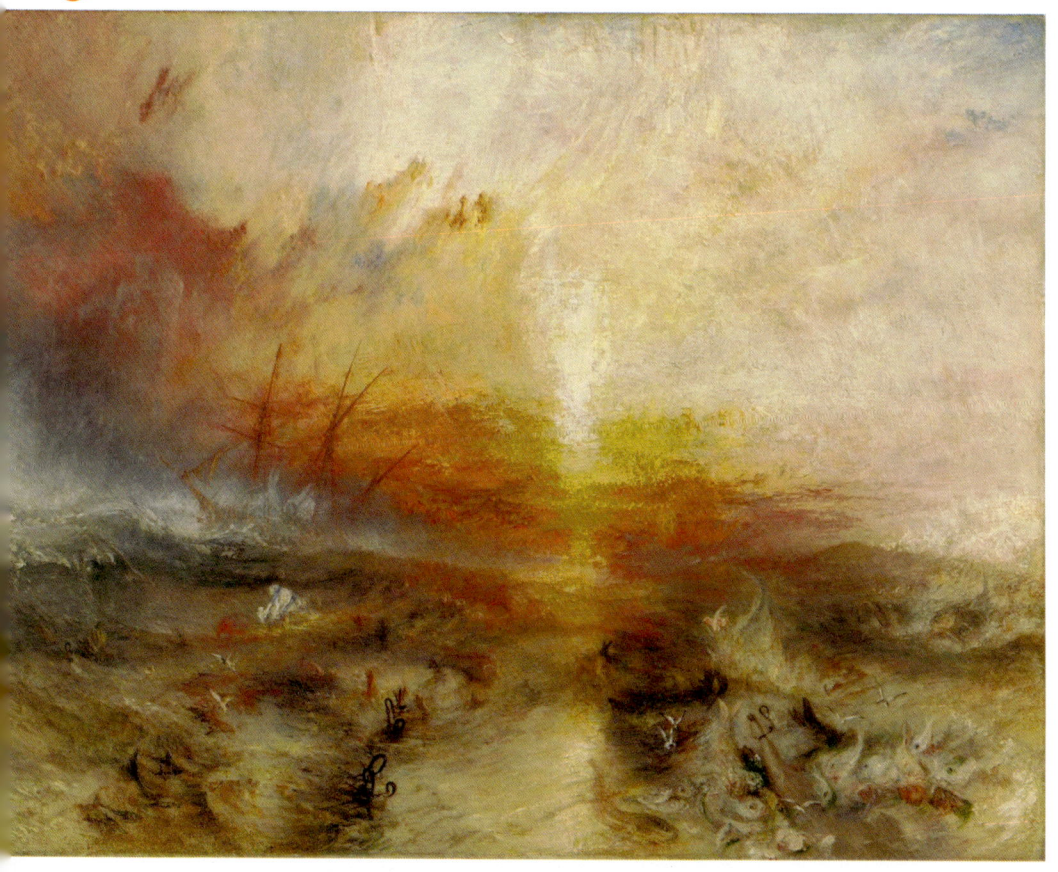

12 இஸங்களின் கீழ் பிரிக்கப்பட்டிருக்கிறார்கள். அதற்குப் பின்னால் வந்த ஓவியர்கள் 18 இஸப் பிரிவுகளில் இருக்கிறார்கள்! எல்லா இஸங்களையும் பற்றிப் பேசினால் இது பாடப்புத்தகம் ஆகிவிடும். முக்கியமான இஸங்களை மட்டும் நான் குறிப்பிட விரும்புகிறேன். இது அறிமுகப் புத்தகம்.

ஐரோப்பிய, அமெரிக்க ஓவியர்கள் – I

உலகம் நமக்கு எதை உணர்த்துகிறது? வாழ்வையா? அல்லது வரப்போகும் மரணத்தையா? பகலில் மிக அழகாகத் தெரியும் நிலக்காட்சி, இருட்டில் மங்கலான, பேய்கள் அலையும் இடமாக, மாறவில்லையா? நமது மனங்களும் சில சமயங்களில் இருளைத் தேடி அலையவில்லையா? இக்கேள்விகளைக் கேட்டு அவற்றிற்குப் பதில்களை ஓவியங்கள் மூலம் தர முயன்ற ஓவியர் ஒருவர் இருக்கிறார். மலையிலும் கடலிலும் கல்லறைத் தோட்டங்களிலும் மனித ஆன்மாவைத் தேடி அலைந்தவர்.

ஜெர்மனியின் ட்ரெஸ்டன் நகரில் வாழ்ந்த **கஸ்பார் டேவிட் ப்ரீட்ரிச்** (1774 – 1840) மறக்கப்பட்டவராகவே இறந்தார். அவர் வாழ்ந்த வருடங்களில்தான் நெப்போலியன் ஜெர்மனியை ஆக்கிரமித்தான். இவர் நெப்போலியனுக்கு எதிரான சண்டை களில் பங்கு பெறவில்லை என்றாலும், தேசபக்தர்களுக்கு ஆதரவாக இயங்கினார். 44 வயதில் 20 வயது பெண் ஒருத்தியை மணந்த அவரது குடும்ப வாழ்க்கை இனிதாக இருந்தது – மனைவியின் மீது சந்தேகப்பட்ட சில ஆண்டுகளைத் தவிர. ஆனால் அவரது இளமையை மரணம் சூழ்ந்தது. அவருக்கு நெருக்கமான பலர் இளமையிலேயே மரணமடைந்தனர். ஆனால் வாழ்க்கை முழுவதும் அவரைச் சுற்றிச் சுற்றி வந்துகொண்டிருந்த மரணம் ஒன்று இவரைக் காப்பாற்றும் முயற்சியில் தனது உயிரைத் துறந்த சகோதரருடையது. 'ஒரு நாள் முடிவில்லா வாழ்வு வாழ்வதற்கு நம்மை நாமே மரணத்திற்குப் பல தடவை அர்ப்பணித்துக்கொள்ள வேண்டும்' என்று அவர் சொல்லி யிருக்கிறார். அவரது ஓவியங்களிலும் மரணம் கைகளை விரித்துக் கொண்டு காத்துக்கொண்டிருக்கிறது. சமயங்களில் நம்மையே சுட்டி அழைக்கிறது.

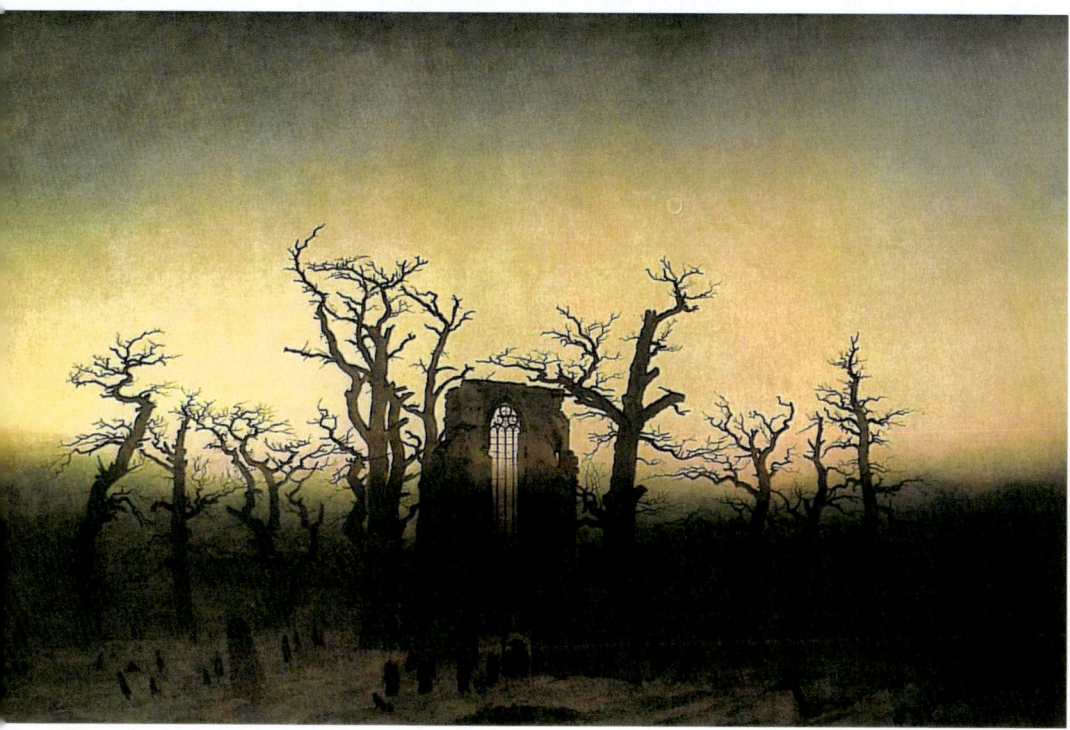

⬆ 31. ஓக் மரங்களுக்கு இடையே தேவாயலயம்

"ஓக் மரங்களுக்கு இடையே தேவாலயம்" *(31)* என்னும் இந்த ஓவியம் வாழ்க்கையின் முழுமையின்மையைக் குறிக்கிறது. ஓவியத்தின் கீழ்ப் பகுதியில் இருள் சூழ்ந்திருக்கிறது. தரையில் மரணத்தின் தடங்கள். துறவிகள் ஒரு சவப்பெட்டியைத் தூக்கிச் செல்கிறார்கள். இருவர் கையில் மெழுகுவர்த்திகள் இருக்கின்றனவோ? இருந்தாலும் சீக்கிரம் அணையப்போகிறவை. வெளிச்சம் எட்டா உயரத்தில் இருக்கிறது. வானத்தில் நிலா தேய்ந்து முடியப்போகிறது. ஆனாலும் நுழைவாசல் ஒன்று இருக்கிறது. அதற்குப் பின்னால் அழியா வாழ்வு இருக்கலாம்.

இன்று சில விமர்சகர்கள் இந்த ஓவியம் அரசியல் சார்ந்தது என்கிறார்கள். படத்தில் இருக்கும் எல்டெனா அபே சுவீடனின் படையால் அழிக்கப்பட்டது. துறவிகள் புதைப்பது ஜெர்மனியின் இறந்த காலத்தை. இதே இடத்திலிருந்து புது ஜெர்மனி உயிர்பெற்று எழும் என்னும் அசைக்க முடியாத நம்பிக்கையுடன். பின்னால் தெரியும் ஒளி அந்த நம்பிக்கையின் சின்னம்.

என் நண்பர் தினமும் இன்சுலின் போட்டுக் கொள்பவர், எழுபது வயதைத் தொடுபவர், 2016 ஆகஸ்டு மாதம் பனிக்கட்டி உடைக்கும்

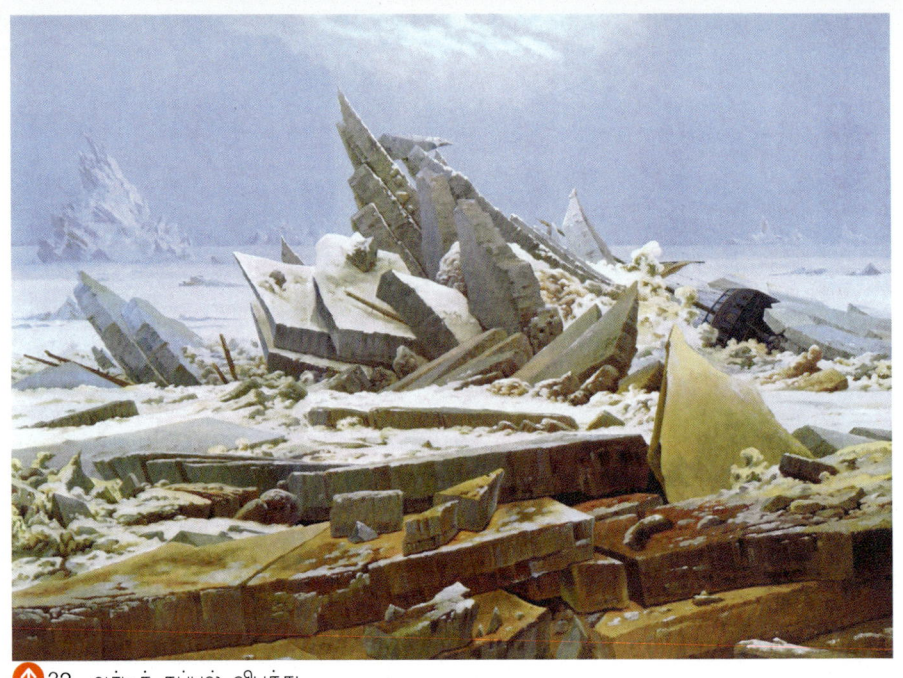

32. ஆர்டிக் கப்பல் விபத்து

கப்பல் ஒன்றில் போய் வட துருவத்தைத் தொட்டுவிட்டு வந்தார். ஆனால் பத்தொன்பதாம் நூற்றாண்டில் வட துருவத்தைத் தொடுவது கனவில் நடக்கக்கூடிய காரியமாகத்தான் இருந்தது. 1819 வில்லியம் பாரி என்ற ஆங்கிலேயர் பாதிவரை சென்று திரும்பிவந்தார். இந்தப் பயணத்தைப் பின்புலனாக வைத்து ப்ரீட்ரிச் வரைந்த ஓவியம் இது **ஆர்டிக் கப்பல் விபத்து** (32) என்னும் பெயர் கொண்டது.

கப்பலின் ஒரு பகுதி வலது ஓரத்தில் தெரிகிறது. இதை பிவிஷி க்ரிப்பர் என்று சொல்கிறார்கள். உண்மையில் அந்தக் கப்பல் விபத்தைச் சந்தித்ததாகத் தெரியவில்லை. 1868இல் தான் அது உடைக்கப்பட்டது. ஆனால் மரணத்தைப் பற்றியே நினைத்துக்கொண்டிருக்கும் ஓவியருக்குக் கப்பலை விபத்திற்கு உள்ளாக்குவது அவ்வளவு பெரிய விஷயமில்லை. ஓவியத்தில் பனிப்பாறைகள் கப்பலை நெருக்குகின்றன. சிறிது நேரத்தில் கப்பல் காணாமல் போய்விடும் என்று நமக்குத் தெரிகிறது. மனிதர்களே இல்லாத ஓவியம். மனிதர்கள் உருவாக்குவது தற்காலிகமானது. மரணத்தை நிச்சயம் சந்திக்கும். ஆனால் இயற்கை அழிவில்லாதது என்பதை ஓவியம் உணர்த்துகிறது என்று கருதலாம்.

"படைப்புகள் அனைத்திலும் இறைவன் இருக்கிறான் என்னும் (பான்தீயிசம்' என அழைக்கப்படும்) தத்துவத்தை ஓவியர் நம்பினார்.

'உடல்மிசை உயிரெனக் கரந்தெங்கும் பரந்துளன்' என்ற நம்மாழ்வாரின் பாடல் நமக்கு நினைவிற்கு வருகிறது. அவரது ஓவியங்கள் இந்தக் கருத்தையே வலியுறுத்துபவை என்று சில விமர்சகர்கள் கருதுகிறார்கள்.

ஆனால் அவரது **வாழ்க்கையின் நிலைகள்** *(33)* என்னும் ஓவியம் வலியுறுத்துவது மரணம். அவர் வரைந்த ஓவியங்களிலேயே மிக மர்மமான ஓவியம்.

ஒரு தளத்தில் பார்த்தால் குழந்தைப் பருவம், இளமை, நடுவயது, வயோதிகம் என்னும் நான்கு நிலைகளையும் ஓவியம் குறிக்கிறது என்று சொல்லலாம். குளிருக்கு அடக்கமான கோட்டு அணிந்திருக்கும் வயோதிகர், ஓவியர். வாழ்வின் முடிவை நெருங்கிக்கொண்டிருக்கிறார். கடல் வாழ்வைக் குறிக்கிறது. ஐந்து பாய்மரக் கப்பல்களும் ஓவியத்தில் இருக்கும் ஐவரைக் குறிக்கின்றன. கரையைவிட்டுக் கிளம்பத் துவங்கியிருக்கும் சிறிய கப்பல்கள் குழந்தையைக் குறிக்கிறது. நடுநாயகமான பெரிய கப்பல்தான் தாய். மற்றைய இரண்டு கப்பல்களும் படத்தில் இருக்கும் ஆண்களைக் குறிக்கின்றன என்று சொல்லப்படுகிறது. வாழ்க்கைக் கடலில் ஒரு நாள் காணாமல்போவதுதான் நமது விதி என்று ஓவியர் சொல்கிறாரா? கூர்ந்து பார்த்தால் கப்பல்களிலும்

⬇ 33. வாழ்க்கையின் நிலைகள்

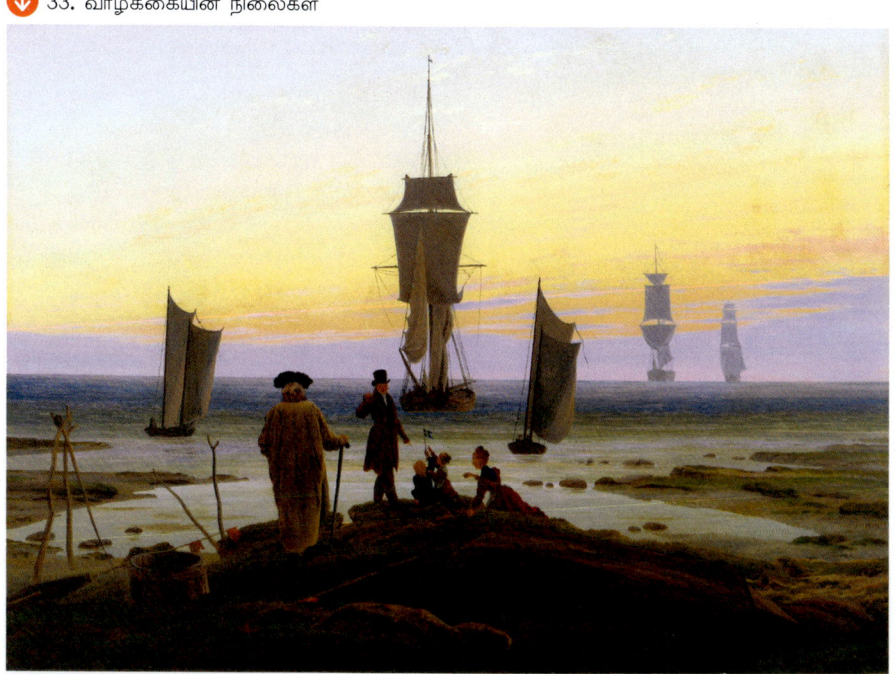

34. அரியணையில் நெப்போலியன்

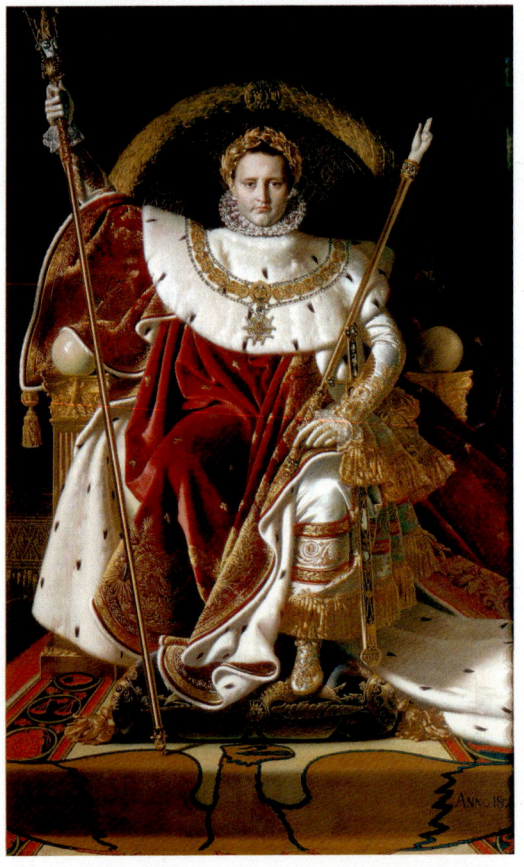

மனிதர்கள் இருக்கிறார்கள் என்பது தெரியவருகிறது. அவர்கள் யார்? நடுவயது மனிதர் ஓவியரை ஏன் வா என்று கூப்பிடுகிறார்? குழந்தைகளை ஏன் சுட்டிக்காட்டுகிறார்? அவரது கண்களில் மனிதத்தன்மை இல்லாதது ஏன்? இதுபோன்ற பல கேள்விகளை ஓவியம் எழுப்புகிறது.

மரணத்திலிருந்து வாழ்க்கையின் வழுவழுப்பிற்கு நம்மைத் திரும்ப வைப்பவர் **ஆஞ்ச்** (1780-1867) என அழைக்கப்படும் பிரெஞ்சு ஓவியர்.

இன்றைய அரசியல்வாதிகளைக் கடவுள் உருவங்களில் சித்தரிக்கும் பல போஸ்டர்கள் உலாவருகின்றன. இவர்களுக்கெல்லாம் முன்னோடி நமது நண்பர் ஆஞ்ச். இது இவரது **அரியணையில் நெப்போலியன்** (34) என்னும் ஓவியம்.

நெப்போலியன் தனது வலிமையின் உச்சக்கட்டத்தில் இருக்கும்போது வரையப்பட்ட ஓவியம் இது. வலது கையில் ஒன்பதாம் நூற்றாண்டின் மாமன்னன் சார்லமெனின் செங்கோல். இடதுகையில் நீதியின் கை. தலையில் தங்க இலைகளால் ஆன கிரீடம். பழைய ரோமாபுரி அரசர்களை நினைவூட்டுகிறது. மார்பில் அவனே தனக்கு அளித்துக்கொண்ட 'பெருங்கழுகு' பதக்கம். சுற்றிலும் தங்கம். மின்னும் வைர வைடூரியங்கள். இந்த ஓவியத்தில் சாதாரண மனிதனுக்கு இருப்பது ஒன்றுகூட இல்லை. செருப்பில் கூடத் தங்கம் ஜொலிக்கிறது. பழைய ஓவியர்கள் கடவுளுக்குத்தான் இத்தனை பகட்டோடு அலங்காரம் செய்து பார்த்தார்கள். உதாரணமாக வான் ஐக்கின் ஓவியம் ஒன்றின் இந்தப் பகுதியைப் பாருங்கள்.

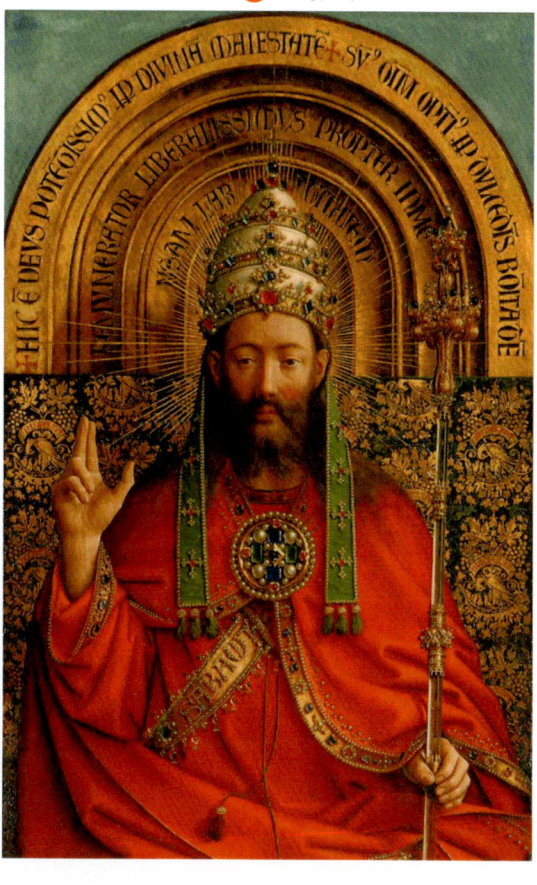

35. இறைவன்

நான் கடவுள் என்று சொன்ன பதினான்காம் லூயி வழிவந்தவர்களின் தலைகளைக் கொய்துவிட்டு அதிகாரத்தைப் பிடித்த பிரெஞ்சுப் புரட்சி, பாதை தடுமாறியதை இந்த ஓவியத்தைவிட மிகத் தெளிவாக விளக்க முடியாது. அடிவருடலின் உச்சம். ஆனால் மிகவும் அழகான, திறமையான உச்சம். பலருக்கு இந்த ஓவியம் பிடிக்கவில்லை. கரோலிங்கியன் கலை என அறியப்பட்ட சார்லமென் காலத்திய ஜெர்மானியக் கலையின் தாக்கம் இதில் இருப்பதாக அன்றைய விமர்சகர்கள் கருதினார்கள். ஜெர்மனியைச் சார்ந்த எதையும் அன்றைய பிரெஞ்சுக்காரர்கள் விரும்பவில்லை. ஆஞ்சின் குருவான டேவிட்டிற்கும் ஓவியம் பிடிக்கவில்லை. நெப்போலியனுக்கும் பிடிக்கவில்லை என்று சொல்கிறார்கள்.

ஆஞ்சின் தந்தையும் ஓர் ஓவியர். அதனால் இளமையிலேயே அவருக்கு ஓவியக் கலையின் பயிற்சி கிடைத்தது. டேவிட்டின் ஸ்டுடியோவில் அவர் மாணவராகப் பயின்றார். 'நல்ல பையன், கொஞ்சம் அதிகப்படுத்துகிறான்' என்று அவர் சொன்னாராம். ஆஞ்சிற்குப் பிடித்த ஓவியர்கள் ரஃபயெல்லும் பூசானும்தான். இவர்களின் தாக்கம் அவரது ஓவியங்களில் அதிகம் காணப்படுவதாக வல்லுனர்கள் கூறுகிறார்கள். அவருக்கு பிரான்ஸில் அதிக வரவேற்புக் கிடைக்காததால் சில ஆண்டுகள் ரோமில் வாழ்ந்தார். அவரது திருமணம் கடிதங்களால் நிச்சயிக்கப்பட்டது. திருமணத்திற்கு முன் அவர் தன்னுடைய மனைவியைப் பார்க்கவேயில்லை. மகிழ்ச்சியான மணவாழ்வு அவருக்கு அமைந்தது. முதல் மனைவியின் மறைவிற்குப் பின் இரண்டாவது மனைவியை 71 வயதில் மணந்தார். அவரோடும் நன்றாகத்தான் வாழ்ந்தார்.

ரோமில் இருந்தபோது வருமானத்திற்காகச் சுற்றுலாப்பயணிகளின் படங்களை வரைய வேண்டிய கட்டாயம் அவருக்கு ஏற்பட்டது. 87 வயதான வாழ்வு முழுவதும் பல ஏற்றங்கள் பல தாழ்வுகள். ஆனால் இன்று அவர் மிக அரிய ஓவியர்களில் ஒருவராக அறியப்படுகிறார்.

அவரது புகழ்பெற்ற மூன்று ஓவியங்களைப் பற்றி நாம் பேசலாம்

முதலாவது **ஓடலிஸ்க்** (36) என்னும் ஓவியம்.

'ஓடலிஸ்க்' துருக்கிய அந்தப்புரத்தில் சாதாரணப் பணிகளைச் செய்பவர். இந்த ஓவியத்தில் அவர் மையத்தைப் பெறுகிறார். துருக்கி என்றுமே மேற்கத்தியரைக் கவர்ந்தது. அணுக முடியாத அந்தப்புரத்தில் என்ன நடக்கும் என்னும் ஆவல் எல்லோருக்கும் இருப்பது அதிசயமல்ல. நெப்போலியனின் எகிப்தியப் படையெடுப்புக்குப் பின்னால் (எகிப்து அப்போது துருக்கியரின் கீழ் இருந்தது) இஸ்லாமிய நாடுகளின் மீதிருந்த ஆர்வம் இன்னும் அதிகரித்தது. இஸ்லாமியக் கலாச்சாரம் மாறுபட்ட ஒன்று என்னும் புரிதலுடன், அது வன்முறை அதிகம் கொண்ட, பிற்போக்கான, காட்டுமிராண்டித் தனமான தார்மீக உணர்வு இல்லாத கலாச்சாரம் என்ற எண்ணமும் பிரான்சில்

⬇ 36. ஓடலிஸ்க்

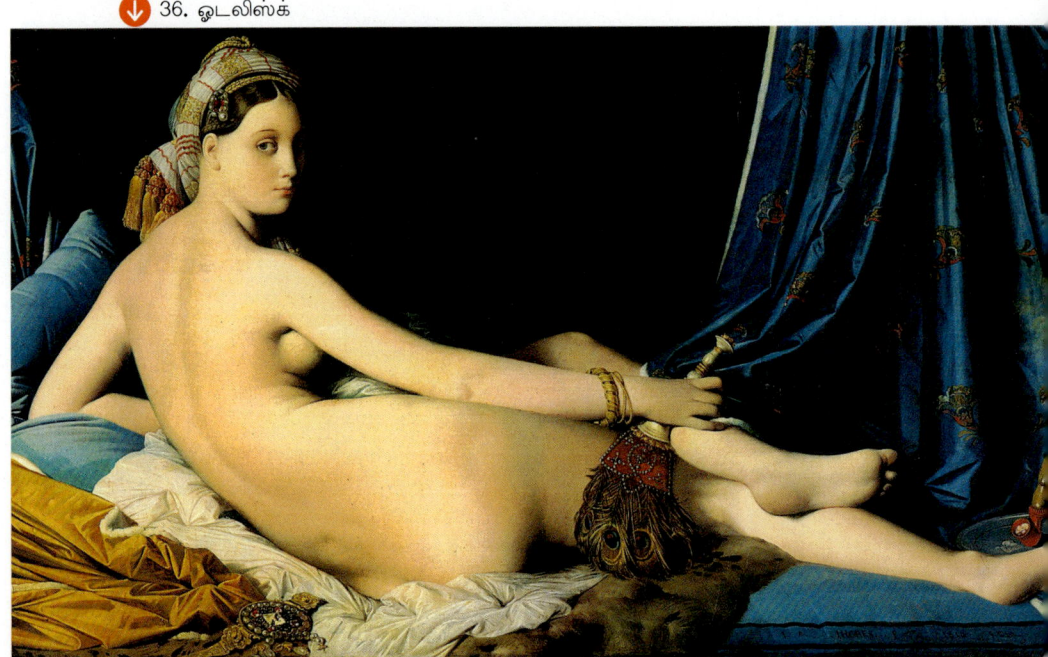

அதிகம் நிலவியது. இந்தத் தருணத்தில் தான் ஆஞ்சின் ஓவியம் காட்சிக்கு வந்தது.

பார்க்கும்போது வீனஸ் போன்ற கிரேக்கக் கடவுள்களின் ஓவியம் நினைவிற்கு வருகிறது. முகம் ரஃபேல் ஓவியங்களில் காண்பது போல இருக்கிறது. இவளது அழகு அசாதாரணமானது, நளினமும் நாகரிகமும் கொண்டது என்று நம்மை நினைக்க வைத்தாலும். வலது ஓரத்தில் இருக்கும் ஹஷீஷ் புகைப்பான், கையில் இருக்கும் விசிறி, தலையில் சுற்றப்பட்டிருக்கும் துணி போன்றவை இவள் மேற்கத்திய படுக்கையில் இல்லை என்பதை அறிவிக்கின்றன.

அவளது சருமத்தின் வழவழப்பும் உடலின் வளைவுகளும், மார்பின் வளமும் நம்மை அயர வைக்கின்றன. பளீரிடும் உடல் வெண்மையை நீலத்திரையும் கருப்புப் பின்புலமும் தலையணைகளும் மஞ்சள் விரிப்புகளும் சமன் செய்கின்றன.

இந்த ஓவியமும் பல விமர்சனங்களுக்கு உள்ளானது. இவ்வளவு நீளமான முதுகு கொண்ட பெண்ணை யாரும் பார்த்திருக்க முடியாது, முதுகுத் தண்டு எலும்புகள் அதிகமாக இருக்கின்றன, வலது கையில் எலும்பு இருப்பதாகவே தெரியவில்லை போன்ற விமர்சனங்கள் வந்தன.

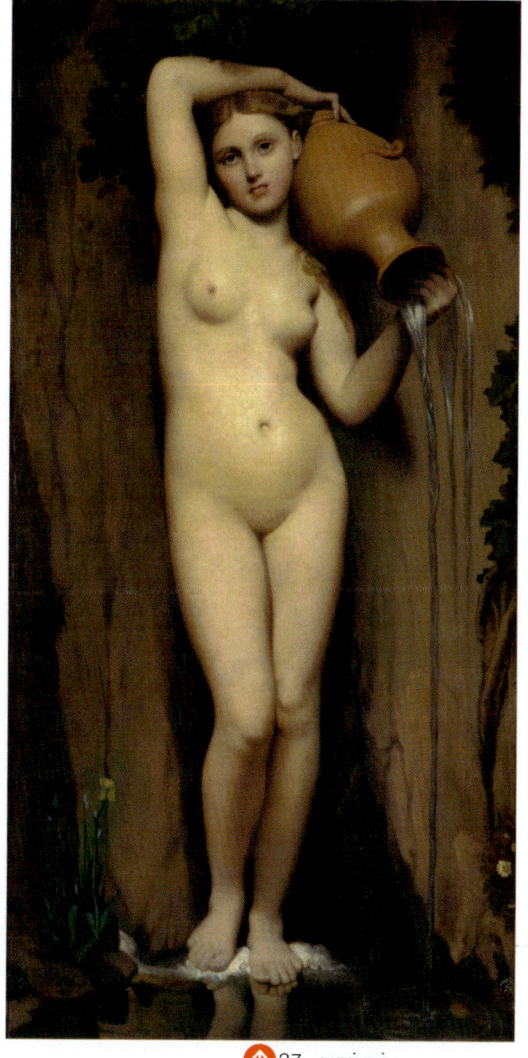

⬆ 37. வசந்தம்

பெண் வடிவத்தை ஆஞ்ச் முற்றிலும் அறிந்திருந்தார் என்பதற்கு மற்றொரு உதாரணம் வசந்தம் (37) என அழைக்கப் படும் இந்த ஓவியம்.

1820இல் துவங்கிய அது 1856 இல்தான் முடிவடைந்தது. பளிங்குச் சிலைக்கு உயிர் கொடுத்தது போல இருக்கிறது. ஓவியரின் தூரிகை இங்கு

▼ 38. ஆஞ்சின் மேடம் மாத்தஸியே

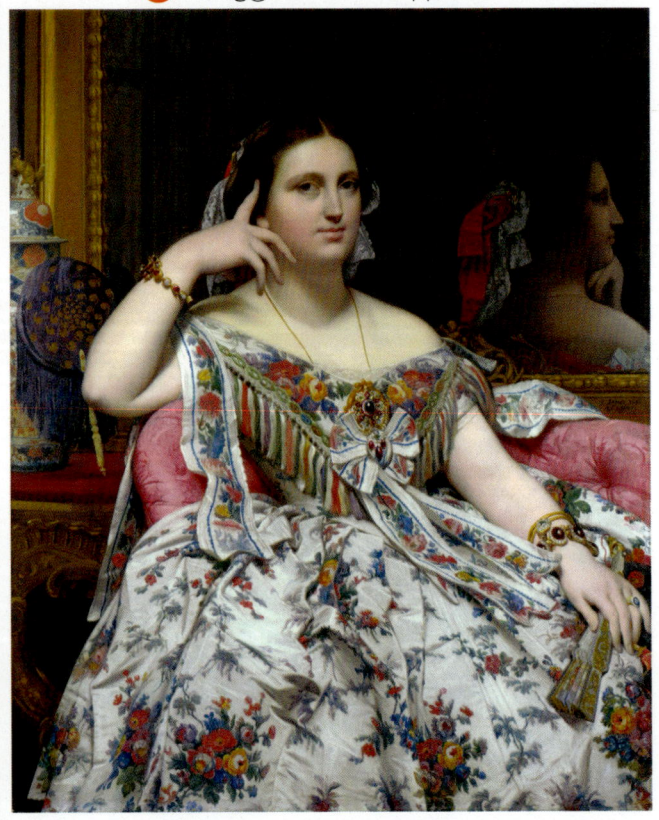

பளபளக்க வைப்பதில் ஈடுபட வில்லை. சருமத்தின் மீது ஒளி படும்போது அதன் தன்மை எவ்வாறு இருக்கும் என்பதை விளக்க முயல்கிறது.

ஆஞ்சின் மேடம் மாத்திஸியே (38) ஓவியம் 1844இல் துவங்கி 1856இல் முடிக்கப்பட்டது.

நமது பார்சி பெண்மணி போல இருக்கும் இந்தச் சீமாட்டி அணிந்திருக்கும் உடையின் பூக்கள்தான் நம்மை முதலில் கவர்கின்றன. சிறிது பருமனான உடல். ஆனால் பருமன் அழகை இன்னும் மெருகூட்டுகிறது. முகம் மறுபடியும் ரஃபேலை நினைவிற்குக் கொண்டு வருகிறது. ஆனால் கண்ணாடியில் தெரிவது வேறு முகம் போல இருக்கிறது. கிரேக்க ஓவியங்களின் தடம் இங்கு இருக்கிறது.

டெகா, ரென்வா போன்ற கலைஞர்கள் இவரை மிகவும் மதித்தார்கள். இருபதாம் நூற்றாண்டில் பிக்காஸோவும், மட்டிஸ்ஸும் இவரது ஓவியங்களைத் தங்களுக்கு உரைகல்லாக வைத்துக்கொண்டார்கள். சர்ரியலிச போஸ்ட் மாடர்னிச ஓவியர்கள் ஆஞ்சின் ஓவியங்களைக் கேலிசெய்தார்கள் என்பது உண்மை. ஆனால் பத்தொன்பதாம் நூற்றாண்டின் தலைசிறந்த ஓவியராக ஆஞ்ச் இன்றும் அறியப்படுகிறார்.

இதே காலகட்டத்தில் வாழ்ந்த இன்னொரு ஓவியர் **தியோடர் ஜெரிக்கோ** (1791–1824). 33 ஆண்டுகளே வாழ்ந்தவர். மனநோயாளிகள் பலரை இவர்

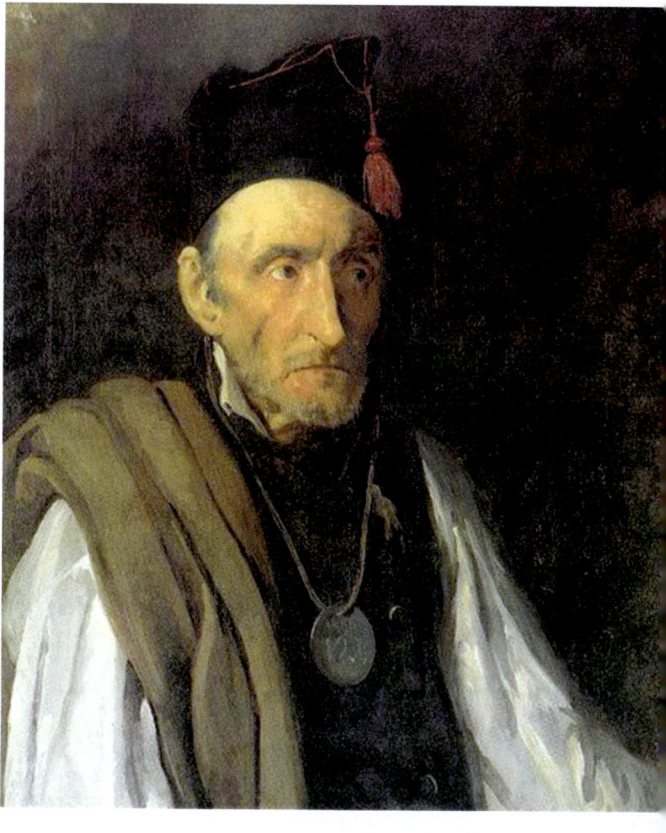

⬇ 39. மனநோயாளி

வரைந்திருக்கிறார். ஜார்ஜியே என்னும் மனநோய் மருத்துவர் ஒருவருடைய முகத்தோற்றம் அவரது மனநிலை எவ்வாறு இருக்கும் என்பதை அறிவிக்கும் என்று உறுதியாக நினைத்தவர். பிஸியானமி என அறியப்படும் இந்தத் துறையில் அன்று பலர் நம்பிக்கை வைத்திருந்தனர். அவருக்காக ஜெரிக்கோ பல மனநோயாளிகளின் ஓவியங்களை வரைந்தார். அவற்றில் ஒன்று **மனநோயாளி** (39) என்னும் இந்த ஓவியம்.

தன்னைப் பெரிய படை வீரன் என்று நம்பிக்கொண்டிருந்த ஒருவரின் ஓவியம் இது. மனித வாழ்வின் துயரங்களின் ஒன்றின் படம். கண்களில் பயம், பதட்டம், அசாதாரணமான உறுதி போன்றவற்றை ஓவியரால் கொண்டுவர முடிந்திருக்கிறது. அதேநேரத்தில் இவரிடம் ஏதோ குறை இருக்கிறது என்பதையும் நம்மால் தெரிந்துகொள்ள முடிகிறது. ஓவியத்தை ஒரு நிமிடம் பாருங்கள். அவர் அன்னியப்பட்டுப் போனவர், மனம் ஏற்படுத்தும் சலன வலைகளில் சிக்கிக்கொண்டவர் என்பது நமக்கு விளங்கும். 'இந்த உலகம் எல்லோருக்கும் சொந்தமானது' என்பதற்கு உதாரணம் ஆஞ்சின் மேடம் மாத்திஸியே ஓவியமும் இந்த நோயாளியின் ஓவியமும்.

இதே நேரத்தில் அமெரிக்காவில் தனக்கென்று தனிப் பாதை ஒன்றை அமைத்துக்கொள்ள ஓர் ஓவியர் முயன்றுகொண்டிருந்தார்.

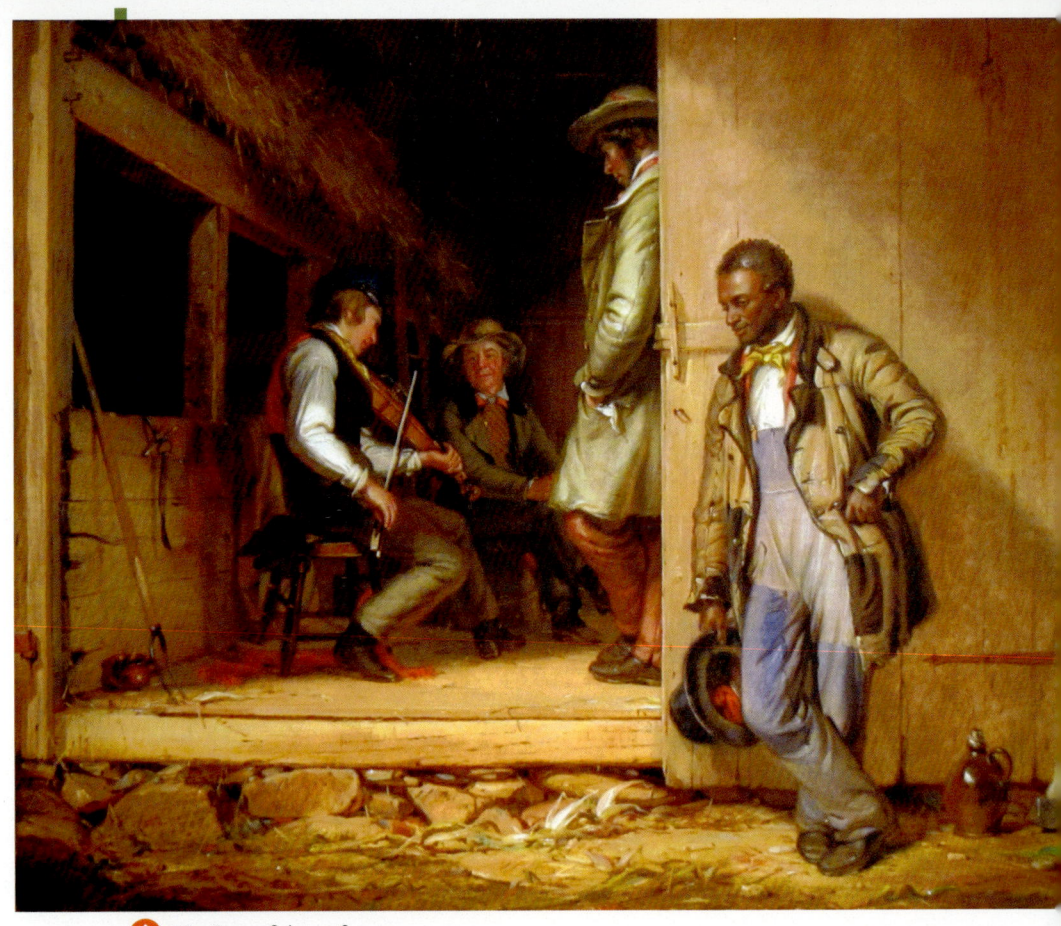

40. இசையின் வலிமை

வில்லியம் சிட்னி மௌன்ட் (1807–1868) ஐரோப்பாவிற்குச் செல்ல விரும்ப வில்லை. தன்னுடைய 'அமெரிக்க'க் கலை தூய்மையாக இருக்க வேண்டும் என்று விரும்பினார். இவரது ஓவியங்களில் ஒன்று **இசையின் வலிமை** (40).

அமெரிக்க அரசியல் சட்டம் எல்லா மனிதர்களும் சமம் என்று உறுதியாகச் சொல்கிறது ஆனால் அந்தச் சமத்துவம் ஆப்பிரிக்க அமெரிக்கர்களுக்குக் கிடைக்கப் பல ஆண்டுகள் ஆயின. இந்த ஓவியம் மனிதத் தேடல்களில், வெள்ளையர் தேடல் கறுப்பினத் தேடல் என்று கிடையாது என்பதை வியக்கத்தக்க அளவில் தெரிவிக்கிறது. குதிரை லாயத்தில் ஒருவர் வயலின் வாசித்துக்கொண்டிருக்கிறார். மற்றொருவர் (லாயத்தின் சொந்தக்காரராக இருக்க வேண்டும்) இசையைக் கேட்டுக்கொண்டிருக்கிறார். வெள்ளையர்

மேற்கத்திய ஓவியங்கள் | 69

ஒருவரும் நின்றுகொண்டு இசையைக் கேட்கிறார். ஆப்பிரிக்க அமெரிக்கர் வெளியே நின்று கேட்கிறார். அப்போதுதான் வேலையை முடித்திருக்கிறார் என்று குடுவையும் கோடாலியும் அறிவிக்கின்றன. நிற்பவர் இருவரும் கான்ட்ராபோஸ்டோ எனச் சொல்லப்படும் செவ்வியல் பாணியில் வரையப்பட்டிருக்கிறார்கள். ஒரு காலில் உடலின் எடை தாங்கப்படுவதால் தோள்களும் கரங்களும் சிறிது திரும்பி இருக்கும் பாணி. (மைக்கலாஞ்சலோ வின் டேவிட்டைப் பாருங்கள்). மனிதனின் அசைவுகளும் உடலமைப்பும் ஒன்றுதான் என்பதைக் காட்டுகிறது. இசை இணைக்கிறது. நிறம் பிரிக்கிறது. வெள்ளையர்கள் குறுகலான இடத்தில் இருக்கிறார்கள். விடுதலை பெற வேண்டியவருக்குப் பரவலான வெளியுலகு இருக்கிறது.

இங்கிலாந்தில் இருந்தது போல பிரான்ஸிலும் ஒரு நிலக்காட்சி ஓவியர் அதே சமயத்தில் இருந்தார். ஆனால் அவர் பழமையில் நம்பிக்கை கொண்டவர். **காரோ** *(1796–1875)* என்னும் இந்த ஓவியரின் இத்தாலிய நிலக் காட்சிகள் மிகவும் புகழ்பெற்றவை.

ரோம் நகரக் காட்சிகள் – பாலமும் புனித ஆஞ்சலோ கோட்டையும் *(41)* என்னும் இந்த ஓவியத்தைப் பாருங்கள். ஒரே மணி நேரத்தில் வரையப்பட்ட

⬇ 41. ரோம் நகரக் காட்சிகள் – பாலமும் புனித ஆஞ்சலோ கோட்டையும்

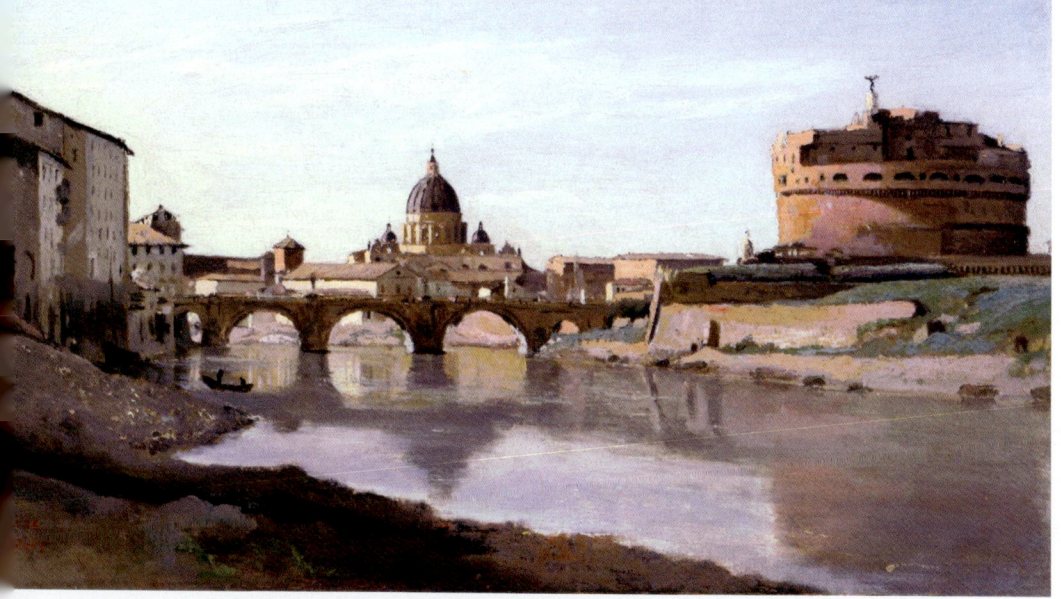

ஓவியம். காகிதத்தில் எண்ணெய்ச் சாயம் கொண்டு வரையப்பட்டது. நாம் பார்த்துக்கொண்டிருப்பது புனித பீட்டர் தேவாலயத்தின் பெருவளைவும் புனித ஆஞ்சலோ கோட்டையும் என்பதை எளிதாக ஓவியரால் அறிவிக்க முடிகிறது. மேகங்கள் நிஜ மேகங்கள். ஒட்டப்பட்ட மேகங்கள் அல்ல. சூரியனின் வெளிச்சம் கட்டிடங்களில் பட்டுச் சிதறுவதையும் அவரால் துல்லியமாகக் கொண்டுவர முடிந்திருக்கிறது. டைபர் நதியில் நீர் அதிகம் இருப்பதாகத் தெரியவில்லை. ஆனால் கட்டிடங்களைப் பிரதிபலிக்கும் அளவிற்கு இருக்கிறது. ஒரே மணி நேர வேலை. காலம் காலமாக நம்மை அயரவைத்துக்கொண்டிருக்கும் வேலை.

பார்த்தால் மிகவும் சாது. ஆனால் மனதிற்குள் புலி என்று **யூஜின் டெலக்வா** (1798–1863) கருதப்படுகிறார். புலித்தன்மை அவரது ஓவியங்களில் நிச்சயம் வெளிப்படுகிறது. அவரது தந்தை பிரஞ்சுப் புரட்சிக்குப் பின் அமைந்த அரசில் ஓர் அமைச்சர். பின்னர் ஹாலந்திற்குத் தூதுவராகப் பணியாற்றினார். ஆனால் இவர் அவருக்குப் பிறந்தாரா என்பதே ஐயம். சிலர் புகழ்பெற்ற அரசியல்வாதியான டாலிராங் என்பவருக்குப் பிறந்தார் என்று சொல்கிறார்கள். அலெக்ஸாண்டர் டூமா இவரைப் பற்றி எழுதும்போது 'மூன்று வயது ஆகும் முன்பே இவர் தூக்கிலிடப்பட்டார், எரிக்கப்பட்டார், மூழ்கடிக்கப்பட்டார், விஷம் கொடுக்கப்பட்டார், மூச்சடைக்கப்பட்டார்' என்று கூறுகிறார். தலையைக் குதிரைக்கு உணவு அளிக்கும் பையில் விட்டுக் கொண்டு சுருக்குக் கயிறை இழுத்துக்கொண்டார்: இவர் தூங்கும்போது கொசுவலை தீப்பற்றி எரிந்ததால் தீக்காயங்களுடன் உயிர் தப்பினார்; படகில் செல்லும்போது வேலைக்காரர் தவறுதலாகத் தண்ணீரில் போட்டு விட்டார். முழுவதும் மூழ்குவதற்குள் மீட்கப்பட்டார்; ஈயம் பூசப்படாத தாமிரபாத்திரத்தில் உணவு உண்டதனால், நச்சு ஏறி அவதிப்பட்டார்; திராட்சைப் பழம் தொண்டையில் சிக்கிக்கொண்டு மூச்சுத் திணறி இறக்கும் தருவாயிலிருந்து மீட்கப்பட்டார். ஓவியக் கலையின் நல்லகாலம் அவர் இவை அனைத்திலிருந்தும் பிழைத்துவந்தார்! திருமணம் செய்துகொள்ளாத அவர் வாழ்க்கையின் கடைசி ஆண்டுகளை முழுத் தனிமையில் கழித்தார் என்றே சொல்லலாம்.

ஆஞ்ச ரஃபேலையும் பூசானையும் மாதிரியாகக் கொண்டார் என்றால் டெலக்வாவிற்குக் குருக்கள் ரூபென்ஸும் வெனிஸ் ஓவியர்களும்.

42. கியாஸ் படுகொலை

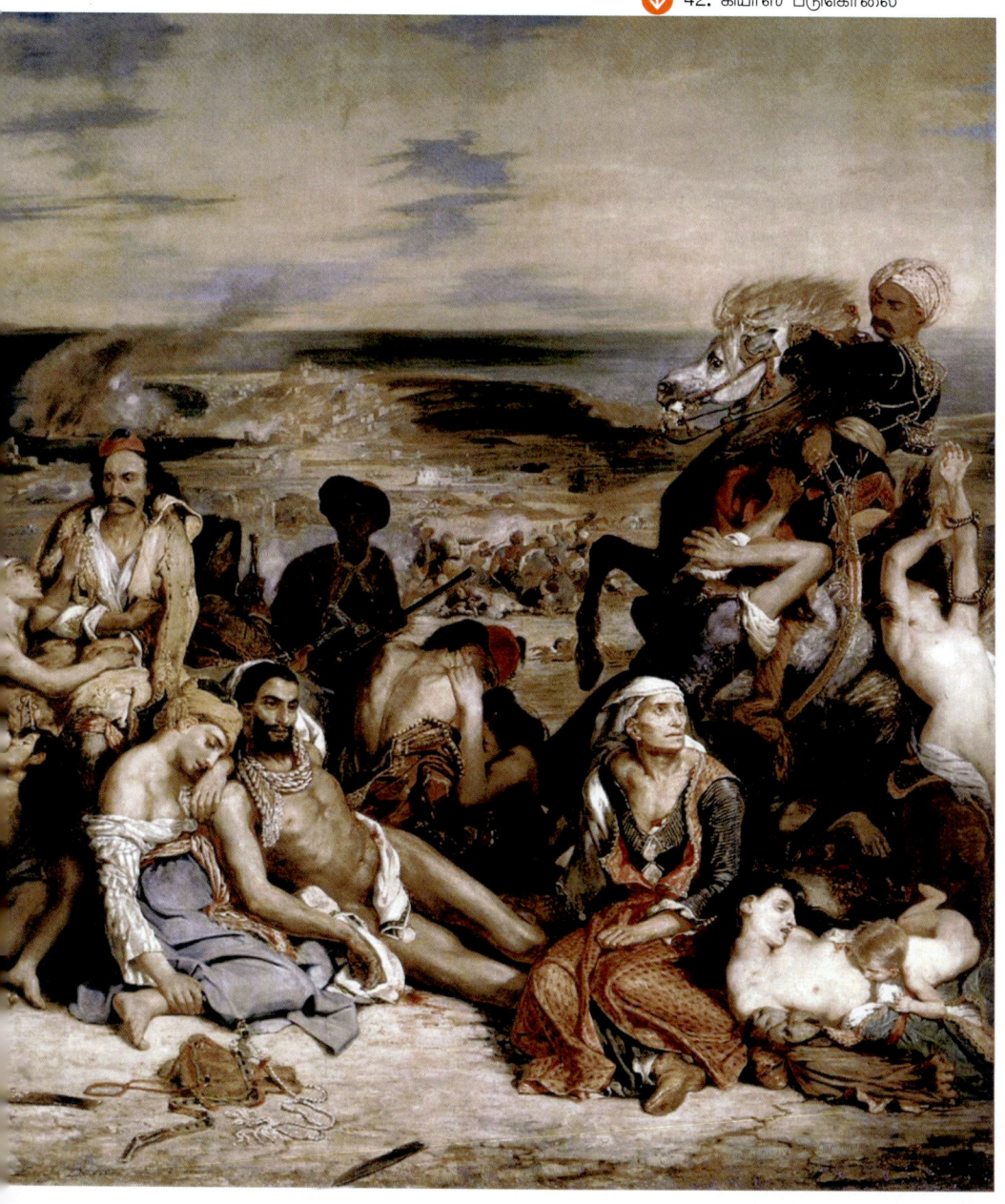

பத்தொன்பதாம் நூற்றாண்டு வரலாற்றின் சம்பவங்கள் சில இவர் தயவால் ஓவியங்களாக நமக்குக் கிடைத்திருக்கின்றன. அவற்றில் ஒன்று **கியாஸ் படுகொலை** (42).

கிரீஸின் விடுதலைப் போராட்டம் துருக்கியர்களுக்கு எதிராக 1821இலிருந்து 1836 வரை நடந்தது. நானூறு ஆண்டுகளாக அடிமைப்பட்டிருந்த நாட்டின் போராட்டம் அது. '

"என்றும் அவர்களுக்குக் கோடையின் தங்கப் பூச்சு.
சூரியனைத் தவிர, எல்லாம் அடங்கிப்போச்சு,'

என்பது பைரனின் கூற்று. கியாஸ் ஒரு சிறிய தீவு. அங்கிருந்த துருக்கிய ராணுவத்தளத்தைப் பக்கத்தில் இருக்கும் தீவிலிருந்து வந்த கிரேக்கர்கள் 1822இல் தாக்கினார்கள். ஒரளவு வெற்றியும் கண்டார்கள். ஆனால் வெற்றி சில நாட்களிலேயே பேரழிவில் முடிந்தது. 40,000 துருக்கியர்களைக் கொண்ட படை தீவில் இறங்கிப் படுகொலையில் ஈடுபட்டது. 52,000 பேர்கள் கொல்லப் பட்டனர். 52,000 பேர்கள் அடிமைப்படுத்தப்பட்டனர். தீவில் எஞ்சியவர்கள் 2,000 பேர்கள் மட்டுமே.

இது டெலக்வா வரைந்த மிகப்பெரிய ஓவியங்களில் ஒன்று 164 இஞ்சுகள் உயரம், 139 இஞ்சுகள் அகலம்.

ஓவியத்தின் முன்புலத்தில் இரு முக்கோணங்களில் மனிதர்கள். இடதுபுறம் சிறிய முக்கோணம். வலதுபுறம் பெரிய முக்கோணம். இரண்டு முக்கோணத்தின் உச்சங்களிலும் துருக்கியர்கள். உணவுச் சங்கிலியின் உச்சத்தில் இருக்கும் புலிகள் போல. பின்புலத்தில் படுகொலைகள் நடக்கின்றன. துருக்கியர்களின் கண்கள் எந்தச் சலனமும் இல்லாமல் பசையற்று இருக்கின்றன. முன்னால் நடுத்தர வயதுப் பெண் ஒருத்தி துயரத்தின் மறுகரைக்குச் சென்றுவிட்டாள் எனத் தோன்றுகிறது. அங்கிருந்து தொலைவில் இருக்கும் வாழ்க்கையை இமைக்காமல் பார்க்கிறாள். அவள் மரணத்தில் அருகில் இருக்கும் பெண். மார்பில் பால் குடிக்க விழையும் குழந்தை உயிரின் அடையாளம். குதிரையைச் சுற்றி மனிதக் குழப்பம். மரணத்தின் தருணம். இடது பக்கம் இளைஞன் ஒருவன் உயிரை இழந்துகொண்டிருக்கிறான் – சிறிய முறுவலோடு. ஓவியம் முழுவதும் எந்த எதிர்ப்பையும் காட்ட முடியாத மனிதர்கள் எவ்வாறு வன்முறையை எதிர்கொள்கிறார்கள் என்பது காட்டப்படுகிறது.

உலகின் மிகப் புகழ்பெற்ற ஓவியங்களில் *"விடுதலை மக்களைத் தலைமை ஏற்று நடத்துகிறாள்"* (43) ஒன்று.

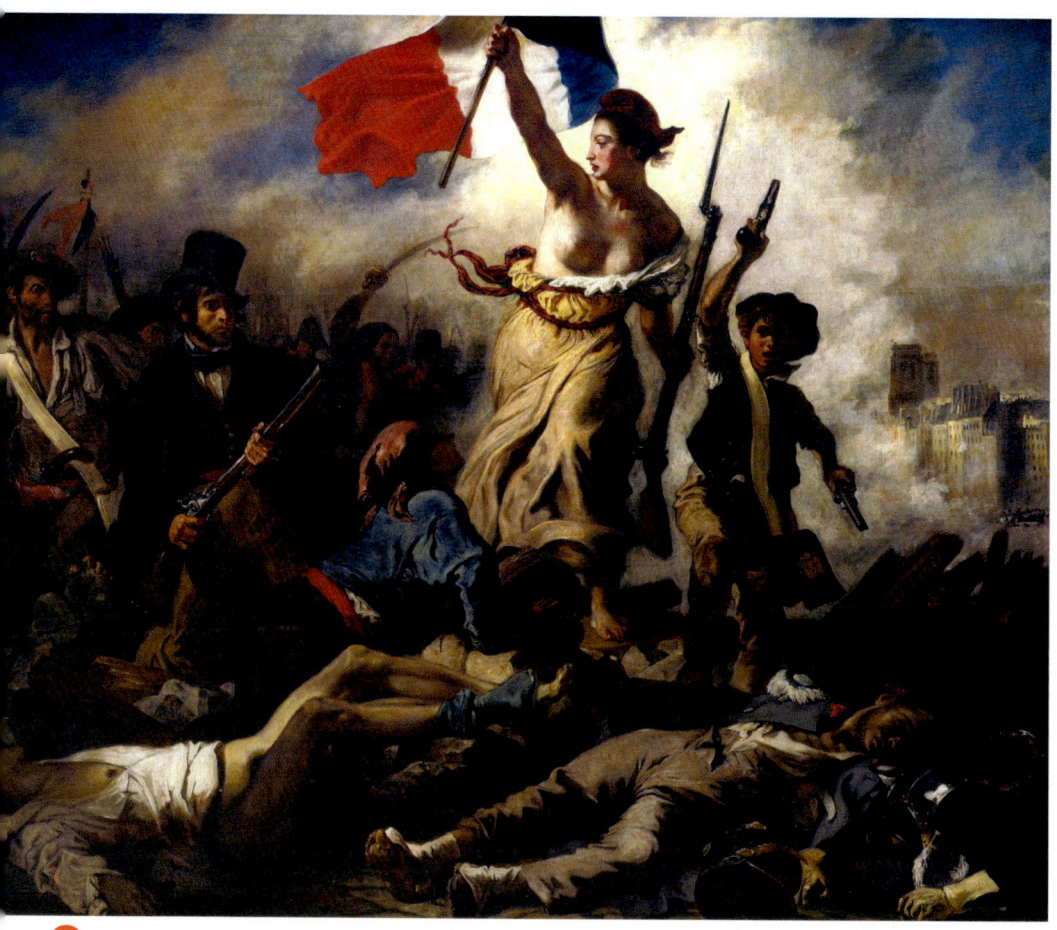

43. விடுதலை மக்களைத் தலைமை ஏற்று நடத்துகிறாள்

1830 ஜூலை மாதம் 'மூன்று புகழ்பெற்ற நாட்களில்' நடந்த மக்களின் எழுச்சியால் பிரான்சின் கடைசி பார்போன் அரசரான பத்தாம் சார்லஸ் பதவி இழந்தார். டெலக்வா இந்த எழுச்சியைப் பார்த்தவர். கலந்து கொள்ளவில்லை. ஆனால் அவரது ஓவியம் அதற்குப் பின்வந்த எல்லாச் சுதந்திரப்போர்களுக்கும் அடையாளமாக அமைந்துவிட்டது. இங்கும் மனித முக்கோணம். விடுதலையின் காலடியில் பிணக் குவியல் கிடக்கிறது என்பதை நாம் எளிதாக மறந்துவிட முடியும். விடுதலை என்பது கணக்கற்ற, பெயர் தெரியாத மக்களின் தியாகத்தினால் பெறப்படுகிறது என்பதை நாம் எளிதாக மறந்துவிடுவதைப் போல. விடுதலை அழகிய தளரா மார்பகங்கள் கொண்ட இளம் பெண்ணாகச் சித்தரிக்கப்பட்டிருக்கிறாள். அக்குள் ரோமங்களை

அகற்றாத பெண். ஒரு கையில் பிரெஞ்சு மூவண்ணக் கொடி. மறுகையில் துப்பாக்கி. தலையில் விடுதலைத் தொப்பி என இன்று அழைக்கப்படும் ஃப்ரிஜியன் தொப்பி. விடுதலைக்கு இடதுபுறம் விடலைப்பயல் ஒருவன் கற்களைத் திரட்டிக்கொண்டிருக்கிறான். விடுதலையின் அருகில் இருக்கும் சிறுவனின் இரண்டு கைகளிலும் பிஸ்டல்கள். அவன் நானும் முன்னிலையில் நிற்கிறேன் என்பதை அறிவித்துக்கொண்டிருக்கிறான். பின்னால் விக்டர் ஹ்யூகோவின் 'லேஸ் மிஸ்ரப்ல' கவரோச் என்னும் பாத்திரமாக வரப் போகிறவன். தலையில் டாப்ஹேட் என்று அழைக்கப்படும் தொப்பியுடன் பூர்ஷ்வா ஒருவரும் அருகில் மாலுமித் தொப்பி அணிந்த தொழிலாளியும் எழுச்சியில் கலந்துகொள்கிறார்கள். வலது ஓரத்தில் புகைமூட்டத்திற்கு அப்பால் நாட்டர்டாம் தேவாலயம் தெரிகிறது.

⬇ 44. யூதத் திருமணம்

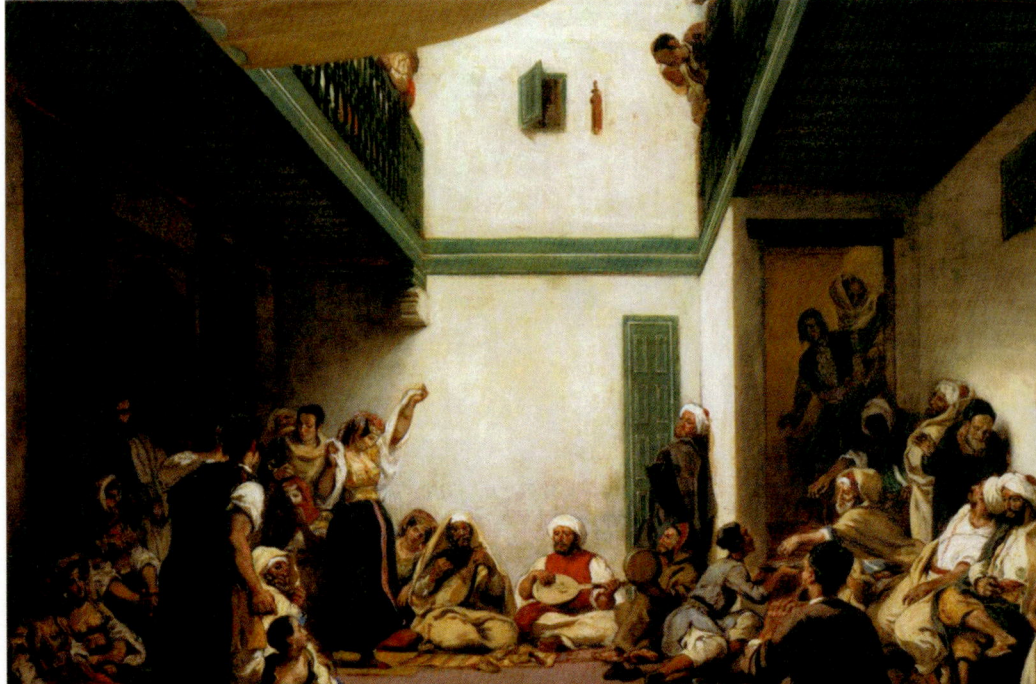

மேற்கத்திய ஓவியங்கள் | 75

1832இல் டெலக்வா மொராக்கோ நாட்டிற்குச் சென்றார். அங்கு அவர் யூதத் திருமணம் ஒன்றைப் பார்த்தார். அதன் ஓவிய வடிவம் **யூதத் திருமணம்** (44).

திருமணத்தைப் பார்த்துக்கொண்டிருக்கும்போதே அவர் விரிவான குறிப்புகளை எடுத்துக்கொண்டார். பின்னால் குறிப்பைப் பார்த்து ஓவியத்தை வரைந்தார். ஓவியத்தை முதலில் பார்த்தால் நடுவில் வெண்மையாக வெறுமை தெரிகிறது. ஓவியத்தைக் கூர்ந்து கவனித்தால் ஒளியும் நிழலும் மாறி மாறி விளையாடுகிறது நமக்கு விளங்குகிறது. மனிதனால் அசையாமல் இருக்க முடியாது என்பதும் தெரிகிறது. ஒவ்வொருவரும் ஒவ்வொரு விதமாக அசைகிறார்கள். பார்க்கிறார்கள். சாப்பிடுகிறார்கள். பேசிக்கொண்டிருக் கிறார்கள். நடக்கும் ஆட்டத்தை மிகச் சிலரே பார்க்கிறார்கள். எல்லாப்

45. சிங்க வேட்டை

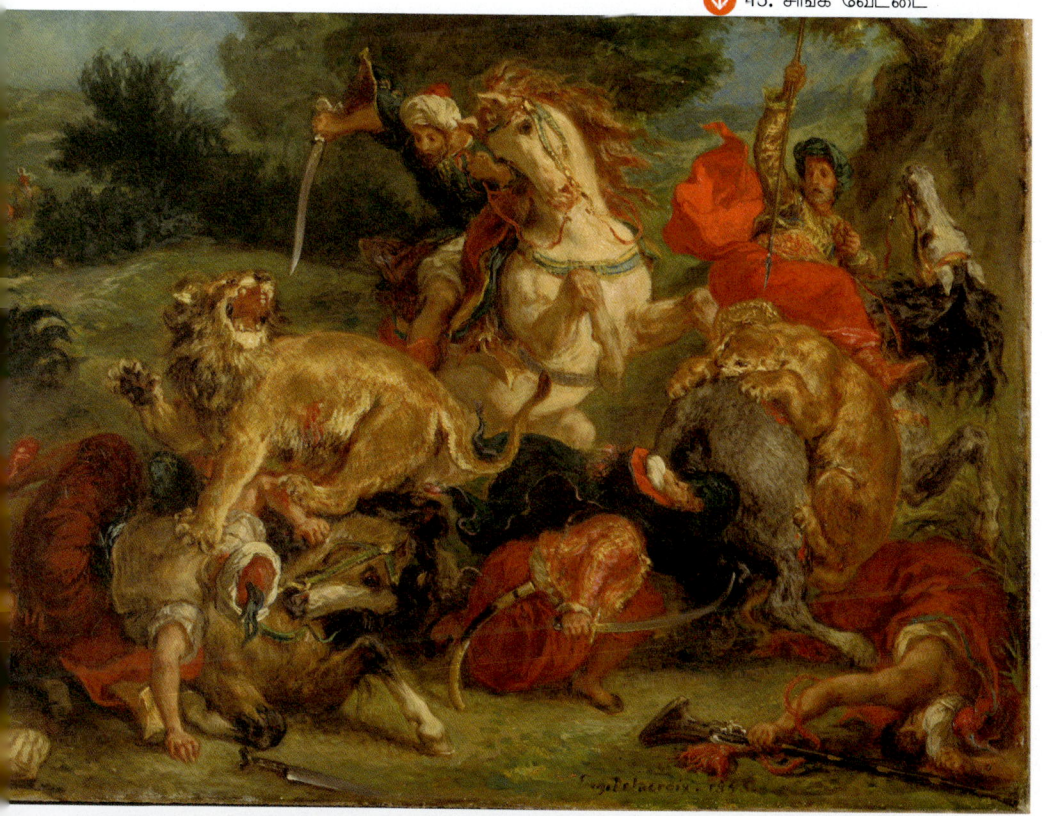

பெண்களும் ஆட வேண்டும். இடது ஓரத்தில் பெண் ஒருத்தி தனது வாய்ப்பை எதிர்பார்த்து அமர்ந்திருக்கிறாள். யூதத் திருமணத்தில் கறுப்பினத்தவர் இருக்கிறார்கள். இஸ்லாமியர் இருக்கிறார்கள்.

டெலக்வா தனது ஓவியங்களைச் செறிவாக, ஆழமானதாக ஆக்க மூல வண்ணங்களான சிவப்பு, நீலம், மஞ்சள் வண்ணங்களோடு அவற்றின் தோழமை வண்ணங்களையும் அருகருகே ஓவியங்களில் வைத்தார் என்று சொல்லப்படுகிறது. உதாரணமாகச் சிவப்பிற்குத் தோழமை வண்ணம் பச்சை. அது நீலத்தையும் மஞ்சளையும் சேர்த்தால் வருவது. நீலத்தையும் சிவப்பையும் சேர்த்தால் வயலட் வருகிறது அது மஞ்சளுக்குத் தோழமை வண்ணம். மஞ்சளையும் சிவப்பையும் சேர்த்தால் ஆரஞ்சு வருகிறது. அது நீலத்தின் தோழமை வண்ணம்.

சிங்க வேட்டை (45) என்னும் இந்த ஓவியத்தைப் பாருங்கள். வண்ணங்களில் செய்யும் மாயம் நமக்குச் சிறிது புரியும்.

சிங்கங்கள் இவ்வாறு சேர்ந்து தாக்குமா என்பது ஐயம்தான். சிங்க வேட்டையை அவர் உண்மையில் பார்த்திருப்பாரா என்பதும் சந்தேகம்தான். ஆனால் இங்கு நடப்பது உண்மையானதா என்பதல்ல கேள்வி. கேள்வி வேறு. ஓவியத்தில் சிங்கங்களின் தூய வலிமையும் மனிதனின் வஞ்சகமான திறமையும் போட்டியிடுகின்றன. இதில் யார் வெல்லப்போகிறார்கள் என்பதுதான் கேள்வி. இரண்டு சிங்கங்களும் தங்கள் உயிர்களை இழக்கப்போவதற்கு முந்திய தருணம் இது. மனிதன் நிச்சயம் வெல்வான். ஆனால் வெல்வதற்குப் பாடுபட வேண்டும். உயிரையும் கொடுக்க வேண்டும். உயிரைக் கொடுத்தவர்களை நாம் ஓவியத்தில் பார்க்க முடிகிறது. மூன்று குதிரைகளில் நடுவில் இருக்கும் குதிரைதான் பிழைக்கும் எனத் தோன்றுகிறது.

டெலக்வா வியக்கவைக்கும் ஓவியர்களில் ஒருவர்.

இந்தியாவை வரைந்தவர்கள்

இவர்களில் யாரும் பெரிய ஓவியர்கள் இல்லை. இவர்கள் இந்தப் புத்தகத்தில் இடம்பெறுவதற்குக் காரணம் இவர்கள் இந்தியாவை யும் இந்தியர்களையும் வரைந்தவர்கள் என்பதற்காகத்தான்.

1770க்கும் 1825க்கும் இடையில் முப்பதுக்கும் மேற்பட்ட ஓவியர்கள் இந்தியாவைத் தேடிவந்தார்கள். அவர்களில் பலர் அரசர்களின் ஓவியங்களை வரைந்து பணம் தேட முயன்றவர்கள். சிலர் அன்றைய இந்தியாவின் பல அடையாளங்களை வரைந் தவர்கள். இவர்களில் முக்கியமான சிலரை நாம் பார்க்கலாம்.

ஜோஹான் ஸோஃப்னி (1733–1810) ஜெர்மானியக் கலைஞர். லக்னோவில் சிறிது காலம் இருந்தார். இங்கிலாந்திற்குத் திரும்பிச் செல்லும்போது அந்தமான் தீவுகளுக்கு அருகில் இவரது கப்பல் விபத்துக்கு உள்ளானது. உணவுத் தட்டுப்பாடு. மனிதர்கள் மனிதர்களை உண்ண வேண்டிய கட்டாயம். லாட்டரி முறையில் ஆட்கள் தேர்ந்தெடுக்கப்பட்டு உண்ணப்பட்டார்கள். நல்ல வேளை இவரது முறை வருவதற்குள் பிழைத்துக்கொண்டார். முதல் 'கனிபால்' (மனித மாமிசத்தை உண்டவர்) ஓவியர் இவராகத்தான் இருக்க வேண்டும்.

இவரது **கோழிச்சண்டை** (46) ஓவியம் முதல் கவர்னர் ஜெனரலான வாரென் ஹேஸ்டிங்ஸால் வரையப் பணிக்கப்பட்டது.

படத்தில் லக்னோவின் நவாப்பான அசபதுல்லாவும் ஆங்கிலேய கர்னல் மார்ட்வுண்டும் நிற்கிறார்கள். கிடா மீசை வைத்திருப்பவர் நவாப். வெள்ளையாடையில் கைகளை விரித்துக் கொண்டு இருப்பவர் கர்னல். அவர் இங்கிலாந்திலிருந்து சண்டைக் காகவே கோழிகளை வரவழைத்தார். இந்தச் சண்டையில் சீமைக் கோழி வென்றதா அல்லது நாட்டுக் கோழி வென்றதா என்பது தெரியவில்லை.

46. கோழிச்சண்டை

டில்லி கெட்டில் *(1735–1786)* இன்னொரு ஓவியர். இவர் நமது ஆற்காட்டு நவாப்பை வரைந்திருக்கிறார்.

முகம்மது அலிகான் *(47)* என்னும் இந்த ஓவியம் நவாபை சர்வாலங்கார பூஷிதராகக் காட்டுகிறது. இப்போது இருந்தால் தங்கமாளிகை கடை முழுவதையும் வாங்கியிருப்பார் எனத் தோன்றுகிறது.

இவரது **நடன மங்கையர்** *(48)* ஓவியமும் குறிப்பிடத்தக்கது.

பரதம் போன்ற ஒன்றை ஆடுகிறார்கள். சுற்றிலும் மக்கள். ஆடுவதற்கு இடமே இல்லை. இருந்த இடத்திலிருந்து கைகால்களை அசைக்க வேண்டிய கட்டாயம். பெண்களின் கால் கைகள் மிகவும் சிறிதாகக் குழந்தைகளுடையவை போல இருக்கின்றன. நல்ல ஓவியம் எனச் சொல்ல முடியாது.

இந்தியாவின் பல இடங்களுக்குச் சென்று நமது நாட்டின் அதிசயங்களை வரைந்தவர்களில் முக்கியமானவர்கள் மூவர். **தாமஸ் ஹாட்ஜஸ்** *(1744–1797)*

மேற்கத்திய ஓவியங்கள் | 79

தனியாகச் செயல்பட்டார். **தாமஸ் டானியல்** *(1749–1840)*, **வில்லியம் டானியல்** *1769–1837)* – மாமனும் மருமகனும் – பெரும்பாலும் சேர்ந்து செயல் பட்டார்கள்.

ஹாட்ஜஸ் தனது பயணங்களை 'இந்தியப் பயணங்கள்' என்னும் நூலாக வெளியிட்டார்.

⬇ 48. நன மங்கையர்

⬆ 47. முகம்மது அலிகான்

இது வங்காளத்தில் இருக்கும் **சின்சுரா** *(49)*. அப்போது டச்சு ஆளுகையில் இருந்தது. 'இது டச்சு கவர்னரின் இருப்பிடம். மிகவும் அழகான, ஆரோக்கியமான இடம்' என்று அவரே குறிப்பிடுகிறார்.

அவர் வரைந்ததில் ('எட்சிங்' செய்தது) எனக்குப் பிடித்தது. **அடாலா மசூதி** *(50)*.

இந்த மசூதி உத்தரப் பிரதேசத்தில் இருக்கிறது. 1408இல் கட்டப்பட்டது. அதன் கம்பீரத்தை ஓவியரால் காட்ட முடிந்திருக் கிறது. கீழே உட்கார்ந்திருக்கும் மனிதர்கள் மசூதியின் பிரம்மாண்டத்தைத் தூக்கி நிறுத்து கிறார்கள். ஆனால் மசூதியின் பரிமாணங் களை அவர் சரியாக வரைந்ததாகத் தெரிய வில்லை.

இந்தியாவிற்கு வந்த ஓவியர்களிலேயே மிகவும் திறமையானவர்களும் புகழ்பெற்றவர் களும் டானியல்கள்தான். இவர்கள

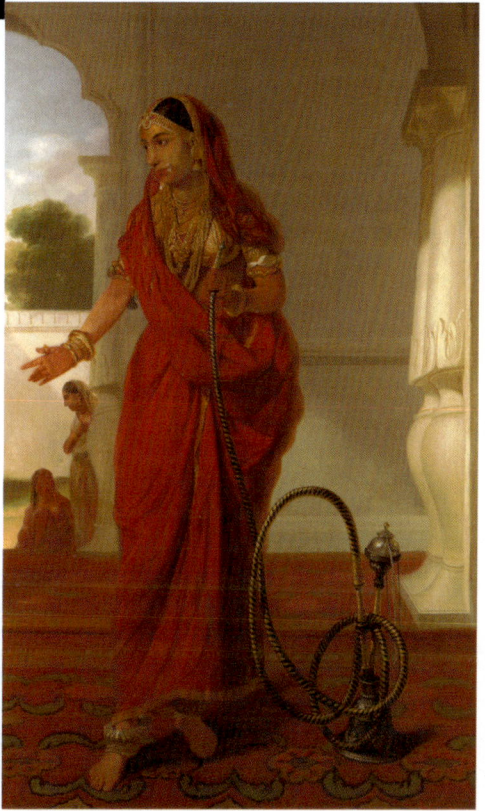

⬆ 49. வங்காளத்தில் இருக்கும் சின்சுரா

⬇ 50. அடலா மதுதி

51. தாஜ்மஹால்

வரைந்தவைகளில் அனேகமாக அனைத்தும் அசல்களை அப்படியே ஒத்திருக்கின்றன. இவர்கள் வரைந்த இடங்களுக்குச் சமீபத்தில் சென்று அன்டோனியோ மார்டினெலி என்னும் இத்தாலியர் புகைப்படங்கள் எடுத்திருக்கிறார். டானியல்கள் வரைந்தவைகளில் உண்மை இந்தப் புகைப்படங்களில் பளிச்சிடுகிறது. சான்றுக்கு இந்த **தாஜ்மகால்** *(51)* ஓவியத்தையும் புகைப்படத்தையும் பாருங்கள்.

நமது **தஞ்சைக் கோவில்** *(52)* ஓவியமும் அசலைப் போல அப்படியே வந்திருக்கிறது. ஆனால் நந்தி மண்டபம் சிறிது அகலப்படுத்தப்பட்டிருக்கிறது. நந்தியை முழுவதும் காட்ட வேண்டும் என்பதால் இருக்கலாம்.

அவர்கள் வரைந்தவற்றிலேயே எனக்கு மிகவும் பிடித்தது **மதுரை அரண்மணை** *(53)* ஓவியம்தான்.

52. தஞ்சை கோவில்

⬆ 53. மதுரை அரண்மனை

இதில் இருக்கும் வளைவுகளைக் கொண்ட மண்டபம் இன்று இல்லை என எண்ணுகிறேன். இன்றிருக்கும் திருமலை நாயக்கர் மஹாலுக்குப் பின்புறத்தில் இருந்தது என்று அறிகிறேன்.

பறவைகளும் மிருகங்களும்

மனிதன் குகை ஓவியக் காலத்திலிருந்து மிருகங்களையும் பறவைகளையும் வரைந்துகொண்டிருக்கிறான். புகழ்பெற்ற ஓவியர்கள் அனைவரும் – டூரர், டாவின்சி, ரெம்பிராண்ட் போன்றவர்கள் – இவற்றை வரைந்திருக்கிறார்கள். ஸ்டப்ஸ் என்னும் ஆங்கிலேய ஓவியரைப் பற்றியும் நாம் பேசியிருக்கிறோம். ஆனால் நான் இங்கே பேசப்போவது பத்தொன்பதாம் நூற்றாண்டின் மிகச் சிறந்த இரண்டு 'மிருக, பறவைக்' கலைஞர்களைப் பற்றி.

முதலாமவர் **எட்வின் லேண்ட்ஸீர்** (1802–1873). இலண்டன் ட்ராஃபால்கர் சதுக்கத்தில் இருக்கும் சிங்கங்கள் இவர் வடித்தது தான். ஆனால் இவர் சிறந்த ஓவியரும்கூட.

ஹாக் வேட்டையாடுவது (54) என்ற இந்த ஓவியத்தைப் பாருங்கள்.

ஒரு ஹாக் ஹெரான் பறவையைப் பிடித்துச் சாய்த்து விட்டது. இன்னொரு ஹாக் பறந்துகொண்டிருக்கிறது. பறவை களின் சொந்தக்காரர் குதிரை மேல் இருந்து உற்சாகப்படுத்திக் கொண்டிருக்கிறார்.

இவரின் இன்னொரு மறக்க முடியாத ஓவியம் **க்ளெனின் அரசர்** (55).

இது இங்கிலாந்து பார்லிமெண்டிற்காக வரையப்பட்டது. விலை அதிகம் என்று நினைத்ததால் (150 பவுண்டுகள் – மூன்று ஓவியங்களுக்கு!) பார்லிமெண்ட் அதை வாங்க மறுத்துவிட்டது. இன்று இந்த ஓவியம் விலை மதிக்க முடியாதது. கொம்புகளில் பன்னிரண்டு முனைகள்தான் இருக்கின்றன. அரச மான் என

⬆ 54. ஹாக் வேட்டையாடுவது

அறியப்படுவதற்கு 16 முனைகள் இருக்க வேண்டும் என்று சொல்கிறார்கள். நமக்கு இதைவிடச் சிறந்த அரசர் தேவையில்லை எனத் தோன்றுகிறது. கம்பீரத்திற்கு இலக்கணம் இந்த ஓவிய மான்.

ஜான் ஜேம்ஸ் ஆடுபான் (1785–1851) பிரான்சில் பிறந்து அமெரிக்காவில் குடியேறியவர். இவரைக் கலைஞர் எனப் பறவை வல்லநர்களும் பறவை வல்லுநர் எனக் கலைஞர்களும் நினைத்தார்கள். இவரைவிடப் பறவைகளை

↑ 55. க்ளெனின் அரசர்

மிக அழகாக வரைந்திருப்பவர் எவரும் இல்லை எனலாம். இவரது பறவைச் சித்திரங்கள் கலைத்தன்மை படைத்ததா அல்லது வெறும் வரைபடங்கள்தான் என்பதைக் குறித்த விவாதம் தொடர்ந்து நடந்துகொண்டிருக்கும். ஆனால் என்னைப் பொறுத்தவரை, பதிப்பு உலகில் இன்று வரை வந்த புத்தகங்களில் மிக முக்கியமானவற்றில் ஒன்று இவர் இங்கிலாந்தில் பதிப்பித்த 'அமெரிக்காவின் பறவைகள்'. 497 பறவை வகைகளை 435 ஓவியங்களில் வரையப்பட்டிருந்தது. புத்தகத்தின் அளவு 39க்கு 26 இஞ்சுகள். நான்கு பாகங்களில் 1827 –1838 ஆண்டுகளில் வெளிவந்தது. புத்தகத்தைப் பதிப்பிக்க ஒரு லட்சம் டாலர்கள் செலவழிக்கப்பட்டது. இன்று இரண்டு மில்லியன் செலவாகும் என்கிறார்கள். இன்று உலகின் மிக விலையுயர்ந்த புத்தகங்களில் இதுவும் ஒன்று.

மேற்கத்திய ஓவியங்கள் | 87

57. கரோலைனா கிளிகள்

56. காட்டு வான்கோழி

இந்தப் புத்தகத்தின் முதல் படம் **காட்டு வான்கோழி**. *(56)* மிகவும் பிரபலமான படம்.

புத்தகத்திலிருந்து இன்னொரு படம் **கரோலைனா கிளிகள்**. *(57)*

உண்மையை நோக்கி

பிரான்ஸ் நாட்டின் பார்பிஸான் கிராமம் ஒன்றில் 1848இல் சில ஓவியர்கள் கூடினார்கள். கான்ஸ்டபிளைப் பின்பற்றி இயற்கையைப் புதிய கண்ணோடு நோக்க வேண்டும் என்ற எண்ணத்தோடு. அவர்களில் **மியே** (1814–1875) ஒருவர். இவர் ஏன்

⬇ 58. அறுவடை முடிந்தபின்

புதிய கண்ணோடு இயற்கையை மட்டும் பார்க்க வேண்டும், மனிதர்களையும் ஏன் அவ்வாறு பார்க்கக்கூடாது என்று நினைத்தார். சாதாரண மனிதர்களை, குறிப்பாக வயலில் வேலை செய்பவர்களை வரைய முற்பட்டார். ப்ரைகல் போன்ற ஓவியர்கள் உழவுத் தொழிலாளர்களை வரைந்திருக்கிறார்கள். அவருடைய ஓவியங்களில் அவர்களுடைய உழைக்கும் இடங்களின் எளிமை யும் வாய்மையும் சரியாக வெளிப்பட்டிருக்கின்றன. அவருடைய **அறுவடை முடிந்தபின்** (58) ஓவியத்தை உதாரணமாகச் சொல்லலாம்.

ஆனால் ஓவியங்களில் உழவர்கள் பெரும்பாலும் உண்டு, குடித்து உறங்கி, மடியும், அதிக அறிவில்லாத மாக்களாகத்தான் காட்டப்பட்டிருக்கிறார்கள்.

59. சேகரிப்பவர்கள்

மியே உழவர்களை வரைந்தது முற்றிலும் மாறுபட்டது.

சேகரிப்பவர்கள் (59) என்னும் இந்த ஓவியத்தைப் பாருங்கள்.

அறுவடை முடிந்துவிட்டது. சிதறல்களைச் சேகரிக்கும் முயற்சியில் இந்தப் பெண்கள் ஈடுபட்டுக்கொண்டிருக்கிறார்கள். அவர்களின் முகங்களே சரியாகத் தெரியவில்லை. ஆனால் உழைத்துக் கறுத்திருக்கின்றன என்பது தெரிகிறது. உடைகளும் மிகச் சாதாரணமானவை. நிலத்திலோ பின்புலத்திலோ குறிப்பிடத்தக்கதாக ஒன்றும் இல்லை. கடுமையாக, தினமும் பாடுபடக்கூடிய வாழ்க்கையின் திடம் நமக்குத் தெரிகிறது. ஏழைகள் இதுபோன்று சிறிது சிறிதாகச் சேகரித்துத்தான் வாழ்க்கை நடத்த வேண்டும் என்பது ஓவியத்தில் தெளிவாகச் சொல்லப்பட்டிருக்கிறது. இந்த ஓவியம் பிரெஞ்சு பூர்ஷ்வாக்களின் மத்தியில் மிகுந்த கோபத்தை வரவழைத்தது. ஓவியம் பெரியது. இவர்களை இத்தனை பெரிதாக வரைய வேண்டுமா என்று சிலர் ஆத்திரப்பட்டார்கள். 'ஏழ்மையைப் போலித்தனமாகச் சித்திரிக்கிறது. இவ்வளவு அழகற்ற மொத்தையாக வரைய எந்தத் தேவையும் இல்லை' எனச் சில விமர்சகர்கள் கருதினார்கள். பல வருடங்களுக்குப் பிறகுதான் இந்த ஓவியத்தின் பெருமை பிடிபடத் துவங்கியது.

⬇ 60. விதைப்பவன்

இவரது இன்னொரு ஓவியம் **விதைப்பவன்** (60).

கருமமே கண்ணாயினார் என்னும் குமரகுருபரின் வாக்கை நினைவிற்குக் கொண்டுவரும் ஓவியம். பாஸ்டன் நகரில் இந்த ஓவியத்தைப் பார்த்ததும் வான் கோவின் நினைவு வந்தது. அவர் மிகவும் மதித்த ஓவியர் மியே. ஆனால் வான் கோ இந்த ஓவியத்தைப் பார்த்ததே இல்லை.

ஓவியம் உழைப்பின் வேகத்தை உறைய வைத்திருக்கிறது. நில இறக்கத்தில் அவன் விதைக்கிறான். ஆகிருதியில் பெரியவன். உழவுத் தொழிலுக்கே ஆண் வேடம் கொடுத்தது போல இருக்கிறது. மண்ணைச் சேர்ந்தவன் என்று தூரிகையின் ஒவ்வொரு தொடுதலும் சொல்கிறது. 'விதைப்பவனுக்கு இந்த ஓவியம் துரோகம்

↑ 61. கோபேயின் சந்திப்பு

இழைக்கிறது' எனச் சிலர் கூறினாலும், ஓவியத்திற்கு 'சேகரிப்பவர்கள்' அளவிற்கு எதிர்ப்பு இல்லை.

ரியலிஸம் என்று அழைக்கப்படும் மெய்மைவாதக் கலையின் தளபதி நிச்சயமாக **கிஸ்தாவ் கோபே** (1819–1877) என்றுதான் சொல்ல வேண்டும்.

"ஓவியம் என்பது பருண்மை வாய்ந்தது. அது உண்மையானதையும், இருப்பவற்றையும்தான் வடிக்க முடியும். அதன் மொழி முற்றிலும் பொருட்களைப் பற்றியது. கண்ணுக்குத் தெரியாதவை, இல்லாதவை, புலனாகாதவை போன்றவை ஓவியத்தின் வரையறைக்குள் வர முடியாது" என்று அவர் சொன்னாலும் அவரே தனது விதிகளை மீறியிருக்கிறார் எனச் சொல்வதற்கு அவனது சில ஓவியங்கள் இடம்கொடுக்கின்றன.

கோபே கிழக்கு பிரான்சில் தனது இளமைக் காலத்தைக் கழித்தாலும் அவருடைய கலை வாழ்வின் பெரும் பகுதி பாரிசில் நிகழ்ந்தது. 1848இல் நடந்த புரட்சி அவனது வாழ்வில் திருப்புமுனை எனச் சொல்ல வேண்டும். 1848 உலக

வரலாற்றில் முக்கியமான ஆண்டு. கம்யூனிஸ்ட் அறிக்கை வெளியிடப்பட்ட ஆண்டு. இந்த ஆண்டில்தான் தொழிலாளர்களின் உரிமைகளை வலியுறுத்தி இங்கிலாந்தில் துவங்கப்பட்ட சார்ட்டிஸ்ட் இயக்கத்தினர் மிகப் பெரிய அளவில் லண்டன் நகரில் கூடினர். பிரான்சில் அரசரான லூயி ஃபிலிப் நீக்கப்பட்டு இரண்டாவது குடியரசு பிறந்ததும் இந்த ஆண்டில்தான். கோபேயின் நெருங்கிய நண்பர் சோஷியலிச சிந்தனையாளர்களில் ஒருவரான ப்ரூதோன். 'சொத்து என்பது திருட்டு' என்று சொன்னவர். மற்றொருவர் கவிஞர் பூதுலே. இவர்கள் கோபேயின் ஸ்டூடியோவிற்கு அருகில் இருந்த ப்ராசரி ஆண்டல என்னும் இடத்தில் கூடினார்கள். 'மெய்மை வாதத்தின் கோவில்' என்று இந்த இடம் பின்னால் அழைக்கப்பட்டது. ஆனால் 1848 புரட்சியில் பங்குபெற்றவர் ப்ரூதோன் ஒருவர்தான். மற்றவர்கள் தார்மீக ஆதரவு அளித்தார்கள் எனலாம்.

கோபேயின் சந்திப்பு (61) என்ற ஓவியத்தைப் பார்க்கலாம்.

1854 ஓவியர் தனக்கு ஆதரவளித்த ப்ரூயாவைச் சந்திக்க பிரான்சின் தெற்குப் பகுதியில் இருக்கும் மாம்பிலியே நகரத்திற்குச் சென்றார். அவரைச் சந்தித்த தருணம்தான் ஓவியமாக வரையப்பட்டிருக்கிறது. ஓவியரை இறக்கி விட்டுச் செல்லும் வண்டி வலது ஓரத்தில் தொலைவில் தெரிகிறது. ஆனால் உடனடியாகத் தெரிவது நால்வர்; முதல்வர் ஓவியர். தாடியை உயர்த்தி நண்பரைப் பார்க்கிறார். முகத்தில் நான் கலைஞன் என்ற பெருமிதம் தெரிகிறது. ப்ரூயாவின் வரவேற்பு சிறிது இறுக்கமாக இருக்கிறதோ எனத் தோன்றுகிறது. அவரது கண்கள் தரையைப் பார்த்துக்கொண்டிருக்கின்றன. பின்னால் நிற்பவன் அவரது வேலைக்காரர். மிகவும் பணிவோடு நிற்கிறார். எந்தச் சமூக வரவேற்பு முறைகளையும் பற்றிக் கவலைப்படாத ஒரே ஜீவன் நாய் ஒன்றுதான். அதற்கு ஓவியரைப் பிடித்திருக்கிறதா என்று தெரியவில்லை. வாலாட்டி முடித்துவிட்டதோ? இந்த ஓவியத்திற்கு 'மேதைமையை பணம் வணங்குகிறது' என்னும் தலைப்பை விமர்சகர் ஒருவர் கொடுத்தார். எனக்கும் அப்படித்தான் தோன்றுகிறது.

இவரது இரண்டாவது ஓவியம் ஓவியனின் **ஸ்டூடியோ**. (62)

ஓவியம் நேரடியாகப் பேசவேண்டும் என்னும் கூற்றிற்கு நேர் மாறானது.

1855இல் இதை கோபே வரைந்தார். 1848 புரட்சி கனவாக மறைந்துவிட்டது. நெப்போலியனின் மருமகனான லூயி நெப்போலியன் இரண்டாவது

குடியரசின் தலைவராகக் கொண்டு வரப்பட்டார். ஏழு வருடங்களில் என்னென்னவோ நடந்துவிட்டது என்பதை அவர் ஓவியம் மூலம் சொல்ல விரும்புகிறார். அவர் ஓவியத்திற்கு இட்டதலைப்பு 'ஓவியனின் ஸ்டுடியோ – உண்மையான உருவகம் – எனது ஏழு ஆண்டுகள் கலை மற்றும் அற வாழ்க்கையின் தொகுப்பு'. தனது நண்பருக்கு எழுதிய கடிதத்தில் எனக்கு ஆதரவளித்த எல்லோரையும் வரைந்திருக்கிறேன் எனக் குறிப்பிடுகிறார்.

இதை ஓவியத்தினுள் ஓவியம் என்று சொல்லலாம்.

ஓவியமே மூன்று பகுதிகளாகப் பிரிக்கப்பட்டிருக்கிறது

நடுநாயகமாக அவர் வரையும் ஓவியம் இருக்கிறது. நிலக்காட்சியை வரைகிறார். அவருடைய 'லூர் நதி பள்ளத்தாக்கு' என்னும் ஓவியம். ஓவியரும் அவாது மாடலும் – நிர்வாணமாய் தனது உடலை மறைக்க முயன்று தோல்வியடைந்தவர் – இருக்கிறார்கள். குழந்தை ஓவியத்தைப் பார்த்துக் கொண்டிருக்கிறது. அது ஏதுமறியாத் தூய்மையின் அடையாளம். பூனை எதையும் பார்க்கவில்லை. பெண் எதற்காக நிற்கிறாள் என்பது தெரியவில்லை. ஓவியர் வரைந்து கொண்டிருக்கும் ஓவியத்தில் அவளுக்கு எந்தப் பங்கும் இருப்பதாக நமக்குத் தோன்றவில்லை. ஒருவேளை அவளைச் சேர்க்கலாமா வேண்டாமா என்று ஓவியர் யோசித்துக்கொண்டிருக்கலாம்.

பின் சுவரில் முடிவுறாத ஓவியங்கள் தெரிகின்றன.

இடது பக்கம் குடியரசுத் தலைவரான லூயி நெப்போலியன் அமர்ந் திருக்கிறார். இவர் இங்கு ஏன் வந்தார்? இடது புறம் இருப்பவர்கள் எல்லோரும் இரண்டாம் குடியரசின் எதிரிகளா? மண்டையோடு ஒன்று இருக்கிறது. இறந்தவர்களைப் புதைப்பதற்கு முன் பதப்படுத்துபவர் ஒருவர் இருக்கிறார். குடியரசும் ஜனநாயகமும் புதைக்கப்பட்டது என்பதன் குறியீடா? யூதர் ஒருவர் இங்கு என்ன செய்துகொண்டிருக்கிறார்? இந்தக் கேள்விகளுக்கு இன்றுவரை பதில் கிடைக்கவில்லை.

வலது புறம் நமக்குப் பரிச்சயமானவர்கள் இருக்கிறார்கள். ப்ரூதோன், ப்ரூயா, பூதுலே போன்றவர்கள். ப்ரூதோனின் புகைப்படம் ஒன்றை வாங்கி அதிலிருந்து அவரை வரைந்ததாகக் கோபே தனது கடிதத்தில் குறிப்பிடுகிறார்.

1855இல் பாரிசில் நடந்த உலகப் பொருட்காட்சிக்காக அவர் இதை வரைந்தார். ஆனால் ஓவியத்தை அங்கே காட்சிக்கு வைக்க அமைப்பாளர்கள்

62. ஓவியனின் ஸ்டூடியோ

மறுத்துவிட்டனர். எனவே பொருட்காட்சிக்கு அருகிலேயே ஓர் இடத்தில் கோபே தனது ஓவியத்தைக் காட்சிக்கு வைத்தார்.

உலகத்தில் மிகப் புகழ்பெற்ற யோனியின் வடிவமாக இவரது 'உலகத்தின் மூலம்' என்னும் ஓவியம் கருதப்படுகிறது. ஆனால் எனக்குப் பிடித்தது இவருடைய **தூங்குபவர்கள்** *(63)* என்ற ஓவியம்.

இது துருக்கிய பாஷா ஒருவருக்காக வரையப்பட்டது. உறங்குபவர்கள் களங்கமில்லாத கன்னியர்கள் அல்ல என்பதை அறுந்துபோன முத்துமாலை விளக்குகிறது. இந்த ஓவியம் 1998 வரை பொதுமக்களுக்குக் காட்ட அனுமதிக்கப் படவில்லை என்பது ஆச்சரியத்தைத் தருகிறது.

கலவிக் களியின் மயக்கத்தார் கலைபோ யகலக் கலைமதியின்
நிலவைத் துகிலென் றெடுத்துடுப்பீர்

⬇ 63. தூங்குபவர்கள்

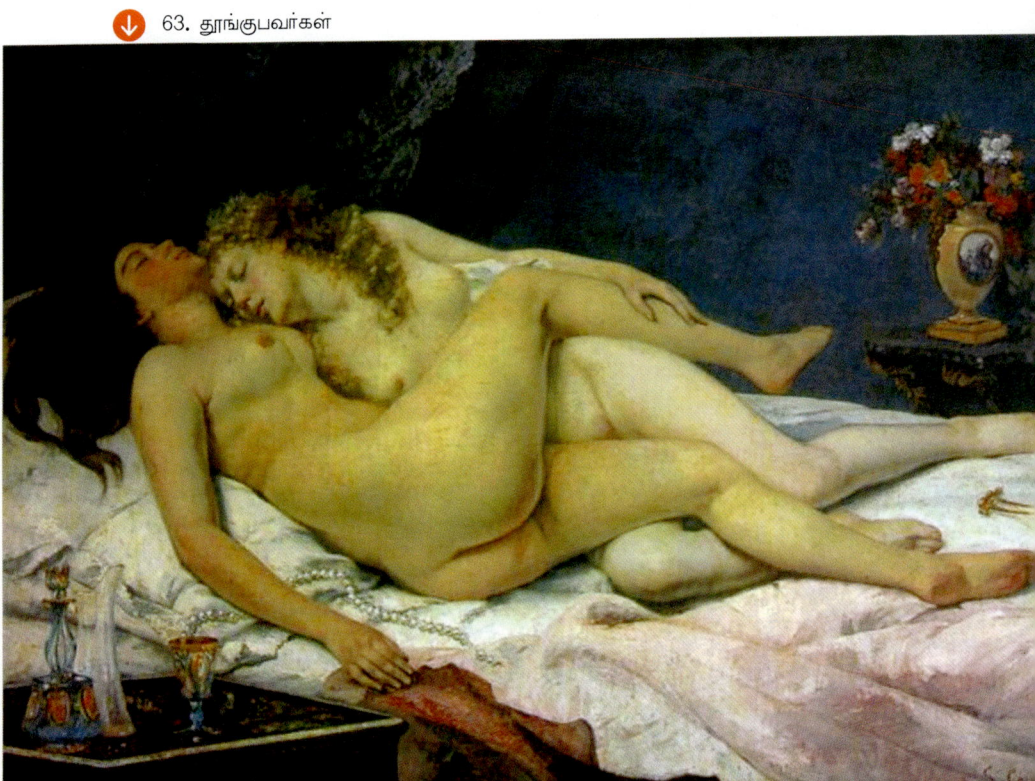

என்று கலிங்கத்துப் பரணி சொல்கிறது. இங்கு கலையையும் காணோம். நிலவையும் காணோம். கலவியின் மயக்கம் இருக்கிறது. ஆண் வாடை படாத கலவி.

கோபே திருமணம் செய்துகொள்ளவில்லை. ஆனால் ஆசைநாயகி ஒருவர் இருந்தார். மகன் ஒருவர் இருந்தார். 1870இல் அவருக்கு பிரான்சின் மிகப்பெரிய பட்டமான லீஜோன்டினர் (legion d'honneur) வழங்கப்பட்டது. வாங்க மறுத்து விட்டார். 1871இல் நடந்த பாரிஸ் கம்யூனில் அவர் நெப்போலியன் சிலையை உச்சியில் கொண்ட கம்பம் ஒன்றைக் கீழே சாய்த்ததற்கு உடந்தையாக இருந்ததற்காகச் சிறையில் அடைக்கப்பட்டார்.

"எதையும் சாய்ப்பார். மூத்திரப் பிறையைக் கூட" எனப் பத்திரிகைகள் கேலிசெய்தன.

64. கோபே கேலிச் சித்திரம்

ஆறு மாதம் சிறையில் இருந்தார். 1873 கம்பத்தை மறுபடியும் அமைப்பதற்கான பணத்தைக் கொடுக்கும்படி அரசால் பணிக்கப்பட்டார். பிரான்சை விட்டு ஓடி சுவிட்சர்லாந்தில் அடைக்கலம் அடைந்தார். அங்குதான் மரண மடைந்தார். இறக்கும்போது அவரது இடுப்பின் சுற்றளவு 55 இஞ்சுகள்.

Oh! clasp we to our hearts, for deathless dower,
This close-companioned inarticulate hour
When twofold silence was the song of love.

(இறப்பில்லாப் பரிசாக, இருதயங்களை இணைத்துக்கொள்வோம் நெருக்கமான, பேச்சே இல்லாத இந்த நேரத்தில், நம் இருவரின் மௌனமே காதலின் பாடலாகி விட்டது)

தேர்ந்த கவிஞன் சிறந்த ஓவியனாக இருப்பது வரலாற்றின் மிகச் சில தருணங்களில் நிகழ்கிறது. **தாந்தே கேப்ரியல் ரோஸட்டி** (1828–1882) தேர்ந்த கவிஞன். ஓவியன். இவருடைய சகோதரி கிறிஸ்டீனா ரோஸட்டி இவரைவிடச் சிறந்த கவிஞர். சகோதரரின் பல ஓவியங்களில் இடம்பெற்றிருக்கிறார்.

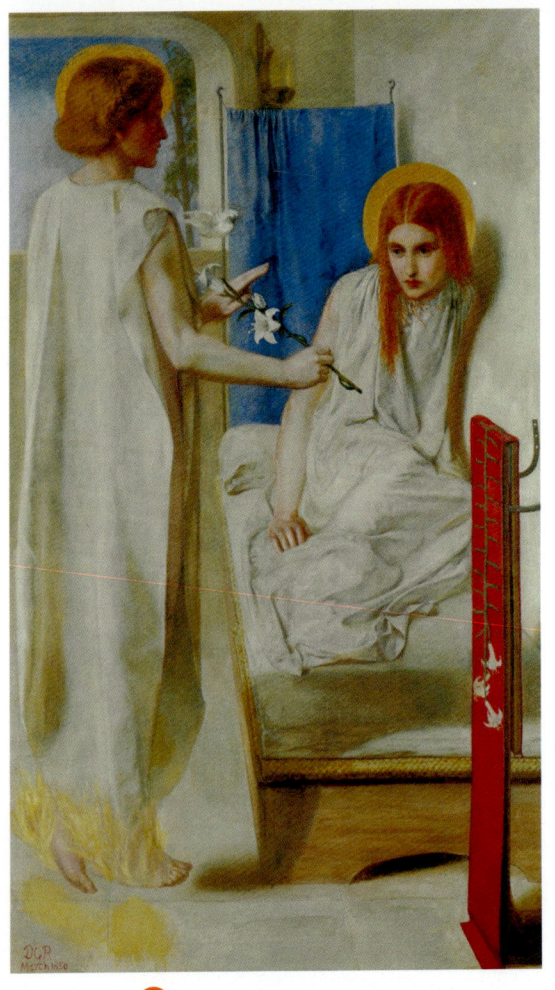

↑ 65. அறிவித்தல்

ரோஸெட்டியின் தந்தை இத்தாலியிலிருந்து இங்கிலாந்துக்குக் குடியேறியவர். லண்டனில் இத்தாலிய மொழிப் பேராசிரியராகப் பணியாற்றியவர். தாந்தேயின் மேதைமை இள வயதிலேயே தெரிந்துவிட்டது. 'நீ கவிதை எழுதுவது போல வரைந்தால் பெரிய பணக்காரனாக ஆகிவிடுவாய்' என்று லீ ஹன்ட் அவருக்கு அறிவுரை சொன்னார். கவிதை எழுதினால் காசு சேராது என்பது என்றும் உண்மையானது போலும். ரோஸ்ட்டி ராயல் அகாடமியில் படித்தபோது அவருக்கு ஹோல்மன் ஹன்ட், மில்லே என்ற இரண்டு நண்பர்கள் கிடைத்தனர். மூவரும் சேர்ந்து 'ரஃபேலுக்கு முந்திய சகோதரத்துவம்' என்னும் இயக்கத்தை ஆரம்பித்தனர். ஓவியங்களில் P R B (Pre-Rapaelite Brotherhood) என்ற இனிஷியல்களுடன் கையெழுத்திட்டனர். ரஃபேலின் பாணிக்கு ஆதரவாக இருந்த ஓவிய மரபுகளுக்கு எதிராக அவர்கள் குரல்கள் இருந்தன. ரஃபேலுக்கு முன்னால் ஓவியங்களில் உயிர் இருந்தது. பின்னால் மரபுகள் மட்டுமே மிஞ்சின என்பது அவர்களது வாதம். P R B என்றால் என்ன என்று தெரியாதவரை அவர்களது ஓவியங்களுக்கு வரவேற்பு இருந்தது. உண்மை தெரிந்தவுடன் பலத்த கண்டனங்கள் எழுந்தன. ரோஸ்ட்டி பல வருடங்கள் ஓவியம் வரைவதையே விட்டுவிட்டார். இவரது வாழ்க்கையில் அழகான பெண்கள் என்றுமே இருந்தார்கள். பெண்ணழகைப் பற்றி இவருக்கு கடைசி வரை ஒரு மயக்கம் இருந்தது. உடலுறவுக்காக சில பெண்கள். அழகை ஆராதிப்பதற்காக சில பெண்கள். இவரது மனைவியுடன் பல வருடங்கள் உறவு வைத்துக்கொண்டு பின்னால்தான் திருமணம் செய்துகொண்டார். இரண்டே

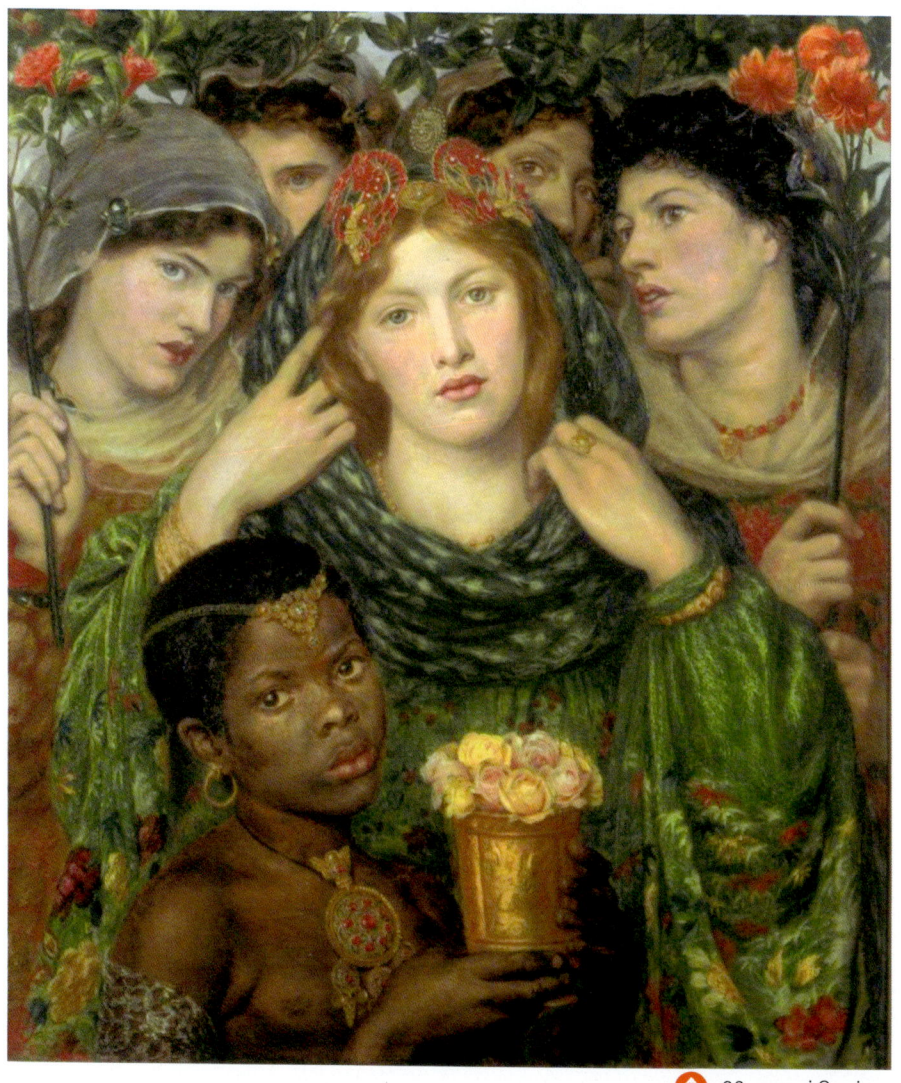

↑ 66. மணப்பெண்

ஆண்டுகளில் மனைவி இறந்தார். சோகத்தில் தனது முழுக் கவிதைகளையும் – பதிக்கப்படாதவை – அவரோடு சேர்த்துப் புதைத்துவிட்டார். ஏழு வருடங்கள் கழித்து அவற்றை மறுபடியும் தோண்டி எடுத்து வெளியிட்டார். நாம் முன்னால் படித்த கவிதை தோண்டியெடுக்கப்பட்டவற்றில் ஒன்று என நினைக்கிறேன்.

டேட் கலைக்கூடத்தில் இருக்கும் இந்த **அறிவித்தல்** (65) ஓவியம் நெஞ்சை நிறுத்தும் ஓவியங்களில் ஒன்றாகக் கருதுகிறேன்.

பொதுவாக 'அறிவித்தல்' ஓவியங்களில் ஏசு பிறக்கப் போகிறார் என்னும் செய்தி கன்னி மேரி மிஸல் என அழைக்கப்படும் புனிதப் புத்தகத்தைப் படித்துக் கொண்டிருக்கும்போதுதான் கொடுக்கப்படும். இங்கு மேரி தூக்கக்கலக்கத்தில் இருக்கிறார். ஒரு தாழ்வான படுக்கையிலிருந்து அப்போதுதான் எழுந்த தோற்றம். ஓவியத்தின் முக்கிய வண்ணம் வெண்மை. தூய்மையின் அறிகுறி. கேப்ரியலும் வெள்ளைக் கலையுடுத்து வெள்ளைப் பூக்களை நீட்டுகிறார். அவரது கால்களில் தங்கத்தீ. கூர்ந்து பார்த்தால் புறா ஒன்று பறப்பது தெரிகிறது. இவர் கடவுளின் தூதர் என்று அறிவிக்கிறது. பின்னால் இருக்கும் நீல மறைப்பு வெண்மையைத் தூக்கிப் பிடிக்கிறது. மொத்தத்தில் ஓவியத்தில் அடிப்படை வண்ணங்களான சிவப்பு, நீலம், மஞ்சள் (வெண்மையோடு இயைந்து) மட்டும் அதிகமாகப் பயன்படுத்தப்பட்டிருக்கின்றன. இந்த வண்ண அமைப்பு ஓவியத்திற்கு அசாதாரணமான அமைதியைக் கொடுக்கிறது. தனது சகோதரியை மேரியாகவும் சகோதரரை கேப்ரியலாகவும் வரைந்திருக்கிறார் எனச் சில வல்லுநர்கள் சொல்கிறார்கள்.

67. ஃபேனி கார்ஃபோர்த்

மணப்பெண் (66) என்னும் இந்த ஓவியம் பைபிளில் வரும் சாலமனின் பாடலின் வரிகளை அடிப்படையாகக் கொண்டது.

'என் காதலர் என்னுடையவர். நான் அவருடையவள்' என்னும் வரிகள் அவை. இங்கு ஓவியம் முழுவதும் பூக்கள். பையன் வைத்திருக்கும் பாத்திரத்திலும் பூக்கள். எல்லாமே ரோஜாக்கள். பெண்களும் மலர் இதழ்களாகச் சித்தரிக்கப்பட்டிருக்கிறார்கள். நடுவே மணப்பெண். தோழிகள் இதழ்களாகப் பிரிந்து அவரை வளையமிடுகின்றனர். கறுப்புப் பையன் மணப்பெண்ணின் வெண்மையை முன்னுக்கு நிறுத்துவதற்காக வரையப்பட்டிருக்கலாம். பெண்ணின் கையில் இருக்கும் மோதிரமும் ரோஜா வடிவத்தில் இருக்கிறது.

ரோஸெட்டி தனது காதலியைப் பல ஓவியங்களில் பல பாத்திரங்களாக வரைந்திருக்கிறார். ஆனால் அவர் அவராக வரையப்பட்ட இந்த **ஃபேனி கார்ஃபோர்த்** (67) என்னும் பென்சில் ஓவியம் எனக்குப் பிடித்தது.

கண்களால் நான் தரையில் இருக்கிறேன், வானத்தில் மிதக்கவில்லை என்பதைத் தெளிவாகச் சொல்கிறார். அலுத்துப்போய் இருக்கிறார் எனத் தோன்றுகிறது. படிப்பறிவில்லாதவர். பின்னால் சிறிது பெருத்துவிட்டார். ரோஸெட்டி அவரை யானை என அழைத்தார். அவர் இவரைக் காண்டாமிருகம் என்று அழைத்தார். ஃபேனி ரோஸெட்டியின் மேற்தட்டு பாவனைகளைச் சிறிதும் மதிக்காதவர்.

இவருடைய நண்பரான ஹோல்மன் ஹன்ட் வரைந்த **உலகத்தின் ஒளி** (68) ஓவியத்திற்கு மூன்று பிரதிகள் இருக்கின்றன.

நான் பார்த்தது புனித பால் தேவாலயத்தில் இருக்கும் பிரதி. ஆனால் எனக்குப் பிடித்தது ஆக்ஸ்ஃபோர்டு கீபிள் கல்லூரியில் இருப்பது.

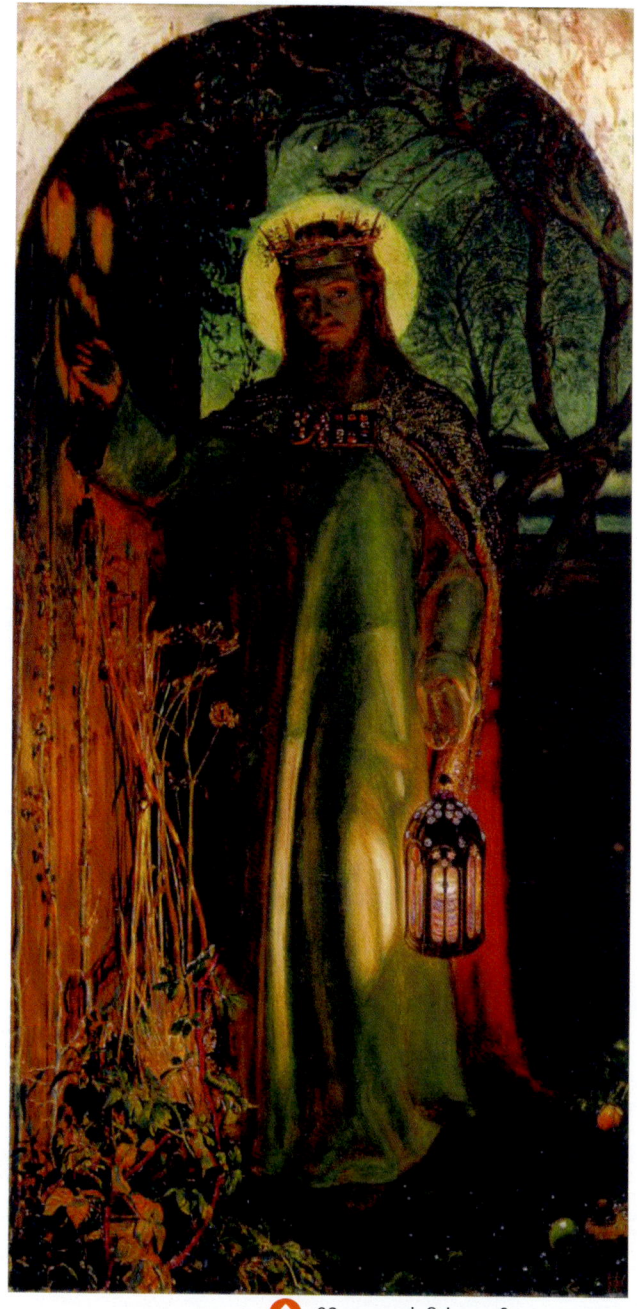

⬆ 68. உலகத்தின் ஒளி

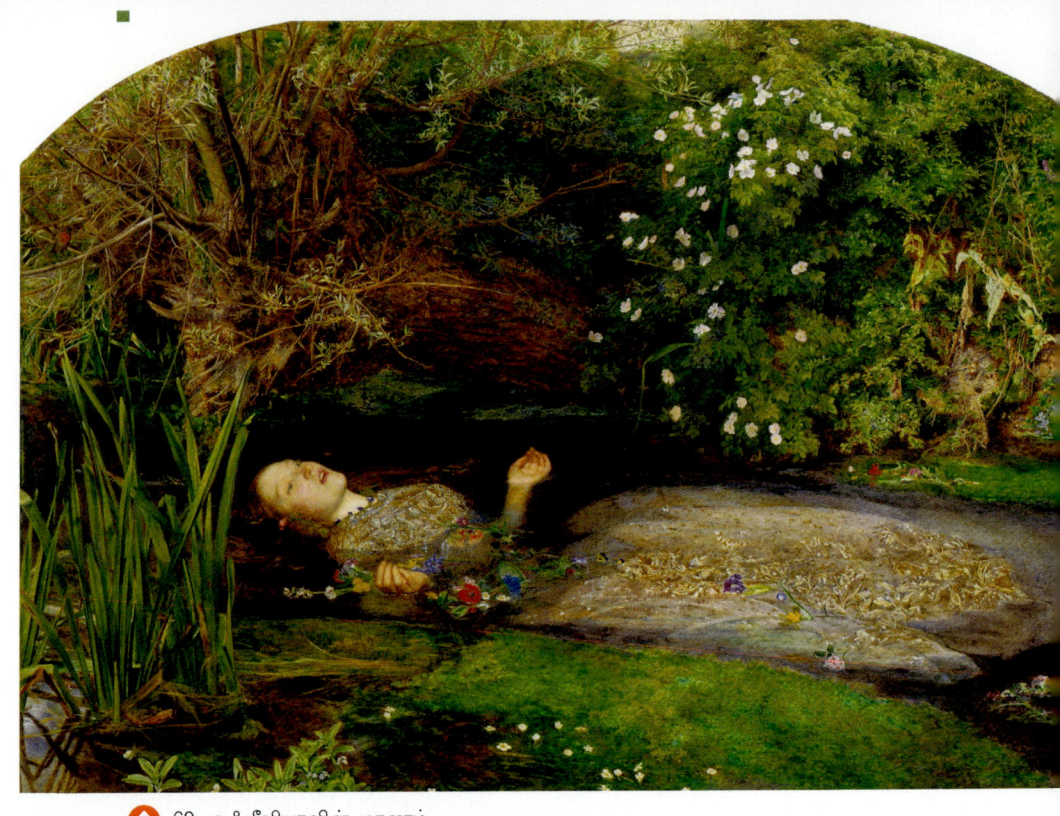

69. ஓஃபீலியாவின் மரணம்

'நான் எல்லா வீடுகள் முன்னாலும் நின்று கதவுகளைத் தட்டுவேன், திறந்தால் உள்ளே வருவேன். சேர்ந்து உணவு அருந்துவேன்' என ஏசு சொல்கிறார். இது கதவைத் தட்டும் தருணம். அவருடைய விளக்கை அவரே கொண்டு வந்திருக்கிறார். ஒரு காலத்தில் மிகவும் புகழ்பெற்ற படம். ஆஸ்திரேலியாவில் ஐந்து பேரில் நான்கு பேர இந்த ஓவியத்தின் ஏதாவது ஒரு பிரதியைப் பார்த்திருக்கிறார்கள் என்பது சென்ற நூற்றாண்டின் முதல் ஆண்டுகளின் செய்தி. இன்றும் பழைய வீடுகளில் இந்த ஓவியத்தின் பிரதியைப் பார்க்கலாம்.

ரோஸட்டியின் இரண்டாவது நண்பர் மில்லே. இவரது **ஓஃபீலியாவின் மரணம்** (69). டேட் கலைக்கூடத்தில் இருக்கும் இந்த ஓவியத்தை நான் 1992 பார்த்தேன். மரணத்திலும் அழகு இருக்கக்கூடும் என்பது எனக்கு அன்றுதான் உரைத்தது. 1994 நான் அலுவலகத்திலிருந்து வந்து கொண்டிருக்கும்போது, சிரித்த முகத்தோடு ஆணழகன் ஒருவன் தெருவோரத்தில் இறந்திகிடந்ததைப்

பார்த்தேன். தலையில் ரத்தம் சிவப்புக் கிரீடம் இட்டிருந்தது. எனக்கு இந்த ஓவியம் நினைவிற்கு வந்தது.

ஷேக்ஸ்பியரின் ஓஃபீலியா ஹாம்லெட்டின் காதலியாகக் கருதப்படுகிறார். ஹாம்லெட் எதையுமே நேராகச் சொல்லாததால் அவனது காதலைப் பற்றியும் சந்தேகம் இருக்கிறது. ஆனால் ஓஃபீலியாவின் மரணத்தைப் பற்றி எந்தச் சந்தேகமும் இல்லை. பூப்பறிக்கப் போகும்போது கிளை ஒடிந்து தண்ணீரில் விழுந்து மரணம் அடைகிறார்.

> *Her clothes spread wide;*
> *And, mermaid-like, awhile they bore her up:*

என்று ஷேக்ஸ்பியர் சொல்கிறார். அவளுடைய துணிகள் விரிந்து அவளைக் கடற்கன்னி போல மிதக்க வைத்தன என்கிறார். பின்னால் இதைச் சொல்கிறார்

> *Pull'd the poor wretch from her melodious lay*
> *To muddy death.*

அவள் ஒரு இனிமையான பாடல் போலக் கிடந்தாள். மண்படிந்த மரணத்திற்கு அவளை இழுத்துவிட்டார்கள் என்கிறார். இந்தக் காட்சியைத்தான் மில்லே வரைந்திருக்கிறார். இது மரணத்தின் ஓவியமா? நமக்குச் சந்தேகத்தை அளிக்கிறது. கண்களில் உயிரில்லை என்பது பின்னால்தான் தெரிகிறது. மரணம் பூக்கள் மத்தியிலும் நேரலாம் என்பதும் நமக்கு உறைக்கிறது. பெண்ணைச் சுற்றிப் பூக்கள். பசேல் என்று செடி கொடிகள். அவளைத் தண்ணீரில் தள்ளிய மரமும் மௌனமாக வளைந்திருக்கிறது.

> *There with fantastic garlands did she come*
> *Of crow-flowers, nettles, daisies, and long purples.*

ஷேக்ஸ்பியரின் பூக்கள் பலவற்றைத் தெளிவாகப் பார்க்க முடிகிறது. மற்றைய பூக்களும் இருக்கின்றன. பாப்பி மரணத்தின் குறியீடு. பான்ஸி ஒருதலைக் காதலின் குறியீடு. ரோஜா இளமையின் குறியீடு, ஊதாப்பூக்கள், நீலப்பூக்கள், டெய்ஸிப் பூக்கள் முறையே இளவயது மரணத்திற்கும் நினைவிற்கும் களங்கமின்மைக்கும் குறியீடுகள். வலது ஓரத்தில் நீருக்குச் சற்று மேலே செடிகளுக்கு மத்தியில் மண்டையோடு மங்கலாகத் தெரிகிறது, மரணம் எங்கும் மறைந்திருக்கிறது. ஓஃபீலியாவிற்கு மாடலாக இருந்தவர் எலிசபெத் ஸிட்டல். பின்னால் ரோஸட்டியின் மனைவி.

 70. பார்வை இழந்த பெண்

இவரது இன்னொரு அழகான ஓவியம் **பார்வை இழந்த பெண்** (70).

இரு குழந்தைகளும் உலகத்தை எப்படிப் பார்க்கிறார்கள் என்பதை ஓவியம் சொல்கிறது. பார்வை இழந்த பெண் வெயிலின் சூட்டில் மெய் மறந்திருக்கிறாள். அதே வெயில் மற்றவளின் கண்ணைக் கூசவைக்கிறது. கையால் செடியின் மென்மையைப் பார்வை இல்லாதவள் உணர்ந்து பார்க்கிறாள். இருவரும் இசையால் வாழ்க்கையை நடத்துபவர்கள் என்பது அவளது மடியில் இருக்கும் கன்சொர்டினா தெரிவிக்கிறது. வானத்தில் இந்திரனின் வில். ஒருத்திக்குப் பார்க்க முடியாது. மற்றவளுக்குப் பார்க்க விருப்பமில்லை எனத் தோன்றுகிறது.

இவ்வோவியர்கள் விதிகளை மீறியவர்கள் என்பதில் ஐயமில்லை. ஆனால் தாங்கள் புதிய விதிகளைப் படைப்பதாக நினைக்கவில்லை. பழமையைத் தேடிப்போனார்கள். பழமை இருந்த நிலை பாமரர் ஏதறிவார் என்று எண்ணினார்கள் எனலாம். ஓவியத்தின் ஆன்மா அன்றிருந்தது. ரஃபேல் காலத்தில் தொலைக்கப்பட்டது என்று நினைத்தார்கள்.

ஆனால் பிரான்சின் முன்மைப் பழமை-பின்னைப்பழமை இந்த இரண்டிலிருந்தும் முற்றிலும் முறித்துக்கொள்ளும் நிகழ்வுகள் நடந்தன. அவை ஓவியம் செல்லும் பாதையையே மாற்றின. பிரிட்டனில் அவை நிகழ வாய்ப்பே இல்லை. ஏகாதிபத்தியத்தின் உச்சத்தில் இருந்த அந்த நாடு தனக்கு எல்லாம் தெரியும் என்ற திமிருடன் இருந்தது எனலாம். விக்டோரியா மகாராணியின் மேன்மைதங்கிய ஆட்சியில் மாற்றங்கள் நிகழ்ந்தன. ஆனால் அவை புரட்சிகரமான மாற்றங்கள் எனச் சொல்ல முடியாது. படிப்படியாக, மக்களாட்சியை நோக்கி நிகழ்ந்த மாற்றங்கள். ஆனால் 19ஆம் நூற்றாண்டு பிரான்சில் 1870ஆம் ஆண்டு மூன்றாம் குடியரசு தோன்றுவதற்கு முன்னால் ஆண்டுகளில் மக்களாட்சி பெயரளவிற்குத்தான் இருந்தது. எனவே புரட்சிக்கு ஏங்கியவர்கள் அங்கு அதிகமாக இருந்தார்கள். எனவே ஓவியப் புரட்சி பிரான்சில் நடந்தது அதிசயம் எனச் சொல்ல முடியாது.

இம்ப்ரஷனிஸம் – மாற்றத்தின் தலைவாசல்

ஓவியர் மெனே காலத்தில்தான் சாக்கடைகளும் குறுகலான தெருக்களும் கொண்ட பாரீஸ் நகரம் புதுப்பிக்கப்பட்டது. பழைய குடியிருப்புகள் தகர்க்கப்பட்டுப் புதியவை உருவாகின. விரிந்த சாலைகள் அமைக்கப்பட்டன. சுத்தமான உணவிடங்கள் பிறந்தன. அவற்றில் ஒன்றான **கஃபே கெப்வாவிற்கு** (71) மெனே வாரம் தோறும் வருவார். அவருக்கும் அவரைப் பார்த்துப் பேசவரும் நண்பர்களுக்கும் தனி இடம் உண்டு. நண்பர்கள் யார் என்பதை அவரது வாழ்க்கை வரலாறு சொல்கிறது – ரென்வா, டேகா, விஸ்லர், மோனே, எழுத்தாளர் எமில் ஸோலா! இங்கு தான் ஓவியம் எப்படி இருக்க வேண்டும் என்பது பற்றிய பல விவாதங்கள் நடந்தன. இவர்கள்தான் நவீன யுகத்தின் தலைவாசலை அமைத்தவர்கள்.

⬇ 71. கஃபே கெப்வா

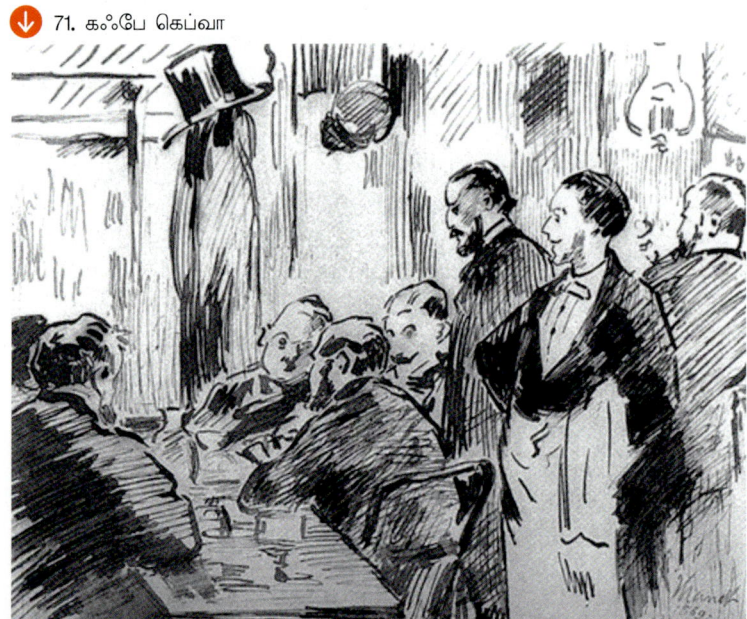

மறுமலர்ச்சி காலத்தில் எவ்வாறு ஐரோப்பியக் கலைவரலாற்றில் மாற்றம் நிகழ்ந்ததோ அதேபோன்று பத்தொன்பதாம் நூற்றாண்டின் மத்தியில் ஓவியத்தைப் பார்ப்பதிலும் வரைவதிலும் மாற்றம் நிகழ்ந்தது. விரைவாக நிகழ்ந்தது. இம்ப்ரஷனிஸத்திலிருந்து துவங்கி இன்றுவரை ஏகப்பட்ட இஸங்கள் வந்துவிட்டன. ஆனால் இம்ப்ரஷனிஸம் பலருக்கும் பழக்கமான சொல். அதன் ஓவியங்களும் பலருக்கும் தெரிந்தவை. 'அந்தத் தாமரைப்பூ வரைஞ் சவாதானே! ரொம்ப ஸ்லாக்கியம். என்ன, நம்ம ரவி வர்மா தாமரைப்பூ போல அவ்வளவு தத்ரூபமா இருக்காது' என்று என்னிடம் பெரியவர் ஒருவர் சொன்னது இன்றுவரை நினைவில் இருக்கிறது.

'தாமரைப்பூ' வரைந்தவர்களின் தந்தையாகக் கருதப்படுபவர் **எட்வர்ட் மெனே** (1832–1883). அவர் பிரெஞ்சு பூர்ஷ்வாக்களின் பிரதிநிதி. புரட்சி என்னும் சொல்லை அவர் என்றும் விரும்பவில்லை. இவரை இம்ப்ரஷனிஸ்டு என்றும் சொல்ல முடியாது. தான் ஓவிய மூதாதையர்களின் வழியில் செல்வ தாகத்தான் நினைத்தார். இம்பிரஷனிஸ்டுகள் எனச் சொல்லிக்கொண்டவர் களுடன் அவர் தனது ஓவியங்களைக் காட்சிக்கு வைத்ததே இல்லை. ஆனால் அவர் சென்ற பாதைதான் இம்பிரஷனிஸ்டிற்குக் கொண்டு சென்றது.

அவருடைய தந்தை நீதி அமைச்சகத்தில் பெரிய அதிகாரி. மகனும் சட்டத்தில் பயிற்சி பெற வேண்டும் என்றுதான் நினைத்தார். ஆனால் மகன் ஓவியனாக விரும்பினார். தந்தையின் வற்புறுத்தலால் கப்பற்படையில் சிறிதுகாலம் வேலைசெய்தார். கடைசியில் தனக்குப் பிடித்த துறைக்கே வந்தடைந்தார். 18 வயதில் அவருக்கு பியானோ சொல்லிக்கொடுத்த 20 வயது சூசன் என்னும் டச்சுப் பெண்ணுடன் காதல் கொண்டார். அவரோடு வாழ்ந்தார். 13 வருடங்களுக்குப் பிறகு அவரைத் திருமணம் செய்துகொண்டார். அப்போது அவருக்கு சூசன் மூலம் 11 வயதில் மகன் இருந்தான். 1870 வரை அவருடைய ஓவியங்களை விமர்சகர்கள் ஏற்றுக் கொள்ளவில்லை. அவை பெருத்த கேலிக்கு உள்ளாயின. மெனே விமர்சகர் ஒருவரை டூயல் என அழைக்கப்படும் துப்பாக்கிச் சண்டைக்கு அழைத்தார். ஆனால் சண்டை நடைபெறுவதற்கு முன்னால் இருவரும் நண்பர்கள் ஆகிவிட்டார்கள். 1870க்குப் பிறகுதான் அவருக்கு ஓவிய வட்டங்களில் அங்கீகாரம் கிடைத்தது. அவர் அதிகாரத்துடன் சேர்ந்து இருக்கவே விரும்பினார். ஆனால் அவரது ஓவியங்கள் விரும்பவில்லை. எழுபதுகளில் அவரது உடல் ஒத்துழைக்க மறுத்தது. வலியில் பல ஆண்டுகள் துன்பப்பட்டார். 1883இல் இடது கால் வெட்டியெடுக்கப்பட்டது. அதே ஆண்டில் தனது 51 வயதில் மரணமடைந்தார்.

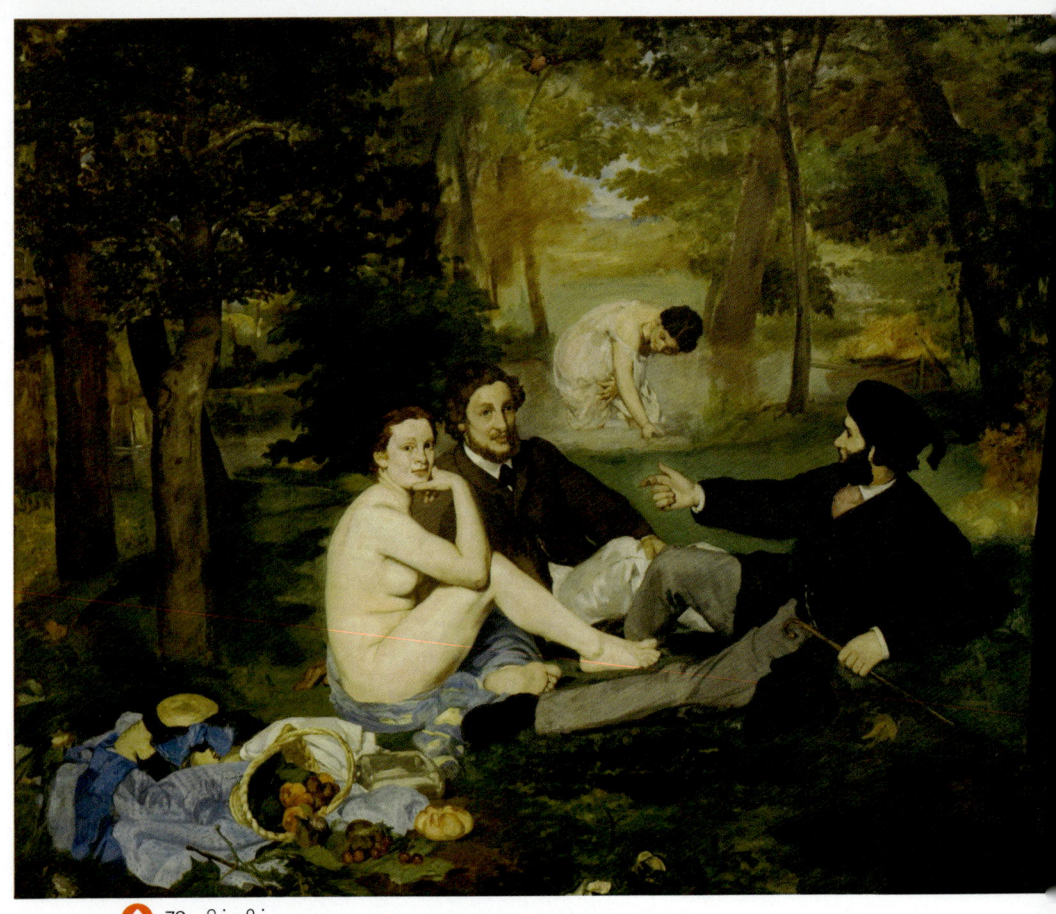

↑ 72. பிக்னிக்

நாம் முதலில் பேசப்போகும் ஓவியம் **பிக்னிக்**. (72)

ஓவியத்தில் நமக்கும் உடனே தெரிவது நம்மைப் பார்த்துக்கொண்டிருக்கும் ஆடையில்லாத பெண். அவள் வெட்கப்படுவதாகத் தெரியவில்லை. ஆண்கள் அவளைப் பார்க்கவில்லை. பார்த்து அலுத்துப்போயிருக்கலாம். தங்களுக்குள் பேசிக்கொண்டிருக்கிறார்கள். பின்னால் பெண் ஒருத்தி குளித்துக்கொண்டிருக்கிறாள். அருகில் இருக்கும் படகோடு ஒப்பிட்டுப் பார்த்தால் அவள் உருவத்தில் மிகப் பெரியவளாக இருக்க வேண்டும். முன்புலத்தில் பழங்கள், ரொட்டிகள்.

இதில் பழமை எங்கிருக்கிறது?

73. பாரீசின் தீர்ப்பு

ஓவியத்தின் பெண் மெனே மிகவும் மதித்த திஷியன் வரைந்த பெண்களைப் போலிருக்கிறாள். மூவரையும் வரைந்த விதம் ரைமாண்டியின் 'பாரீசின் தீர்ப்பு' (73) ஓவியத்தின் பகுதி ஒன்றை ஒத்திருக்கிறது.

பின்னால் இருக்கும் பெண் பிரெஞ்சு ஓவியர் வாத்தோ வரைந்த குளிக்கும் பெண்ணை ஒத்திருக்கிறார் எனச் சில வல்லுநர்கள் கருதுகிறார்கள்.

ஓவியம் பார்வைக்கு வந்தபோது பெரும் சர்ச்சைக்கு உள்ளாகியது. விலைமகள் ஒருத்தி இரண்டு ஆடை அணிந்த மனிதர்களுடன் அமர்ந்திருப்பது பலருக்கு அதிர்ச்சியை அளித்தது. ஜார்ஜியோனே போன்ற ஜாம்பவான்களே ஆடையில்லாத பெண்களை முழு ஆடை அணிந்த மனிதரோடு வரைந்திருக்கிறார்கள் என்பதை விமர்சகர்கள் கணக்கில் எடுத்துக்கொள்ளத் தயாராக இல்லை.

மெனே என்ன சொல்கிறார்?

பழமையில் தற்காலம் வாழமுடியாது என்கிறார். போதலே சொன்ன படி கலைஞர்கள் தாங்கள் வரையும் தளங்களையும் இடங்களையும் மனிதர்களையும் தற்காலத்தில் இருந்து தேர்ந்தெடுக்க வேண்டும் என்கிறார்.

ஓவியம் முழுவதும் வண்ணங்கள் ஆக்கிரமித்துக்கொண்டிருக்கின்றன. முன் குறுக்கம் பின்னுக்குத் தள்ளப்படுகிறது. மூன்றாவது பரிணாமம் கேலிக்கு உள்ளாக்கப்படுகிறது. வெட்டி ஒட்டப்பட்டவர்கள் போல முன்புலத்தில் இருப்பவர்கள் தெரிகிறார்கள். மனிதர்கள் பிரகாசமாக இருக்கிறார்கள். ஆனால் பின்புலத்தில் இரு ஓரங்களிலும் ஒளி இங்கும் அங்குமாக இருக்கிறது. இன்று பார்க்கும்போது புது யுகத்தின் முதல்படி இங்கிருந்து துவங்குகிறது என்பது நமக்கு விளங்குகிறது. ஆனால் அன்றைய வல்லுனர்கள் இது அரைகுறை ஓவியம் என ஒதுக்கிவிட்டனர்.

ஏன் அரைகுறையாகத் தெரிந்தது?

பால் ஜான்சன் தனது புத்தகத்தில் விளக்குகிறார். மெனே 'அல்லா பிரைமா' ('முதலில்') என அழைக்கப்படும் உத்தியைக் கையாண்டார். இவருக்கும் முன்னால் டச்சு ஓவியரான ஹால்ஸ் இந்த உத்தியைக் கையாண்டிருக்கிறார். இந்த உத்தியில் ஓவியத்தில் வண்ணம் எந்தச் சாயலில் (tone) இருக்க வேண்டுமோ அந்தச் சாயலிலேயே முதலில் இருந்து வரையத் துவங்குவது. இது ஓவியத்திற்கு நிறைவில்லாத தன்மையைத் தரலாம். ஆனால் அதைப் புதிதாக, மாறுபட்டதாக ஆக்குகிறது. இந்த மாற்றம் மக்களுக்குப் பிடிப்பதற்குச் சில ஆண்டுகள் ஆயின.

இரண்டாவது ஓவியம் **ஒலிம்பியா** (74).

ஒலிம்பியா என்னும் பெயர் அன்றைய விலைமாதர்கள் வைத்துக் கொண்டது. ஓவியம் அன்றைய பாரிசின் நிலையைச் சித்திரிக்கிறது. எல்லா நடுத்தர வர்க்க ஆண்களுக்கும் அநேகமாக ஆசை நாயகிகள் இருந்தார்கள். போதாது போதாது இன்னும் வேண்டும் என்றால் பல பாலியல் தொழிலாளர்கள் இருந்தார்கள். இந்தப் படைப்பு திஷியனின் வரைந்த 'வீனஸ்' ஓவியத்தை ஒத்திருக்கிறது. வீனஸ் காதல் கடவுள். இவர் காதலைக் காசாக்குபவர். தான் யார், தனது தொழில் என்ன என்பதைத் தெளிவாகத் தெரிவிக்கிறார். வீனஸிற்கு க்யூபிட் என்றால் இவருக்குக் கறுப்புப் பெண். அவள் கைகளில் இருக்கும் பூங்கொத்து வந்துபோன ஒருவர் அளித்ததாக இருக்க வேண்டும். ஓவியம் சர்ச்சைக்கு உள்ளானதில் ஆச்சரியம் இல்லை. 'வசைகள் பனிக்கட்டி மழைபோலப் பொழிந்துகொண்டிருக்கின்றன' என மெனே நண்பருக்கு எழுதிய கடிதத்தில் குறிப்பிடுகிறார்.

இங்கு தொடங்கித்தான் அவர் இம்ப்பிரஷனிஸ வாயிலுக்குள் நுழைகிறார்.

இம்ப்ரஷனிஸம் என்றால் என்ன? மிக எளிமையாகச் சொல்ல முயல்கிறேன்.

மேற்கத்திய ஓவியங்கள் | 111

முதலில் அது கதைகளைச் சொல்லாது அறநிலைகளை வற்புறுத்தாது. உதாரணமாக, வாழைப்பழம் சாப்பிட்டுக்கொண்டிருப்பவனை வரைவது எந்த அறநிலையையும் வற்புறுத்தாது.

இரண்டாவது அதன் ஓவியங்கள் கூடிய வரையில் en plein air என்று பிரெஞ்சில் கூறப்படும் திறந்த வெளியில் இருந்து வரையப்படும். இங்குதான், ஒளி, வண்ணம், அசைவுகளின் முயக்கத்தைச் சரியாகப் பிடிக்க முடியும் என ஓவியர்கள் நினைத்தார்கள்.

மூன்றாவது அவர்கள் வண்ணங்களைத் தட்டில் கலந்து தீட்ட முயல வில்லை. ஒன்றிற்கு அருகே மற்றொன்றைத் தூரிகையால் தீட்டினார்கள். இவை பார்ப்பதற்குப் பளிச்சென்று இருந்தன. சிறிது தொலைவிலிருந்து ஓவியத்தைப் பார்த்தால் ஒன்றோடொன்று கலந்து தெரிந்தன.

⬇ 74. ஒலிம்பியா

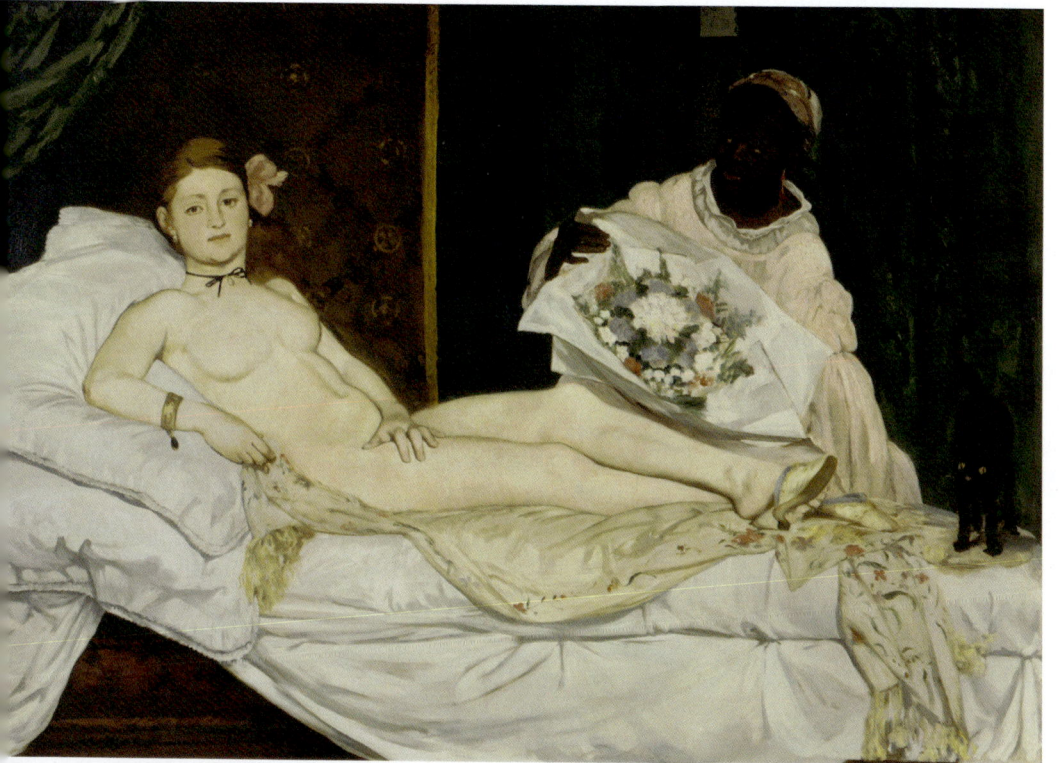

நான்காவது வண்ணங்களில் ஒளி ஏற்படுத்தும் தோற்ற மாயங்களை அவர்கள் உணர்ந்திருந்தார்கள். அதாவது வளைவாக இருப்பதை – உதாரணத் திற்கு மூக்கு என வைத்துக்கொள்வோம் – தொலைவில் இருந்து நேரடியாகப் பார்த்தால் தட்டையாகத் தெரியும். ஆனால் மூக்கு என்பது நமக்குள் பதிந்துவிடுகிறது. ஒளி வண்ணங்களிலும் சலனங்களை ஏற்படுத்துகிறது. என்னுடைய புத்தக அறையின் ஜன்னலின் பின்னால் முழுவதும் பச்சை. ஆனால் கணம்தோறும் மாறிக்கொண்டிருக்கும் பச்சை. 'கல்கூட மாற்றம் அடைந்துகொண்டிருக்கிறது' என மோனே கூறினார். இதை ஓவியத்தில் பிடிக்கும்போது நமக்கு உண்மையின் தீற்றல்கள் தெரிகின்றன.

ஐந்தாவதாக அது அசைவுகளின் தருணங்களையும் வரைகிறது. ஒரு கிரிக்கெட் போட்டியை எடுத்துக்கொள்வோம். பந்தை வேகமாக ஒருவர் வீசுகிறார். அதைச் சுழற்றி பேட்ஸ்மேன் ஹுக் செய்கிறார் என்று வைத்துக் கொள்வோம். இன்று நல்ல காமிராக்கள் வந்து விட்டதால் ஒவ்வொரு தருணத்தையும் படம் பிடிக்க முடிகிறது. ஆனால் நமது பார்வையால் அவ்வாறு செய்ய இயலாது. நடப்பதெல்லாம் மொத்தமாக ஒரு வடிவமாக நமக்குள் பதிகின்றது. ஆனால் வேகத்தின் முழுத் தாக்கமும் அந்த வடிவத்திற்குள் இருக்கிறது. இதையே ஓவியமாக அவர்கள் வரைய முனைந்தார்கள்.

ஆறாவதாக அவர் அன்றாட வாழ்க்கையைச் சூட்டோடு சூடாக வரைந்தார்கள். இவர்களுக்கு முன்னால் ப்ரைகல் போன்றவர்களும் அன்றாட வாழ்க்கையை வரைந்திருக்கிறார்கள். ஆனால் அதை மையத்திற்குக் கொண்டு வந்தவர்கள் இவர்கள்தாம்.

மனேயின் **குதிரைப் பந்தயம்** (75) என்னும் ஓவியத்தைப் பாருங்கள்.

இதில் ஓவியர், ஒளி, வேகம், அசைவு மூன்றையும் நமக்குத் தருவதில் வெற்றியடைகிறார். ஆனால் வடிவங்களில் ஜாடைகளை மட்டும் நமக்குக் காட்டுகிறார். குதிரைகள் வேகமாகஓடி வருகின்றன என்பது நமக்குத் தெரிகிறது. ஆனால் நான்குகால்கள் கொண்ட ஒரு குதிரையைக் கூடக் காணோம். கூட்டமும் தெரிகிறது. ஆனால் யாரும் முழுமையாகத் தெரிவதில்லை. குதிரை ஓட்டத்தைத் தொலைவிலிருந்து பார்த்தால் நமது மனதில் பதிவதும் இவ்வாறாகத்தான் இருக்கும்.

மெனே பார் (76) என அழைக்கப்படும் இந்த ஓவியத்தை மரணத்தை எதிர்பார்த்துக்கொண்டிருக்கும்போது வரைந்தார்.

மேற்கத்திய ஓவியங்கள்

ஓவியத்தின் நடுவில் பானங்களை வழங்கும் இளம் பெண் இருக்கிறாள். அவளுக்குப் பின்னால் இருப்பது கண்ணாடி. அதில்தான் அவள் பார்ப்பவை நமக்குத் தெரிகின்றன. ஓவியர் அவளது பிம்பத்தைச் சிறிது வலதுபுறம் தள்ளியிருக்கிறார், கண்ணாடியில் தெரிபவை அநேகமாக அனைத்தும் ஓவியத்தைப் பார்ப்பவனுக்கும் தெரிய வேண்டும் என்பதாக நமக்குத் தோன்றுகிறது. ஆனால் 2003இல் எடுக்கப்பட்ட புகைப்படம் ஒன்று அவர் பார்த்ததை அப்படியே வரைந்திருக்கலாம் என்பதைத் தெளிவாக்குகிறது. முன்புலத்தில் இருப்பவையெல்லாம் மிகுந்த கவனத்தோடு வரையப்பட்டிருக்கின்றன. ஃபாலி பெர்ஹேஜஹ் என அழைக்கப்படும் இந்த பாரில் உணவுடன் கேளிக்கைக் காட்சிகளும் நடந்தன. ஓவியத்தின் இடது ஓரத்தில் (கண்ணாடியில்) தெரியும் இருகால்களும் ட்ரபீசியத்தில் வித்தைகள் செய்பவருக்குச் சொந்தமானவை. அப்போது மின்சார விளக்குகள் புதிதாக

⬇ 75. குதிரைப் பந்தயம்

↑ 76. மெனே பார்

வந்தவை. அதையும் அவர் வரைந்திருக்கிறார். இந்த ஓவியத்தை அவர் ஸ்டூடியோவில் வரைந்தார். இடது ஓரத்தில் இருக்கும் பாட்டிலில் அவரது பெயர் இருக்கிறது.

இம்பரஷனிஸத்தின் முழுப்பிரதிநிதி என்றால் அது **மோனே** (1840–1926) என்றுதான் சொல்ல வேண்டும். 1874இல் மோனே, டெகா, ரென்வா, சில ஓவியர்கள் சேர்ந்து ஓவியக் கண்காட்சி ஒன்று வைத்தார்கள். அது மிகுந்த தாக்குதல்களுக்கு உள்ளானது. ஓவியங்கள் அரைகுறையாக, மிகவும் முரட்டுத் தனமாக இருந்தன எனப் பல விமர்சகர்கள் கருதினார்கள். மோனேயின் **சூரிய உதயம் – ஒரு பதிவு** (77) என்னும் ஓவியத்தைக் கேலிசெய்யும் வகையில் 'பதிவாளர்களின் (Impressionists) காட்சி' என்று ஒரு பத்திரிகை எழுதியது. அதிலிருந்து இம்பரஷனிஸ்டுகள் என்னும் பெயர் நிலைத்துவிட்டது.

⬆ 77. சூரிய உதயம் – ஒரு பதிவு

 இந்த ஓவியம் லீ ஹாவ் என்னும் துறைமுகத்தை சித்தரிக்கிறது. ஓவியரின் சொந்த ஊர். நார்மாண்டி பகுதியில் பிரான்சில் மேற்குப்பக்கத்தில் இருக்கிறது. சூரியனின் ஆரஞ்சு வண்ணத்தையும் அதன் பிரதிபலிப்பையும் ஒரு பொட்டும் சில தீற்றல்களும் அறிவிக்கின்றன. வானத்திலும் சிறு பூச்சுகள். ஆரஞ்சு வண்ணத்தில். இரு படகுகளும் அதன் நிழல்களும் சாம்பற்கறுப்புப் பட்டைகளில். நீரின் சலனமும் அதேபோன்று சாம்பற்கறுப்பால் காட்டப்பட்டிருக்கிறது, கடல் நீலமும் சாம்பலும் சேர்ந்து வானத்தோடு ஒன்றுகின்றன. பின்னால் கப்பல்களும் புகைப்போக்கிகளும் தெரிகின்றன. வலதுபுறம் கிரேன்கள். நீரில் கப்பல்களின் பிரதிபலிப்புகளையும் பார்க்க முடிகிறது. சாம்பல் பூத்த நீல வண்ணத்தில் ஒரு ஆரஞ்சுப் பொட்டும் சில பட்டைகளும்தான் படத்தை மிக அருகில் சென்று பார்த்தால் தெரியும். சிறிது தள்ளி நின்று பாருங்கள். எல்லாம் தெளிவாகும். நாம் முன்னால் பார்த்த டர்னரை நினைவூட்டும் ஓவியம் இது.

 மோனே பிறந்தது பாரிஸ் என்றாலும் வளர்ந்தது மேற்சொன்ன துறைமுக நகரத்தில். அவரை இயற்கையோடு இணைத்தவர் உள்ளூர் ஓவியர் ஒருவர். அறைக்கு உள்ளே வரைபவற்றைவிட வெளியே வரைய வேண்டியவை நிறைய

இருக்கின்றன என அவருக்கு அறிவுறுத்தியவர். எல்லாக் கலைஞர்களையும் போல் அவரையும் பாரீஸ் அழைத்தது. அவரும் குழந்தை பிறந்தபின் குழந்தையைப் பெற்றுக் கொடுத்தவரை மணந்துகொண்டார். முதல் மனைவி மறைந்த பின் இரண்டாம் முறை அலிஸ் என்பவரை தனது 52 வயதில் மணந்துகொண்டார். நிறை வாழ்வு வாழ்ந்த அவர் தனது 86 வயதில் புகழின் உச்சியில் மறைந்தார்.

காட்டுப் பாப்பிப் பூக்கள் (78) என்னும் இந்த ஓவியத்தில் பெண்ணும் சிறுவனும் இரு முறை வரையப்பட்டிருக்கிறார்கள். சிலர் குடையுடன் இருக்கும் பெண் அவருடைய முதல் மனைவி என்றும் சிறுவன் அவருடைய மகன் எனவும் சொல்கிறார்கள்.

அவர்கள் குறுக்குவாட்டில் வரையப்பட்டிருப்பது ஓவியத்தின் அமைப்பை முழுமையாக்குவதற்காக. ஆனால் நம்மை முதலில் கவர்வது சிவப்புப் பூத்திட்டுகள். இடது புறத்தை ஆக்கிரமித்துக்கொண்டிருக்கின்றன. அவற்றைச் சட்டமிடுவதற்கே மனிதர்கள் இருக்கிறார்கள் என்பது தெரிகிறது. இரண்டு வண்ணப்பிரிவுகள் ஓவியத்தில் தெளிவாக இருக்கின்றன. ஒன்று சிவப்பு. மற்றொன்று பச்சை கலந்த நீலம்.

▼ 78. காட்டுப் பாப்பிப் பூக்கள்

மேற்கத்திய ஓவியங்கள் | 117

ஜப்பானிய **மரச்செதுக்கு ஓவியங்கள்** (woodcut) இம்ப்ரஷனிஸ்டுகளை வெகுவாகக் கவர்ந்தன. 'அவர்கள் வேறுவிதமாகப் பார்க்கிறார்கள்' என மோனே கூறினார். 'வடிவங்களைக் கூறு செய்வதற்கு அவர்கள் தயங்குவதே இல்லை' என்றார் அவர். வண்ணங்களை மெல்லிதாகத் தீட்டுவது, வண்ணத் துண்டங்களைத் தனித்தனியாக வரைவது, தேவையில்லாதவற்றை வரையாதது போன்ற உத்திகளை ஜப்பானிய ஓவியங்களே கற்றுக் கொடுத்தன. **தளம்** (79) என்னும் இந்த ஓவியத்தைப் பாருங்கள்.

இந்த ஓவியத்தில் மூன்று தெளிவான பகுதிகள் இருக்கின்றன. முதற் பகுதியில் வராண்டா ஒன்றில் இருவர் அமர்ந்திருக்கிறார்கள். இருவர்

⬇ 79. தளம்

நின்றுகொண்டிருக்கிறார்கள். உட்கார்ந்திருப்பவர் மோனேயின் தந்தை. இரண்டாவது பகுதியில் கடல், கப்பல்கள், படகுகள். மூன்றாவது பகுதியில் வானம்.

ஹொகுசாய் (1760–1849) என்னும் ஜப்பானியக் கலைஞன் வரைந்த இந்த **மரச்செதுக்கு ஓவியத்தைப்** (80) பாருங்கள்.

இந்த ஓவியத்திலும் தெளிவாகப் பகுதிகள் பிரிக்கப்பட்டிருக்கின்றன. மோனே ஓவியத்தில் கொடிகள் எல்லாப்பகுதிகளையும் இணைப்பது போல, இந்த ஓவியத்தில் மரம் இணைக்கிறது.

எனக்கு மிகவும் பிடித்த மோனேயின் ஓவியம் **ஸான் லஸா ரயில் நிலையம்** (81).

நீலத்தில் பழுப்பு. ஓவியம் முழுவதும் வண்ணங்களின் மாயம். மேற்தளத்தின் பிரதிபலிப்பு தரையில் சதுரங்களாக விழுகிறது. பின்னால்

⬇ 80. மரச்செதுக்கு

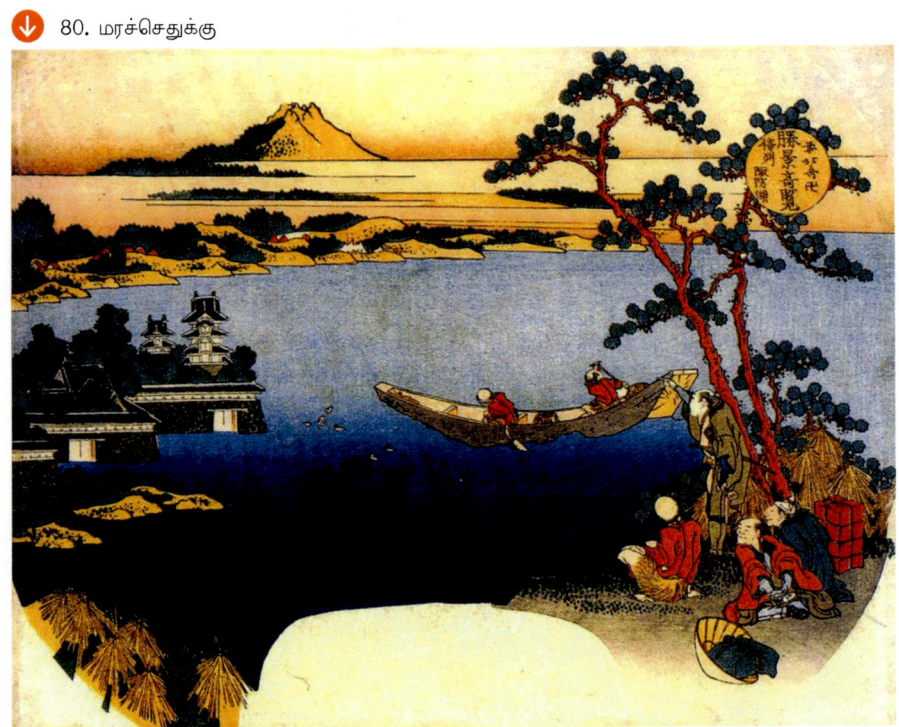

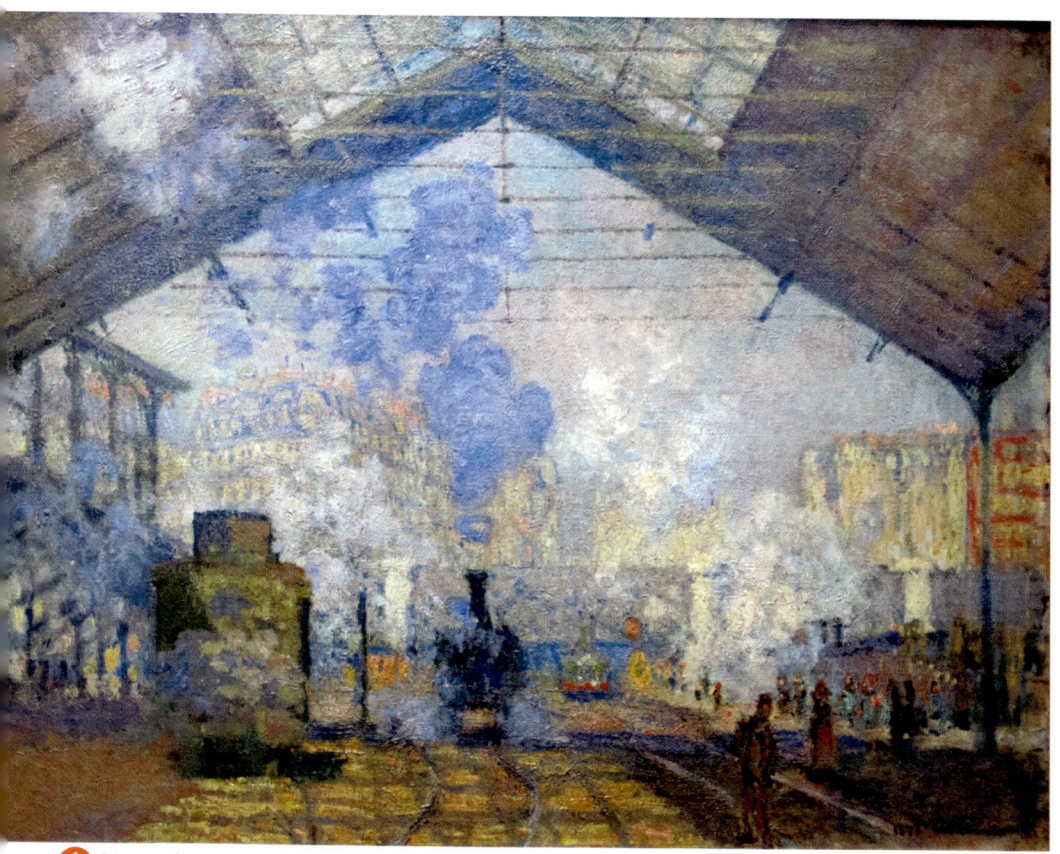

81. ஸான் லஸா ரயில் நிலையம்

தெரியும் கட்டிடங்களிலும் சூரியனின் ஒளி. பார்த்துக்கொண்டே இருக்கச் சொல்லும் ஓவியம் இது. ஓவியத்தில் நகர்பவை புகையும் புகைவண்டிகளும். இரண்டாவது புகைவண்டி ரயில் நிலையத்திற்கு வெளியில் இருப்பதால் புகை வெள்ளையாகத் தெரிகிறது. உள்ளே தெரியும் புகை சூரிய ஒளியில் அடர்த்தியான நீலமாகத் தெரிகிறது. நிழலில் நிறம் மாறுகிறது.

மோனே தனது கடைசி ஆண்டுகளை பிரான்சின் வடக்குப் பகுதியில் இருக்கும் ஜிவெர்னி கிராமத்தில் கழித்தார். அவர் தோட்டக்கலையிலும் சிறந்தவர். அவருடைய வீட்டுத் தோட்டத்தில் இருந்த குளத்தில் மலரும் லில்லி மலர்களை அவர் வரையத் துவங்கி 250 மலர் ஓவியங்களை வரைந்தார். உலகத்தின் புகழ்பெற்ற எல்லாக் கலைக்கூடங்களிலும் அவரது **லில்லி மலர்கள்** (82) ஓவியம் இருக்கும் வாய்ப்பு இருக்கிறது. இது இருநூற்று ஐம்பதில் ஒன்று.

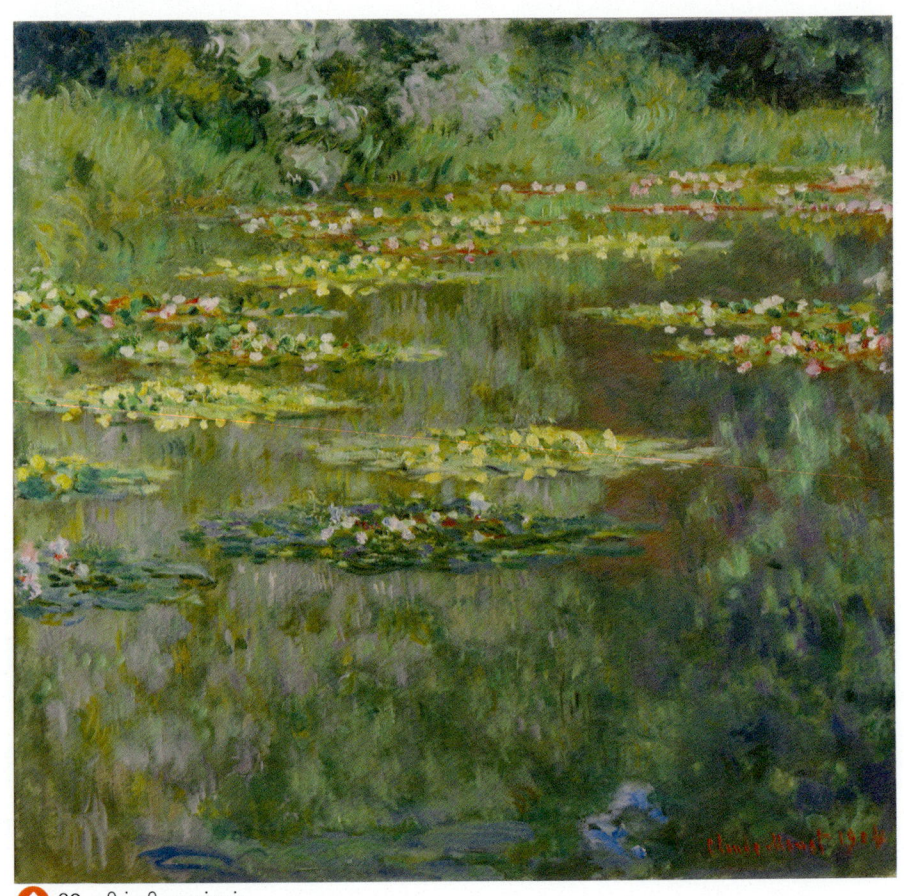

↑ 82. லில்லி மலர்கள்

 2016இல் நான் ஸ்ரீலங்காவிற்குச் சென்றிருந்தேன். சிகிரியாவிற்குச் செல்லும் வழியில் ஒரு குளம். மலர்கள் ததும்பி வழிந்தது. எனக்கு மோனே ஞாபகம் வந்தது. இயற்கையும் மோனேயை மறக்கவில்லை எனத் தோன்றியது.

இம்ப்ரஷனிஸம் – நான்கு ஓவியர்கள்

1870இல் பிரான்சிற்கும் பிரஷ்யாவிற்கும் இடையே போர் மூண்டது. பிஸ்மார்க் மேற்பார்வையில் இருந்த பிரஷ்யா பாரிசை செப்டம்பர் மாதம் முற்றுகை இட்டது. மக்கள் உணவின்றித் தவித்தனர். போர் பிரான்சின் தோல்வியில் முடிந்தது. 1871 மார்ச்சில் சோஷியலிசப் புரட்சியாளர்கள் பாரிசில் பதவியைப் பிடித்தார்கள். இரண்டு மாதம் நீடித்த பாரிஸ் கம்யூன் பிரெஞ்சு ராணுவத்தால் முறியடிக்கப்பட்டது. 20,000 புரட்சியாளர்கள் கொல்லப்பட்டார்கள். இந்த இரு நிகழ்வுகளும் ஓவியர்கள் யாரையும் பாதித்ததாகத் தெரியவில்லை – முன்னால் பேசப் பட்ட கோபேயைத் தவிர. காரணம் மிகவும் எளியது. ஓவியர்கள் அனைவரும் மத்திய தரத்தினர். சிலருடைய தந்தையர் தொழிலாளர்களாக இருந்தாலும், ஓவியர்கள் பழகிய உலகம் மேற்தட்டு உலகம் அல்லது மத்தியரத்தினரின் உலகம். இந்த வருடங்களில் மெனெயிற்கு நாற்பது வயதுகூட ஆகவில்லை. மோனே ரென்வா, டெகா போன்றவர்கள் இளைஞர்கள். ஆனால் கம்யூனின் தாக்கம் அவர்களிடம் இருந்ததாகத் தெரியவில்லை.

ரென்வா (1841–1919) போர் சமயத்தில் ராணுவத்தில் பணியாற்றிக்கொண்டிருந்தார். போர் நடக்கும் இடங்களின் பக்கமே செல்லவில்லை. கம்யூன் ஆட்சி நடந்தபோது அவரால் பாரிசுக்குள் செல்ல முடிந்தது. இருதரப்பிலும் அவருக்கு நண்பர்கள் இருந்தார்கள் என்று சொல்லப்படுகிறது. அழகை ஆராதித்தவர் போரையும் வன்முறையையும் ஒதுக்கித் தள்ளியதில் எந்த ஆச்சரியமும் இல்லை.

'கலை ஏன் அழகாக இருக்கக்கூடாது?' என்று உரத்துக் கேட்டவர் ரென்வா. அவருடைய ஓவியங்கள் பல அழகான பெண்களை, வியக்கத்தக்க காட்சிகளைச் சித்தரிக்கின்றன. அவரது

⬆ 83. மேடம் சார்பெந்தியே

மேடம் சார்பெந்தியே (83) ஓவியத்தின் பிரதியை நான் முதலில் பார்த்தது மின்விசிறிகூட இல்லாத அறை ஒன்றில். வேர்த்து வடிந்துகொண்டிருந்தது எனக்கு இன்னும் நினைவில் இருக்கிறது.

ஓவியத்தில் எல்லாமே அழகுதான். ஆனால் மிக அழகாக இருப்பது நாய்தான் என அன்று எனக்குத் தோன்றியது. அன்றைய நெல்லை ஜங்ஷன் சன்னிதித் தெருவில் அழகான பெண்கள் இருந்தார்கள். அழகான குழந்தைகளும் இருந்தார்கள். ஆனால் நான் அதுவரை பார்த்த நாய்கள் குப்பைத் தொட்டியில் உணவைத் தேடும் தெரு நாய்கள். மெலிந்து நாக்கைத் தொங்கப் போட்டுக்கொண்டிருக்கும் நாய்கள்.

ஓவியத்தில் இருப்பவர் அன்றையப் பாரிசின் பெரிய பதிப்பாளர் ஒருவரின் மனைவி. ஜப்பானிய பாணி வரவேற்பறையில் சிறிது பருமனான சார்பெந்தியே அமர்ந்திருக்கிறார். முகத்தில் நிறைவின் அமைதி. பாரிஸ் என்றுமே நடுத்தர வர்க்கத்தினர் பக்கம் என்பதையும் ஓவியம் அமைதியாக அறிவிக்கிறது. இது மிகவும் வெற்றி பெற்ற ஓவியம். இதைப் பார்த்துப் பணம் இருப்பவர்கள் எல்லோரும் ரென்வாவைச் சூழத் துவங்கினார்கள். ஒரு பணக்காரர் ஒருவருக்கு மட்டும் ரென்வா முப்பது ஓவியங்கள் வரைந்தார்.

1876இல் அவர் **முலான் டிலகாலத் நடனம்** (84) என்னும் ஓவியத்தை வரைந்தார்.

⬇ 84. முலான் டிலகாலத் நடனம்

85. குடைகள்

பாரிஸ் நகரின் மாமாத்ர பகுதியில் இருக்கும் இந்த இடத்தில் அக்கால கட்டத்தில் பெரும்பாலும் உழைக்கும் வர்க்கத்தினர் புழங்கினார்கள். மத்தியதரத்து மக்களும் வந்தார்கள் எனச் சொல்லப்படுகிறது. ஞாயிறுதோறும் அவர்கள் நல்ல உடையணிந்து இங்கு வருவார்களாம். ஓவியத்தில் நெருக்கம் இருக்கிறது. மகிழ்ச்சி இருக்கிறது, ஆடைகளைப் பார்த்தால் வறுமை தெரிய வில்லை. ஆனால் உண்மை இருக்கிறதா எனத் தெரியவில்லை. விக்டர் ஹ்யூகோ தனது பாரிஸ் நகரத்தின் எழுச்சியைச் சித்தரிக்கும் நாவலான லெஸ் மிஸ்ரபில எழுதி 15 ஆண்டுகள்கூட ஆகவில்லை. பாரிஸ் கம்யூன் நிகழ்ந்து ஐந்து வருடங்கள்தான் ஆகியிருந்தன. மனிதனின் மகிழ்ச்சிக்கும் துன்பத்திற்கும் இடையே இருக்கும் இடைவெளி இதைவிட மிகக் குறைவு.

இது ரென்வாவின் ஓவியங்களில் மிகச் சிறந்த ஒன்று. வண்ணங்கள் சூரிய ஒளியில் மிளிர்கின்றன. ஆடைகளில் ஒளியில் சிதறல்கள். இத்தனை பேரில் வலது ஓரத்தில் கறுப்புத் தொப்பி அணிந்து உட்கார்ந்துகொண்டிருப்பவர்தான் ஏதோ சிந்தனையில் இருக்கிறார். ஆடும் ஜோடிகள் ஓவியரைப் பார்த்துக் கொண்டிருக்கிறார்கள். இது பார்த்ததைப் பார்த்தபடியே வரைந்திருப்பதாகத் தோன்றினாலும் இதை வரைவதற்கு அவர் பல நாட்கள் திட்டமிட்டார். வரைவதற்கென்றே அருகில் ஸ்டூடியோ ஒன்றை அமைத்தார். ஓவியத்தில் இருப்பவர்களில் பலர் அவருக்குத் தெரிந்தவர்கள்.

இவரது அடுத்த ஓவியம் **குடைகள்** (85).

ஓவியத்தில் குடைகளின் மழை. முன்புலத்தில் இருக்கும் பெண் மழைக்கு ஒதுங்குவதாகத் தெரியவில்லை. குடைகளிடமிருந்து தப்பிக்க முயல்கிறார். இடது பக்கம் இருக்கும் குழந்தை ஓட்டும் சக்கரத்தைப் பிடித்துக் கொண்டு ஓவியரைப் பார்த்துக்கொண்டிருக்கிறது. குழந்தையின் அன்னை அதைக் குடைக்குள் இழுக்க முயல்கிறாள். மழை மனிதர்களின் அசைவுகளை எவ்வாறு பாதிக்கிறது என்பதை மிக நுட்பமாகக் காட்டும் ஓவியம் இது. ஓவியத்தின் பின்னால் இருப்பவர்கள் ஓவியருக்குக் குடைகளை உயர்த்திக் காட்டுகிறார்கள். அவர்களும் மழையிலிருந்து தப்பிக்க விரும்பவில்லை எனத் தோன்றுகிறது.

ரென்வா 1882க்குப் பிறகு இம்ப்ரஷனிஸ ஓவியங்களிலிருந்து விலகி இருந்தார். பல 'ஆடையில்லா' ஓவியங்களை வரைந்தார். அவற்றில் ஒன்று **குளிப்பவர்கள்** (86) டான்லும் இந்த ஓவியம்.

86. குளிப்பவர்கள்

இந்த ஓவியத்தை வரைவதற்கு அவர் மூன்று ஆண்டுகள் எடுத்துக் கொண்டார். இது இம்ப்ரஷனிஸத்தை முழுமையாக நிராகரிக்கிறது. நான் பழமைக்குத் திரும்பிச் செல்கிறேன் என்று அறிவிக்கிறது என்பது விமர்சகர்கள் சிலரின் கூற்று.

அப்படியா?

ஓவியத்தைத் திரும்பப் பாருங்கள். அதில் இருக்கும் பெண்கள் 'பழைய' பெண்கள் அல்ல. 'புத்தம்புதிய' 19ஆம் நூற்றாண்டுப் பெண்கள். அவர்கள் பின்புலம் பத்தொன்பதாம் நூற்றாண்டிற்குச் சொந்தமானது. ஓவியம் பழமைக்கும் புதுமைக்கும் இடையே இருக்கும் முரண்களின் சின்னம். காலத்தை நகல் செய்யலாம். ஆனால் திரும்பப் பெற முடியாது என்பதை அறிவிக்கிறது.

87. மரங்களுக்கிடையே தெரியும் வீடுகள்

ஓவியர்கள் கருத்துகளைத் தூக்கிப் பிடிக்கும் கொள்கைவாதிகள் அல்ல. அவர்களில் பெரும்பாலானவர் நம்மைப் போலவே பணம் சம்பாதித்து மகிழ்ச்சியாக இருக்கவேண்டும் என்று நினைத்தார்கள். இம்ப்ரஷனிஸ்டுகளில் பலர் அதிகம் வாழ்ந்ததால் பணக்காரர்களாகவே இறந்தார்கள். அவர்களின் ஓவியங்கள் அதிகளவில் பேசப்பட்டன. அதிகளவில் வாங்கப்பட்டன. காரணம் வாங்கி, பேரம் பேசி, விற்பதற்குக் கலை வியாபாரிகள் பலர் இருந்தார்கள். பால் டுரண்ட் ரூல் போன்றவர்கள் அமெரிக்கச் சந்தையில் ஓவியங்களை நல்ல விலைக்கு விற்றார்கள். குறிப்பாக ரூல் ஓவியர்கள் வரைந்தவற்றையெல்லாம் வாங்கினார். 5000 ஓவியங்களை வாங்கினார் என்று சொல்கிறார்கள். எல்லாவற்றையும் விற்க முடிந்தது. ஓவியர்கள் உயிருள்ள தொழிற்சாலைகளாக மாறிவிட்டார்கள். ஒரே மாதிரியான ஓவியங்கள் பல வரையப்பட்டன. மோனேயின் 250 'லில்லிப்பூக்கள்' வரைந்ததன் காரணம் இதுதான். ஒரு கட்டத்திற்கு மேல் இம்ப்ரஷனிஸ ஓவியங்கள் அயர்வைக் கொடுப்பதன் காரணமும் இதுதான்.

இவர்களில் ஒரே மாதிரியாகத் திரும்பத் திரும்ப அதிகம் வரையாதவர்களில் **பிஸாரோ** *(1830–1903)* ஒருவர். யூத மதத்தைச் சார்ந்தவர். மேற்கிந்தியத் தீவுகளில் இளமைக்காலத்தைக் கழித்தவர். 'தந்தை பிஸாரோ' என அழைக்கப்பட்டவர். தமிழ்நாட்டில் 'தந்தை' என அழைக்கப்படுபவர் போன்றே வெண்தாடியுடன் இருந்தவர். இவருடைய **மரங்களுக்கு இடையே தெரியும் வீடுகள்** *(87)* ஓவியம் பார்க்க வேண்டிய ஒன்று.

இந்த ஓவியத்தை எப்படி வரைந்தார் எனக் கற்பனை செய்து பார்க்கக்கூடக் கடினமாக இருக்கிறது. மரங்களுக்கிடையே வீடுகளைக் காட்டுவது மிகவும் கடினம். இதை அவர் ஒரு பிசிறுகூட இல்லாமல் செய்திருக்கிறார். நிலக்காட்சி ஓவியங்கள் பொதுவாக உயரம் குறைவாகவும் அகலம் அதிகமாகவும் இருக்கும். இதில் உயரம் அதிகமாக இருக்கிறது. மரங்களோடு ஓவியமும் ஓங்கி வளர்கிறது. நிலச்சரிவு, பின்னால் வீடுகளின் கூரைகள் சரிவது – இவற்றை நெடிதுயர்ந்த மரங்கள் கோடிட்டுக் காட்டுகின்றன. வானம் மரங்களுக்கு ஊடே நீலமாகத் தெரிகிறது. இதில் வண்ணங்கள் அடிக்க வருவது போல இல்லை. அமைதியாக மின்னுகின்றன. ஒன்றுக்கொன்று போட்டி போட முனைவதில்லை. முன் பச்சைக்கும் பின் பச்சைக்கும் உள்ள வேறுபாட்டைப் பாருங்கள். கூர்ந்து பார்த்தால் நடுவில் இருவர் நம்மை நோக்கி வந்துகொண்டிருப்பது தெரியும். மனிதர்கள் ஓவியத்தில் இருப்பது அதற்குக் கூடுதலான இயக்கத்தைக் கொடுக்கிறது.

88. ப்ரான்ஸ்வா த்யேட்டர்

பாரிசின் தெருக்களை அவர் பல முறை வரைந்திருக்கிறார். அவற்றில் ஒன்று இது. **பிரான்ஸ்வா த்யேட்டர்** (88) என்னும் ஓவியம்.

தெருக்களில் கார்கள் வருவதற்கு முன்னால் உள்ள காலம். ஒழுங்கு இருப்பதாகத் தெரியவில்லை. இரண்டு குதிரைகள் இத்தனை பேரை இழுக்கும் என்பதே ஆச்சரியமாக இருக்கிறது. பக்கத்தில் இருக்கும் ஓட்டல் அறையிலிருந்து இந்த ஓவியத்தை வரைந்திருக்கிறார். குளிர்காலம் என்பது இலைகள் இல்லாத மரங்களிலிருந்து தெரிகிறது. மனிதர்களின் உடைகளிலிருந்து தெரிகிறது. கைவண்டி இழுப்பவரும் ஒருவர் இருக்கிறார். ஓவியர் காட்சியை உயரத்திலிருந்து குனிந்து பார்க்கிறார். சிறிய சாளரத்திலிருந்து. தெருக்கள் முழுவதாகத் தெரியவில்லை. வானமும் தெரியவில்லை.

89. குழந்தையைக் குளிப்பாட்டுவது

மேரி கஸாட் (1844–1926) இம்ப்ரஷனிஸத்தைப் பெண்ணின் பார்வையோடு அணுகினார். அமெரிக்காவில் பிறந்த அவர் 1874இல் பாரிசுக்குக் குடிபெயர்ந்தார். டேகாவும் அவரும் நெருங்கிய நண்பர்கள். இருவருடைய ஸ்டூடியோக்களும் அருகருகே இருந்தன. இருவரும் சுதந்திரமான சிந்தனைப் படைத்தவர்கள். இருவரும் திருமணம் செய்துகொள்ளாதவர்கள். ஆனால் காதலர்கள் அல்ல. பேஸ்டல் முறையில் ஓவியம் வரைவதை அவருக்கு டேகாதான் கற்றுக் கொடுத்தார். 'என்னைவிட மிஞ்சிவிட்டார்' என அவரே சொல்லும் அளவிற்கு கஸாட் அந்த முறையில் தேர்ச்சி பெற்றார்.

மனிதர்களை வரைவதில் குறிப்பாக பெண்களை ஒபரா இசை நடன நிகழ்ச்சிகளைப் பார்க்கும்போது வரைவதில் கவனம் செலுத்திய அவர், பின்னால் பெண்களையும் குழந்தைகளையும் வைத்துப் பல ஓவியங்களை வரைந்தார். அவருடைய காலகட்டத்தில் நடுத்தர வர்க்கத்துப் பெண்களால் பல இடங்களுக்குத் தனியாகச் செல்ல முடியாத நிலைமை. அதனால் அவர் வரைவதற்கு எடுத்துக்கொண்ட பொருட்கள் பெண்களைச் சார்ந்தே இருக்க வேண்டிய கட்டாயம். எல்லாப் பெண்களுக்கும் பள்ளிக் கல்வி கட்டாயமாக்கப்பட வேண்டும் என்பதை வலுவாக ஆதரித்தவர் கஸாட்.

அவரது ஓவியங்களில் ஒன்று **குழந்தையைக் குளிப்பாட்டுவது** (89).

இப்போது இதைப் பார்க்கும்போது நமக்கு வேடிக்கையாக இருக்கிறது. 19ஆம் நூற்றாண்டில் அமெரிக்காவில் மட்டும்தான் வீட்டிற்குக் குழாய்த் தண்ணீர் வந்துகொண்டிருந்தது. பாரிஸ் போன்ற இடங்களில் தினமும் குளிப்பது என்பது தெரியாத ஒன்று. வாரத்திற்கு ஒரு நாள் குளித்தால் அதிசயம். இந்த ஓவியம் குழந்தைக்கும் அதைக் குளிப்பாட்டுபவருக்கும் இடையே உள்ள நெருக்கமான உறவைக் காட்டுகிறது. அது அழுவதாகத் தெரியவில்லை. அதன் வலது தோளில் முகத்தை லேசாக இடித்துக் கொண்டு அந்தப் பெண் குழந்தையின் காலைக் கவனமாகக் கழுவுகிறார். அவர் அணிந்துகொண்டிருக்கும் உடை விரிந்து பரவுகிறது. கூர்ந்து கவனித்தால் குழந்தை அவரது மடியில் உட்கார்ந்துகொண்டிருக்கிறது என்பது தெரிகிறது. குழந்தையும் தாயும் தீர்க்கமாக வரையப்பட்டிருக்கிறார்கள். பின்புலமும் தரையும் மங்கலாக வரையப்பட்டிருக்கின்றன. இது ஜப்பானிய செதுக்கு ஓவியத்தின் தாக்கத்தில் எழுந்தது என வல்லுனர்கள் கருதுகிறார்கள். முறையாக நடக்கும் வாழ்க்கையிலும் அழகு இருக்கிறது என்பதை இந்த ஓவியம் சொல்கிறது.

புகைப்படம் வந்த பிறகு ஓவியத்தை மக்கள் பார்க்கும் முறையே மாறி விட்டது. பல மணிநேரங்கள் உட்கார்ந்து உருவங்களை வரைந்துகொள்ள வேண்டிய கட்டாயம் மறைந்துவிட்டது. புகைப்படம் கலையா இல்லையா என்ற விவாதம் 19ஆம் நூற்றாண்டிலேயே துவங்கிவிட்டது. கலையோ இல்லையோ பல புது விஷயங்களைப் புகைப்படம் ஓவியர்களுக்குக் கற்றுக்கொடுத்தது. உதாரணமாக ஓடும் குதிரையை வரைபவர்கள் முன்கால்கள் முன்பக்கம் செல்லும்படியும் பின்கால்கள் பின்பக்கம் செல்லும்படியுமாக வரைந்தார்கள். உதாரணத்திற்கு **ஓடும் குதிரை** (90) ஓவியத்தைப் பாருங்கள்.

90. ஓடும் குதிரை

புகைப்படம் வந்த பிறகுதான் குதிரை கால்களைப் பரத்திக்கொண்டு ஓடவே முடியாது என்ற ஞானம் உதயமானது. ஓடும்போது நான்கு கால்களும் தரையைத் தொடாமல் இருக்கும் தருணங்களும் மிகவும் குறைவு என்பதும் அவை ஏற்படும்போது முன்கால்களும் பின்கால்களும் ஒன்றுக்கு ஒன்று மிகவும் அருகில் இருக்கின்றன என்பதும் தெரியவந்தன. இதைத் தவிரப் புகைப்படம் ஆட்களைப் பாதியாகக் கூறுசெய்யத் தயங்காது என்பதும் அறியப்பட்டது. *Cut-off figures* என்று ஆங்கிலத்தில் அறியப்படும் இந்த உத்தியை ஓவியத்தில் திறமையாகக் கையாண்டவர் டேகா.

டேகா (1834–1917) தனிமையை விரும்பியவர். மிகச் சில நெருங்கிய நண்பர்களையே உடையவர். வயதான பின்னர் பார்வை பாதிக்கப்பட்டதால் தன்னுடைய ஸ்டூடியோவிலேயே முடங்கி ஓவியங்களை வரைந்து தள்ளியவர்.

டேகாவிற்குத் தினமும் வரைய வேண்டிய கட்டாயம் இளவயதில் இருந்தது. கடன் பளு அதிகம். அவர் இம்ப்ரஷனிஸ்டுகளுடன் சேர்ந்து கண்காட்சிகளை அமைத்தாலும், அவருக்கு அந்த வார்த்தையே பிடிக்காது. 'நான் மிகவும் கவனித்து அதற்குப் பின்னரே வரைபவன்' எனக் கூறியவர். உண்மையாக வரைவதை வேறு விதமாகச் சொல்லக் கூடாது என்ற உறுதியுடன் அவர் செயல்பட்டார். விமர்சனங்கள் அவரை அதிகம் பாதிக்கவில்லை. விமர்சகர் ஒருவரைப் பற்றி அவர் கூறியது: 'அவருக்கு என்ன தெரியும்? மரங்களிலிருந்து நேராகப் பாரிசில் இறங்கியவர் அவர்.'

1894இல் ட்ரைஃபஸ் வழக்கு பிரான்சையே உலுக்கியது. உளவு பார்த்ததாகக் குற்றம் சாட்டப்பட்ட ட்ரைஃபஸ் என்னும் யூத ராணுவ அதிகாரி தீவுச்சிறை ஒன்றிற்கு அனுப்பப்பட்டார். பின்னால் அவர் மீது சாட்டப்பட்ட குற்றம் பொய்யானது என்பது தெரியவந்ததும் பிரான்சு இரண்டு குழுக்களாகப் பிரிந்தது. ஒரு குழுவில் அவர் குற்றவாளி எனநம்பியவர்கள்; மறுகுழுவில் அவர் குற்றமில்லாதவர் எனச் சொன்னவர்கள். எமிலி ஸோலா போன்றவர்கள் இரண்டாவது குழுவில் இருந்தார்கள். டேகா முதற் குழுவில். இதுவே அவரைத் தனது பல வருடத்திய நண்பரான பிஸாரோவிடமிருந்து பிரித்தது. படிப்படியாக எல்லோரையும் இழந்து, கடைசி நாட்களில் தெருக்களில் அலைந்துகொண்டிருந்தார். வேகமாகச் செல்லும் கார்களிடமிருந்து – அப்போது அவை தெருக்களை ஆக்கிரமிக்கத் துவங்கிவிட்டன – பார்வை சரியில்லாத அவர் எப்படித் தப்பினார் என்பது புரியாத புதிர். மரணம் வந்தபோது வயது எண்பத்து மூன்று.

91. பெலெலி குடும்பம்

'என்னுடைய கலையைவிடக் குறைவாகத் தன்னிச்சையானது இதுவரை எதுவும் இல்லை' எனக்கூறிய டேகா தன்னுடைய ஓவியங்களுக்காகக் கடுமையாக உழைத்தார். அதற்கு ஓர் உதாரணம் அவர் இளம் வயதில் வரைந்த **பெலெலி குடும்பம்** (91).

பெலெலி பத்திரிகையாளர். ப்ளாரனஸ் நகரில் வாழ்கிறவர். நேப்பிள்ஸ் நகரத்திலிருந்து அரசிற்கு எதிராகச் செயல்பட்டதால் வெளியேற்றப்பட்டவர். அவருடைய மனைவி டேகாவிற்கு உறவினர். அவரது அழைப்பின் பேரில் டேகா அங்கே சென்றிருந்தபோது வரைந்த ஓவியம் இது. குடும்பத்தில் ஒற்றுமை இல்லை என்பது ஓவியத்தைப் பார்த்த உடனேயே தெரிகிறது. நால்வரும்

நான்கு திசையில் பார்த்துக்கொண்டிருக்கிறார்கள். நால்வரும் தங்கள் சொந்த உலகங்களில் இருக்கிறார்கள். குடும்பத்தலைவர் மாத்திரம் வெளியே வரலாமா என்று நினைக்கிறார் எனத் தோன்றுகிறது. நடுவில் இருக்கும் சிறுமி இடுகாலை மடித்து வைத்துக்கொண்டிருக்கிறாள். குடும்பத் தலைவி துக்கம் காக்கிறாள் என்பது அவளது கறுப்பு உடையிலிருந்து தெரிகிறது. பின்னால் இருக்கும் படம், கண்ணாடியில் தெரியும் பிரதிபலிப்புகள் போன்றவை அறையின் இறுக்கத்தை உயர்த்திக் காட்டுகின்றன. ஓரத்தில் நாய் ஒன்று. அதன் தலை படத்திற்கு வெளியே இருக்கிறது. ரென்வாவின் சார்பெந்தியே குடும்பத்தைப் பார்த்தோம். இது இன்னொரு விதமான குடும்பம்.

நடன வகுப்பு (92) என்னும் இந்த ஓவியம் கலையின் உச்சங்களில் ஒன்று.

பயிற்சி முடிந்துவிட்டது. பாலெரினாக்கள் (பாலே நடனம் ஆடுபவர்கள்) களைத்திருக்கிறார்கள். ஆனால் ஆசிரியர் நடுவில் கதவிற்கு முன்னால் நிற்கும் பெண்ணை விடுவதாக இல்லை. அவளுக்கு நடனத்தின் அசைவுகளைச் சொல்லிக் கொடுக்கிறார். வலது ஓரத்தில் நடன மங்கை சோம்பல் முறித்துக் கொண்டிருக்கிறார். இடதுபுறம் பியானோ மீது அமர்ந்திருக்கும் பெண் முதுகைச் சொறிந்துகொண்டிருக்கிறார். நமக்கு முதுகைக் காட்டிக்கொண்டிருக்கும் பெண்ணிற்கும் பியானோ பெண்ணிற்கும் இடையில் முகத்தின் ஒரு பகுதி தெரிகிறது. அந்த முகத்திற்கு உரியவர் காதணியைச் சரிசெய்துகொண்டிருக்கிறார் என்பதும் தெரிகிறது. இந்தப் படத்திலும் நாய். தலையோடு இருக்கிறது. மேடைக்குப் பின்புறம் நடக்கும் ஒரு தருணத்தை மரணமற்றதாக்கிய இந்த ஓவியத்தை வரைய டேகா பலதடவை ஒபரா பயிற்சியரங்கிற்குச் சென்றார். பல வரைபடங்களுக்குப் பிறகுதான் இந்த ஓவியம் உருவெடுத்தது. பாலே நடனம் ஆடுபவர்களை அவர் பல விதங்களில் வரைந்திருக்கிறார். நடனத்தின் துல்லியத்தைப் பிடிக்கப் பாடுபட வேண்டும் என்பது அவருக்குத் தெரியும். 'ஓர் ஓவியத்தைப் பத்துத் தடவை வரைய வேண்டும். தேவைப்பட்டால் நூறு தடவை வரைய வேண்டும்' எனச் சொன்னவர் அவர்.

டேகா பாரிசின் சலவைத் தொழிலாளிகளைப் பல ஓவியங்களில் வரைந்திருக்கிறார். அவற்றில் ஒன்று **இஸ்திரி போடும் பெண்கள்** (93) ஓவியம்.

ஒருவர் வேலை மும்முரத்தில் இருக்கிறார். அழுத்தித் துணியைத் தேய்ப்பது தெரிகிறது. அதனாலேயே முகம் சிவந்துவிட்டதோ என்னவோ. அருகில் இருப்பவர் வேலை முடிந்த களைப்பில் கொட்டாவி விடுகிறார். கையில் இருக்கும் பாட்டிலில் மது இருக்க முடியாது. சொரசொரப்பான

கித்தானில் எண்ணெய்ச் சாயம் அப்படியே பூசப்பட்டிருக்கிறது. கடுமையான உழைப்பின் வினாடிகளை மிக எளிமையான முறையில் ஓவியமாக வடித்துத் தரத் தேர்ந்த கலைஞனால்தான் முடியும்.

அவருக்குப் பார்வை சரியில்லாமல் போன பிறகும் டேகா ஓவியங்களை வரைந்துகொண்டிருந்தார். **தலை அலங்காரம்** (94) அவரது பிந்தைய ஆண்டு களில் வரைந்தது.

⬆ 93. இஸ்திரி போடும் பெண்கள்

 சிவப்புப் பின்னணியில் வரையப்பட்ட ஓவியம். மனித உடல்களை வரைவதில் டேகா தற்காலத்தின் மைக்கலாஞ்சலோ என விமர்சகர் ஒருவர் சொல்கிறார். அது எவ்வளவு உண்மை என்பது இந்த ஓவியத்தைப் பார்த்தால் விளங்கும். தலை அலங்காரம் செய்பவர் முடியை இறுக்கிப் பிடித்துக்கொண் டிருக்கிறார். சிவப்பு முடி. தன்னையே அறியாமல் முடியின் சொந்தக்காரரின்

மேற்கத்திய ஓவியங்கள் | 137

வலது கை முடியின் ஒரு பகுதியைப் பிடிக்கிறது. தலையைவிட்டுப் போய்விடும் என்ற பிரமையின் விளைவு. இடதுகை அவளது இருக்கையைப் பின்னுக்குத் தள்ளும் முயற்சியில் ஈடுபட்டுக்கொண்டிருக்கிறது என நினைக்கிறேன். தன்னையறியாத் தற்காப்பு முயற்சியின் மற்றொரு அங்கம்.

டேகாவைவிடத் திறமையான ஓவியன் அவரது காலத்தில் வாழ்ந்தவர்களில் இல்லை.

⬇ 94. தலை அலங்காரம்

இம்ப்ரஷனிஸத்திற்குப் பின்

19 ஆம் நூற்றாண்டின் இறுதி ஆண்டுகளில் பாரிஸ் கலைஞர்களின் தலைநகரமாகத் திகழ்ந்தது. உலகெங்கிலும் இருந்து பாரிசிற்குக் கலைகளைப் பயில்வதற்காகப் பலர் வந்தார்கள். பிரான்சின் பொருளாதார நிலைமை அப்போது சீராக இல்லை. உலகமே அப்போதுதான் பொருளாதாரச் சரிவிலிருந்து மீண்டிருந்தது. இருந்தாலும் பாரிஸ் பளபளத்தது. இரவுக் கேளிக்கை என்றால் எல்லோரும் மாமாத்ர பகுதிக்கு விரைந்தார்கள். உணவு விடுதிகள், 'மற்றைய' விடுதிகள், கேபரே காட்சிகள், சர்க்கஸ் – இவற்றால் நிரம்பி வழிந்தது. உலகப் புகழ்பெற்ற கேளிக்கை மன்றமான மோலின் ரூஜ் இங்குதான் இருந்தது. மோலின் ரூஜ் என்றால் தூலூஸ் லாட்ரெக் நினைவிற்கு வருகிறார்.

இன்று உலகச் சுவரொட்டிகளின் தலைநகரம் என்றால் சென்னையைச் சொல்லலாம். அவை ஒட்டப்படாத சுவர்களைக் காண்பது அரிது. காது குத்தலில் இருந்து கருமாதி வரை நமக்குச் செய்தியைத் தருவது சுவரொட்டிகள்தான். அக்காலகட்டத்தில் பாரிஸ் சுவரொட்டிகளின் நகரமாக இருந்தது. அவற்றைக் கலையாக உயர்த்தியவர் லாட்ரெக். இன்று அவரது சுவரொட்டி களின் மதிப்பு பல லட்சம் டாலர்கள் இருக்கும்.

லாட்ரெக் (1864–1901) பரம்பரைப்பணக்காரக் குடும்பத்தில் பிறந்தவர். சிறு வயதில் அவருக்கு நிகழ்ந்த இரு விபத்துகள் அவரது இரு கால்களையும் வளரவிடாமல் செய்துவிட்டன. இடுப்புவரை வளர்ச்சி சரியாக இருந்தது. பெரிய உடல். சிறிய கால்கள். எல்லா ஆண்களையும் போல் பாலியல் உணர்வும் இருந்தது. 'நான் சிறிய கெட்டில் ஆனால் அதன் மூக்கு மிகப் பெரியது' என அவர் சொல்லியிருக்கிறார். பெரிய மூக்கின் தேடல்கள் அவருக்குப் பால்வினை நோய்களைப் பெற்றுத் தந்தன. அது ஆண்டிபயாட்டிக் வராத காலம். எனவே மரணம் விரைவாக வந்தது.

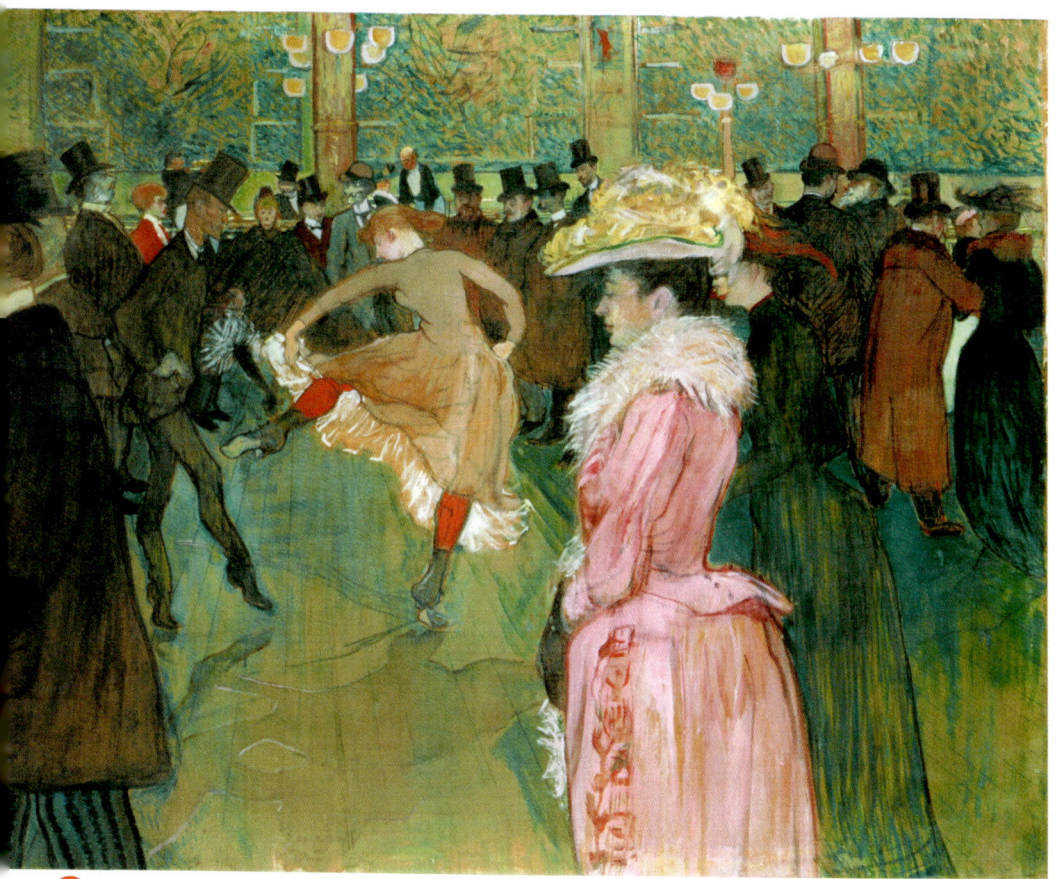

⬆ 95. மோலின் ரூஜ் – நடனம்

உயிரோடு இருக்கும்வரை, உடல்நலம் ஒத்துழைத்த வரை, குடித்தும் உண்டும் உறவாடியும் கழித்தவர் அவர். இடையில் ஓவியங்களை வரைந்தார். போஸ்டர்களை வடிவமைத்தார்.

மோலின் ரூஜ் – நடனம் *(95)* என்னும் இந்த ஓவியத்தை அவர் 26 வயதில் வரைந்தார்.

ஓவியத்தின் சாயங்கள் உலர்வதற்கு முன்னமே மோலின் ரூஜின் சொந்தக்காரர் அதை விலைக்கு வாங்கிவிட்டார். விடுதியின் பாரில் அது மாட்டப்பட்டிருந்தது. மோலின் ரூஜ் 1889இல் திறக்கப்பட்டது. எனவே ஓவியம் வரைந்த வருடத்தில் அது புதுக் கருக்கு மாறாமல் இருந்திருக்க வேண்டும்.

96. லெட்ரெக்கின் ஜேன் அவ்ரில்

ஓவியத்தில் 'எலும்பில்லா அதிசயம்' என அழைக்கப்பட்ட காபரே நடனைக்காரர் புதிதாக வந்திருக்கும் பெண் ஒருத்திக்கு நடனம் சொல்லிக் கொடுக்கிறார். இருவருக்கும் இடையில் ஓவியரின் தோழியான ஜேன் அவ்ரில் இருக்கிறார். காபரே பார்க்க வருவது அன்று கௌரவக் குறைவு எனக் கருதப்பட்டதாகத் தெரியவில்லை. ஏனென்றால் வெள்ளைத்தாடியுடன் ஓவியத்தில் இருப்பவர். லெட்ரெக்கின் தந்தை. பாலிஷ் போடப்பட்ட மரத்தரையில் ஆடுபவர்களின் பிம்பங்கள் மெல்லியதாகத் தெரிகின்றன.

மோலின் ரூஜ் வெளியே பகட்டாக இருந்தாலும், பொஹிமியன் பாரிசின் அடையாளம் என அழைக்கப்பட்டாலும், அதில் வேலை செய்யும் பெண்களில் அநேகமாக எல்லோரும் பாலியல் தொழிலில் ஈடுபட்டிருந்தனர் என்பதில் ஐயம் இல்லை. பெண்கள் பலர் கடத்தப்பட்டு வேறு இடங்களுக்கும் அனுப்பப்பட்டனர். ஓரிருவரைத் தவிர, அங்கு நடனமாடிய புகழ்பெற்ற கலைஞர்கள் அனைவரும் பின்பு மிக வறுமையில் வாழ்ந்தனர். ஜேன் அவ்ரில் 1940இல் கேட்பாரற்று இறந்தார் எனச் சொல்லப்படுகிறது. ஆனால் **லெட்ரெக்கின் ஜேன் அவ்ரில்** (96) சுவரொட்டியில் மறையாமல் இருக்கிறார்.

இந்தச் சுவரொட்டியில் அவர் கேன்கேன் நடனம் ஆடுகிறார்.

லித்தோகிராஃப் முறையில் படங்களை வரைந்து அச்சடிப்பது இக்கால கட்டத்தில் பரவலானது. இந்த முறையில் ஓவியர் எண்ணெய் க்ரேயானையோ அல்லது எண்ணை கலந்த மையையோ வைத்து நீரை உறிஞ்சும் கல்லில் வரைகிறார். பிறகு கல்லில் நீர் ஊற்றப்படுகிறது. எண்ணெய் இருக்கும் இடங்களைத் (டஷ்) தவிர மற்ற இடங்களில் நீர் உறிஞ்சப்படுகிறது. பின்னால்

அச்சு மை தடவப்படும்போது அது டீஷ் இடங்களில் பதிகிறது. கல்லின் மீது காகிதத்தை வைத்து அழுத்தும்போது வரைந்தது பதிவாகிறது.

இவரது இன்னொரு சுவரொட்டி **அரிஸ்டைட் ப்ரூவான்ட்** *(97)* என்னும் கலைஞருடையது.

இவர் பாடகர், நகைச்சுவையாளர். சிறிது கோபத்தோடு இருக்கிறாரோ என இச்சுவரொட்டி நம்மை நினைக்க வைக்கிறது. வலது ஓரத்தில் இருக்கும் மனிதரின் நிழல் இந்த இடத்தில் நிழலான சமாச்சாரங்கள் நடப்பதைச் சொல்கிறதா என்பது தெரியவில்லை. அம்பாசடர் கேபரேக்காக வரையப் பட்ட ஓவியம் இது. கேபரே சொந்தக் காரர்களுக்கு இந்தப் போஸ்டர் பிடிக்க வில்லை. ஒட்டப்படாவிட்டால் நான் பாடமாட்டேன் எனப் பாடகர்

97. அரிஸ்டைட் ப்ரூவான்ட்

சொன்னதால்தான் போஸ்டர் வெளியில் வந்தது.

லாட்ரெக் பலநாட்கள் பாலியல் தொழிலாளர்களுடன் தங்கியிருக்கிறார். அவர்கள் வாழ்க்கையைக் கூர்மையாகக் கவனித்தவர்களில் அவர் முக்கிய மானவர். அறநிலை சார்ந்த எந்த முடிவையும் எடுக்காமல் அவர்களை அவர்களாகப் பார்த்தவர். தினமும் ஆண்களோடு பழகி அலுத்துப் போன பெண்களுக்கிடையே உறவு பிறக்கிறதை அவர் கூர்ந்து கவனித்தார். அந்த உறவைக் காட்டும் ஓவியம் **படுக்கை** *(98)*.

இதில் கிளுகிளுப்பு இல்லை. படுக்கையில் இருப்பவர்கள் கண்களில் கிறக்கத்தோடு பேசிக்கொண்டிருக்கிறார்கள். முகத்தில் களைப்பு. அதையும் மீறித் தெரிவது அன்பு. மனித வாழ்வின் கசப்புகளுக்கு இடையே மென்மையான நேரங்கள் தோன்றி நம்மை வியப்படைய வைக்கலாம் என்பதை இந்த அசாதாரணமான ஓவியம் சொல்கிறது.

இம்ப்ரஷனிஸ்டுகளுக்கு முன்னால் ஓவியர்கள் தங்கள் ஓவியங்களைக் காட்சியில் வைக்க அரசு நடத்தி வந்த சலோன் என்னும் நிறுவனத்தையே பெரும்பாலும் சார்ந்திருந்தார்கள். 1748இலிருந்து 1890வரை மேற்கத்திய கலையுலகின் முக்கியப் படைப்புகள் சலோன் ஏற்பாடு செய்த காட்சிகளிலேயே காட்டப்பட்டன. சலோனை எதிர்த்துத் தங்கள் ஓவியங்களைத் தனியாகக் காட்சிக்குப் பல ஆண்டுகள் வைத்தவர்கள் இம்ப்ரஷனிஸ்டுகள். 1881இல் அரசு ஆதரவுடன் சலோன் அமைப்பு கலைஞர்களின் கைகளில் வந்தது. 1891க்குப்

98. படுக்கை

பிறகு அரசின் ஆதரவு முற்றிலும் நிறுத்தப்
பட்டது. கலைஞர்களாலேயே இன்றுவரை
நடத்தப்பட்டு வருகிறது.

சலோனால் நிராகரிக்கப்பட்ட, ஆனால்
உலக ஓவியர்களில் தனக்காக இடம் பிடித்தவர்
களில் ஒருவர் **ஜார்ஜ் ஸூரா** (1859–1891). இவருக்கு
தான் மிகப் பெரிய ஓவியர் என்பதில் சந்தேகமே
இருந்ததில்லை. நமக்கும் இப்போது இல்லை.

டெலக்வாவைப் பற்றி எழுதும்போது
வண்ணங்களைப் பற்றிச் சிறிது பேசினோம்.
இந்த **வண்ணச் சக்கரத்தைப்** (99) பாருங்கள்.

↑ 99. வண்ணச் சக்கரம்

செவ்ரூல் என்னும் 19ஆம் நூற்றாண்டு பிரெஞ்சு விஞ்ஞானி இரண்டு
அடிப்படை வண்ணங்களை அருகருகே வைத்தால் அவை வலுப்பெறுகின்றன
என்றார். சிவப்பையும் பச்சையையும் அருகருகே வைத்தால் சிவப்பு மேலும்
சிவப்பாகிறது. பச்சை மேலும் பச்சையாகிறது. உயிர்பெற்றுத் துடிப்பது
போன்ற ஆச்சரியம் நிகழ்கிறது. இதே போல நீலத்திற்கும் ஆரஞ்சிற்கும்
இடையிலும் மஞ்சளுக்கும் ஊதாவிற்கும் இடையிலும் நிகழ்கின்றன. ஸூரா
இவர் எழுதிய புத்தகத்தைப் படித்திருக்கலாம். அவரும் வண்ணங்களும்
ஓவியத்தை வரையும் விதமும் மனித உணர்வுகளைப் பிரதிபலிக்கின்றன
எனக் கருதினார். பிரகாசமான வண்ணங்களும்மேலே நோக்கி வரையப்படும்
கோடுகளும் மகிழ்வான சூழ்நிலையை ஓவியத்தில் கொண்டுவர முடியும். அதே
போன்று இருளான வண்ணங்களும், கீழ்நோக்கி வரையப்படும் கோடுகளும்
துயரத்தைக் கொண்டு வர முடியும். நேராக வரையப்படும் கோடுகளாலும்
வண்ணங்களின் சமன்பாடுகளாலும் அமைதியைக் கொண்டுவரமுடியும்.

கணங்களில் கண்ணில் தோன்றி மறைவதை வரவதைவிட அதிகம்
மாற்றம் இல்லாமல் இருக்கும் அமைதியை வரைவதை அவர் விரும்பினார்.
உதாரணமாகச் சென்னைக் கடற்கரையை எடுத்துக்கொள்வோம். கடலும்
மணலும் கரையில் இருக்கும் கட்டிடங்களும் மாற்றம் இல்லாமல் இருக்கின்றன.
கல் கூட மாறுகிறது என மோனே கூறியிருப்பது உண்மைதான். ஆனால்
அந்த மாற்றம் உடனடியாக நிகழ்வதில்லை. சாதாரணமான நாள் ஒன்றில்
கடற்கரையில் காற்று வாங்கிக்கொண்டிருக்கும் மக்களை மொத்தமாக

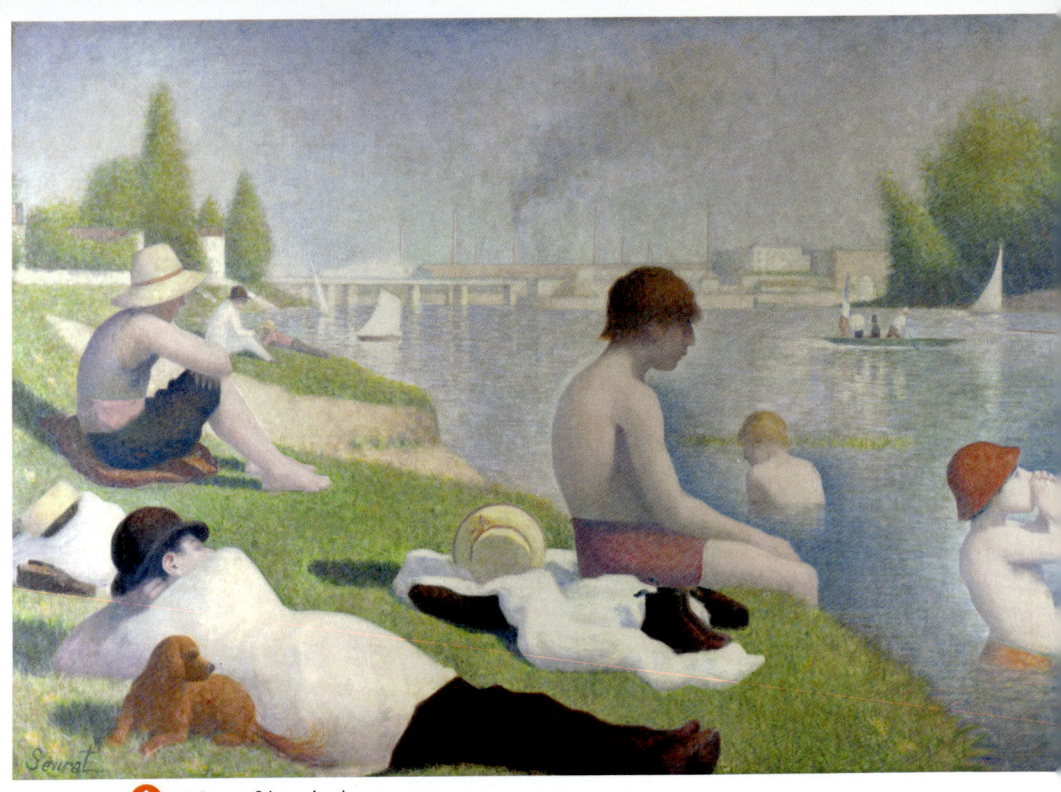

100. குளிப்பவர்கள்

வரையும்போது, மக்கள் இயங்குவதில் ஓர் அமைதி இருக்கிறது. இந்த அமைதி பெரும்பாலும் மாறாது. இது போன்ற காட்சிகளையே சூரா வரைந்தார்.

அவரது ***குளிப்பவர்கள்*** (100) ஓவியத்தைப் பாருங்கள்.

உழைக்கும் வர்க்கத்தினர் விடுமுறை நாளன்று சீன் நதிக்கரையில் பொழுதுபோக்குவதை ஓவியம் சித்தரிக்கிறது. சும்மா இருப்பதே சுகமென்று அறியீரோ என்று ஓவியத்தில் பலர் சொல்லாமல் சொல்கிறார்கள். தொழிற்சாலைகள் உள்ள இடம் என்பதைப் பின்புலத்தில் இருக்கும் புகைப்போக்கிகள் அறிவிக்கின்றன. சும்மா இருக்கமாட்டேன் என்று சொல்பவர் இருவர். தண்ணீரில் இருக்கும் சிறுவன் கைகளை வாயில் குவித்து வைத்துக்கொண்டு தொலை தூரத்தில் இருக்கும் யாரையோ கூப்பிடுகிறான் எனத் தோன்றுகிறது. படகு ஓட்டுபவர் தனது வேலையைச் செய்துகொண்டிருக்கிறார்.

இவரது மிகவும் புகழ்பெற்ற ஓவியம் ***ஞாயிறு மாலை – லாகிராண்ட் ஜாட் தீவில்*** (101) என்னும் பெயரைக் கொண்டது.

இந்த ஓவியத்தில் அவர் பாயிண்டிலிஸம் என்னும் உத்தியைக் கையாண்டிருக்கிறார். அதாவது ஓவியம் முழுவதும் புள்ளிகளால் வரையப்பட்டிருக்கிறது. முன் சொன்னதுபோலச் சிவப்பு அருகில் பச்சைப் பொட்டுகள். ஆரஞ்சு அருகில் நீலம். ஊதா அருகே வெயில் மஞ்சள் லட்சக்கணக்கான பொட்டுகள் இருக்கும். இது மிகப்பெரிய ஓவியம். இதன் பரிணாமங்கள் 81 x 120 இஞ்சுகள். இதைத் திறந்தவெளியில் வரைய சாத்தியமே இல்லை. ஸ்டூடியோவிற்கு உள்ளேதான் வரையப்பட்டது. வரைவதற்கு இரண்டு வருடங்கள் எடுத்தது. பல வரைபடங்களை அடிப்படையாகக் கொண்டு வரையப்பட்டது. ஓவியம் நமக்குப் புதிதாகத் தெரிகிறது. ஆனால் கிரேக்க ஓவியங்களின் தாக்கம் இருக்கிறது என வல்லுனர்கள் கருதுகிறார்கள்.

மார்க்சிய விமர்சகர்கள் ஓவியத்தில் மனிதர்கள் அதிக அசைவற்றிருப்பது அன்றைய பாரிஸ் சமூகத்தைப் பிரதிபலிக்கிறது என்றார்கள். அது மாறாமல் இருந்த இடத்திலேயே இருக்க விரும்புவது போல நடுத்தர மக்களும் பெரிய மாற்றத்தை விரும்புவதில்லை என்பதை ஓவியம் கூறுகிறது என்கிறார்கள் அவர்கள். ஞாயிற்றுக்கிழமைக் கூட்டம் மேலும் கீழும் குதிக்கும் கூட்டம். இங்கு அது நடக்கவில்லை. ஆனால் ஓவியம் முழுவதும் அசைவு இருக்கிறது. குழந்தை துள்ளி விளையாடுகிறது. படகுகள் நீரில் செல்கின்றன. ஆட்கள் நடந்துகொண்டிருக்கிறார்கள். அசையாத சமூகம் உலகில் இதுவரை இருந்ததில்லை. அசைவு நாம் நினைத்த வேகத்தில் நிகழ்வதில்லை. அவ்வளவு தான். நாற்பதுக்கும் மேற்பட்டவர்கள் ஓவியத்தில் இருக்கிறார்கள். அனைவரும் ஏதோ ஒன்றைச் செய்துகொண்டோ நினைத்துக்கொண்டோதான் இருக்கிறார்கள். கணங்கள் தோறும் காட்சிகள் மாறிக்கொண்டிருந்தாலும் மொத்தத்தின் மாற்றம் மெதுவாக அதற்கே உரிய வேகத்தில் நிகழ்கிறது. நிழலிலும் ஒளியிலும். குரங்குகூட ஓவியத்தில் மெதுவாகத்தான் இயங்குகிறது. கூர்ந்து கவனித்தால் அது மஞ்சள், ஊதா, அல்ட்ராமரைன் வண்ணப்புள்ளிகளால் வரையப்பட்டிருக்கிறது தெரியும்.

சர்க்கஸ் (102) என்னும் இந்த ஓவியத்தைப் பாருங்கள்.

இது பாய்ச்சலும் வேகமும் நிறைந்த ஓவியம். இந்த ஓவியத்தில் நிச்சயம் அமைதி இல்லை. அடக்க முடியாத குதூகலம் இருக்கிறது. 19ஆம் நூற்றாண்டில் சர்க்கஸ் மக்களை அதிகம் கவர்ந்தது. பாரிஸ் நகரத்தில் நிரந்தர சர்க்கஸ் நிகழ்ச்சிகள் நடந்துகொண்டிருந்தன. ஓவியம் வரையப்பட்ட நாளில் சர்கஸில் அதிகக் கூட்டம் இல்லை எனத் தெரிகிறது. குதிரைக்குக் கடிவாளம் இல்லை.

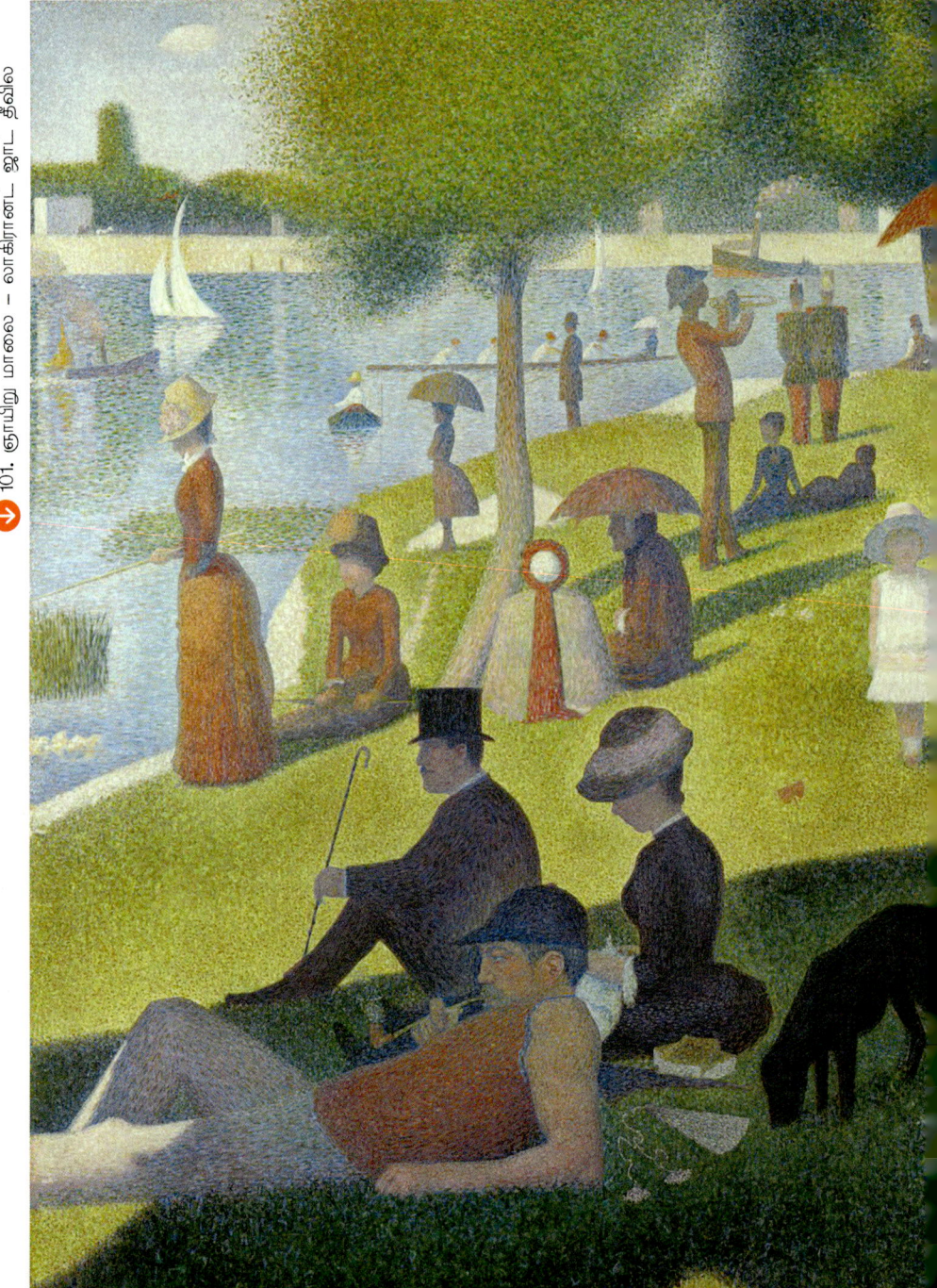

101. ஞாயிறு மாலை - லாகிராண்ட் ஜாட் தீவில்

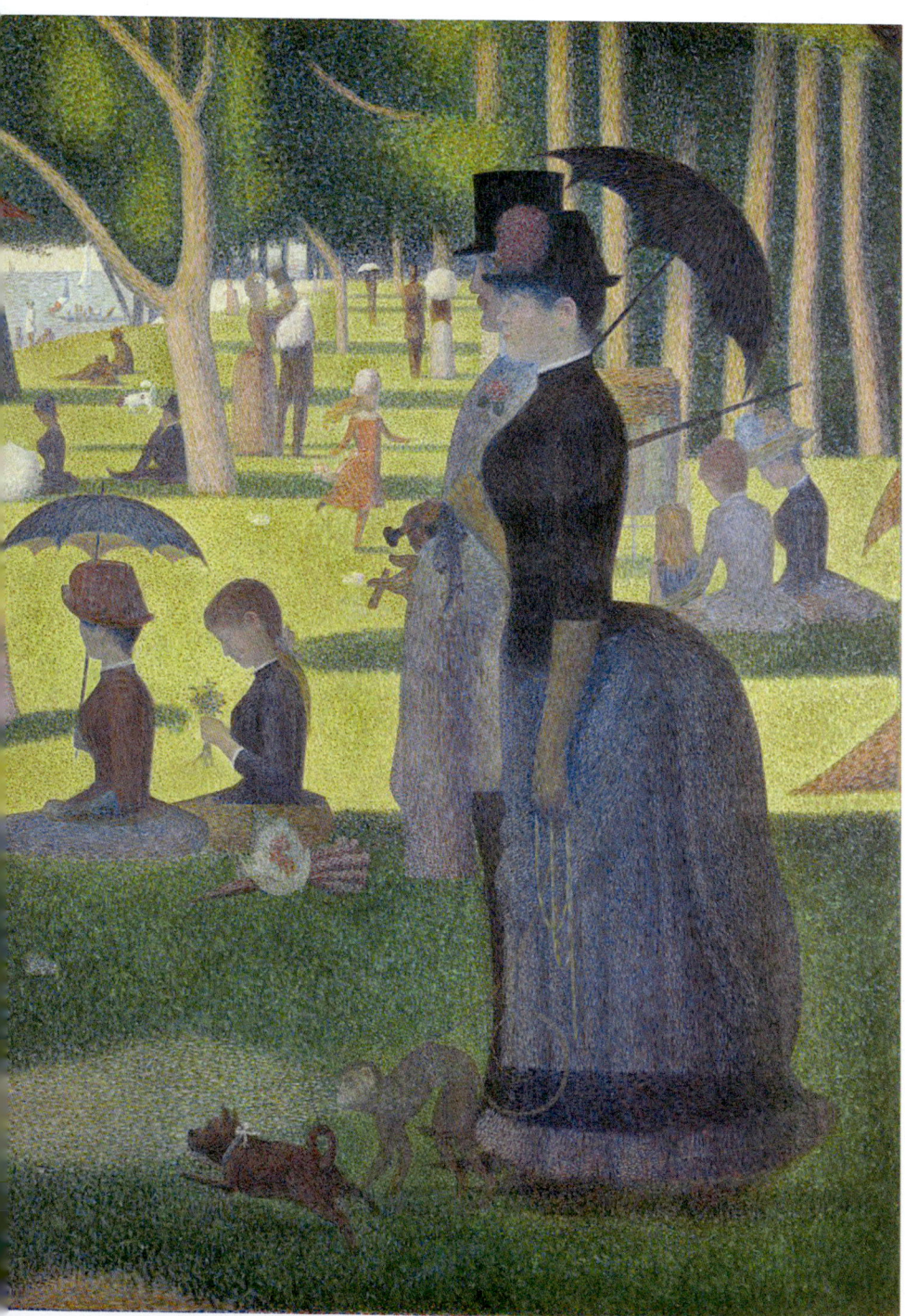

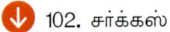

102. சர்க்கஸ்

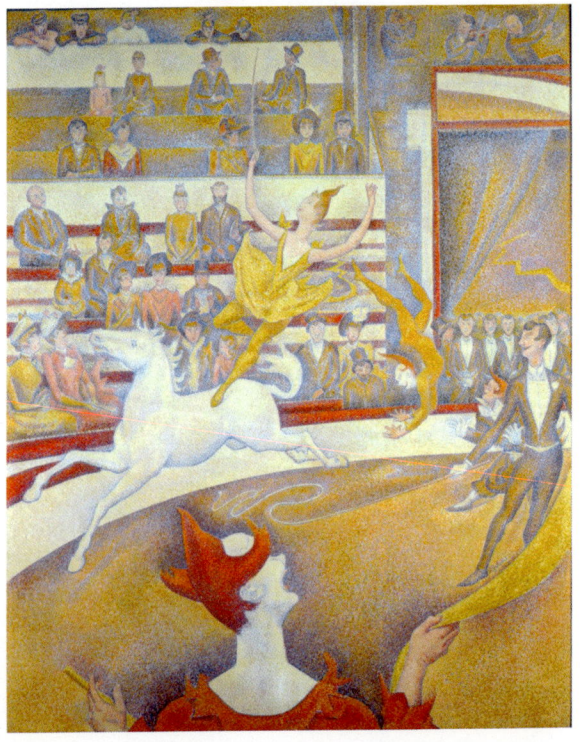

அதன் மீது வித்தை செய்யும் பெண்ணும் வானத்தில் மிதக்கப்போகிறார் எனத் தோன்றுகிறது. குதிரையைப் பழக்குபவரின் சவுக்கு தரையில் பாம்பு நெளிவது போல இருக்கிறது. பின்னால் கோமாளி ஒருவர் குட்டிக்கரணம் அடிக்கிறார். ஒழுங்காக முடிப்பாரா என்பது கேள்விக்குறியாக இருக்கிறது. பார்ப்பவர்களில் அருகே இருப்பவர்கள் வசதி படைத்தவர்கள். பின்னால் இருப்பவர்கள் அவ்வளவு வசதி இல்லாதவர்கள் என்பது அவர்களின் உடைகளிலிருந்து தெரிகிறது.

இது முடிவுறாத ஓவியம். முடிப்பதற்கும் முன் அவர் மறைந்துவிட்டார். மூளைக் காய்ச்சல் என்கிறார்கள். தானும் வாழ்விலிருந்து ஒரே பாய்ச்சலில் அக்கரைக்குச் செல்லப்போகிறேன் என அவர் அறிவித்திருக்கிறார்.

ஓவியம் என்றால் என்ன?

மூன்று பரிமாணங்களில் பார்த்ததை அல்லது பரிமாணங்களைக் கடந்து நினைத்ததை, உணர்ந்ததை இரு பரிமாணப் பரப்புகளில் வரைவதையே ஓவியம் என்கிறோம் என்று முதல் பாகத்தைத் தொடங்கும்போது சொல்லியிருக்கிறேன். ஆனால் ஓவியத்தை மூன்று, இரண்டு பரிமாணங்களில் கொண்டுவருவதாக ஏன் பார்க்க வேண்டும் என்னும் கேள்வியைக் கேட்டவர் **பால் ஸெஸான்** (1839–1906). அடிப்படையில் ஓவியம் இரு பரிணாமங்களைக் கொண்டது. அதன் தன்மையை நாம் அதற்குத் தர மறுக்கக் கூடாது என்றார் அவர்.

இதை அவர் தனது ஓவியங்கள் மூலமும் பல முறை சொல்லியிருக்கிறார். வண்ணங்களை ஒன்றுக்கு மேல் ஒன்றை ஏற்றி வரைவதன் மூலம் ஒரு வண்ணம் மற்றதற்கு முன்னால் இருக்கிறது எனக் காட்ட முயல்வது, ஒரே பொருளை ஒரே சமயத்தில் பல கோணங்களில் இருந்து காட்டுவது, வெப்பத்தின் வண்ணங்களான சிவப்பும் மஞ்சளும் நம்மை நோக்கி வருவதும் குளிர்ச்சியின் வண்ணங்களான நீலமும் பச்சையும் நம்மைவிட்டுச் செல்வதும் போன்ற உத்தியைக் கையாளுவது, ஒளியையும் நிழலையும் வண்ணங்களால் ஒழுங்கு செய்ய முயல்வதுபோன்றவை அவை.

ஸெஸான் தன்னம்பிக்கை அதிகம் இல்லாதவர் என்கிறார்கள். தான் செய்வது சரிதானா என வாழ்நாள் முழுவதும் கேட்டுக்கொண்டிருந்தவர் அவர். ஓவியத் துறையில் பல ஆண்டுகள் தட்டுத் தடுமாறிக் கடைசியில் தனது வழியைத் தேர்ந்தெடுத்தார். மெனே குழுவில் அவரும் சில நாட்கள் பங்கேற்றார். ஆனால் யாருடனும் அவரால் நண்பராக முடியவில்லை. 'இவர்கள் கேவலமானவர்கள். வழக்கறிஞர்களைப் போல நல்ல ஆடை அணிய மட்டும் தெரிந்தவர்கள்' என அவர் மெனே குழுவில் இருந்த ஓவியர்களைப் பற்றிச் சொல்லியிருக்கிறார். 'உலகில் ஓவியர் ஒருவர் மட்டுமே இருக்கிறார். அது நான்' என்றும் அவர் சொன்னார். இது தன்னம்பிக்கையால் சொன்னதல்ல. தற்காப்பிற்காகச் சொன்னது. பாரிஸ் அவருக்குப் பிடிக்கவில்லை. தனது சொந்த ஊரான எக்ஸான் ப்ரோவென்ஸுக்குத் திரும்பிச் சென்று தனது கடைசிக் காலத்தைக் கழித்தார்.

இது அவரது **புனித விக்டோரியா மலை** (103) ஓவியம்.

மலை அவர் ஊரைச் சேர்ந்தது. அதில் பல முறை ஏறியிருக்கிறார். அதைப் பல முறை வரைந்திருக்கிறார். மலை ஓவியத்தின் மேற்பகுதியில்

இருக்கிறது. அதனாலேயே அது வீடுகளுக்கும் மரங்களுக்கும் பின்னால் இருக்கிறது எனலாம். மலைக்கும் வானத்திற்கும் ஒரே நீல நிறம். கோடுகள் இரண்டையும் பிரிக்கின்றன. வீடுகளும் செடிகளும் மரங்களும் பச்சை மஞ்சள், சிறிது சிவப்பு பழுப்புத் தீற்றல்கள் கலந்தவை. முன்புலத்தில் மரங்களின் அடர்வு அழுத்தமான வண்ணங்களால் காட்டப்பட்டிருக்கிறது. வண்ண முக்கோணங்கள் சதுரங்கள், செவ்வகங்கள் போன்ற பல வடிவியல் படிவங்களால் ஓவியம் நிறைந்திருக்கிறது. ஆனால் ஒரு குழந்தைகூட இது மலையும் வீடுகளும் மரங்களும் கொண்ட ஓவியம் என சொல்லிவிடும். பின்னால் வரப்போகும் க்யூபிசத்திற்கு முன்னோடி.

⬇ 103. புனித விக்டோரியா மலை

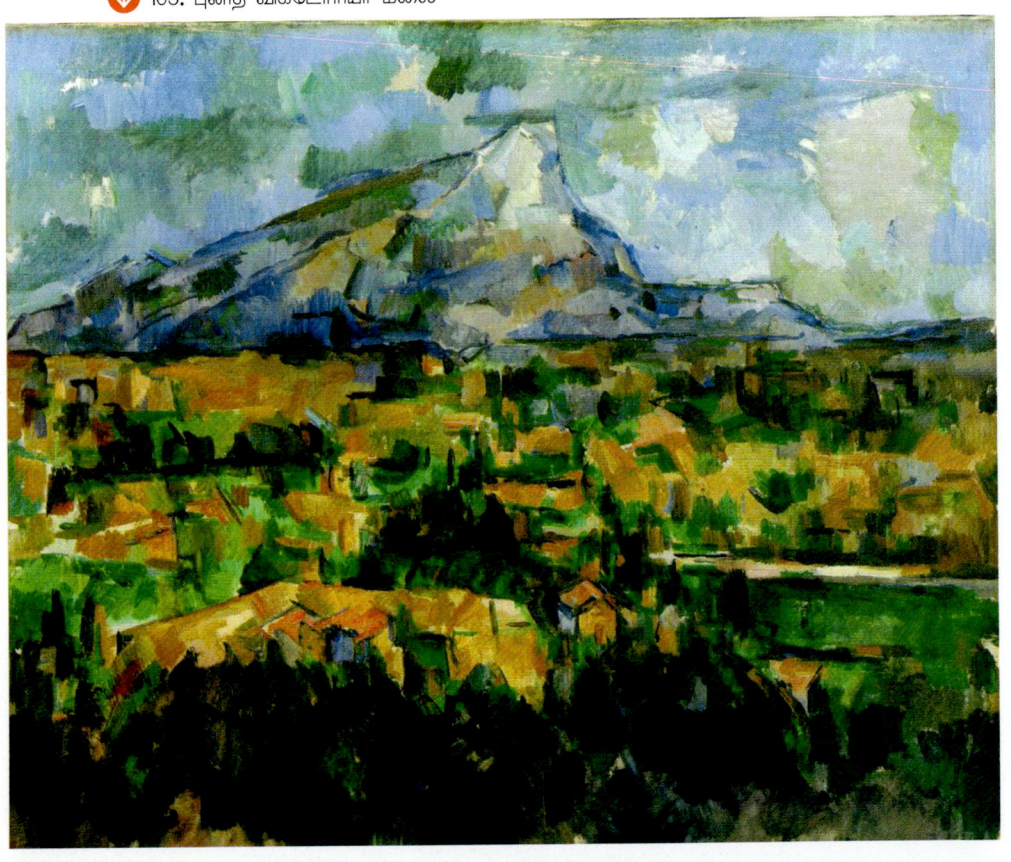

↑ 104. சீட்டு விளையாடுபவர்கள்

 2011இல் இவருடைய **சீட்டு விளையாடுபவர்கள்** (104) ஓவியம் 259 மில்லியன் டாலர்களுக்கு விற்கப்பட்டது. உலகத்தின் விலையுயர்ந்த ஓவியங்களில் மூன்றாவது.

 இது அவரது ஊரில் விவசாயிகள் சீட்டு விளையாடும்போது வரைந்தது. பார்வையாளர்களைச் சேர்த்தும் சில சீட்டு விளையாடும் ஓவியங்களை அவர் வரைந்திருக்கிறார். ஆனால் இந்த ஓவியத்தில் bare essentials என்று ஆங்கிலத்தில் சொல்வார்களே அது மட்டும் இருக்கிறது. எது தேவையோ அது மட்டும். கோடுகள் இல்லை. வண்ணங்கள் கோடுகளின் வேலையைச் செய்கின்றன. பரிமாணங்கள் வக்கிரம் கொண்டிருக்கின்றன என்பதை ஓவியத்தைப் பார்த்த உடன் சொல்ல முடிகிறது. மேஜை தள்ளாடுகிறது எனத் தோன்றுகிறது. சீட்டு விளையாடுபவரின் முட்டுகள் ஒன்றுக்கு மேல் ஒன்று வரையப்பட்டிருக்கின்றன. ஓவியத்தைக் கவனமாகப் பார்த்தால் சாம்பல்

↑ 105. பைன் மரம்

நிறமும் பழுப்பும் அதிகமாக இருப்பது தெரிகிறது. ஆனால் சில பச்சைகளும் சிவப்புகளும் நீலங்களும் திட்டுகளாகத் தீட்டப்பட்டிருக்கின்றன. மொத்தக் கலவையும் ஓவியத்திற்கு ஒரு அசாதாரணமான பரபரப்பை அளிக்கிறது. முகங்களில் ஒருமுகச் சிந்தனையின் தாக்கத்தை, தலைகளைச் சிறிது சரித்து வரைந்து ஓவியரால் காட்ட முடிந்திருக்கிறது.

மேற்கத்திய ஓவியங்கள் | 153

எனக்கு இவருடைய ஓவியங்களில் பிடித்தது **பைன் மரம்** (105).

மிகவும் எளிய ஓவியம். ஆனால் இயற்கையின் சீற்றத்தை மிக அழகாக நமக்குத் தருகிறது. காற்றில் வளைந்து துடிக்கும் பைன் மரம் பிழைக்குமா என நமக்குக் கவலையாக இருக்கிறது. இருக்கும் மரங்களில் வயதானது அது. மற்றவை வளைந்துகொடுக்கும் அளவிற்கு இளையவை. இது உடைந்து விடும் அளவிற்கு வயதானது. இலைகளே இல்லாச் சில கிளைகளைக் கொண்டது. காற்று வலது திசையை நோக்கிப் பலமாக அடிக்கிறது. ஓவியம் முழுவதும் பச்சை வலப்புறமாகச் சாய்ந்து இருக்கிறது. தூரிகையின் சில

⬇ 106. ஆப்பிள்களும் ஆரஞ்சுகளும்

பூச்சுகளை மட்டுமே கொண்டு ஓவியரால் காற்று, அதன் சுழற்சி, அதனால் நிலத்தில் ஏற்படப்போகும் மாறுதல்களின் முன்னோட்டம் – இம்மூன்றையும் கொண்டுவர முடிந்திருக்கிறது. ஓவியம் முழுவதும் பச்சையும் நீலமும். அவற்றைத் தரையின் வெளிர் மஞ்சள் உயர்த்திக் காட்டுகிறது.

ஸெஸானின் இன்னொரு ஓவியம் **ஆப்பிள்களும் ஆரஞ்சுகளும்** (106).

தினமும் நாம் பயன்படுத்தும் பொருள்களை அவர் பல ஓவியங்களில் வரைந்திருக்கிறார். குறிப்பாகத் தினமும் நாம் உண்ணும் பழங்களின் வடிவங்களை அவர் ஓவியங்களில் பல விதங்களில் வடிக்க முயன்றிருக்கிறார். அவரது முயற்சிகளில் ஒன்று இது. பழங்கள் கீழே விழுந்து சிதறப்போகின்றன என்னும் எண்ணத்தை நம்முள் இந்த ஓவியம் கொண்டு வருகின்றது. ஆனால் அவை மேஜை மேல் பத்திரமாக இருக்கின்றன என்பது நமக்குத் தெரிகிறது. பழங்கள் வைத்திருக்கும் பாத்திரத்தின் அடிப்பக்கம் பக்கவாட்டில் தெரிகிறது. ஆனால் மேற்புறம் நாம் உயரத்தில் நின்றுகொண்டு பார்க்கின்றது போல வரையப்பட்டிருக்கிறது. பழங்களைப் பாருங்கள். ஒளியும் நிழலும் இல்லை. வண்ணங்களே அவற்றின் வடிவங்களை நிச்சயிக்கின்றன. அழுத்தமான சிவப்பிலிருந்து ஆரஞ்சிற்கு வந்து மஞ்சளில் முடிகின்ற வண்ணங்கள். துணியின் மடிப்புகளும் வண்ணங்களால் படைக்கப்பட்டிருக்கின்றன. பிங்க் வண்ணமும் வெளிர் மஞ்சளும் வெளிமடிப்பைத் தெரிவிக்கின்றன. பச்சை நீல வண்ணங்கள் துணி உள்வாங்கியிருப்பதைக் காட்டுகின்றன.

அடுத்த நூற்றாண்டில் நிகழப்போகும் மாற்றங்களையும் அறிவிக்கின்றன.

மேற்கை நோக்கி – அமெரிக்க ஓவியங்கள்

பிரான்சில் விவசாயிகள் அறைக்குள் அமர்ந்து சீட்டு விளையாடிக்கொண்டிருந்தார்கள் என்றால் புது உலகமான அமெரிக்காவில் புது நிலப்பரப்புகளைத் தேடி அலையும்போது இடையிடையே, இயற்கையின் நல்ல வெளிச்சத்தில் சீட்டு விளையாடிக்கொண்டிருந்தார்கள். நதியில் செல்லும்போதும் விளையாடிக்கொண்டிருந்தார்கள். அமெரிக்க ஓவியரான **பிங்கம்** (1811–79) தந்தது,

படகோட்டிகள் சீட்டு விளையாடுவது (107).

⬇ 107. படகோட்டிகள் சீட்டு விளையாடுவது

108. ஆகஸ்டு

இதில் இருவர் விளையாடுகின்றனர். இருவர் பார்த்துக்கொண்டிருக்கின்றனர். ஒருவர் தனது காலில் பட்ட காயத்தைப் பார்த்துக்கொண்டிருக்கிறார். மற்றொருவர் படகை (பெரிய கட்டைகளைச் சேர்த்து அடுக்கியது என்றுதான் சொல்ல வேண்டும்) செலுத்திக் கொண்டிருக்கிறார். மிஸோரி நதியின் ஓவியர் இவர். 'உண்மையான அமெரிக்க ஓவியம்' என்று இதைப் பற்றி விமர்சகர் ஒருவர் குறிப்பிட்டார்.

வெளிச்சத்தின் ஓவியங்கள் பல அங்கிருந்து வரத் துவங்கின.

இவருக்கு முன்னாலேயே அமெரிக்க நிலப்பரப்பின் அதிசயங்களை ஓவியர்கள் வரையத் துவங்கிவிட்டார்கள். நியுயார்க் மெட்ரோபாலிடன் கலைக்கூடத்தில் **கோல்** (1801–1840) வரைந்த **ஆக்ஸ்பௌ** (108) என்னும் இந்த ஓவியத்தைப் பார்த்து அதிசயத்துப்போனேன்.

கனெக்டிகட் பள்ளத்தாக்கின் ஒரு பகுதியைப் பெருமழை பெய்து முடிந்த பின் சித்திரிக்கிறது.

அமெரிக்காவின் மிகப் பெரிய அதிசயங்களில் ஒன்றான நயகரா நீர்வீழ்ச்சி ஓவியர்களைக் கவர்ந்ததில் எந்த அதிசயமும் இல்லை. **ஃப்ரெடெரிக் சர்ச்** (1826–1900) வரைந்த **நயகரா** (109) ஓவியத்தைப் பாருங்கள்.

இந்த ஓவியத்தை வரைய வேண்டும் என்று தீர்மானித்த பிறகு பலமுறை நயகராவைப் பார்த்தார். பன்னிரண்டு வருடங்களுக்குப் பிறகே இந்த ஓவியம் பிறந்தது. ஓவிய விமர்சகரான ரஸ்கின் இந்த ஓவியத்தை வெகுவாகப் புகழ்ந்தார். முதலில் காட்சிக்கு வைக்கப்பட்டபோது 50,000 பேர் இதைப் பார்த்தார்கள். வெண்மையின் பல வடிவங்களை இந்த ஓவியம் தருகிறது. நயகராவை நயகராவாகக் காட்டுவது எளிதில் கைவருவது இல்லை. இவருக்கு வந்திருக்கிறது.

அமெரிக்கா மேற்குப்பக்கம் செல்லத் துவங்கியதும் ஓவியர்களும் அங்கு சென்றார்கள். மேற்கின் அழகை அவர்கள் பல ஓவியங்களில் வரைந்திருக் கிறார்கள். அவற்றில் ஒன்று **ராக்கி மலைகள் – லேண்டர் சிகரம்** (110). **பியர்ஸ்டாட்** (1830–1902) வரைந்தது.

நயகரா ஓவியத்தைப் போலவே அமெரிக்காவின் பிரம்மாண்டம் இந்த ஓவியத்தில் மிக அரிதாக வந்திருக்கிறது. அமெரிக்க இந்தியர்கள்

109. நயகரா

110. ராக்கி மலைகள் – லேண்டர் சிகரம்

மலைத்தொடர்களுக்கு முன்னால் மிகவும் சிறியதாகத் தெரிகிறார்கள். சிறியதான, எளிமையான, இயற்கையோடு இயைந்த வாழ்க்கையை அவர்கள் இழப்பதற்கு முன்னால் வரைந்த ஓவியம் இது. ஐரோப்பியர்களின் நிழல் விழத் துவங்குவதை ஓவியம் அறிவிக்கிறது. இந்த ஓவியம் அமெரிக்க உள்நாட்டுப் போர் தீவிரமாக நடந்து கொண்டிருக்கும்போது வரையப்பட்டது. சொர்க்கம் மேற்கில் இருக்கிறது என்பதைச் சொல்கிறது. நமது சொர்க்கம் அங்கு இருக்கும் அமெரிக்க இந்தியர்களுக்கு நரகம் ஆகலாம் என்பதைச் சொல்லவில்லை.

கலிபோர்னியாவின் யோஸமட்டெ பள்ளத்தாக்கு (111) என்னும் இந்த ஓவியமும் மேற்கு அமெரிக்காவின் அளப்பரிய இயற்கை அழகைக் கொண்டு வந்திருக்கிறது. தண்ணீரில் தெரியும் மரங்களும் வானத்தின் பொற் பூச்சும் ஓவியரின் திறமையைக் காட்டுகின்றன. மான்களில் ஒன்று ஓவியரைப் பார்க்கிறது. தூரிகைக் கீழே விழுந்த சப்தத்தைக் கேட்டோ என்னவோ.

உண்மையைத் தேடி அலைந்த மெய்மைவாத ஓவியர்களில் முக்கியமானவர் **வின்ஸ்லோ ஹோமர்** (1836–1910). அவர் தானே ஓவியம் வரையக் கற்றுக் கொண்டவர். பாரிசில் இரண்டு வருடங்களை இம்ப்ரஷனிஸ்டுகள் முழு

111. கலிபோர்னியாவின் யோசமட்டே பள்ளத்தாக்கு

வீச்சில் வருவதற்கு முன்னால் செலவழித்தார். அமெரிக்காவிற்குத் திரும்பியதும் நடுத்தர மக்கள் வாழ்க்கையைச் சித்தரிப்பதில் கவனம் செலுத்தினார். இவரது ஓவியங்கள் அமெரிக்கா அன்று வாழ்ந்த வாழ்க்கையைக் காட்டுவதில் வெற்றிபெறுகின்றன. அவர் சில தருணங்களைக் காட்டவில்லை. அன்றைய வாழ்வின் அடையாளங்களை ஓவியங்களில் உறையச் செய்தார். இவருடைய **அறுந்த சங்கிலி** (112) ஓவியம் 1872இல் வரையப்பட்டது.

முதலில் பார்த்தால் இம்ப்ரஷனிஸ ஓவியம் போலத் தெரிகிறது. ஓவியம் முழுவதும் வண்ணங்களால் நிரம்பியிருக்கிறது. ஆனால் இது 'பார்த்த உடன் வரையும்' தூரிகையின் சொந்தக்காரரின் ஓவியம் அல்ல என்பது நமக்குப் பளிச்சிடுகிறது. ஓவியத்தின் சிறுவர்கள் மிகக் கவனமாக வரையப்பட்டிருக்கிறார்கள். ஒவ்வொருவர் இடமும் நிச்சயிக்கப்பட்டிருக்கின்றன. வெறும் காலுடன் விளையாடும் சிறுவர்களும் பின்னால் இருக்கும் 'ஓர் அறை' பள்ளிக்கூடமும் அன்றைய அமெரிக்காவின் எளிமையும் அது வரப்போகும் காலத்தின் மீது வைத்திருக்கும் நம்பிக்கையையும் குறிக்கிறது. இப்போதுதான் ஒரு நாடாக இணைத்திருக்கிறோம் (உள்நாட்டுப் போர் முடிந்து ஏழு ஆண்டுகள்தான் ஆகியிருந்தன) என்பதையும் எந்தச் சங்கிலியின் வலிமையும்

அதன் ஆகப் பலவீனமான வளையத்தை வலிமையைவிட அதிகம் இருக்காது என்பதையும் இந்த ஓவியம் சொல்கிறது.

அமெரிக்க உள்நாட்டுப் போர் சமயத்தில் அவர் போர்ப்படங்களைப் பத்திரிகைகளுக்கு வரைந்துகொண்டிருந்தார். குறிப்பாக வர்ஜீனியா மாநிலத்தில் நடந்த சண்டைகளின் படங்கள். போர் முடிந்து சில ஆண்டுகளுக்குப் பின்பு திரும்பவும் அங்கு சென்றார். அப்போது அவர் வரைந்த இரு ஓவியங்களைப் பற்றி நாம் பேசலாம்.

பருத்தி பறிப்பவர்கள் (113) என்னும் இந்த ஓவியம் இரண்டு இளம் பெண்களைச் சித்தரிக்கிறது.

பின்னால் பருத்தி நிலம் பரந்து விரிந்தாலும் ஓவியம் முழுவதையும் இந்த இரண்டு ஆப்பிரிக்க அமெரிக்கப் பெண்கள் ஆக்கிரமித்துக்கொண்டிருக்கிறார்கள். அவர்களது முகத்தில் மகிழ்ச்சி இல்லை. இறுக்கம் இருக்கிறது. போருக்கு

112. அறுந்த சங்கிலி

↑ 113. பருத்தி பறிப்பவர்கள்

முன்னாலும் பருத்தி பறித்துக்கொண்டிருந்தோம். இன்றும் அதையே செய்கிறோம் என மௌனமாகச் சொல்கிறார்கள். அந்த அழகிய பெண் தூரத்தில் எதைப் பார்த்துக்கொண்டிருக்கிறாள்? தனது எதிர்காலத்தையா? பார்த்தது அவளுக்கு நிறைவை அளிப்பதாகத் தெரியவில்லை.

இவரது மற்றொரு ஓவியம் **கார்னிவலுக்காக உடையணிவது** (114).

ஓவியம் பளிச்சென்றிருந்தாலும் அதன் உள்ளடக்கத்தில் இருண்மை இருக்கிறது. நடுவில் மஞ்சள் உடை அணிந்திருப்பவர் கோமாளியின் உடையை அணிந்திருக்கிறார். இவர் ஷேக்ஸ்பியரின் அரசவைக் கோமாளி அல்ல. இடைவேளைகளில் விளையாட்டுக் காட்டும் கோமாளி. எந்த மதிப்பும் இல்லாதவர். கறுப்பினத்தவரின் நிலையும் அதுதான் என ஓவியர் சொல்கிறார். பெண்கள் அவரது ஆடையில் தைத்துக்கொண்டிருக்கிறார்கள். அவர்கள் தைப்பவை ஆப்பிரிக்க அடிமைகள் தங்கள் முதலாளிகள் வீடுகளின் முன்னால் 'ஜான்குனு' என்னும் விழா நாட்களில் ஆடும்போது அணியும் பட்டிகள். குழந்தைகள் ஏதும் அறியாதவர்கள். அவர்களுக்கு எல்லாமே விளையாட்டுத்தான். அதிசயம்தான்.

114. கார்னிவலுக்காக உடையணிவது

1877இல் இங்கிலாந்தில் அதிசய வழக்கு ஒன்று நடந்தது. **விஸ்லர்** (1834–1903) வரைந்த ஓவியம் ஒன்றை விமர்சித்து எழுதிய ரஸ்கின் (காந்திக்கு மிகவும் பிடித்த கவிதை ஒன்றை எழுதியவர்) 'ஓவியம் பொதுமக்கள் முகத்தில் ஒரு குடம் வண்ணத்தை வீசியது போல இருக்கிறது' என்று எழுதினார். மிகவும் கோபம் அடைந்த விஸ்லர் ரஸ்கின் மீது வழக்குத் தொடர்ந்தார். வழக்கில் அவர் வெற்றிபெற்றார். நம்மூர் மதிப்பில் மானநஷ்டத்திற்கு ஈடாகப் பத்து பைசா கொடுக்குமாறு தீர்ப்பு வந்தது. விஸ்லர் தனது சொத்து பூராவையும் அடகுவைத்து வழக்கை நடத்தினார். கடைசியில் திவாலாகும் நிலைக்கு வந்தார். ஆனால் ரஸ்கின் மீது மக்கள் வைத்திருந்த மதிப்பும் திவாலாகிவிட்டது. இந்த வழக்கிற்குப் பிறகுதான் ஓவிய விமர்சகர்களின் சரிவு துவங்குகிறது எனச் சில வல்லுனர்கள் கருதுகிறார்கள்.

அமெரிக்கரான விஸ்லருக்கு எல்லா ஆங்கிலேயரும் எதிரியல்ல. ஆஸ்கார் வைல்ட் அவருடைய தோழர். கலை கலைக்காகவே என அவரோடு

சேர்ந்து இவரும் சொன்னார். 'கலை தனியாக நிற்க வேண்டும். கலைத்தன்மை கொண்ட எந்தக் கண்ணையும் காதையும் அது ஈர்க்க வேண்டும். அதோடு உறவேயில்லாத மனித உணர்வுகளை – பக்தி, பரிவு, காதல், நாட்டுப் பற்று போன்றவற்றை – கலையோடு இணைக்கக் கூடாது' என விஸ்லர் சொல்லியிருக்கிறார். 'இதனால்தான் என்னுடைய ஓவியங்களை நான் சீரமைப்புகள் என்றும் ஒருங்கிசைவுகள் எனவும் அழைக்கிறேன்' என்றும் சொல்கிறார்.

அவருடைய எல்லா ஓவியங்களும் இதுபோன்ற காற்றில் மிதக்கும் பெயர்கள் கொண்டுதான் அழைக்கப்பட்டன. ஆனால் அவர் வரைந்த ஓவியங்களில் பல தரையில் வாழும் மனிதர்களின் வடிவங்களை.

வெள்ளையில் சிம்ஃபனி – எண் 1 *(115)* என்னும் இந்த ஓவியம் அவற்றில் ஒன்று.

இதில் என்ன சிம்ஃபனி இருக்கிறது என எனக்குத் தெரியவில்லை. ஆனால்

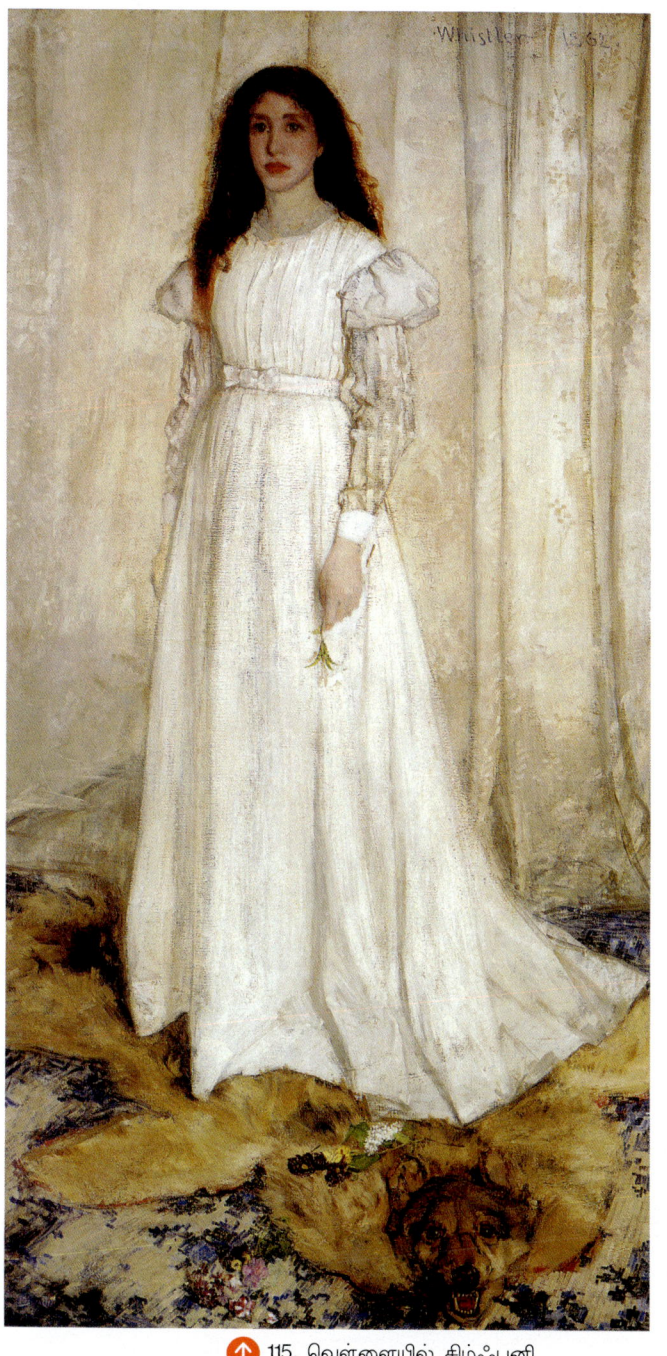

⬆ 115. வெள்ளையில் சிம்ஃபனி

116. சீரமைப்பு – கருப்பு சாம்பல் நிறங்கள்

ஓவியம் முழுவதும் அழகான வெள்ளை இருக்கிறது. வெள்ளையின் வேறுபட்ட நிறத்திண்மைகள் இருக்கின்றன. பெண் உயரமாக, அழகாக இருக்கிறார். தலைமுடியின் சிவப்பு முகத்தின் வண்ணத்தை உயர்த்திக் காட்டுகிறது. சிலர் இது களங்கமின்மை உலகத்திலிருந்து மறைந்துவருவதைக் குறிக்கிறது என்றார்கள். மற்றவர்கள் 1859இல் வெளிவந்த வில்கி காலின்ஸின் நாவலான 'வெள்ளையாடையில் பெண்' என்னும் மர்ம நாவலுக்காக – முதல்முதலாக

எழுதப்பட்ட மர்ம நாவல்களில் அது ஒன்று – வரையப்பட்டது என்றார்கள். வரையப்பட்ட பெண் ஓவியரின் காதலி. தரையைப் பார்த்தால் கரடி முறைக்கிறது. இறந்த கரடி. அந்தக் காலத்தில் வன விலங்குகளுக்காகக் குரல் கொடுப்பவர்கள் அதிகம் இல்லை. ஒன்று நிச்சயம் சொல்லமுடியும். இத்தனை ஆண்டுகள் கழித்தும் இந்தப் பெண்ணிடம் ஈர்ப்பு இருக்கிறது.

இவரது இரண்டாவது ஓவியம் உலகப் புகழ்பெற்றது. ஓவியரால் **சீரமைப்பு – கருப்பு சாம்பல் நிறங்கள்** (116) என அழைக்கப்பட்டது. மற்ற எல்லோராலும் **விஸ்லரின் அன்னை** என்று அழைக்கப்பட்டது. இன்றும் அவ்வாறே அழைக்கப்படு கிறது.

ஓவியம் லண்டனில் வரையப்பட்டது. வரையும் போது அன்னை மகனைப் பார்க்க வந்திருந்தார். 67 வயதான அவர் அசையாமல் உட்காருவதற்குப் பெரும் பாடு பட்டார் எனக் கூறப் படுகிறது. ஆனால் ஓவியத் தில் அவரைப் பார்த்தால் திடமான பெண்ணாகத் தெரிகிறது. முகமும் கையும் தவிர உடலின் எந்த பாகமும் தெரியவில்லை. 1934ஆம்

117. இரவுக் காட்சி கறுப்பு மற்றும் தங்க நிறத்தில் – கீழே விழும் ராக்கெட்

ஆண்டு, பொருளாதாரச் சரிவிற்குப் பின்னால் ரூஸ்வெல்ட் பதவி ஏற்ற காலத்தில் இந்த ஓவியம் அமெரிக்கத் தபால்தலையாக வெளிவந்தது. எதையும் எதிர்கொள்ளும் அமெரிக்க அன்னையின் வடிவமாக இந்த ஓவியத்தை அமெரிக்க மக்கள் பார்க்கத் துவங்கினார்கள்.

இனி அவருக்கும் ரஸ்கினுக்கும் இடையே சண்டையை உண்டாக்கிய ஓவியத்தைப் பார்ப்போம். **இரவுக் காட்சி கறுப்பு, தங்க நிறத்தில் கீழே விழும் ராக்கெட்** (117).

ஓவியத்தில் கீழே விழும் ராக்கெட் என்பது கீழே இறங்குவதாகத் தோன்றும் புகை மண்டலம். ஓவியம் வாண வேடிக்கை நடந்து முடியும் தருவாயில் இருக்கும் வானத்தைச் சித்தரிக்க முயல்கிறது. நீரையும் வானத்தையும் இங்கே பிரிப்பது ஒளி. ஓவியம் இரவில் நடக்கும் வான வேடிக்கையைக் காட்டுகிறது என்னும் தகவலோடுதான் நம்மைப் போன்றவர்களால் அதைப் பார்த்துப் பகுத்தாராய முடியும். பேசமுடியும். அந்தத் தகவல் இல்லாமல் அதைப் பற்றிப் பேசுவது கடினம்.

1992இல் நான் லண்டனில் இருந்தபோது, டேட் அருங்காட்சியகத்தில் The Swagger Portrait எனத் தலைப்பிட்ட ஓவியக் கண்காட்சி நடந்துகொண்டிருந்தது. அதாவது மிகவும் தன்னம்பிக்கையோடும் தங்களுக்கே உரிய 'திமிரோ'டும் இருப்பவர்களின் ஓவியங்கள். பல ஓவியர்கள் வரைந்தவை. இதைப் பற்றி எழுதும்போது *இன்டிபென்டன்ட்* பத்திரிகை 'இவர்களை வரைந்தவர்களில் கடைசியாக வந்தவர் ஜான் ஸிங்கர் ஸார்ஜண்ட்' எனக் குறிப்பிட்டது நினைவில் இருக்கிறது. அவருடைய ஓவியம் ஒன்றுதான் நான் லண்டனில் பார்த்த போஸ்டர்களில் உலாவிக்கொண்டிருந்தது. இருபதாம் நூற்றாண்டு துவங்குவதற்கு முன்னாலேயே மேற்தட்டுச் செழிப்பையும் 'தாங்கள்தான் உயர்ந்தவர்கள்' எனக் கூறாமல் கூறும் பார்வையையும் ஓவியத்தில் கொண்டு வருவது வெகுவாகக் குறைந்துவிட்டது. புகைப்படம் வந்த பிறகு, மனித வடிவங்களைக் காட்டுவதற்கு ஓவியங்களை நாட வேண்டிய தேவையும் இல்லை. **ஃபெலிக்ஸ் நதார்** என்னும் கலைஞர் எடுத்த **சாரா பெர்னார்ட்** (118) என்ற புகழ்பெற்ற கலைஞரின் புகைப்படத்தைப் பாருங்கள்.

ஒளியும் நிழலும் துணிகளின் மடிப்புகளும் மயக்கம் தரும் கண்களும் ஓவியம் எதற்கு என்னும் கேள்வியைக் கேட்கத் தூண்டுகின்றன. சார்ஜன்ட் வரைந்த ஓவியங்கள் இந்தக் கேள்விக்குப் பதிலைத் தரும்.

↑ 118. சாரா பெர்னார்ட்

அமெரிக்கப் பெற்றோர்களுக்கு இத்தாலியின் ப்ளாரன்ஸ் நகரில் பிறந்த **சார்ஜன்ட்** (1856–1925) சிறு வயதை ஐரோப்பிய நகரங்களுக்குப் பெற்றோர்களுடன் பயணிப்பதில் கழித்தார். பாரிஸில் ஓவியக்கலையைப் பயின்ற அவர் இம்ப்ரஷனிஸத்தின் தாக்கத்தைப் பெற்றவர். இவரால் தங்கள் உருவங்கள் வரையப்படுவதை எல்லாப் பணக்காரர்களும் – குறிப்பாக அமெரிக்க, இங்கிலாந்து பணக்காரர்கள் விரும்பினார்கள். அன்றையப் பணக்காரர்களின் வீடுகளில் இவரால் வரைந்த அவர்களின் ஓவியங்கள் இருப்பது மதிப்பாகக்

119. முகத்திரைக்கு வாசனைப் பிடிப்பது

கருதப்பட்டது. உதாரணமாக பாஸ்டன் நகரத்தில் இஸபெல்லா ஸெவர்ட் கார்ட்னரின் வீடு இன்று அருங்காட்சியகமாக இருக்கிறது. இதில் இஸபெல்லா நின்றுகொண்டிருக்கும் வடிவத்தில் சார்ஜன்ட் வரைந்த படம் ஒன்று இருக்கிறது. ஆனால் எனக்குப் பிடித்த படம் **முகத் திரைக்கு வாசனைப் பிடிப்பது** (119) ஓவியம்தான். அது அவரே வரைந்த எண்ணெய்ச் சாய ஓவியத்தின் நீர்ச்சாயப்பிரதி.

இந்த ஓவியத்தின் வண்ணக் கலவைகள் மிகவும் மெல்லிய தானவை. முகத்திரையைப் போலவே மயக்கத்தை அளிப்பவை. புகையையே அந்தப் பெண் ஆடையாக அணிந்திருக் கிறாளோ என்னும் மயக்கம்.

வாழ்நாள் முழுவதும் வரைந்து கழித்தவர் சார்ஜன்ட் கடைசிவரை திருமணம் செய்து கொள்ளவில்லை.

1879இல் சார்ஜன்ட் ஐந்து மாதங்கள் ஸ்பெயினில் கழித்தார். அப்போது **எல் ஜாலியோ** *(120)* என்னும் இந்த ஓவியத்தை வரைந்தார்.

ஸ்பெயினின் புகழ்பெற்ற ஃப்லமெங்கோ நடனத்தைப் பார்த்தவர்களுக்கு சார்ஜன்டின் மேதைமை உடனே பிடிபடும். நடனம் ஆடுபவரின் அசைவுகளை மட்டுமன்றி முழு ஈடுபாட்டோடு வாத்தியங்களை இசைக்கும் கலைஞர்களையும் அப்படியே பிடித்திருக்கிறார். இந்த நடனத்தின் முக்கிய அபிநயமான

↑ 120. எல் ஜாலியோ

முழங்கையைத் தூக்கி வைத்துக்கொண்டிருப்பதை வரைந்திருக்கிறார். பார்ப்பவர்களுடன் பாடுபவரும் கைதட்டுகிறார். பளிச்சிடும் வண்ணங்கள் பார்வையாளர்களின் உடைகளிலும் நாற்காலியில் வைக்கப்பட்டிருக்கும் ஆரஞ்சுப் பழத்திலும் மிளிருகின்றன.

காரனேஷன் லில்லி லில்லி ரோஜா (121) என்னும் இந்த ஓவியத்தில் குழந்தைகளின் உலகம் காட்டப்படுகிறது.

காகிதங்களால் ஆன விளக்குகளைக் குழந்தைகள் மிகக் கவனமாக ஏற்று கிறார்கள். ஏற்றப்பட்ட விளக்குகள் இடது ஓரத்தில் இருக்கின்றன. ஓவியத்தில் ஒளியின் மாறுதல்களை அழகாகப் பிடித்திருக்கிறார். சுற்றியிருக்கும் பச்சையும் பூக்களும் குழந்தைகளைச் சட்டமிடுகின்றன. இதே ஓவியக் காட்சியை காமராவில் ஸூம் செய்து பிடிக்க முடியுமா என எண்ணிப் பாருங்கள். ஒன்று பூக்கள் பெரிதாகத் தெரியும். அல்லது குழந்தைகளும் விளக்குகளும்

↑ 121. காரநேஷன் லில்லி லில்லி ரோஜா

தெரியும். தொலைவில் இருந்து பிடித்தால் பூக்கள் இவ்வளவு தெளிவாக வராது. ஓவியனால் இரண்டையும் கொண்டுவர முடிந்திருக்கிறது. உறுத்தல் இல்லாமல். இதுதான் ஓவியத்திற்கும் புகைப்படத்திற்கும் வித்தியாசம்.

மேடம் X *(122)* என்னும் இந்த ஓவியம் அவர் வரைந்த உருவப்படங்களிலேயே மிகவும் புகழ்பெற்றது.

மேடம் கேத்ரோ என்னும் இந்த அமெரிக்கப் பெண் பாரிஸ் வங்கி முதலாளி ஒருவரை மணந்தவர். இவரைப் பார்த்தவுடன் வரைய வேண்டும் என்று சார்ஜன்ட் தீர்மானித்து உடனே வரைந்துவிட்டார். அவர் நிற்கும் விதம் சில விமர்சகர்களுக்குப் பிடிக்க வில்லை. சிலருக்கு அவர் அணிந்திருக்கும் ஆடை பிடிக்கவில்லை. அவரது பெயரை வெளியிடவில்லை என்றாலும் ஓவியத்தைப் பார்த்தவர்களுக்கு அவர் யார் என்பதை எளிதில் அடையாளம் கண்டுகொள்ள முடிந்தது. பெண்ணின் தாய் 'நான் என் பெண்ணை இழந்துவிட்டேன். அவளைப் பார்த்து பாரிஸ் நகரமே சிரிக்கிறது' என்றார். இன்று ஓவியத்தை உலகமே புகழ்கிறது. பெண்ணழகின் வெளிப்பாடு கள் கணக்கற்றவை என்பதை ஓவியம் பெருமிதத்தோடு அறிவிக்கிறது.

லேடி அக்னியூ *(123)* இவரது இன்னொரு ஓவியம்.

அழகு என்பது வேறு. வசீகரம் என்பது வேறு.

122. மேடம் X

123. லேடி அக்னியூ

இந்தப் பெண்ணிடம் அழகும் இருக்கிறது வசீகரமும் இருக்கிறது. மெத்தை நாற்காலியில் சரிந்து உட்கார்ந்துகொண்டிருக்கிறார் – அதன் பூக்களைப் பின்புலமாகக் கொள்ள. வெண்மையும் மெல்லிய ஊதாவும் (mauve) விஸ்லர் சொல்வதைப் போல வண்ணங்களின் ஒத்திசைவை அறிவிக்கின்றன. அவள் அணிந்திருக்கும் நகை கம்பனை நினைவூட்டுகிறது.

'உமிழ் சுடர்க் கலங்கள், நங்கை உருவினை மறைப்பது ஓரார்,
அமிழ்தினைச் சுவை செய்வதென்ன அழகினுக்கு அழகு செய்தார்.'

ஓவியத்தின் உமிழ் சுடர் கலன் நங்கையின் உருவினை மறைக்கவில்லை. ஆனால் அழகினுக்கு அழகை நிச்சயம் செய்கிறது.

அடுத்த ஓவியம் அழிவைப் பற்றிப் பேசுகிறது.

முதல் உலகப்போரின் பேரழிவுகளை வரைந்த ஓவியர்களில் முக்கியமானவர் **சார்ஜன்ட்**. பிரான்சின் போர்க்களங்களுக்கே சென்று ஓவியங்களை வரைந்தார். தன்னுடைய மருமகன், மருமகள் இருவரையும் போரில் இழந்தார்.

புகையால் கண்ணிழந்தவர்கள் (124) என்னும் இந்த ஓவியம் நெஞ்சை உலுக்குவது.

1918இல் அவர் ராணுவ மருத்துவமனை ஒன்றிற்குச் செல்லும்போது அங்கு இருந்த கண்ணிழந்த வீரர்களைப் பார்க்க நேர்ந்தது. முதல் உலகப் போரில் மஸ்டர்ட் கேஸ் (mustard gas) என அழைக்கப்படும் நச்சுப்புகை தாராளமாகப் பயன்படுத்தப்பட்டது. வீரர்களின் கண்களை மட்டும் அல்லாமல் நுரையீரல், குடல் போன்ற உறுப்புகளையும் அது கடுமையாகப் பாதித்தது. இது எல்லோரையும் தாக்கியது – போரை எதிர்கொண்டவர்களையும் போர்க்களத்தை விட்டு ஓடிப்போகலாம் என நினைத்தவர்களையும். ஓவியம் முழுவதும் நோய் பிடித்த கந்தக மஞ்சள் படர்ந்திருக்கிறது. பின்னால் தெரியும் சூரியனும் ஆரோக்கியமாக இல்லை.

வில்ஃப்ரெட் ஓவன் தனது கவிதையில் சொல்கிறார்

How sweet and honourable it is to die for one's country:
Death pursues the man who flees,

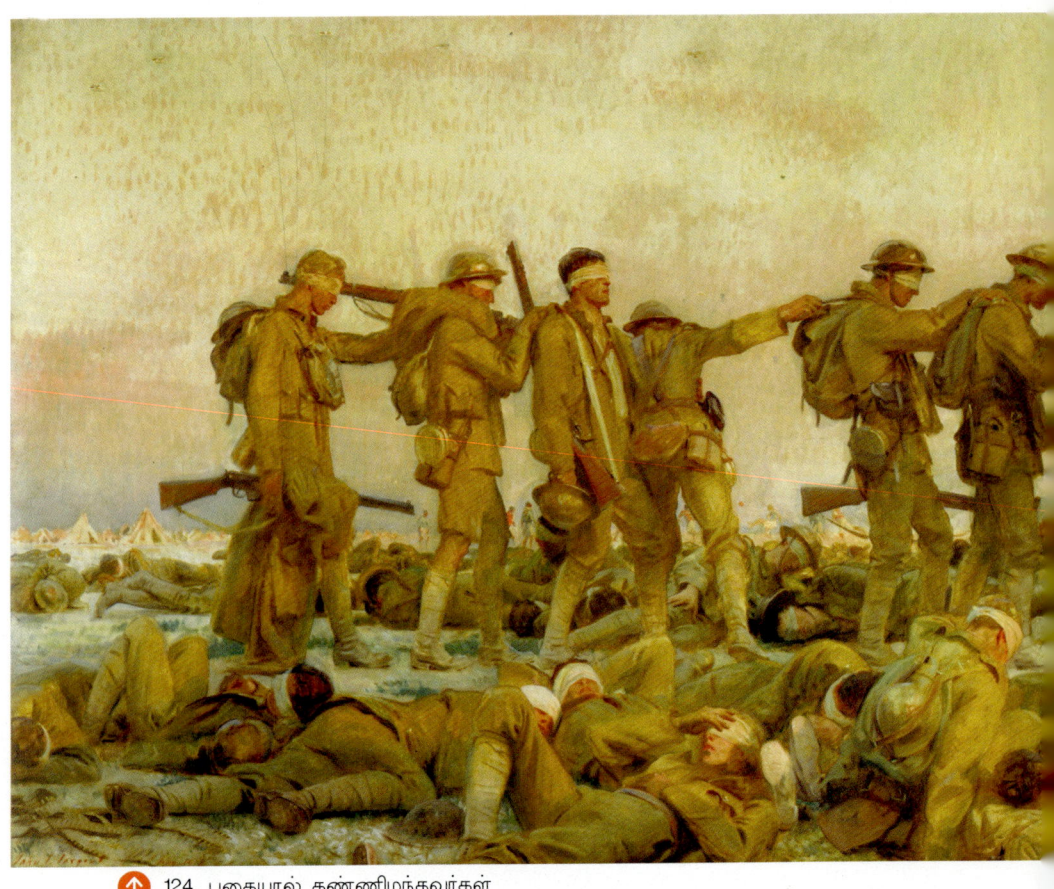

124. புகையால் கண்ணிழந்தவர்கள்

"நாட்டுக்காக உயிரைக் கொடுப்பது மிகவும் இனிமையானது பெருமை தருவது. மாட்டேன் என ஓடிப்போகிறவர்களையும் மரணம் துரத்துகிறது."

ஓவியம் இதைத்தான் சொல்கிறது. இவர்களில் வீரர்களும் கிடையாது கோழைகளும் கிடையாது.

மேற்கத்திய ஓவியங்கள் | 177

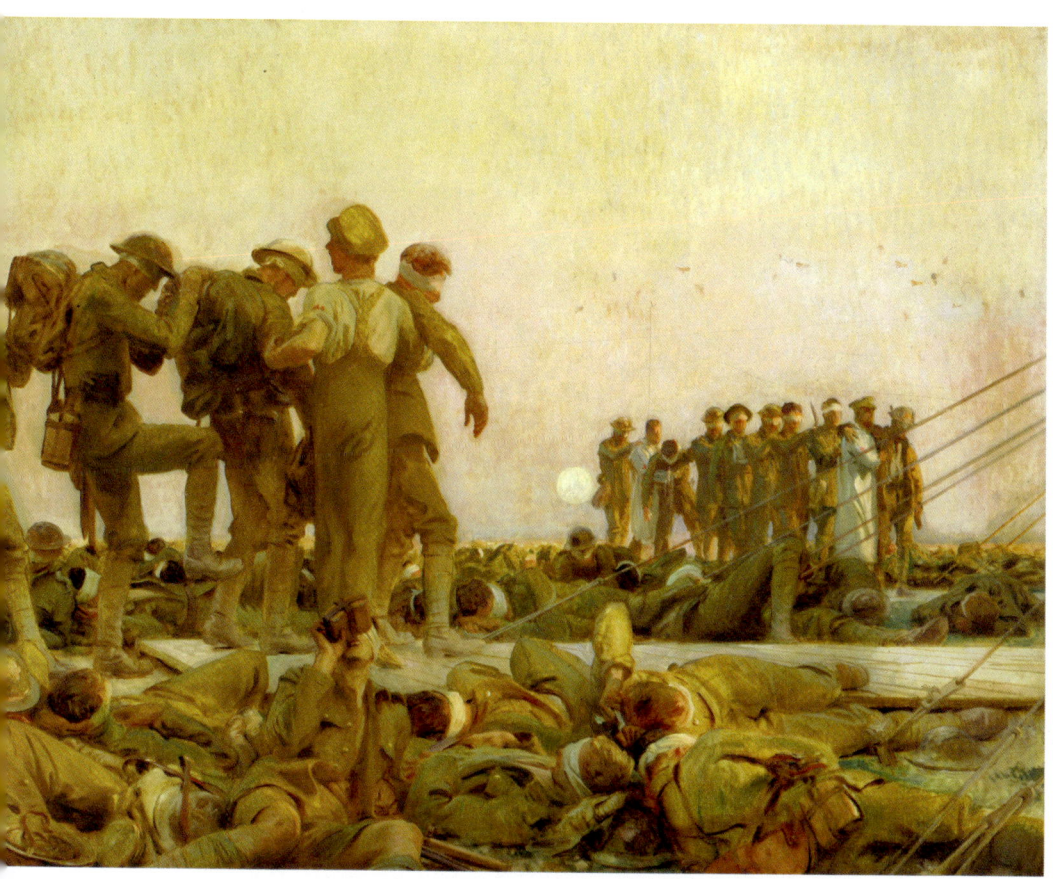

போரைப்பற்றிய ஓவியங்கள்

மனிதன் காலம் காலமாகத் தான் புரிந்த போர்களின் ஓவியங்களை வரைந்து வருகிறான். சென்ற அத்தியாயத்தில் சார்ஜன்ட் வரைந்த ஓவியத்தைப் பார்த்தோம். முதல் உலகப் போர், இரண்டாம் உலகப்போரைக் குறித்துப் பல ஓவியர்கள் வரைந்திருக்கிறார்கள். இந்தக் காலகட்டத்தில் புகைப்படமும் திரைப்படமும் வந்துவிட்டால் போர் நடக்கும்போதே அதைப் பதிவுசெய்ய முடிந்தது. ஆனால் போர் நமது மனங்களில் வெவ்வேறு விதமாகப் பதிவாகிறது. ஒரே காட்சியை இருவர் பார்த்திருக்கலாம். ஆனால் அவர்கள் மனங்களில் பதிவானவை நிச்சயம் வெவ்வேறானதாகத்தான் இருக்கும். எனவே ஓவியர்கள் வரைந்த போரை நாம் பார்க்கும்போது நமக்கு அது புதிய செய்திகளைத் தரும் என எண்ணுகிறேன். பிக்காஸோ போன்ற பெரிய ஓவியர்கள் வரைந்ததை அவர்களைப் பற்றிப் பேசும் போது பார்ப்போம்.

பால் நாஷ் (1889 –1946) என்னும் பிரிட்டிஷ் ஓவியர் இரண்டு போர்களையும் பதிவுசெய்திருக்கிறார்.

அவருடைய **பதுங்கு குழிகளில் வசந்தம்** (125) என்னும் ஓவியம் இது.

மூன்று போர்வீரர்கள் குழியில் காத்துக்கொண்டிருக்கிறார்கள். ஒருவர் சுவரில் சாய்ந்துகொண்டிருக்கிறார். இரண்டாமவர் கண்சந்திருக்கிறார். மூன்றாமவர் குழிக்கு வெளியே பார்த்துக்கொண்டிருக்கிறார். பின்னால் சில மரங்கள் பூக்கத் துவங்கியிருக்கின்றன. ஓவியம் காத்திருக்கும் இளைஞர்களின் வாழ்க்கையில் வசந்தம் வராமல் போகலாம் என்கிறது. அதே சமயத்தில் எத்தனை போர்கள் நடந்தாலும் மனித வாழ்வில் வசந்தம் வந்தே தீரும் என்றும் சொல்கிறது. போர் பலத்த நிசப்தங்களுக்கு இடையே நடைபெறுகிறது என்பதும் போரின்

125. பதுங்கு குழிகளில் வசந்தம்

பெரும்பகுதி காத்திருத்தலிலேயே செலவிடப்படுகிறது என்பதும் பலருக்குப் புதிதாக இருக்கும். போர் முனையில் இருக்கும் நாஷ் குறிப்பிடுகிறார்: 'இரண்டு மாதங்களுக்கு முன்னால் வெறுமையாக இருந்த மரங்கள் துளிர்விடத் துவங்கியிருக்கின்றன. மரங்களின் இடையிலிருந்து நைட்டிங்கேலின் குரல்! வேடிக்கையாகவும் பொருத்தமே இல்லாததாகவும் இருக்கிறது'.

இது **ஸ்டாலின்கிராட்** *(126)* என் ஓவியம் ஜெர்மனியின் தரப்பிலிருந்து **ஐக்ஹோர்ஸ்ட்** *(1885–1948)* என்னும்ற ஓவியர் வரைந்தது.

ஜெர்மனியின் தோல்வியை மிகுந்த நேர்மையோடு காட்டுகிறது. பதுங்கு குழிக்கு மேலே இருக்கும் டேங்க் பொம்மை மாதிரி வரையப்பட்டிருந்தாலும் அது அவ்வளவாக உறுத்தவில்லை. இது ஹிட்லருக்கு மிகவும் பிடித்த ஓவியம் என்கிறார்கள். அவருக்குச் சொந்தமான 45 ஓவியங்களில் இதுவும் ஒன்று. போர் முடிந்ததும் காணாமல்போய்விட்டது. 2012இல் செக் குடியரசின் ஒரு சிறிய

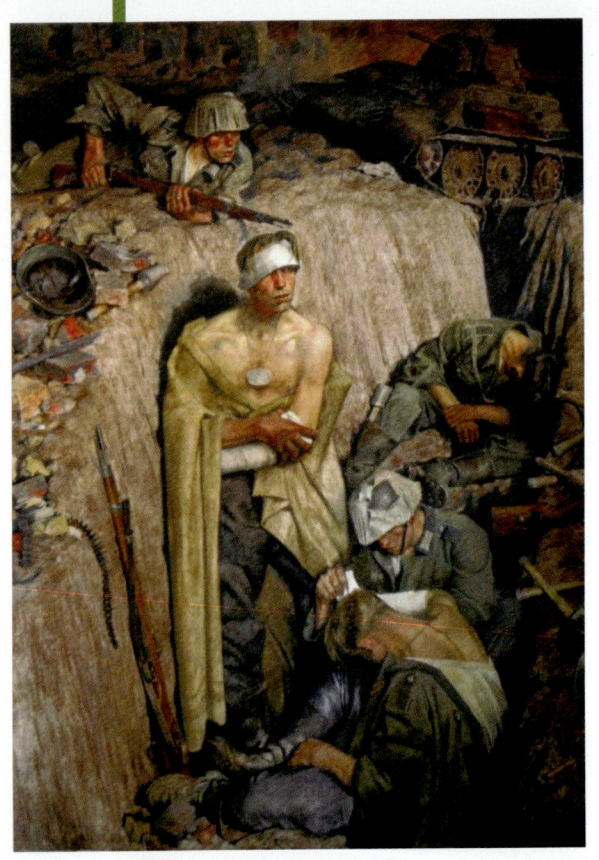

126. ஸ்டாலின்கிராட்

தேவாலயத்தில் கண்டுபிடிக்கப் பட்டது.

சோஷலிஸ மெய்மைவாதம் பலத்தக் கேலிக்கு உள்ளாக்கப் பட்டது என்பது உண்மை. ஆனால் **கோசெவ்** (1925–2012) மிகவும் சிறந்த ஓவியர். கடைசிவரை கம்யூனிஸ் டாக இருந்த அவர் வரைந்த ஓவியம் இது. பெயர் **விடைபெறுதல்** (127).

எளிமையான ஆனால் மிகவும் வலிமையான செய்தியைச் சொல்லும் ஓவியம். அவனுக்கும் தெரியாது. அவளுக்கும் தெரியாது. எப்போது திரும்பிவருவான் என்பது. அவன் கண்களை மூடிக்கொண் டிருக்கிறான். அவளது முகமே தெரியவில்லை. ஆனால் இருவருக்கு இடையே இருக்கும் அன்பும் நிகழப்போகும் இழப்பும் நமக்கு நன்றாகத் தெரிகிறது. ஓவியத்தில் முழுவதுமாகப் பரவியிருக்கும் சிவப்பு போரின் வன்முறையைக் குறிப்பிடுகிறது. போரை எதிர்த்து வரையப் பட்ட ஓவியங்களில் மிகச் சிறந்த ஒன்று இது.

இது அமெரிக்க ஓவியரான **லிக்டன்ஸ்டைன்** (1923 –1997) வரைந்தது. **வாம்!** (128) என அழைக்கப்படுவது.

காமிக் புத்தகப் பாணியில் வரையப்பட்ட இந்த ஓவியம் வியட்நாம் போரில் நடந்த விமானச் சண்டை ஒன்றைக் குறிக்கிறது. அமெரிக்கர்கள் உள்ளதை உள்ளபடி வெளிப்படையாக எந்தப் பூச்சும் இல்லாமல் சொல்வார்கள் என்கிறதா இந்த ஓவியம்? எனக்குத் தெரியவில்லை. ஆனால் விமானச் சண்டையைப் பற்றி நமது மனதில் இருக்கும் வடிவங்களுக்கும் ஒத்ததாக இருக்கிறது. ஜாக்ஸன் போலாக் போன்ற அப்ஸ்ட்ராக் எக்பிரஷனிஸ்டுகளைக் கேலிசெய்வதாகக் கூட இருக்கலாம்.

↑ 127. விடைபெறுதல்

↓ 128. வாம்!

இரு நண்பர்கள்

கோகான் (1848–1903) உண்மையில் உலகம் சுற்றிய ஓவியர். பெரு, பிரான்ஸ், மார்டினிக், டஹிடி, (பாலினேசியா) பனாமா, டென்மார்க் போன்ற நாடுகளில் வசித்தவர். அவருடைய தந்தை பிரெஞ்சுக்காரர். தாய் பெருவைச் சார்ந்தவர். தந்தையின் அகால மரணத்திற்குப் பின் தனது குழந்தைப் பருவத்தை லிமாவில் கழித்தார். சில ஆண்டுகள் பங்குச் சந்தையில் தரகராகப் பணியாற்றினார். திருமணம் செய்துகொண்டு, பணம் நிறையச் சம்பாதித்து, 35 வயதிற்குள் ஐந்து குழந்தைகளையும் பெற்றுக் கொண்டார். ஆனால் ஓவியப்பித்து அவரது வாழ்க்கையை வேறு திசைக்குத் திருப்பிவிட்டது. முழுநேர ஓவியராக ஆகும் முயற்சியில் வேலையை விட்டார். பிறகு குடும்பத்தையே கைவிட்டார். அதற்குப் பிறகும் மூன்று குழந்தைகள் மற்றவர்களிடம் பிறந்தன. எந்தக் குழந்தையையும் அவர் உருப்படியாகப் பார்த்துக்கொண்டதாகத் தெரியவில்லை. ஆனால் ஓவியர்கள் பலரின் நட்பு கிடைத்தது. 1888இல் வான் கோ அழைத்ததால் அவரோடு இருக்கத் தெற்கு பிரான்சில் இருக்கும் ஆர்ல் நகரத்திற்குச் சென்றார். இரண்டே மாதங்களில் இருவரும் பிரிந்தனர். 1891இல் டஹிடி சென்ற அவர் 1893இல் பிரான்ஸ் வந்தார். 1895இல் தீவுக்குத் திரும்பி, வாழ்வின் கடைசி எட்டு வருடங்களை அங்கே கழித்தார். இந்த எட்டு ஆண்டுகள்தான் அவரது ஓவிய வாழ்க்கையைப் பொறுத்தவரை முக்கிய ஆண்டுகள். சொந்த வாழ்வு சீராக இல்லை. சொர்க்கத்திலும் பணம் தேவை என்பது அவருக்கு மெதுவாகத்தான் தெரியவந்தது. ஏதுமே இல்லாமல் இறந்தார். அவருடைய கல்லறையில் உள்ளூர் பிஷப் எழுதியது இது: "கொகான் என்னும் பெயர் கொண்ட இந்தக் கேடுகெட்ட பிறவியின் வாழ்க்கையின் முக்கிய நிகழ்வு அவரது இறப்புதான். புகழ்பெற்ற கலைஞர். ஆனால் கடவுளின் எதிரி."

கடவுளின் எதிரி கடவுளே புகழத்தக்க ஓவியங்கள் பலவற்றை வரைந்திருக்கிறார்.

மெனேவும் லாட்ரெக்கும் இளவயதில் இறந்ததற்குக் காரணம் பால்வினை நோய். பால் கொகான் தனது 55 வயதில் இறந்ததற்குக் காரணம் பால்வினை நோய் அல்ல என இப்போது சொல்லப்படுகிறது. அவருடைய பற்கள் சோதனை செய்யப்பட்டதில் அவருக்கு ஸிஃபிலிஸ் இருந்திருக்க முடியாது எனத் தெரியவந்திருக்கிறது. அல்லது அதற்கு மருந்து சாப்பிடாமல் இருந்திருக்கலாம். எனவே டஹிடித் தீவில் அவர் பாலுறவு வைத்துக்கொண்ட பெண்களுக்கு நோயைக் கொடுத்தாரா இல்லையா என்பது சர்ச்சைக்கு உரியது. ஆனால் ஐரோப்பியரின் வருகை பாலினேசியத் தீவுகளின் மக்களையும் கலாச்சாரத்தையும் அழிவுப் பாதையில் இட்டுச்சென்றது என்பது பற்றி எந்தச் சர்ச்சையும் இல்லை. உதாரணமாக வெள்ளையர்கள் வருவதற்கு முன் டஹிடியில் ஒன்றரை லட்சம் பேர் இருந்தார்கள். ஆனால் 70 ஆண்டுகளுக்குள் மக்கள் தொகை 8000 ஆகிவிட்டது. கொகான் பத்தொன்பதாம் நூற்றாண்டின் இறுதியில் சென்ற டஹிடி நிச்சயம் சொர்க்கமாக இருந்திருக்க முடியாது. ஆனாலும் கலாச்சாரத்தை முழுமையாக அழித்திருக்கவும் முடியாது. தனது ஓவியங்களில் கொகான் முழுவதும் உண்மையைக் காட்டாமல் இருக்கலாம். ஆனால் அழிந்துகொண்டிருந்த அதன் கலாச்சாரத்தின் கூறுகள் சிலவற்றை அவர் நிச்சயம் தனது ஓவியங்களில் காட்டியிருக்கிறார். தொன்மத்தை உருவாக்கி அது தொன்மம்தான் என்று நம்பவைப்பதற்கும் உண்மைத் தொன்மங்களின் சில எச்சங்கள் தேவை.

இனி நடக்கவே கூடாது (never more) (129) என்னும் இந்த ஓவியம் அவர் தனது இருபது வயது மகள் இறந்த துக்கத்தின் நிழலில் வரைந்தது.

ஓவியத்தில் இருக்கும் அண்டங்காக்கை எட்கர் அலென்போ எழுதிய கவிதை ஒன்றில் வரும் அண்டங்காக்கையை மனதில் கொண்டு வரையப்பட்டது. அது 'நெவர்மோர்' எனச் சொல்லிக்கொண்டே இருக்கும். ஓவியத்தில் அது இறந்த பெண்ணின் ஆன்மாவைக் குறிக்கலாம். அல்லது ஓவியரின் மனநிலையைக் குறிக்கலாம். அதே வருடம் கொகான் தற்கொலைக்கு முயன்றார். ஓவியத்தில் பெண் நிர்வாணமாக இருக்கிறாள். ஆனால் உடலுறவிற்குத் தயாராக இருப்பதாகத் தெரியவில்லை. பின்னால் இரு பெண்கள் பேசுவதைக் கேட்டுக்கொண்டிருக்கிறாள் என்பது அவளது கண்களிலிருந்து தெரிகிறது. கண்கள்தான் ஓவியத்தின் ஆன்மா. ஓவியத்தின் வளைவுகளை அதன்

129. இனி நடக்கவே நடக்காது

செங்குத்தான கோடுகள் ஈடுசெய்கின்றன. பார்க்கப்பார்க்கப் புதுப் புது அர்த்தங்களைக் கொடுத்துக்கொண்டிருக்கும் ஓவியம் இது. உத்திகளைத் தாண்டி ஓர் ஓவிய உலகம் இருக்கிறது என்பதை நமக்கு அறிவிக்கிறது.

இரு பெண்கள் (130) என்னும் பெயரைக் கொண்டது இந்த ஓவியம்.

மார்பகங்களும் தட்டிலிருக்கும் மாம்பூக்களைப் போல் வழங்கப்படும் என இந்த ஓவியம் சொல்வதாகச் சில விமர்சகர்கள் சொல்கிறார்கள். என்னைப் பொறுத்தவரை ஓவியம் இளமையைக் கொண்டாடுகிறது என நினைக்கிறேன். இளமையின் வளைவுகளோடு உடையின் வளைவுகளும் தட்டின் வளைவும் இயைந்து காணப்படுகின்றன. இதை வரையும்போது அவரது உடல் நலம் மன நலம் இரண்டும் முற்றிலும் சரியில்லை. **இருப்பினும்** ஓவியத்தில் மனித வாழ்வின் மிக இனிய காலமான இளமையின் பிம்பங்களை நம் முன் கொண்டு வந்திருக்கிறார்.

நாம் பார்க்கப்போகும் மூன்றாவது ஓவியம் **கடற்கரையில் குதிரை சவாரி செய்பவர்கள்** (131).

தனது ஓவியங்களில் ஒரே வண்ணத்தைப் பெரிய பரப்பில் முழுவதுமாக வரைபவர் கொகான். சிறிய தீறல்கள் அவருக்கு என்றுமே மனநிறைவை அளித்தது இல்லை. இந்த வண்ணம்தான் ஓவியத்தில் இருக்கிறது என்பது பார்ப்பவர்க்கு ஐயமில்லாமல் தெரிய வேண்டும்.

இந்த ஓவியத்தில் பிங்க் (இளஞ்சிவப்பு) வண்ணம் கடற்கரை மணலை ஆக்கிரமித்துக் கொண்டிருக்கிறது. ஓவியத்தின் மேற்பாதியில் வரையப்பட்டிருக்கும் கடல் அலைகளும் கடலும் வானமும் நீல வண்ணத்தின் பல நிறத்திண்மைகளைக் கொண்டிருக்கின்றன. குதிரைகளும் மனிதர்களும் அவரவர்களுக்கு உரிய வண்ணத்தில் வரையப்பட்டிருக்கிறார்கள் – சிறிது தட்டையாக, தனி அடையாளங்கள் அதிகம் இன்றி. சிலரது உடைகளில் அடிக்க வரும் மஞ்சள், உறுத்தும் ஆரஞ்சு. இந்த வண்ண வித்தியாசங்கள் நாம் பார்ப்பது உண்மையானதா அல்லது கனவின் உலகமா எனக் கேட்க வைக்கிறது. இது டேகாவின் குதிரை ஓவியங்களைப் பார்த்த தாக்கத்தில் வரைந்தது எனச் சில விமர்சகர்கள் சொல்கிறார்கள். அப்படிப் பார்த்திருந்தால் கனவில் தான் பார்த்திருக்க வேண்டும்.

⬆ 130. இரு பெண்கள்

இந்த மிகப் பெரிய ஓவியத்திற்குப் பெயரும் பெரியது. **நாம் எங்கிருந்து வருகிறோம், நாம் யார், நாம் எங்கே போகிறோம்** (132).

ஓவியம் வாழ்க்கையின் நிலைகளைச் சித்தரிக்கிறது. வலப்புறத்திலிருந்து இடமாக. பிறப்பில் துவங்கும் அது மரணத்தை எதிர்பார்த்துக்கொண்டிருக்கும் முதுமையில் முடிகிறது. நடுவில் இருக்கும் பெண் டஹிடியின் முதல் பெண்மணியாக இருக்க வேண்டும். ஏவாள் போன்று பழத்தைப் பறிக்கிறார். ஆப்பிளை அல்ல. மாம்பழத்தை. எளிதாகப் பறிக்க முடிகிறது. நடுவில் இருக்கும் உருவம் டஹிடியின் கிராமதேவதை, புத்தர், ஈஸ்டர் தீவுச் சிலை இவை மூன்றும் சேர்ந்த கலவை. இடது ஓரத்தில் இருக்கும் மூதாட்டி பெருநாட்டு

↑ 131. கடற்கரையில் குதிரை சவாரி செய்பவர்கள்

மம்மிகளின் சாயலில் இருக்கிறார். ஓவியத்தில் மனித உருவங்கள் வரையப் பட்டிருக்கும் விதம் எகிப்திய சிற்பங்களை நினைவிற்குக் கொண்டுவருகிறது. இருபுறங்களிலும் இருக்கும் தங்க வண்ண வளைவுகள் பழைய பைசாண்டிய ஓவியப் பாணியில் இருக்கின்றன. கலாச்சாரங்கள் தோன்றும்மறையும். மேற்கத்திய கலாச்சாரத்திற்கும் இதே கதிதான் என ஓவியர் சொல்கிறாரா? அல்லது நாம் தேவைகள் அதிகம் இல்லாத பழைய வாழ்க்கை முறைக்குத் திரும்ப வேண்டும் என்கிறாரா?

நீங்களே பார்த்து முடிவு செய்துகொள்ளுங்கள்.

தமிழர்களுக்கு மேற்கத்திய ஓவியங்களைப் பற்றி அதிகம் தெரியாமல் இருக்கலாம் ஆனால் இரண்டு ஓவியங்களின் பெயர்கள் அதிகம் படிக்காதவர் களுக்கும் தெரிய வாய்ப்பு இருக்கிறது. ஒன்று மோனாலிசா. இரண்டாவது சூரியகாந்திப் பூக்கள். உலகத்தின் புகழ்பெற்ற ஓவியங்களில் எந்தப் பட்டியலிலும் வான்கோவின் ஓவியங்களில் ஏதாவது ஒன்று இடம்பெறும். பொதுமக்களுக்கும் மிகவும் பிடித்த ஓவியங்கள் அவருடையதாகத்தான் இருக்கும். என்ன காரணம்

என்பதை பால் ஜான்ஸன் சொல்கிறார்: மற்றைய ஓவியர்கள் ஸெஸானை விரும்பியது போல் அவரையும் விரும்பினார்கள் எனச் சொல்ல முடியாது. அவரும் அவருடைய ஓவியங்களும் எவற்றிலிருந்து விலகியிருக்க வேண்டும் என்பதைப் பாடமாகச் சொல்லிக்கொடுப்பதாக நினைத்தார்கள். ஆனால் அவருடைய ஓவியங்கள் பொதுமக்களைக் கவர்ந்தன. காரணம் ஓவியங்களின் பளிச்சிடும் வண்ணங்கள்; முரட்டுத்தனமான, ஆனால் நேரடியாகப் பேசும் தூரிகைப் பூச்சுகள்; எளிமையான ஆனால் வலிமைவாய்ந்த படிமங்கள். தாங்கள் ஓவியராக இருந்தால் அவரைப் போலவே வரைந்திருப்போம் என மக்கள் உணர்வுப்பூர்வமாக நினைத்தார்கள். இருபதாம் நூற்றாண்டில் மிகச் சிறந்த ஓவியராக வானத்தைத் தொட்ட மதிப்பு அவருக்குக் கிடைத்தும் மக்களிடமிருந்துதான். ஓவியத் தரகர்கள், விமர்சகர்கள், வரலாற்றாசிரியர்கள், ஓவியங்களை வாங்குபவர்கள் போன்ற அனைவரும் மக்கள் செல்லும் வண்டியில் ஏறிக்கொண்டார்கள் – அவ்வளவுதான். ஸெஸானைப் போலவே, சொல்லப்போனால் அவரை விட அதிகமாகத்தான் வரைந்த ஓவியங்கள் அவருக்கு நிறைவை அளிக்கவில்லை. அதுவே அவரது மனநிலை சீராக இல்லாதற்கு முக்கியக் காரணம்.

ஆனால் எல்லா வரலாற்றாசிரியர்களும் ஒருமித்த குரலில் சொல்வது இது; வாழ்க்கை முழுவதும் அவர் ஏழைகளின் துயரங்களைப் பகிர்ந்துகொள்ள விரும்பினார்.

மக்கள் தாங்கள் வரைந்தால் அவரைப் போல் வரைவோம் என நினைத்திருக்கலாம். ஆனால் அவரைப் போல் அவரால் மட்டும்தான் வரைய முடிந்திருக்கும். அவரால் தனது ஓவியங்களில் ஆழ்மனத்தின் பதற்றங்களைக் கொண்டுவர முடிந்திருக்கிறது. சூரியகாந்திப் பூக்கள் அவரது மனத்தின் பூக்கள். அவை அவருக்குச் சொந்தமானவை. யாராலும் சரியாகப் பிரதிசெய்ய முடியாதவை.

வான்கோவின் (1853–1890) தந்தை ஒரு கிராமத்தில் நல்லாயராக இருந்தார். தாயார் தந்த ஊக்கத்தில் சிறு வயதிலேயே **வான்கோ** வரையத் துவங்கிவிட்டார். 16 வயதில் வேலைக்குச் சென்ற அவர் ஓவியங்களை வாங்குவதிலும் விற்பதிலும் (அவர் வரைந்த ஓவியங்களை அல்ல) ஈடுபட்டிருந்த தன்னுடைய உறவினர் ஒருவருக்கு உதவியாளராக இருந்தார். 21 வயதில் இங்கிலாந்து சென்று காதல்வயப்பட்டார். வேலையை இழந்தார். பிறகு லண்டன் பள்ளி ஒன்றில் உதவியாளராக வேலைக்குச் சேர்ந்தார். பள்ளிக்

கட்டணங்களை ஏழைக் குழந்தைகளின் பெற்றோர்களிடமிருந்து வசூலிக்குமாறு பணிக்கப்பட்டார். அப்போதுதான் ஏழைகள் எப்படி வாழ்கிறார்கள் என்பது பற்றிய புரிதல் அவருக்குக் கிடைத்தது. ஒரு பைசாகூட அவரால் பள்ளிக்கு வந்துசேரவில்லை. இந்த வேலையையும் அவர் இழந்தார். பிறகு தந்தையைப் போலவே பாதிரியாக முயன்றார். ஏழைகளுக்கு உண்மையாகவே உதவி செய்தார். தனது குளிர்கால உடைகளை அவர்களுக்கு அளித்தார். தன் உணவையும் கொடுத்துவிட்டுப் பட்டினி கிடந்தார். அவரை மேற்பார்வை செய்தவர்களுக்கு இப்படி உண்மையாக உழைப்பது பிடிக்கவில்லை. மேலும்

⬇ 132. நாம் எங்கிருந்து வருகிறோம், நாம் யார், நாம் எங்கே போகிறோம்?

மேற்கத்திய ஓவியங்கள் | 189

பிச்சைக்காரன் போல் உடை அணிந்துகொண்டிருப்பவனைக் கடவுளின் ஆயனாக மக்கள் ஏற்கமாட்டார்கள் என அவர்கள் எண்ணினார்கள் இந்த வேலையும் பறிபோயிற்று. பெற்றோர்களோடு சில மாதங்கள் தங்கியிருந்தார். ஆனால் தந்தையுடன் சண்டை போட்டுக்கொண்டு 1881இல் வீட்டை விட்டு வெளியேறினார்.

அவருடைய வாழ்க்கை முழுவதும் முடிந்த அளவு பணம் தந்து உதவியவர் அவருடைய இளைய சகோதரர். தன்னலமில்லாத தம்பி. இவருக்காகவே உழைத்து இவர் இறந்து ஆறு மாதங்களில் மரணமடைந்தவர். இந்தக் காலகட்டத்தில்தான் வான்கோ ஓவியம் வரைவதில் கவனம் செலுத்த

ஆரம்பித்தார். அவர் பாலியல் தொழிலாளியின் வீட்டில் வாடகைக்கு இருந்தார். அந்தப் பெண்ணுக்கு ஏற்கனவே ஒரு குழந்தை. திரும்பவும் கருவுற்றிருந்தார். அவரை மாடலாக வைத்து வரைந்த படம் இது. பெயர் **துயரம்** (133).

அவரையே திருமணம் செய்துகொள்ள நினைத்தார். ஆனால் அது நடைமுறைக்கு ஒவ்வாது என்பதை உணர அதிக நாட்கள் ஆகவில்லை. 1886இல் பாரிசுக்கு வந்து தன்னுடைய தம்பியுடன் இருக்கத் துவங்கினார். அப்போதுதான் பிஸ்ஸாரோ, லாட்ரெக், கொகான் போன்ற ஓவியர்களுடன் தொடர்பு ஏற்பட்டது. கலையிலும் முன்னேற்றம் ஏற்பட்டது. வாழ்க்கையில் குழப்பம் கூடியது. குடிக்கத் துவங்கினார். முன்கோபம் எப்போதும் மூக்கு நுனியில். பாரிஸ் வாழ்க்கை தனக்குச் சரிப்பட்டு வராதென்று தெற்கு பிரான்சில் இருக்கும் ஆர்ல் நகரத்திற்குக் குடிபெயர்ந்தார். விடாமல், வெறி கொண்டு, இரவும் பகலும் வரைந்தார். அக்டோபர் 1888இல் கொகான் அவரோடு இருக்கலாம் என வந்தார். இரண்டே மாதங்கள்தான் இருவரும் சேர்ந்து இருந்தனர். ஒரு நாள் மதுக்கோப்பையைக் கொகான் முகத்தில் வீசினார். கத்தியைக் கையில் எடுத்துக்கொண்டு அவரைப் பயமுறுத்தினார். கொகான் வீட்டைவிட்டு ஓடிப்போக நேர்ந்தது. அதே இரவு தன் காதை அறுத்து ஒரு உறையில் வைத்துப் பாலியல் தொழிலாளி ஒருத்திக்கு அனுப்பினார்.

அவருக்கே தனது மனநிலை பிறழ்ந்து வருவது தெரிந்தது. மருத்துவமனையில் சேர்ந்து சிகிச்சை பெறத் துவங்கினார். ஆனால் ஓவியம் வரைவதை நிறுத்தவில்லை. 1889இல் மட்டும் 200 ஓவியங்களை வரைந்தார். பிப்ரவரி 1890இல் தனது ஓவியம் ஒன்றை 400 பிராங்குகளுக்கு விற்றார்.

⬆ 133. துயரம்

⬆ 134. உருளைக்கிழங்கு சாப்பிடுபவர்கள்

வாழ்நாளில் அவர் விற்ற ஒரே ஓவியம். பாரிசுக்குத் திரும்பி நகரத்திற்கு அருகில் இருக்கும் கிராமம் ஒன்றில் வசிக்கத் துவங்கினார். 27 ஜூலை 1890இல் மாலை நீண்டதூரம் நடந்துவிட்டு வீடு திரும்பினார். என்ன நினைத்தாரோ, திடீரென்று தன்னைத்தானே நெஞ்சில் சுட்டுக்கொண்டார். இரவு முழுவதும் விழித்திருந்து மறுநாள் ஒரு மணி அளவில் மரணமடைந்தார்.

இவரது ஓவியங்களில் நாம் முதலில் பேசப்போவது **உருளைக்கிழங்கு சாப்பிடுபவர்கள்** (134).

தன்னுடைய சகோதரருக்கு எழுதிய கடிதத்தில் இந்த ஓவியத்தைப் பற்றி இவ்வாறு குறிப்பிடுகிறார்: விளக்கு வெளிச்சத்தில் இவர்கள் உருளைக் கிழங்கு சாப்பிடுவதை வரைய முயன்றிருக்கிறேன். அவர்களே தங்கள் கரங்களால் தோண்டியெடுத்தது. அவர்களது உழைப்பின் பரிசு. கலாச்சாரத் தில் முன்னேற்றம் பெற்றுவிட்டோம் எனச் சொல்லிக்கொள்ளும் நமது

வாழ்க்கையிலிருந்து ஏழைகளின் வாழ்க்கை முற்றிலும் மாறுபட்டது என்பதைக் காட்ட விரும்புகிறேன்.'

அவர் விரும்பியதைக் காட்டியதில் முழு வெற்றிபெற்றிருக்கிறார். ஓவியத் தொழில்நுட்பத்தைப் பொறுத்தவரை ஓவியத்தில் ஒன்றுமே இல்லை என வல்லுனர்கள் சொன்னாலும் இது ஏழ்மையைக் கண்டு அவர் அடைந்த பதற்றத்தை மிக வலுவாகக் காட்டுகிறது. வளைந்த விரல்களும் அழகே அறியாத முகங்களும் கசங்கிய உடைகளும் நம்முடன் பேச விழைகின்றன. உணவு வெளிச்சத்தில் இருக்கிறது. அவர்கள் வாழ்வின் ஒரே வெளிச்சம்.

⬆ 135. பேர் டாங்கி

சுவரில் சிலுவை சிறிதாக இருந்தாலும் நம் முகத்தில் அறைய வருகிறது போல் இருக்கிறது. எல்லாம் வெடித்துச் சிதறும் நிலைக்கு முந்திய தருணத்தில் இருப்பது போல் எனக்குத் தோன்றுகிறது.

பேர் டாங்கி ஓர் ஓவிய விற்பனையாளர். சோஷலிஸக் கொள்கைகளில் பிடிப்பு உள்ளவர். ஓவியர்களை மதிப்பவர். பட்டினி கிடப்பவர்கள் என்பது தெரிந்ததால் அவர்களோடு உணவைப் பகிர்ந்துகொள்பவர். அவருடைய நட்பு வான்கோவிற்குக் கிடைத்ததில் அதிசயம் இல்லை.

பேர் டாங்கி (135) என்னும் இந்த ஓவியம் வண்ணங்களால் நிறைந்திருக்கிறது.

டாங்கியின் முகத்தில் புத்தரின் அமைதி இருக்கிறது. கைகளை அவர் வைத்துக்கொண்டிருக்கும் முறையிலும் சாக்கிய முனிவரே நினைவிற்கு வருகிறார். கோட்டு போட்டுத் தொப்பி அணிந்த முனிவர். வான்கோ பதற்றம் இல்லாமல் வரைந்த சில ஓவியங்களில் இது ஒன்று. சுற்றிலும் ஜப்பானியச் சின்னங்கள். இரு புறமும் கடுகி நாடகப்பாத்திரங்கள். தொப்பிக்கு மேல் ஃப்யூஜி எரிமலை. நெருப்பை உமிழாமல் அமைதியாக இருக்கிறது. செர்ரி மரங்கள் பூத்திருக்கின்றன.

இதற்கு நேர் மாறானது **இரவு விடுதி** (136) என்னும் இந்த ஓவியம்.

ஓவியத்தின் வண்ணங்கள் அவரது மனநிலையைச் சித்தரிக்கின்றன. சுவர்களின் ரத்தச் சிவப்பு தரையில் வழிந்து ஓடும்போல் இருக்கிறது. அது அவருக்குப் பிடித்த மஞ்சருடன் கலந்திருக்கிறது. தரையின் மஞ்சளிலும் சிவப்புத் தீறல்கள். அவரே சொல்கிறார், 'மனிதனின் கட்டுக்கு அடங்கா உணர்ச்சிகளைச் சிவப்பு பச்சை வண்ணங்களில் காட்ட முயன்றிருக்கிறேன்' என்று. பச்சை ஓரத்தில் இருக்கிறது. நடுவில் வெளிர் நிறத்தில் இருக்கிறது. சிவப்புக்கே வெற்றி எனத் தோன்றுகிறது. இருக்க இடமில்லாமல் பச்சை விடுதி ஊழியர் தலையில் அடைக்கலம் புகுந்திருக்கிறது. விளக்குகளும் நடுங்கிக்கொண்டிருப்பது போன்ற தோற்றத்தை அளிக்கின்றன. இது அன்பின் இடமல்ல, மகிழ்ச்சியின் இடமல்ல, மனிதர்கள் தங்கள் துயரங்களுக்கு அடைக்கலம் தேடும் இடம் என ஓவியம் சொல்கிறது.

ஆர்ல் நகரத்திற்கு அருகே உள்ள பாலம் (137) என்னும் இந்த ஓவியம் முற்றிலும் வேறு விதமான வான்கோவைக் காட்டுகிறது.

↑ 136. இரவு விடுதி

இயற்கையின் வண்ணங்கள் கணக்கில்லாதவை. அவற்றின் முயக்கங்களும் அளவிட முடியாதவை. அவற்றை உள்ளபடியே பிடிப்பதில் இன்றுவரை மனிதன் முழு வெற்றி அடைந்ததாகத் தெரியவில்லை. ஆனால் ஓவியர்கள் கடுமையாக, காலம் காலமாக முயன்றிருக்கிறார்கள். வான்கோ தனது வண்ணத் தட்டில் பல வண்ணங்களை வைத்துக்கொண்டிருக்கவில்லை. ஆனால் குறைந்த வண்ணங்களில் தான் காட்ட விரும்பியதைக் காட்டுவதில் மிகுந்த வெற்றியை அடைந்தவர் அவர். பழுப்பையும் பச்சையையும் அல்லது நீலத்தையும் ஆரஞ்சை அருகருகே வைப்பதை அவர் மிகவும் விரும்பினார். இந்த ஓவியத்தில் இடதுபுறக் கரையின் ஆரஞ்சு நீலங்களோடு – ஆற்றின்

⬆ 137. ஆர்ல் நகரத்திற்கு அருகே உள்ள பாலம்

நீலம், வானத்தின் நீலம் போட்டிபோடுகின்றது. அதே புறத்தில் இருக்கும் புல்லில் பசுமையைவிடப் பழுப்பே அதிகமாக இருக்கிறது. மறுபுறத்தில் பச்சை வெற்றி பெறுகிறது. வெள்ளையும் கறுப்பும் அவன் வரைந்த மனிதர்களிடமும் குதிரையிடமும் தெரிகின்றன.

இதே போன்று அவருடைய **சூரியகாந்திப் பூக்கள்** (138) ஓவியத்திற்கு மறுபெயர் மஞ்சளின் வெற்றி எனலாம். பூக்கள் பேசுமா? சிலிர்த்துக் கொள்ளுமா? வான்கோவின் பூக்கள் பேசுகின்றன. நம்மைப் பார்த்ததும் சிலிர்த்துக்கொள்கின்றன. உயிரின் ஓவியம் என இதைச் சொல்லலாம். என்றும் மலர்ந்திருக்கும் பூக்கள் இவை.

138. சூரியகாந்திப் பூக்கள்

வெகுவாகப் பேசப்படும் இவரது இன்னொரு ஓவியம் **ஆர்ல் வீட்டின் படுக்கையறை** *(139).*

தன்னுடைய நண்பர் கொகானின் வருகையை எதிர்பார்த்துக் கொண்டிருக்கும்போது வரைந்த வான்கோ ஓவியம் இது. வெளிச்சுவரில் அவருக்குப் பிடித்த மஞ்சள் வண்ணம் பூசப்பட்டிருந்ததால் அவர் இருந்த வீடு மஞ்சள் வீடு என அழைக்கப்பட்டது. ஆர்ல் நகரத்தில் கலைஞர்களின்

139. ஆர்ல் வீட்டின் படுக்கையறை

காலனி ஒன்றை அமைக்க வேண்டும் என்பது வான்கோவின் கனவு. அது நனவாகும் முதல் அறிகுறியாக நண்பரின் வருகையை நினைத்தார். கூர்ந்து பார்த்தால் சில பொருட்கள் இரட்டையில் வரையப்பட்டிருப்பது தெரியும். இரண்டு நாற்காலிகள். இரண்டு தலையணைகள். ஆளில்லாத அறை. ஆனால் உயிரோடு துலங்கும் அறை. வரையப்பட்டவை எல்லாம் உள்ளே வண்ணங்களோடும் ஓரங்களில் கோடுகளோடும் முழுமை பெற்றிருக்கின்றன. இது அவர் ஜப்பானிய ஓவியங்களிலிருந்து கற்றுக்கொண்டது.

'ஓவியம் அறிவிற்கு – அல்லது கற்பனைக்கு – ஓய்வு கொடுக்கும்' என்றார் இந்த அரிய கலைஞர். அவர் ஓய்வில்லாமல் வரைந்தார். வாழ்ந்தவரையில் தனது அறிவிற்கோ கற்பனைக்கோ ஓய்வு கொடுத்ததாகத் தெரியவில்லை.

ஸுரா, கொகான், கோ போன்றவர்கள் ஃபாவிஸத்திற்கு முன்னோடிகள். முன்பு சொன்னது போல்ஸெஸான் க்யூபிஸத்திற்கு முன்னோடி. வான்கோவின் ஓவியங்கள் ஜெர்மனியின் எக்ப்ரஷனிஸத்திற்கு வழிகாட்டின. இருபதாம் நூற்றாண்டு ஓவியங்கள் முழுவதும் இஸங்களால்தான் பகுக்கப்படுகின்றன. நாம் ஓவியங்களைப் பார்ப்போம். இடையிடையே தேவைப்பட்டால் இஸங்களைப் பற்றிப் பேசலாம். கூடியமட்டும் தெளிவாகப் பேசலாம்.

ரஷ்ய ஓவியர்கள்

அமெரிக்காவைப் போல் ரஷ்யாவும் மையத்திற்கு வரத் துவங்கியது 19ஆம் நூற்றாண்டில்தான். நம்மில் பலருக்கு ரஷ்ய எழுத்தாளர்களைப் பற்றித் தெரியும். இலக்கிய உலகில் மிகப் புகழ்பெற்றவர்கள் டாஸ்டாய்விஸ்கி, புஷ்கின், டர்ஜினெவ், டால்ஸ்டாய், கோகோல் போன்றவர்கள். ட்சைகோவ்ஸ்கி, மஸோர்ஸ்கி போன்றவர்கள் இசையுலக மேதைகள். இவர் களுக்குச் சமமாக ஓவிய உலகிலும் ரஷ்யாவில் மேதைகள் இருந்திருக்கிறார்கள். பலர் ரஷ்யாவிற்கு வெளியில் அதிகம் தெரியாத மேதைகள். இவர்களைப் பற்றிய புரிதல்கள் சமீப காலமாகத்தான் ஏற்படத் துவங்கியிருக்கிறது.

வாஸிலி சுரிகாவ் *(1848–1916)* சைபீரியாவிலிருந்து மாஸ்கோவிற்கு வந்தவர். இவர் ரஷ்யா புது யுகத்தில் கால் வைத்ததை ஓவியங்களாக வரைந்தார். அவற்றில் புகழ்பெற்றது **மரண தண்டனை நாளின் காலை** *(140)*.

ஸ்டெரெல்ட்ஸிக்கள் என அழைக்கப்பட்ட ரஷ்யப் போர் வீரர்கள். பதினாறு பதினேழு நூற்றாண்டுகளில் ரஷ்யாவில் மிக வலுவுள்ள சமூகக் குழுவாக அறியப்பட்டார்கள். மகா பீட்டர் 17ஆம் நூற்றாண்டின் இறுதியில் பதவிக்கு வந்ததும் ராணுவத்தை நவீனப்படுத்தும் முயற்சியில் ஈடுபட்டார். பீட்டர் ஐரோப்பா பயணத்தில் இருக்கும்போது இவர்களில் சிலர் நவீனமயமாக்கலை எதிர்த்துக் கலகத்தில் ஈடுபட்டார்கள். கலகம் பீட்டர் திரும்பி வருவதற்கு முன்பே முறியடிக்கப்பட்டது. ரஷ்யா திரும்பியதும் அவர் கடுமையான நடவடிக்கை எடுத்தார். பலருக்கு மரணதண்டனை விதித்தார். அந்தத் தண்டனை நிறைவேற்றப்படுவதற்கு முந்தைய தருணத்தை ஓவியம் தருகிறது. பீட்டர் குதிரையில் உட்கார்ந்துகொண்டிருக்கிறார். கண்ணில் பதற்றம். வீரர்களின் குடும்பம் அவர்களைச் சுற்றி வளைத்து

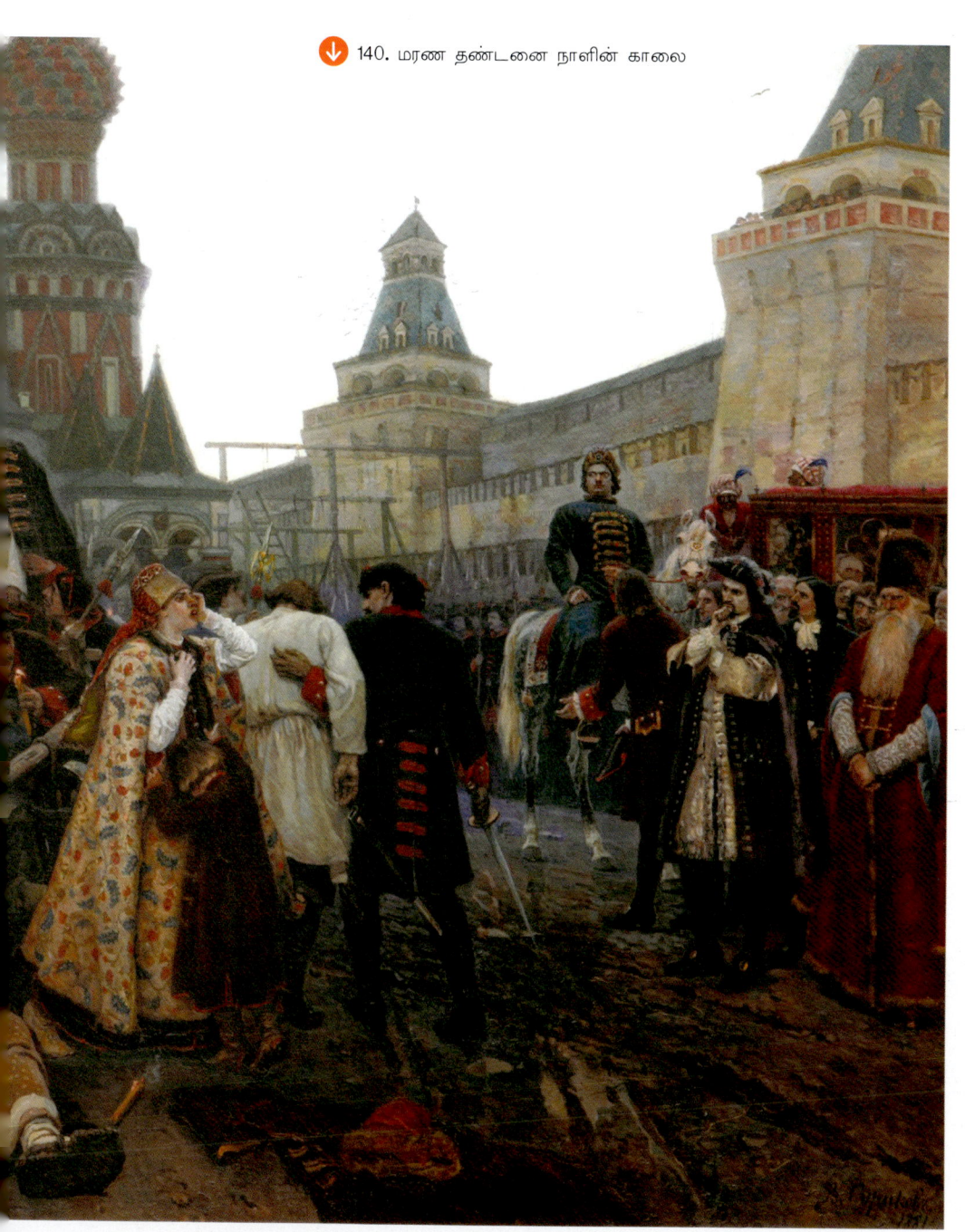

140. மரண தண்டனை நாளின் காலை

அழுதுகொண்டிருக்கிறது. ஓவியத்தில் 100 பேராவது இருப்பார்கள். மிகத் திறமையோடு வரையப்பட்டிருக்கிறது. பின்புலத்தில் புனித பேசில் தேவாலயம் ஓங்கி நிற்கிறது. இடது மேற்புறத்தில் தாடி வைத்த ஒருவர் துடிப்போடு நிற்கிறார். லெனினுக்கு மூதாதையராக இருப்பாரோ? இவர் போன்று நிற்கும் விதம் லெனின் காலத்தில்தான் பிரபலமானது.

டர்னரைப் போல் கடலை வரையும் ஓவியர் ஒருவர் ரஷ்யாவில் இருந்தார். **ஐஸ்வஸோவ்ஸ்கி** *(1817–1900)* என்ற இவரின் **ஆயா முனையில் புயல்** *(141)* என்னும் ஓவியம் அதிசயத்தைத் தருவது.

ஆயா முனை கிரிமியாவில் கறுப்புக் கடலை நோக்கியிருக்கிறது. இந்த ஓவியத்தில் கப்பலும் படகும் மனிதர்களும் கடலின் நுரைகளில் கரைந்து

141. ஆயா முனையில் புயல்

↑ 142. நிலவொளியில் நயீப்பர்

விடுவார்கள் போலத் தெரிகிறார்கள். எல்லோரும் இயற்கையின் முடிவுறா இயக்கத்தின் அங்கங்கள் என்பதை ஓவியம் சொல்கிறது.

ரஷ்யாவில் (இன்றைய உக்ரைனிலும்) இயற்கை பரந்து விரிந்து இருக்கிறது இந்த இயற்கையை ஓவியத்தில் பிடிக்க முயன்றவர் உக்ரைனிய ஓவியரான **குயின்ட்ஸி** (1842–1910). நயீப்பர் நதியின் கரையை நிலவொளியில் வரைந்திருக் கிறார். ஓவியத்தின் தலைப்பு **நிலவொளியில் நயீப்பர்** (142).

மனிதர்கள் இல்லாத இடங்கள் விவரிக்க முடியாத அழகினைக் கொண்டவை என்பதை இந்த ஓவியம் காட்டுகிறது. ஓவியத்தில் இருக்கும் மிருகங்கள் கனவுலகிலிருந்து இறங்கிவந்தவை. அவை நதியையே வேறொரு உலகத்திற்கு எடுத்துச் செல்கின்றன.

ஆனால் பத்தொன்பதாம் நூற்றாண்டு ரஷ்ய ஓவியத்தின் மிகச் சிறந்த பிரதிநிதி யாரென்றால் இல்யா ரெபினைத்தான் சொல்ல வேண்டும் (1844–1930). மெய்மை வாத ஓவியங்களின் உச்சத்தில் நிற்பது இவர் வரைந்த **படகை இழுப்பவர்கள்** (143).

⬆ 143. படகை இழுப்பவர்கள்

1870இல் வோல்கா நதியின் கரையில் பார்த்த காட்சியின் பதிவு. பதினோரு பேர் சரக்குப் படகை நதியின் ஓட்டத்திற்கு எதிராக இழுக்கிறார்கள். மனித உழைப்பின் உச்சத்தையும் அதனால் மனிதனுக்கு நடக்கும் அநீதியையும் ஓவியம் கொண்டுவந்திருக்கிறது. இளைஞன் ஒருவன் – அவன் முகம் மட்டும் பளிச்சென்று இருக்கிறது – திமிர்ந்து நிற்கிறான். ஓவியத்தில் பின்னால்

சிறிதாக நீராவிப் படகு ஒன்று தெரிகிறது. தொழிற்புரட்சியின் பயன்கள் ரஷ்ய மக்களைச் சென்றடைய நாளெடுக்கும் எனக்ன்று கலைஞர் சொல்கிறார்.

மேற்கத்திய ஓவிய வரலாற்று ஆசிரியர்களைப் பொறுத்தவரை ரஷ்யாவில் ஓவியம் என்பது 1917க்குப் பிறகு இல்லவே இல்லை. அவர்கள் தூக்கிப் பிடிப்பது ரஷ்யாவிலிருந்து மேற்கில் குடியேறியவர்களை மட்டும்.

144. லெனின் உலகின் குப்பையை அகற்றுகிறார்

கம்யூனிச எதிர்ப்பு எல்லா ஓவியப் புத்தகங்களிலும் தலை விரித்து ஆடுகிறது. எவ்வளவு தேடினாலும் சோவியத் ஓவியங்களைப் பற்றிய புத்தகங்கள் கிடைப்பது அரிதாக இருக்கிறது. இதனால் அங்கு ஓவியம் மறைந்துவிட்டது எனப்பொருள் அல்ல. பல ஓவியர்கள் உண்மையாகவே புரட்சியை வரவேற்றார்கள். அவர்களில் சிலரைப் பற்றி இங்கே பேசலாம். ரஷ்யாவைவிட்டு ஓடிப்போன கலைஞர்களைப் பற்றிப் பின்னால் பேசலாம்.

ரஷ்யப் புரட்சி உலகையே புரட்டிப்போடும் என உலகம் முழுவதும் ஏழைகளுக்காகவும் தொழிலாளர்களுக்காகவும் போராடியவர்களும்

145. ஸ்மான்லியின் லெனின்

146. பெட்ரோகிராடின் பாதுகாப்பு

காலனிய ஆதிக்கத்தை எதிர்த்துப் போராடியவர்களும் நம்பினார்கள். அந்த நம்பிக்கையை **விக்டர் டெனி** (1893–1946) வரைந்த இந்தச் சுவரொட்டி பிரதிபலிக்கிறது,

லெனின் உலகின் குப்பையை அகற்றுகிறார் (144) என்பது தலைப்பு.

மேற்கு முழுவதும் ரஷ்யப்புரட்சிக்கு எதிராக நின்றது என்பதை இந்தச் சுவரொட்டி தெளிவாகச் சொல்கிறது.

லெனினை வரைந்த ஓவியர்களில் முக்கியமானவர் ப்ராட்ஸ்கி. **ஸ்மான்லியின் லெனின்** *(145)* என்பது ஓவியத்தின் தலைப்பு.

ஸ்மான்லி புனித பீட்டர்ஸ்பர்க்கின் புகழ்பெற்றக் கட்டிடம். இது போல்ஷிவிக் கட்சியின் தலைமைச் செயலகமாக இருந்தது. லெனின் இங்கு தான் வசித்தார். ஓவியத்தில் கால்மேல் கால்போட்டு ஒரு காலில் காகிதங்களை வைத்து எழுதிக்கொண்டிருக்கிறார். முகத்தில் களைப்பு. ஆனால் செய்யும் வேலையில் முழுவதும் கவனம். அவருக்கு ஈடாக யாரும் இல்லை என்பது முன்னால் இருக்கும் காலி இருக்கை தெரிவிக்கிறது. அறையின் எளிமை

⬇ 147. வீரனின் அன்னை

தெளிவாக இருக்கிறது. லெனினின் எழுத்தும் அதேபோன்றுதான் என ஓவியர் சொல்கிறார்.

ப்ராட்ஸ்கி போன்றவர்கள் 1932இல் மாஸ்கோ, லெனின்கிராடின் அமைக்கப்பட்ட கலைஞர்களின் ஒன்றியத்தில் இயங்கினார்கள்.

ஒன்றியக் கலைஞர்கள் வரைந்த ஓவியங்களில் குறிப்பிடத்தக்கது **பெட்ரோ கிராடின் பாதுகாப்பு.** (146) **அலெக்ஸாண்டர் டெய்னகா** (1899–1969) வரைந்தது.

இது 1919ஆம் ஆண்டு புரட்சியின் எதிரிகளான வெள்ளைச் சேனைக்கு எதிராக பெட்ரோகிராட் நகரத்தில் செஞ்சேனையும் கம்யூனிஸ்டுகளும் போராடி நகரத்தை மீட்டதைக் குறிப்பிடுகிறது. கீழே உறைந்த வோல்கா நதியில் வீரர்கள் மிடுக்கோடு நடக்கிறார்கள். நடுநாயகமாகப் பெண் வீரர்கள். மேலே பாலத்தில் சண்டையில் காயமடைந்தவர்கள் மறுதிசையில் செல்கிறார்கள். போரின் உண்மையை மிகவும் நுட்பமாகத் தெரிவித்திருக்கும் ஓவியம் இது.

இரண்டாம் உலகப் போரின்போது நாசிகளுக்கு எதிராகச்ளிய மக்கள் போரிட்டனர். ஒரு வீரனின் தாய் இங்கு நாசி அதிகாரி ஒருவரை எதிர் கொள்கிறாள். **கெராஸ்மோவ்** (1885–1964) வரைந்தது. **வீரனின் அன்னை** (147) என்பது தலைப்பு.

காலில் செருப்பில்லை. ஆனால் முகத்தில் உறுதியிருக்கிறது. பல இன்னல்களுக்கு இடையே சோவியத் ஒன்றியத்தைக் காக்க மக்கள் போரிட்டனர் என்பதை விளக்குவதற்கு இந்த ஓவியம் மட்டும் போதும்.

புரட்சியை வரவேற்ற ஓவியர்களில் உலகப் புகழ் பெற்றவர் **மலவிச்** (1878–1935). பல இசங்களைக் கண்டுபிடித்தவர். அவற்றில் முக்கியமானது சுப்ரமாடிஸம். 1917க்குப் பிறகு ஓவியப் பலகையைத் துறந்து மக்கள் புழங்கும் தெருக்களில் வரைய முற்பட்ட ஓவியர்களில் இவரும் ஒருவர். சுப்ரமாடிஸம் என்றால் என்ன என்பதை அவரே சொல்கிறார். 'சுப்ரமாடிஸம் எனக்குப் பல கதவுகளுக்குத் திறவுகோல்களை அளித்தது. என்னை இதுவரை யாரும் அறியாத ஒன்றை உணர வைத்தது. மனிதன் பெருவெளியைத் தேடிச் செல்லத் துடிக்கிறான். இந்த உலக உருண்டையிலிருந்து தன்னைத் துண்டித்துக்கொள்ள விழைகிறான்'. என்ன சொல்ல வருகிறார் என்பது எனக்குப் புரியவில்லை. ஆனால் இவரது இந்த எண்ணம் பொருள்முதல் வாதத்தை அடிப்படையாகக் கொண்ட போல்ஷிவிக் புரட்சி மனிதனுக்கு எதிரானது என்னும் பாதையில் நடக்க வைக்கவில்லை. அவர் கடைசிவரை புரட்சியின் பக்கமே இருந்தார்.

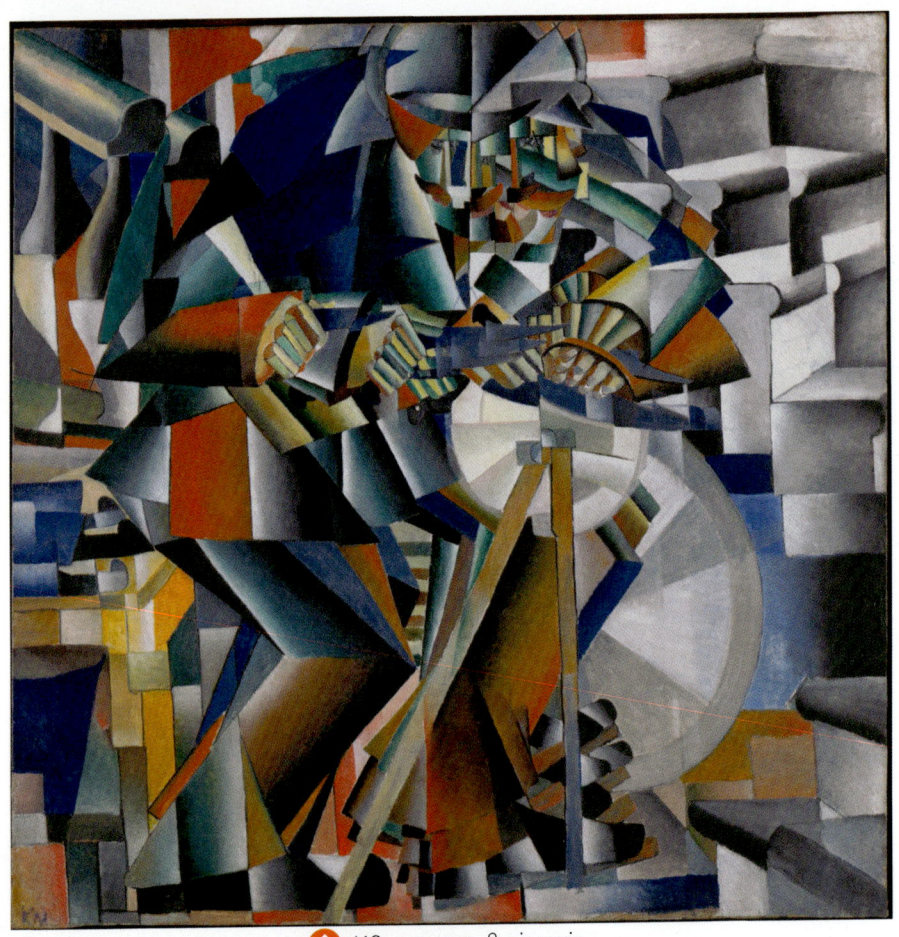

↑ 148. சாணை பிடிப்பவன்

அவரே 1919இல் மாஸ்கோவில் தனது ஓவியக் காட்சியில் சுப்ரமாடிஸத்தின் மரணத்தை அறிவித்தார். 1927இல் பெர்லினில் ஓவியக் காட்சி ஒன்றை நடத்தினார். 1935ஆம் ஆண்டு மரணமடைந்தார். தனது சவப்பெட்டியில் சூப்பர்மாடிஸ்டு வடிவங்கள் வரையப்பட வேண்டும் என்னும் அவரது வேண்டுகோள் நிறைவேற்றப்பட்டது.

நாம் பார்க்கப்போகும் முதல் ஓவியம் **சாணை பிடிப்பவன்** (148).

இது அவர் தனது சுப்ரமாடிஸ நாட்களுக்கு முன்னால் வரைந்தது. 'க்யூபோ ஃப்யூச்சரிஸம்" என அவர் சொல்லிக்கொண்டார். அது எதுவாக

இருந்தாலும் மனிதன் தான் செய்யும் வேலையில் தன்னையே இழப்பதை இந்த ஓவியம் காட்டுகிறது. சாணை தீட்டும் வளையமும் சுற்றும்போது தன்னையும் இழக்கிறது. மனிதன் அதன் பொறிகளில் சிதறிப்போகிறான். கத்தி கூர்மையாகிறது மட்டும் ஒருவேளை உண்மையாக இருக்கலாம். தனிமனிதனுக்கும் இயந்திரங்களுக்கும் இடையே இருக்கும் உறவை ஓவியம் காட்டுகிறது. மனிதன் இயந்திரத்திடம் திரும்பவருகிறான். சிறிது மாற்றப்பட்டு வருகிறான். மாற்றப்பட்டுவிட்டோம் என உணர்வதற்குப் பல ஆண்டுகள் எடுக்கலாம். ஆனால் மாற்றம் நிச்சயம் நடக்கும்.

இவருடைய மிகப் புகழ்பெற்ற ஓவியம் **கறுப்புச் சதுரம்** (149).

இது சுப்ரமாடிஸ்ட் ஓவியங்களில் முதன்மையானதாக அறியப்படுகிறது. வண்ணத்தை நிலக் காட்சியாகவோ மனிதனாகவோ வேறு உருவங்களாகவோ பார்க்காமல் அதை வண்ணமாகவே பார்க்க வேண்டும் என அவர் சொல்கிறார். இரண்டு பரிமாணங்களில பார்க்க வேண்டுமென்கிறார். இந்த ஓவியம் சூன்யப்புள்ளியில் தொடங்குகிறது எனலாம். இதை நான் கூட வரைந்துவிடுவேன் என நீங்கள் சொல்லலாம். வரைந்து பாருங்கள். மிகவும் சரியாக வரைந்தாலும் முதலில் வரைந்து காட்டியவர் அவர்தான்.

பல வடிவியல் ஓவியங்களை அவர் வரைந்திருக்கிறார். எனக்குப் பிடித்தது வெண்மையில் **மஞ்சள் இணைகரம்** (150) என்னும் இந்த ஓவியம்தான்.

இதில் அவர் வடிவ ஒழுங்கை முன்புலத்தில் பாதுகாக்கிறார். ஆனால் இணைகரத்தின் மறுபுறம் பெருவெளியில் மறைகிறது – ஒரு தங்கமயமான விண்கல் வானத்தில் தனது பதிவுகளை விட்டுச் செல்வது போல்.

இவருடைய ஓவியங்களை நேரில் பார்க்க வேண்டும் எனச்சன்று சொல்கிறார்கள். பிரதிகளால் அசல்களின் மேதைமையைப் பிடிக்க முடியாது என்கிறார்கள். நான் நேரில் பார்த்த ஓவியம் இது. பெயர் **பறக்கும் ஏரோப்பிளேன்**. (151) மோமா என அழைக்கப்படும் நியூயார்க் நவீனக் கலையகத்தில் பார்த்தேன்.

இதில் கறுப்புடன் சேர்ந்து மஞ்சள் சிவப்பு, நீலம் ஆகிய வண்ணங்கள் இருக்கின்றன. அவை வெண்மைப் பின்புலத்தில் மிதக்கும் மாயையை உருவாக்கு கின்றன. வானத்தில் பறக்கும் அனுபவத்தைச் சொல்வதாக இருக்கலாம். ஏரோப்பிளேன் என்று ஏன் பெயர் வைத்தார் எனத் தெரியவில்லை.

149. கறுப்புச் சதுரம்

150. மஞ்சள் இணைகரம்

151. பறக்கும் ஏரோபிளேன்

குறியீட்டு ஓவியர்கள்

பிரெஞ்சுப் பெரும்புள்ளிகள் ஓவிய உலகில் முன்னிலையில் நின்ற காலத்தில் தழைத்து ஓங்கிய இஸங்களில் ஒன்று ஸிம்பாலிஸம். கொகோனின் "எங்கிருந்து வருகிறோம் . . ." ஓவியம் படைக்கப்பட்ட பிறகு ஓவியர்கள் மத்தியில் தீயாகப் பரவத் துவங்கியது. இதோடு மேடம் ப்ளாவாட்ஸ்கியின் தியாசஃபியும் சேர்ந்துகொண்டு பலரைப் பித்துப் பிடிக்கவைத்தது. இதன் தாக்கத்தில் நபிகள் என்னும் இயக்கத்தைச் சில ஓவியர்கள் ஆரம்பித்தார்கள். நாம் இவர்கள் பக்கம் போகப்போவதில்லை. ஆனால் ஸிம்பாலிஸ பாணியில் வரைந்தவர்களில் அரிய ஓவியர்கள் சிலர் இருக்கிறார்கள். அவர்களைப் பற்றிப் பேசலாம்.

இவர்களில் முதலாவது **ஓதியோன் ரெதோன்** (1840–1916) பிரான்சில் வாழ்ந்த இவர் சப்தமில்லாமல் தனது வேலையைச் செய்துகொண்டிருந்தவர். பார்த்ததை அப்படியே வரைய வேண்டும் என்னும் குரல்கள் ஓங்கி ஒலித்துக்கொண்டிருந்தபோது கனவுலகை யும் கற்பனையில் செழித்து வளரும் உருவக்காடுகளையும் ஓவியங் களில் வரைந்துகொண்டிருந்தவர்.

இவரது **கண் போன்ற விசித்திர பலூன்** (152) ஓவியத்தைப் பாருங்கள்.

பயங்கரத்தின் உச்சத்தை நம் முன்னால் கொண்டு வந்தவர் கோயா ரெதோனின் ஓவியங்களில் அது கனவின் மேகங்களுக்கு இடையே தெரிகிறது. எட்கார் ஆலன் போவின் கதைகள் திகிலையும் மயக்கத்தையும் வரவழைப்பவை என்பது அவரைப் படித்தவர்களுக்குத் தெரிந்திருக்கும். இந்த ஓவியம் போ எழுதிய கதைகளின் தாக்கத்தில் எழுந்தது. கதைகளைப் படித்தபின் கண்ட திகில் கனவின் வடிவம் இது. வானத்தில் பறக்கும் பலூன் ஒன்று கண்ணாக மாறி மேலே மேலே சுவர்க்கத்தை நோக்கிப்

⬆ 152. கண் போன்ற விசித்திர பலூன்

பறக்கிறது. தலை ஒன்றைத் தாங்கிச் செல்கிறது. கீழே கடல். முன்புலத்தில் இலைகள். பசுமையானவையாக இருக்கலாம். மறுபிறவி, வேறு உலகிற்குச் செல்தல், பயணங்களின் சடங்குகள், வாழ்வு, மரணம், முடிவின்மை போன்ற பல உணர்வுகளை இந்த எளிய ஓவியம் நம்முள் எழுப்புகிறது.

இவரது இரண்டாவது ஓவியம் **மலர்கள் இடையே ஒஃப்பீலியா** (153).

நாம் இதற்கு முன்னால் மியே வரைந்த ஒஃப்பீலியாவைப் பார்த்திருக்கிறோம். இதில் ஒஃப்பீலியா ஓரத்தில் கண் துயில்கிறார். மலர்கள் மையத்தில் இருக்கின்றன. ஒருவேளை மரணத்திற்குச் சற்றுமுன் அவர் நினைத்ததை வரைந்திருக்கலாம். ஓவியத்தைச் செங்குத்தாகத் திருப்பி ஒஃப்பீலியா இடது ஓரத்தில் வருமாறு வைத்துப் பாருங்கள். பூக்களின் ஜாடி ஒன்று தெரியும். கனவுலகம் தலைகீழானது. எதையும் சாத்தியப்படுத்துவது என்பதை இந்த ஓவியம் சொல்கிறது.

பட்டாம்பூச்சிகளை நினைவுகூர்தல் (154) என்னும் இந்த ஓவியம் கனவுலகைச் சார்ந்ததல்ல. நம்மைச் சுற்றியிருக்கும் உலகைச் சார்ந்தது.

153. ஒஃபீலியா

154. நினைவுகூர்தல்

வண்ணங்களைக் கையாள்வதில் தான் மிகவும் தேர்ந்தவர் என்பதை நிரூபிக்கும் ஓவியம் இது. பட்டாம்பூச்சி உடலில் இருந்து விடுபடும் மனித ஆன்மாவைக் குறிக்கிறது, அல்லது மறுபடியும் உயிர்பெறும் ஆன்மாவைக் குறிக்கிறது என்றெல்லாம் சொல்லலாம். ஆனால் இது அழகின் ஓவியம். நிரந்தர அழகல்ல. ஆனால் கண்ணைப் பறிக்கும் அழகு.

ஓவியரே சொல்கிறார்: ஓவியம் என்பது நமக்கு வாய்த்திருக்கும் தனித்துவ மான உணர்வை, திறமையைப் பயன்படுத்தி அழகான வடிவங்களைப் படைப்பது. இயற்கை என்ன செய்கிறதோ அதைச் செய்வது: வைரங்களை, தங்கத்தை, விலைமதிப்பில்லாத கற்களை, பட்டு போன்ற மெல்லியவற்றை, வழுவழுப்பான மனித சரீரம் போன்றவற்றைப் படைப்பது.

இங்கு அவர் பட்டாம்பூச்சிகளை மறுபடியும் படைத்திருக்கிறார்.

ஹென்றிருஸோ (1844–1910) பிரான்சின் சுங்கத் துறையில் வேலை பார்த்தவர். ஓவியத்தில் ஆர்வம் இருந்ததால் விருப்ப ஒய்வு எடுத்துக்கொண்டு வரையத் துவங்கினார். அவருடைய ஓவியங்கள் மக்களுக்கு எளிதில் பிடிபடவில்லை. முதலில் பலத்த கேலிக்கு ஆளானார். ஆனால் கொகான், பிக்காஸோ போன்றவர்களால் அவரது ஓவியங்களில் இருக்கும் அழிக்க முடியாத கனவுத் தன்மையையும் களங்கமின்மையையும் அழகையும் எளிதில் உணர முடிந்தது.

எனக்கு ஜெயமோகனின் காடு நாவலைப் படித்ததும் இவர்தான் நினைவிற்கு வந்தார். குறிப்பாக இவரது **கனவு** (155) என்னும் ஓவியம் நினைவிற்கு வந்தது.

மனித முகங்களை வரைவதுதான் மிகக் கடினம் என எண்ணியவர் ரூஸோ. அவருடைய ஓவியங்கள் எல்லாவற்றிலும் மழைக்காடுகளின் வண்ணங்களும் அடர்த்தியும் நிறைந்திருக்கும். அவற்றின் ஈரம் தாக்கியிருக்கும். ஆனால் நேரில் அவர் மழைக்காட்டைப் பார்த்ததே இல்லை. பார்த்ததெல்லாம் மனக்கண் மூலமாக. இவருடைய மனக்காடு அடர்ந்து, படர்ந்து விரிவது. காட்டில் இவருக்குப் பிடித்த மலர்களும், இலைகளும் மட்டும் பெருவடிவங்கள் பெற்று நிற்கும். ஓவியத்தில் ஆடையில்லாத பெண் ஒருத்தி நடுக்காட்டில் கட்டிலில் சரிந்துகொண்டு கையால் எதையோ காட்டிக்கொண்டிருக்கிறாள். ஓவியரிடம் "காட்டின் நடுவில் கட்டில் எங்கே வந்தது?" என்று யாரோ கேட்டார்கள். அதற்கு அவர் "பெண் கட்டிலில் படுத்துத் தூங்கிக்கொண்டிருக்கும்போது மயக்க வைக்கும் இசையைக் கேட்டாள். இசையின் மயக்கம் அவளைக் காட்டுக்குள்

↑ 155. கனவு

இழுத்துச் சென்றுவிட்டது" என்றார். ஓவியம் அவள் கனவுத் தூக்கத்திலிருந்து விழித்துக்கொண்டபோது வரைந்ததாக இருக்க வேண்டும். அவளைச் சுற்றியிருப்பவை அனைத்தும் ஆண் வர்க்கத்தைச் சார்ந்தவையாகத்தான் இருக்கும் எனத் தோன்றுகிறது. ஆரஞ்சு வண்ணப் பாம்பு எதன் குறியீடு என்பதைச் சொல்லத் தேவையில்லை. வெறி கொண்ட கண்களுடைய பிடாரன் இசையால் பாம்பை ஈர்க்க முயல்கிறான். சந்திரனின் ஒளியில் இவை அனைத்தும் நடக்கின்றன. சூரிய ஒளியைப் போல தெளிவான ஒளியைச் சந்திரன் கனவில் தருகிறான். ஆனால் தண்மையான ஒளி. கனவில் வண்ணங்கள் வருமா? நிச்சயமாக என்கிறார் ஓவியர்.

இவரது இரண்டாவது ஓவியம் **ஜூனியரின் குதிரை வண்டி** (156).

வண்டியின் சொந்தக்காரருக்குச் சேர வேண்டிய பணத்திற்குப் பதிலாக வரைந்த ஓவியம். முதல் உலகப் போருக்கு ஆறு வருடங்களுக்கு முன்னால்

↑ 156. ஜூனியரின் குதிரை வண்டி

வரையப்பட்டது. மறைந்துபோன அந்த உலகம் நமக்குப் புன்முறுவலை வரவழைக்கிறது. இது ஒரு புகைப்படத்திலிருந்து வரையப்பட்டது என்கிறார்கள். குதிரையின் அழகுப் புள்ளிகளும் சக்கரங்களுக்கு இடையே நிற்கும் நாயும் குதிரைக்கு முன்னால் மிகவும் சிறிதாகத் தோன்றும் மற்றொரு நாயும் புகைப்படத்தில் இருந்திருக்குமா என்பது சந்தேகம்தான். குதிரையின் கால்கள் ஒடிந்துவிழும் தருவாயில் இருக்கின்றன. மீசைக்காரரின் மீசைக்கும் தலை அலங்காரத்திற்கும் இடையே நடக்கும் ஒத்திசைவு பிரமாதம். வண்டியின் பின்புறத்தில் குருவித்தலைப் பெண்ணுக்குப் பின்னால் பனங்காய்த்தலை பெண் தெரிகிறார். இவளை அவள் தூக்கி மடியில் வைத்திருப்பது போலத் தோன்றுகிறது. தெருவில் எந்த இயக்கமும் இல்லை. மரங்களும் மௌனமாக அசையாமல் இருக்கின்றன. இவர் வரைவதற்காக முழு ஒத்துழைப்பும் தரப்படுகின்றது எனத் தோன்றுகிறது.

2016இல் வியன்னா நகரத்தில் நான் சில நாட்கள் செலவழித்தேன். வியன்னா நகரம் முழுவதும் க்ளிம்ட் வரைந்த 'முத்தம்' ஓவியத்தின் போஸ்டர்கள். *Don't leave Vienna without a kiss* என அவை அறிவித்துக்கொண்டிருந்தன. எனக்கு வியன்னாவின் இன்னொரு ஓவியனின் நினைவு வந்தது. இதே ஊரில் ஹிட்லரும் ஓவியம் வரைந்து விற்க முயன்றுகொண்டிருந்தான். ஓவியங்கள் விற்றிருந்தால் உலக வரலாறு வேறுவிதமாக எழுதப்பட்டிருக்கலாம்.

க்ளிம்டின் ஓவிய உலகம் பெண்களால் நிறைந்தது. நகைகளாலும் வண்ண மயமான ஆடைகளாலும் மறைக்கப்பட்ட பெண்கள். இவரது ஓவியங்களின் பெண்கள் ஒன்று ஆராதிக்கத்தக்கவர்கள். அல்லது நம்மை மாயவலையில் சிக்கவைப்பவர்கள். மிகச் சில பெண்களே நாம் தினமும் பார்க்கும் பெண்களைப் போல் இருப்பார்கள். மார்பகங்களும் பிறப்புறுப்புகளும் தெரிய வரையப்பட்டிருக்கும் இவரது பெண்கள் ஆண்களின் பாலுணர்வைத் தூண்டு கிறார்கள் எனச் சில விமர்சகர்கள் சொல்கிறார்கள். எனக்கு அவ்வாறு தோன்றவில்லை. ஓவியங்கள் ஓவியருடைய "விறைத்த" மனநிலையைத் தெரிவிக்கின்றன என்பதில் ஐயம் இல்லை. ஆனால் இன்று பார்ப்பவர்களின் உணர்வுகளை அவை கிளர்ந்தெழச் செய்யுமா என்பதில் எனக்கு ஐயம் இருக்கிறது.

பைசாண்டிய மொஸைக் ஓவியங்களை நினைவிற்கு கொண்டுவருவன இவருடைய ஓவியங்கள். **முத்தம்** (157) ஓவியத்தைப் பார்ப்போம்.

முதலில் தெரிவது முப்பரிமாணத்திற்கும் இருபரிமாணத்திற்கும் இடையே ஓவியத்தில் இருக்கும் முரண். ஆணின் முகத்தையும் பெண்ணின் கால்களையும் தவிர மற்றவை தட்டையாக வரையப்பட்டிருக்கின்றன. ஆனால் இந்த முரண் உறுத்தாத முரண். இருவரும் பொன்னுலகம் ஒன்றில் இருக்கிறார்கள் எனத் தோன்றுகிறது. இன்னும் கொஞ்சம் முயன்றால் ஓவியத்திற்குக் கீழ் இருக்கும் பாதாளத்தில் விழுந்து விடுவார்கள். பெண்ணுக்கு முத்தத்தில் விருப்பம் இல்லை. ஆண் அவளை இறுக்கித் தனக்குள் இணைக்க முயல்கிறான். ஆண் உடல் முழுவதும் பளிச்சென்று செவ்வகங்கள். வட்டங்கள் வெளிறியிருக்கின்றன. பெண்ணுடல் முழுவதும் வண்ண வட்டங்கள். தங்கச் சூழல்கள் இருவருக்கு இடையே இருக்கும் சன்னமான பிரிவை மறைக்க முயன்று தோற்றுப்போகின்றன.

157. முத்தம்

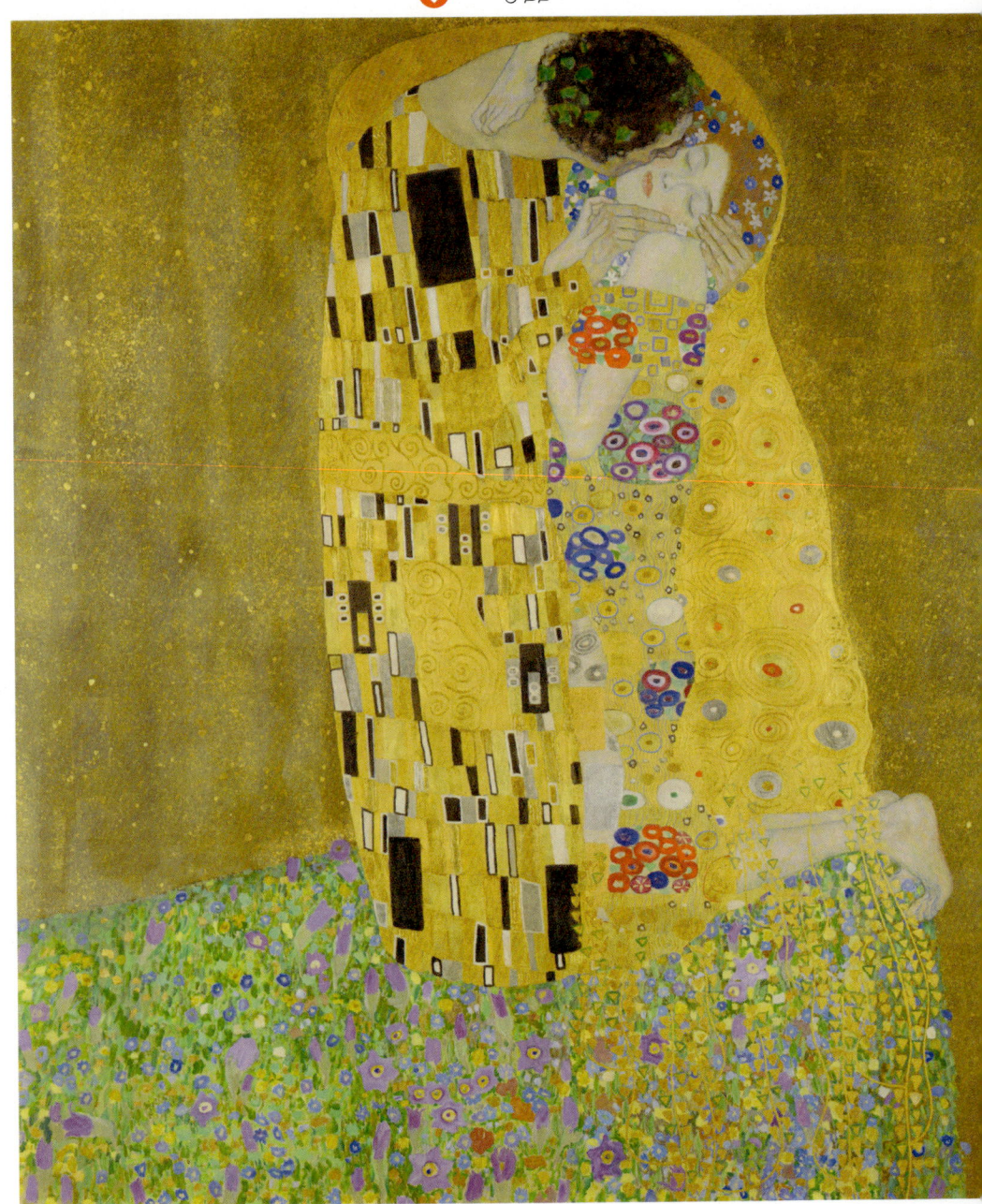

க்ளிம்ட் பெண்ணின் மற்றொரு வடிவத்தையும் வரைந்திருக்கிறார். **நம்பிக்கை I** (158) என்னும் இந்த ஓவியத்தைப் பார்ப்போம்.

கர்ப்பமாக இருக்கும் பெண் நம்மைப் பார்க்கிறார். அவருக்குப் பின்னால் இருக்கும் உருவங்கள் பயமுறுத்துபவை. அவற்றை அவர் பார்க்க விரும்பவில்லை என்பது புரிகிறது. தனக்குப் பிறக்கப்போகும் குழந்தை சந்திக்க இருக்கும் இன்னல்களின் வடிவங்கள் அவை என்பதும் அவருக்குத் தெரிந்திருக்கின்றது. ஓவியத்தில் தங்கம் அதிகம் இல்லை. ஆனால் வண்ணங்கள் இருக்கின்றன. இல்வாழ்வின் வண்ணங்கள். அவருக்குக் குழந்தையைத் தரப்போகும் வண்ணங்கள். ஆனால் மெலிந்த கால்கள் பெருத்த வயிற்றைச் சுமப்பது வாழ்க்கையின் சுமைகள் பளுவானது என்பதைத் தெரிவிக்கிறது. வெவ்வேறு சுமைகள். ஆனால் ஒவ்வொருவரும் சுமக்க வேண்டியவை. சுமைகள் மரணத்தின் வாசல்களைத் திறக்கலாம். ஆனால் ஓவியப் பெண்ணின் சுமை உயிர்ச்சுமை. உயிரைச் சுமந்திருப்பவர் நம்பிக்கையையும் நிச்சயம் சுமந்துகொண்டிருப்பார்.

எட்வர்ட் மூங்க் (1863–1944) நார்வே நாட்டின் மிகச் சிறந்த ஓவியர். தாயையும் சகோதரியையும் இள வயதிலேயே இழந்தார். எனவே அவரது ஓவியங்கள் பலவற்றில் மரணம் பின்புலத்தில் இருக்கிறது. மனநிலை பிறழ்வு தனக்கு இருப்பதாக நினைத்த அவர் திருமணம் செய்துகொள்ள விரும்பவில்லை. தன்னைத் துரத்தித் துரத்திக் காதலித்தவரையும் ஒதுக்கித் தள்ளிவிட்டார்.

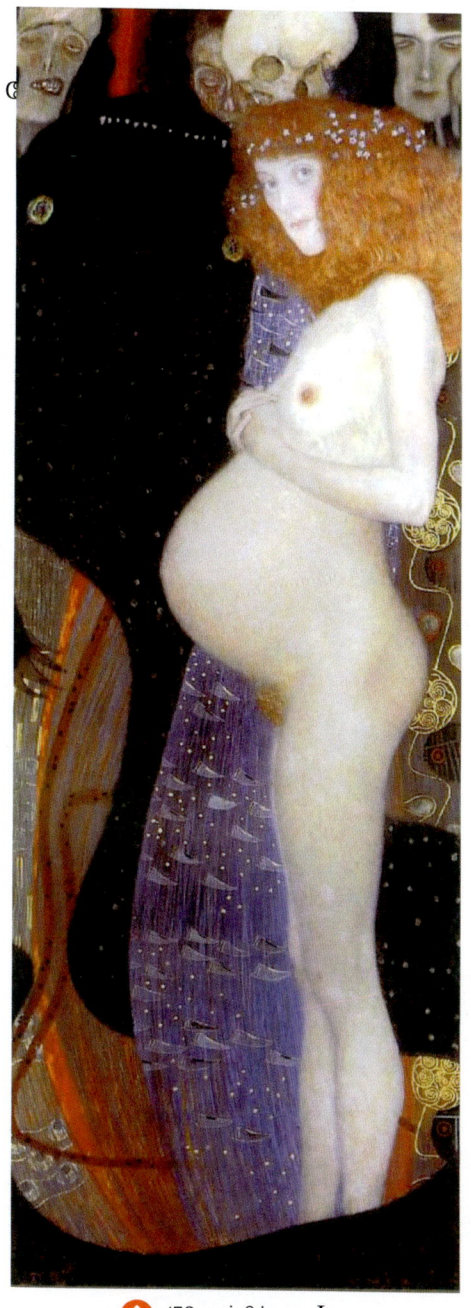

⬆ 158. நம்பிக்கை I

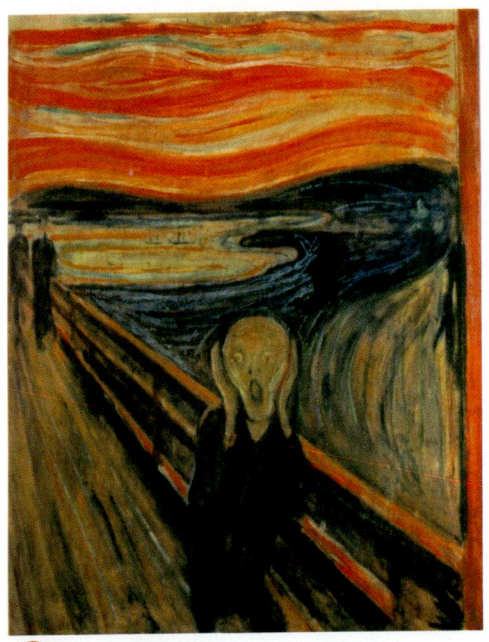

↑ 159. அலறல்

இவரது ஓவியங்களில் உலகப் புகழ்பெற்றது **அலறல்** (159).

அவரே சொல்கிறார்: "சூரியன் மறைந்துகொண்டிருந்தான். மேகங்கள் ரத்தமாகச் சிவந்திருந்தன. ஓர் அலறல் இயற்கையின் வழியே சென்றதாக நான் நினைத்தேன். அதை உண்மையாகக் கேட்க முடிந்தது என்றும் நான் நினைத்தேன். ஓவியத்தை வரைந்தேன். மேகங்களை உண்மையான ரத்தத்தின் வண்ணத்தில் வரைந்தேன். வண்ணங்கள் அலறின."

'அலறல்' அவருடைய 'வாழ்க்கையின் வரிசை' தொடர் ஓவியங்களில் ஒன்று.

1883இல் இந்தோனேசியாவில் எரிமலை ஒன்று வெடித்தது. சத்தம் 1500 மைல்கள் வரை கேட்டது. எரிமலையின் புகை உலகத்தைச் சுற்றியது. ஐரோப்பா முழுவதும் ஆறு மாதத்திற்குச் சூரிய அஸ்தமனம் ரத்தசிவப்பு அல்லது நீல வண்ணத்தில் நிகழ்ந்தது. ஓவியரின் சூரிய அஸ்தமனம் அந்த நாட்களில் ஒன்றைக் காட்டுகிறது.

மண்டையோடு பயத்தில் வாயைத் திறந்தால் எப்படியிருக்கும்? கைகளைக் கொண்டு காதுகளைப் பொத்திக்கொண்டிருக்கும் பெண்ணின் முகம் நமக்குத் தெரிவதில்லை. அவளது சருமத்திற்குப் பின்னால் இருக்கும் பயத்தின் வடிவம்தான் தெரிகிறது. சுற்றிலும் ஒலியின் அலைகள் சூழ்ந்து பயமுறுத்துகின்றன. உடம்பும் அமானுஷ்யமான பயத்தில் அலறலைக் கேட்டு வளைகிறது. ஆனால் இந்த அலறல் இவளுக்கு மட்டும்தான் கேட்கிறது. பின்னால் இருவர் சாதாரணமாக நடந்து வந்துகொண்டிருக்கிறார்கள். இது ஆழ்மனத்தின் அலறல். அலறலைக் கேட்பவரையும் அலறவைப்பது.

படைப்பின் அவசரம் உச்சத்தில் இருக்கும்போது ஓவியம் வரையப்பட்டது எனத் தோன்றுகிறது. இது வான்கோவின் அவசரம்.

மூன்க் தனது வாழ்நாள் முழுவதும் தொழிலாளர் வர்க்கத்தின் சார்பிலேயே பேசினார். அவரது **தொழிலாளர்கள் வீட்டிற்குத் திரும்புவது** (160) அவர் யார் பக்கம் இருக்கிறார் என்பதை உறுதிப்படுத்துகிறது.

தொழிலாளர்கள் பழையகாலத்தைவிட்டு விலகி நிகழ்காலத்திற்குள் நுழைகிறார்கள். எதிர்காலத்தை நோக்கிச் செல்கிறார்கள். நாளை அவர்களுக்குத் தான் என ஓவியம் சொல்கிறது. சிலர் எதிர்த் திசையில் செல்கிறார்கள். அவர்கள் உழைக்கும் வர்க்கத்தின் எதிரிகளாக இருக்க வேண்டும். இடது

⬇ 160. தொழிலாளர்கள் வீட்டிற்குத் திரும்புவது

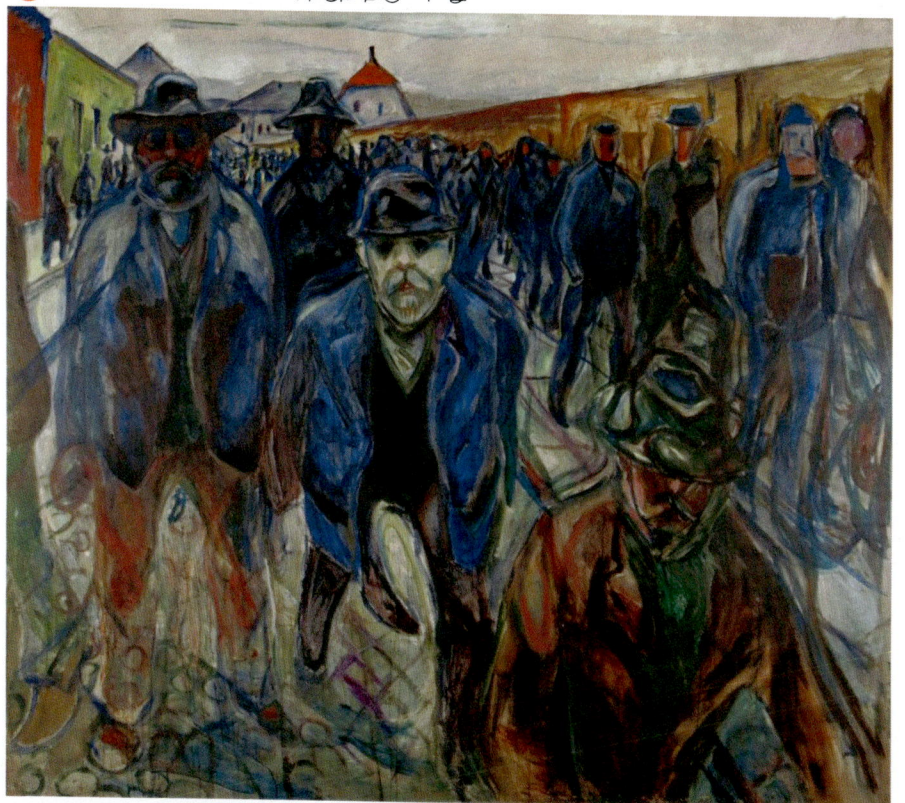

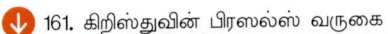
161. கிறிஸ்துவின் பிரஸல்ஸ் வருகை

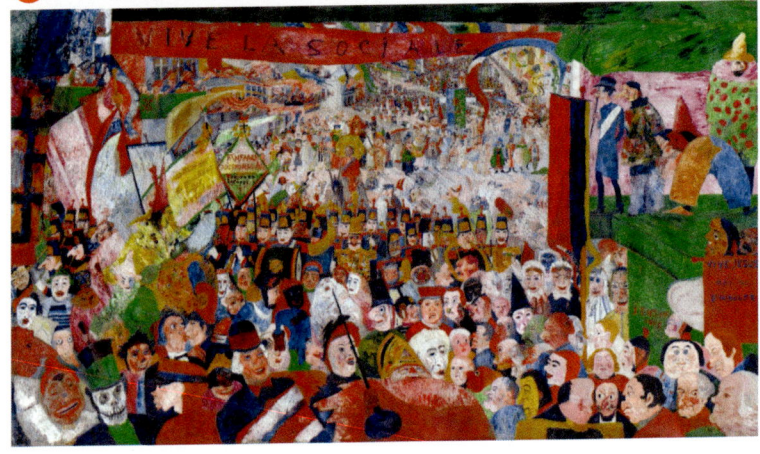

ஓரத்தில் ஒருவர் நிற்கிறார். நிகழ்காலத்தில் சிறிது நேரம் இளைப்பாற வேண்டும் என நினைக்கிறாரோ என்னவோ? ஆனால் அவர் கால்கள் கூழாகிவிட்டன. அவற்றின் வழியே தரை தெரிகிறது. தொழிலாளர்கள் அயர்ந்தால் எதிர்காலம் அவர்களது அல்ல என்பதை ஓவியம் சொல்கிறது.

ஜேம்ஸ் என்ஸர் (1860–1949) பெல்ஜியத்தில் பிறந்தவர். இவர் வரைந்த **கிறிஸ்துவின் பிரஸல்ஸ் வருகை** (161) என்னும் ஓவியம் இது.

இது மத ஊர்வலம் போலத் தெரியவில்லை. அரசியல் ஊர்வலம். வரவேற்கும் பேனர் 'வாழ்க சோஷலிசம்' என முழக்கமிடுகிறது. மக்கள் கையில் குருத்து இலைகள் இல்லை. அரசியல் செய்திகள் கொண்ட அட்டைகள் இருக்கின்றன. அவர்கள் முகமூடி அணிந்திருக்கிறார்கள். ஏசுவை வரவேற்பவர்கள். அவர்கள் சொந்த வடிவங்களைக் காட்ட விரும்பவில்லை. ஏசு கூட்டத்தோடு கூட்டமாகப் பின்னால் மிகச் சிறிதாகத் தெரிகிறார். உண்மையில் ஏசு பகடைக்காய் என்பதை ஓவியம் கூறுகிறது.

இருபதாம் நூற்றாண்டின் துவக்கத்தில்

இருபதாம் நூற்றாண்டு துவங்கிய உடனேயே புதுமைகள் பிறந்து பழமைகள் இறந்துவிட்டன எனச் சொல்ல முடியாது. எப்போதும் போலப் புதுமைகள் தோன்றிக்கொண்டே இருந்தன. பழமைகள் அவற்றோடு மோதின. இணைந்தன. சேர்ந்து புதியனவற்றைப் படைத்தன.

மேற்கத்திய ஏகாதிபத்தியத்தின் உச்சகட்டம் அது. போர்த் தளவாடங்களைத் தயாரிப்பதிலும் தொழில்நுட்பத்திலும் மிக வேகமாக முன்னேற்றம் நடந்துகொண்டிருந்தது. அந்த முன்னேற்றம் ஏகாதிபத்தியத்தின் கரங்களை வலுவாக்கியது. ஆனால் குறுகிய தேசிய வாதமும் அதன் வேர்களை ஐரோப்பாவில் பரப்பிக் கொண்டிருந்தது. இவை இரண்டையும் எதிர்த்துப் பல சோஷலிச இயக்கங்கள் வேலை செய்துகொண்டிருந்தன.

அறிவியலில் நியூட்டனின் உலகம் மாறி மற்றொரு உலகம் பிறந்துகொண்டிருந்தது. பொருண்மையையும் ஆற்றலையும் பற்றிய மனிதனின் புரிதல்கள் பெரிய மாற்றங்களை அடைந்து கொண்டிருந்தன. தத்துவ உலகிலும் **பெர்க்ஸன்** (1859–1941) நாம் உணரும் வாழ்க்கை அறிவால் விளக்கக்கூடிய, தொடர்ச்சியாக நிகழும் தருணங்கள் அல்ல என்றார். மாறாக அது தொடர்பில்லாத தருணங்களும் அவற்றைப் பற்றி நம்முடைய உள்ளுணர்வின் புரிதல்களையும் கொண்டது என்றும் சொன்னார். அவற்றை வைத்தே நாம் கருத்துகளைக் கட்டமைக்கிறோம் என்றார். இது பொருள்முதல் வாதம் பேசுபவர்களுக்குப் பிடிக்காமல் போனதில் எந்த ஆச்சரியமும் இல்லை. இதே சமயத்தில் **ஃப்ராய்ட்** (1856–1939) ஆழ்நிலை மனத்தைப் பற்றிப் பேச ஆரம்பித்தார்.

ஓவியர்களும் தாங்கள் வரையும் முறையைக் கேள்விக்கு உள்ளாக்க ஆரம்பித்தனர். தாங்கள் வரையும் இடங்களைச்

சோதனைச்சாலைகளாகப் பயன்படுத்தத் தொடங்கினர். இவர்களில் முதலில் நினைவிற்கு வருபவர் பிக்காஸோ. அவரைப் பற்றிப் பின்னால் விரிவாகப் பேசலாம். ஆனால் அவர் நாம் பொருள்களைப் பார்க்கும் முறையைக் கேள்விக்கு உள்ளாக்கியவர்களில் முதன்மையானவர். இன்னொரு குழுவினர் வாழ்க்கையின் ஆன்மா என அவர்கள் நினைத்ததை ஓவியத்தில் தர முயன்றனர். இந்த எண்ணங்களோடு பழைய முறைகள் போட்டி போட்டன. உரசின. சமரசம் செய்துகொண்டன. ஓவியம் புதிதாகப் பிறந்தது.

இருபதாம் நூற்றாண்டின் துவக்கத்தில் ஓவியப் புரட்சியில் இறங்கியவர்களில் முதலானவர் **ஆன்றி மடஸ்** (1869–1954). இவரும் இவருடைய நண்பர்களும் தங்கள் ஓவியங்களை 1905இல் பொதுமக்கள் பார்வைக்கு வைத்தபோது, அவற்றின் வண்ணங்கள் பார்வையாளர்களைப் பயமுறுத்தின. இவை காட்டுமிருகங்களைக் கட்டவிழ்த்துவிட்டது போல இருக்கின்றன எனச் சில விமர்சகர்கள் கருதினார்கள். Fauves என்றால் பிரெஞ்சு மொழியில் காட்டுமிருகங்கள் எனப் பொருள். எனவே இவர்களது பாணி 'ஃபோவிஸம்' என அழைக்கப்பட்டது. இந்தப் பாணியில் வரைந்த ஓவியர்கள் வண்ணம் என்பது எழுதும் பேனா போல் நாம் சொல்வதை எடுத்துச் செல்லும் கருவி அல்ல என்றார்கள். வண்ணங்களுக்கு உணர்வுகளை வெளிப்படுத்தும் திறமையிருக்கிறது. அது ஓவியன் தந்தது அல்ல. அவற்றிற்கே உரியது அது. அந்தத் திறமையை விடுதலை செய்யும் முயற்சிதான் ஃபோவிஸம் என அவர்கள் சொன்னார்கள்.

மடஸ் வண்ணங்களைத்தான் புரட்சி செய்யச் சொன்னாரே தவிர, சொந்த வாழ்வில் இவர் பரமசாது. இவரது வாழ்ந்த நாட்களில் பாரிஸ் கம்யூன் நிகழ்ந்தது. முதல், இரண்டாம் உலகப்போர்கள் நடந்தன. ஆனால் இவரது வாழ்க்கையில் ஏதும் நடக்கவில்லை. அமைதியாக வாழ்ந்து மறைந்த மிகச் சில ஓவியர்களில் இவரும் ஒருவர். இவர் வரைந்த ஓவியங்களும் அமைதியானவை. அவற்றில் வண்ணங்கள் பேசுகின்றன. ஆனால் போராட்டங்களைப் பேசவில்லை. ஓவியர் சொல்கிறார்: "நான் வரையும் பச்சை புல்லைக் குறிப்பதல்ல. நான் வரையும் நீலம் வானத்தைக் குறிப்பதல்ல.' அவை எவற்றைக் குறிக்கின்றன என்பது ஓவியத்தைப் பொறுத்திருக்கிறது.

நாம் பார்க்கப்போகும் முதல் ஓவியம் **நடனம்**. (162)

இந்த ஓவியத்தில் நீலம் வானத்தைக் குறிக்கிறது. பச்சை புற்தரையைக் குறிக்கிறது. ஆனால் நடனம் ஆடுபவர்கள் காவி நிறத்தில் இருக்கிறார்கள்–

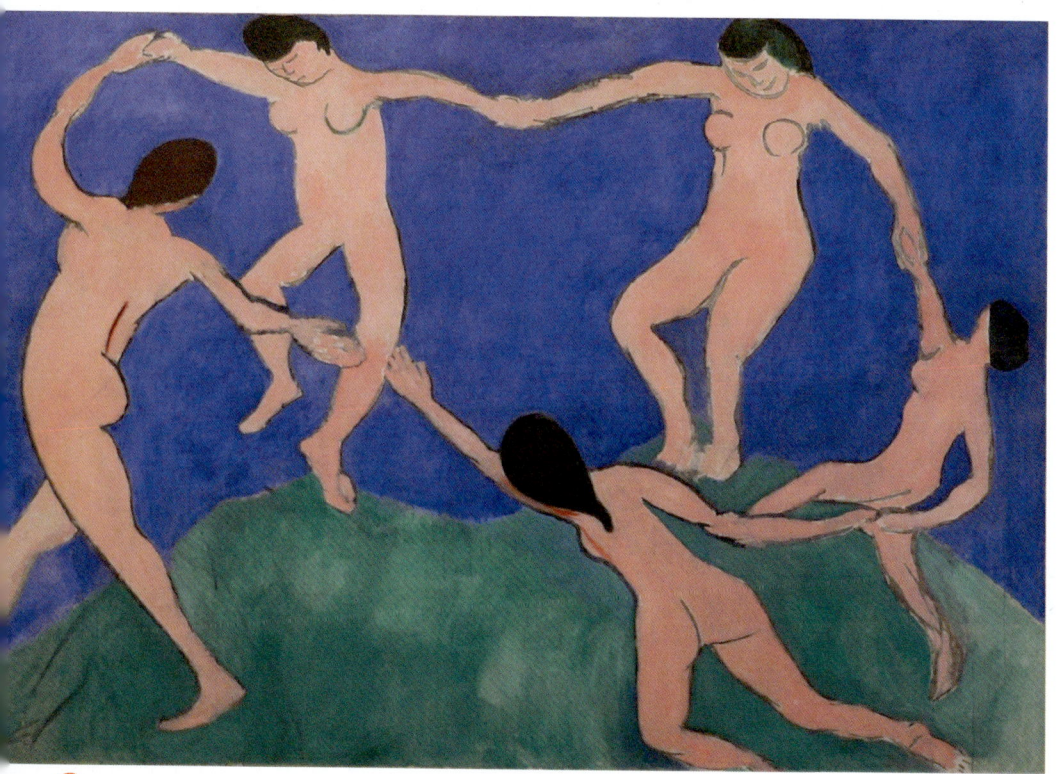

↑ 162. நடனம்

இங்கு காவி அவர்களது உத்வேகத்தை, நடனம் ஆடுகிறோம் என்பதில் ஏற்பட்ட மட்டற்ற மகிழ்ச்சியைப் பேசுகிறது. இளவயது என்பதால் சில உடல்கள் வில்லாக வளைகின்றன. ஆனால் எட்டிப் பிடிக்க முயன்றாலும் கைகள் நழுவிப்போகலாம். ஓவியம் முழுவதிலும் மூன்றே வண்ணங்கள்தான் – பச்சை, நீலம், காவி. அவர் தனது ஓவியங்களை வண்ணங்களால் நெருக்க விரும்பவில்லை. பல வண்ணங்கள் இருந்தால் அவை கண்களைக் குழப்ப மடையச் செய்கின்றன, தங்களது பேசும் தன்மையை இழந்துவிடுகின்றன என அவர் எண்ணினார். மரங்களுக்கும் வானத்திற்கும் இடையே இருக்கும் வண்ண வித்தியாசத்தைக் காட்டப் பளிச்சென்ற மஞ்சளை அவர் ஒருமுறை பயன்படுத்தினார். 'அது என் மனதின் மகிழ்ச்சியைப் பேசுகிறது' என்றார்.

ஃபோவிஸம் பல நாட்கள் தாக்குப் பிடிக்கவில்லை. மட்டீஸே அதைவிட்டு விலகிப்போகத் துவங்கினார். அதற்கு உதாரணம் இந்த ஓவியம். **வாழ்க்கையின் குதூகலம்** (163).

163. வாழ்க்கையின் குதூகலம்

 இந்த ஓவியத்தில் பளீரென்ற வண்ணங்களைவிட மிகவும் மெல்லியதான தளிர்ச் சிவப்பு அதிகமாகப் பயன்படுத்தப்பட்டிருக்கிறது. ஓவியத்தின் மையத்தில் இருக்கும் இரண்டு பெண்களும் குழல் ஊதிக்கொண்டிருப்பவருக்கு முன்னால் பேருருக் கொண்டிருப்பது போலத் தெரிகிறார்கள். உருவங்கள் ஒன்றுக்கொன்று கரைகின்றன. வானமும் மரங்களும் மலைகளும் ஒன்றுசேர முயல்கின்றன. இதிலும் நடனம் நிகழ்கிறது. சிறிதாக நிகழ்கிறது. ஓவியம் முழுவதிலும் வாழ்க்கையை முழுமையாக வாழ வேண்டும் என்று பலர் பல விதங்களில் சொல்லிக்கொண்டிருக்கிறார்கள். இது ஓவியர் காலத்தில் வாழ்ந்த வாழ்வல்ல. அவரது முன்னோர்கள் பல ஆயிரம் ஆண்டுகளுக்கு முன்னால் வாழ்ந்த வாழ்வாக இருக்கலாம். பழமையை நினைக்காமல் புதுமையால் உயிர்த்து இயங்க முடியாது.

 எகிப்தியத் திரைத்துணி (164) என்னும் இந்த ஓவியம் ஒளியை அவர் எவ்வாறு கையாண்டிருக்கிறார் என்பதை மகிழ்வோடு அறிவிக்கிறது.

அவருக்கே மிகவும் பிடித்த ஓவியம் இது. இறக்கும் வரை அவரிடமே இருந்தது. இதில் அவர் மூன்று ஓவியங்களை வரைந்திருக் கிறார் எனலாம். ஜன்னலும் அதற்கு வெளியில் தெரியும் ஈச்ச மரமும் முதல் ஓவியம். பழங்களும் மேஜையும் இரண்டாவது. திரை மூன்றாவது.

கருந்திரையில் பச்சையும் சிவப்பும் பளிச்சிடுகின்றன. உயிரின் அடையாளங்கள் அவை இரண்டும். மேல் பக்கத்தில் மாதுளை முத்துக்கள். அவற்றிற்கு வெண்மை நிறம் மூன்றாவது பரிணாமத்தை அளிக்கிறது. முத்துக் கள் பிறப்பின் அடையாளம். திரை யின் கீழ்ப்பக்கத்தில் இருக்கும் ஈட்டி ஆண்மையைக் குறிக்கிறது. வெளியில் இருக்கும் மரம் நீண்ட ஆயுளைக் குறிக்கிறது. அதன் மஞ்சளும்

⬆ 164. எகிப்தியத் திரைதுணி

பச்சையும் ஒளியை அறைக்குத் தருகின்றன. மேஜையில் இருக்கும் மாதுளம் பழங்களுக்கு வெப்பத்தை அளிக்கின்றன. அவற்றின் இனிமைக்கு ஊற்று வெப்பம். அதனால்தான் உயிர் கொள்கிறது.

1940இல் இருந்தே மடீஸால் நடக்க முடியவில்லை. அவர் ஓவியங்களைச் சக்கர நாற்காலியில் உட்கார்ந்தே வரைந்தார். பின்னால் அதுவும் முடியாமல் போன பின் 'வெட்டி ஒட்டும்' ஓவியங்களைப் படைக்க ஆரம்பித்தார். அதாவது வண்ணக் காகிதங்களைத்துண்டுகளாக வெட்டி அவற்றைப் பெரிய அட்டையிலோதடித்த காகிதத்திலேயோ ஒட்டுவது.

அரசனின் துயரம் (165) வெட்டி ஒட்டிய ஓவியம்.

இதைப் படைக்கும்போது அவருக்கு வலு இல்லாததால் மாணவர்கள் உதவியுடன் காகிதங்களை வெட்டி ஒட்டும் வேலையைச் செய்தார். 'வெட்டி

ஒட்டுவது எனக்கு வண்ணங்களில் வரைவதை எளிதாக்குகிறது. முன்னால் நானே ஓரங்களை அமைத்து அவற்றின் உள்ளே வண்ணங்களைப் பூச வேண்டும். இப்போது வண்ணம் உள்ளே இருக்கிறது. ஓரங்கள் மட்டும் நான் தருவது' என அவரே சொல்லியிருக்கிறார்.

இந்த ஓவியம் என்ன சொல்கிறது என்பது பற்றி விமர்சகர்கள் இடையே கருத்து வேறுபாடுகள் இருக்கின்றன. என்னைப் பொறுத்தவரை நடுவில் கறுப்பாக, கடற்கரையில் இளைப்பாறும் சீல் மிருகம் போல் இருப்பது ஓவியர். அவர் இன்னும் வாழ்க்கையின் இசையை வாசித்துக்கொண்டிருக்கிறார். அவரைச் சுற்றிலும் அவர் வாழ்ந்த வாழ்வின் இனிய அடையாளங்கள். ஆனால் அவரை யாரோ அழைக்கிறார்கள். இங்கு வாழ்ந்தது போதும் என்னோடு வா என அழைப்பு உணர்த்துகிறதோ என்னவோ? அரசனின் துயரம் இந்த வாழ்வை விட்டுச்செல்வதைக் குறித்துத்தான் என நான் நினைக்கிறேன். ஓவியம் வரைந்த இரண்டு ஆண்டுகளில் அவர் அழைப்பை வேறு வழியில்லாமல் ஏற்றார்.

165. அரசனின் துயரம்

166. படுத்துக்கொண்டிருக்கும் பெண்

க்யூபிசம், சர்ரியலிசம் போன்றவற்றுக்குள் முழுமையாக இறங்குவதற்கு முன் இவற்றிற்குள் அடைபடாத ஓவியர்கள்சிலரைச் சொல்லியாக வேண்டும்.

புகழ்பெற்ற ஓவியர்களிலேயே மிகவும் ஏழையான ஓவியர் மோடிலியானி யாகத்தான் இருப்பார் என நினைக்கிறேன். இத்தாலியில் இவர் பிறந்த குடும்பம் ஒரு காலத்தில் செல்வச் செழிப்பில் இருந்ததாகச் சொல்கிறார்கள். வங்கிகளின் சொந்தக்காரர்களாம். அம்மா தத்துவவாதியான ஸ்பினோஸா வழி வந்தவராம். ஆனால் இளமையிலேயே மரணமடைந்த **மோடிலியானி** (1884–1920) தனது சிற்பங்களைச் செதுக்குவதற்காக ரயில்வே கட்டைகளைத் திருடினார் என்கிறார்கள். இவரது சிற்பங்களைவிட ஓவியங்கள் புகழ்பெற்றவை. குடி, போதை மருந்து, வறுமை மூன்றும் சேர்ந்து அவரைக் கொன்றுவிட்டன. தன்னுடைய மேதைமையைப் பற்றி அவருக்கு எந்தச் சந்தேகமும் கிடையாது. 'எங்களைப் போன்றவர்களுக்கு வித்தியாசமான உரிமைகள் வேண்டும். நாங்கள் வித்தியாசமானவர்கள். எங்களுடைய தேவைகள் வித்தியாசமானவை. அவை மற்றவர்களின் அற உணர்வுகளுக்கு மேலானவை' என்று அவர்

சொல்லியிருக்கிறார். பல பெண்களோடு அவருக்கு உறவு இருந்தது. இறக்கும்போது அவருடன் இருந்த பெண் கர்ப்பமாக இருந்தார். இவர் இறந்த சில நாட்களில் அவரும் தற்கொலை செய்துகொண்டார்.

படுத்துக்கொண்டிருக்கும் பெண் (166) இவரது ஓவியம். அதிகம் பேசப்பட்ட ஓவியம்.

ஆடையில்லாமல் படுத்துக்கொண்டிருக்கும் பெண்களின் பல ஓவியங்களை இவர் வரைந்திருக்கிறார். ஓவியங்களைக் காட்சிக்கு வைத்தபோது ஒரே கூட்டம். போலீஸ் வந்து மிகவும் ஆபாசமாக இருக்கிறது எனக் காட்சியையே முடிவிட்டார்கள். எனக்கு இந்த ஓவியம் ஆபாசமாகத் தெரியவில்லை. பெண் உடல் ஆணுக்குச் சொந்தம் என நினைப்பவனுக்குத்தான் இது ஆபாசமாகத் தெரியும். பெண்ணின் சருமத்தை அவர் வரைந்திருக்கும் நேர்த்தி அவருடைய மேதைமையைப் பறைசாற்றுகிறது. அவருடைய ஆடையில்லாப் பெண்களில் யாரையுமே நான் கண்களால் மட்டும் பார்த்ததில்லை.

167. நீல ஆடையில் சிறுமி

கண்களை மூடாமல் கூர்ந்து நம்மைப் பார்ப்பவர் இந்தச் சிறுமி. **நீல ஆடையில் சிறுமி** என்னும் தலைப்பைக் கொண்டது (167) இந்த ஓவியம்.

குழந்தைகளை அவர் எப்போதும் மிகுந்த கவனத்துடனும் அசாதாரணமான மென்மையுடனும் வரைந்திருக்கிறார். நீண்ட கழுத்து போன்ற சமாச்சாரங்களெல்லாம் குழந்தைகள் ஓவியங்களில் கிடையாது. இந்த ஓவியத்தில் நீல ஆடையோடு நீலக் கண்கள் போட்டிபோடுகின்றன. ஓவியம்

முழுவதும் ஒளி மிதமாக வரையப்பட்டிருக்கிறது. சுவற்றின் நீலம் அழுக்கு நீலம். உடையின் நீலம் வெளுத்துத் தூய்மையான நீலம். ஆனால் குழந்தை ஆடையின் ஓரங்கள் நைந்திருக்கின்றன. பணக்காரக் குழந்தையாக இருக்க முடியாது.

ரஷ்யாவில் எளிமையான யூத குடும்பத்தில் பிறந்த **மார்க் சாகால்** (1887–1985) வாழ்நாள் முழுவதும் தன்னுடைய ரஷ்ய யூத அடையாளங்களை மறக்காதவர். புரட்சிக்கு முன்னால் புனித பீட்டர்ஸ்பர்க்கில் ஓவியம் பயின்ற அவர் பின்னால் பாரிசுக்குச் சென்றார். புரட்சிக்குச் சில ஆண்டுகளுக்கு முன்னால் ரஷ்யாவிற்கு வந்தார். போல்ஷிவிக்குகள் ஆட்சிக்கு வந்த பிறகும் அங்கு இருந்தார். ஆனால் அவருக்கும் மாலவிச்சிற்கும் ஒத்து வராததால் பாரிசிற்கு 1923இல் திரும்பச் சென்றார். முப்பதுகளில் உலகம் முழுவதும் போற்றிய ஓவியர்களில் அவரும் ஒருவர். பிரான்சை ஹிட்லர் வென்றதும் அவர் 1941இல் அமெரிக்காவிற்கு வந்தார். போர் முடிந்ததும் பிரான்சிற்குத் திரும்பினார்.

சாகாலின் ஓவியங்கள் எந்த வரையறைக்குள்ளும் வராதவை. தனக்கென்று ஒரு பாணியை அமைத்துக்கொண்டவர் அவர். க்யூபிஸம் அவருக்கு அவ்வளவாகப் பிடிக்கவில்லை. 'முக்கோண மேஜைகளிலிருந்து எடுக்கப்பட்ட சதுரப் பழங்கள் அவர்கள் தொண்டையில் சிக்கி மூச்சுவிட முடியாமல் போகட்டும்' என அவர் சொன்னார். கடைசிவரையில் தனது குழந்தைப் பருவ நினைவுகளை ஓவியத்தில் கொண்டுவர முயன்றுகொண்டிருந்த சாகால் 'ஓவியம் என்னும் சாளரத்தின் வழியாக நான் இன்னொரு உலகத்திற்குப் பயணம் செய்கிறேன்' எனச் சொல்லியிருக்கிறார். அவரது ஓவியம் என்னும் சாளரம் வழியாக நாம் பார்க்கும் உலகம் நமது உலகம் போல் இல்லை.

நானும் கிராமமும் (168) என்னும் இந்த ஓவியத்தைப் பாருங்கள்.

க்யூபிஸத்தின் சாயல் இருக்கிறது. ஆனால் முழுமையாக எனச் சொல்ல முடியாது. மூன்றாவது பரிணாமத்தை விட்டுவிட்டாலும், உருவங்களின் முழுமை காப்பாற்றப்படுகிறது. சிறுவயதின் பல நினைவுகள் இந்த ஓவியத்தில் போட்டிப்போடுகின்றன. பச்சை வண்ணத்தில் இருப்பவர் சாகால். அவர் கையில் யூத மதச் சின்னமான 'வாழ்க்கையின் மரம்' இருக்கிறது என நினைக்கிறேன். அவரது கிராமத்தில் யூதர்கள் அதிகம் இருந்தார்கள் என்பதைச் சொல்வதாக இருக்கலாம். நமக்கு உடனே தெரிவது ஆட்டின் பெரிய முகம். அது பழைய நினைவுகளைத் தூண்டிவிடுகிறது. ஆட்டின்

↑ 168. நானும் கிராமமும்

முகத்தில் வரையப்பட்டிருக்கும் சிறிய ஆட்டின் பாலைக் கறப்பது அவரது அன்னையாக இருக்கலாம். கிராமத் தேவாலயத்தின் வழியை மறித்துக் கொண்டு மிகப்பெரிய தலை ஒன்று இருக்கிறது. நான்கு வீடுகளில் இரண்டு தலைகீழாக இருக்கின்றன. தலைகீழ் வீடுகளில் இருப்பவர்கள் நேரானவர்கள்

இல்லை என்கிறாரோ என்னவோ. நடந்துபோகும் ஆண் மரணத்தின் சின்னம். தலைகீழாக இருக்கும் பெண் மரணத்திற்குப் பலியானவர். ஆனால் ஓவியத்தில் இருப்பவற்றிற்கு எல்லாம் தர்க்கரீதியாக வியாக்கியானங்கள் சொல்வது கடினம் மட்டும் அல்ல, வேண்டாத வேலை. 'ஓவியம் தர்க்கரீதியாகச் சரியாக இருக்க வேண்டும்' என்பது தேவையில்லை என்னும் கருத்து இருபதாம் நூற்றாண்டின் ஓவியர்களுக்குப் பிடிபடத் துவங்கிவிட்டது. அதற்குச் சான்று இந்த ஓவியம்.

இவரது இன்னொரு ஓவியம் **மூன்று மெழுகுவர்த்திகள்** (169).

169. மூன்று மெழுகுவர்த்திகள்

திருமணம் என்பது வாழ்க்கையின் மிக இனிமையான தருணங்களில் ஒன்று. மணம் புரிந்தவர்கள் ஒருவரை ஒருவர் உண்மையாகவே காதலித்தால் புதுமண நறவின் சுவை குறையாமல் இருக்கும். முதல் சில நாட்களில் அவர்கள் நிச்சயம் வானில் மிதக்கத்தான் செய்வார்கள். இந்த ஓவியத்தில் அவர்கள் சில தேவதைகளுக்கும் உயரே மிதக்கிறார்கள். ஆனால் வாழ்க்கை கீழே இருக்கிறது. அது கோமாளித்தனமானது. ஓவியத்திலேயே பறந்துகொண்டிருக்கும் ஒருவர் தலைகீழாக விழுவது தெரிகிறது. ஓவியம் வரையப்பட்ட ஆண்டு 1938. ஹிட்லரும் உயரப் பறந்துகொண்டிருந்த ஆண்டு. அப்போது உலகமே தலைகீழாகப் போகும் அபாயம் இருந்தது. ஆனால் மெழுகுவர்த்திகள் தம்பதிகளுக்காக மட்டும் எரிகின்றன. அவர்களுக்கு மட்டுமே தெரியும் வெளிச்சம்.

இதற்கிடையில் இத்தாலியில் ஃப்யூசரிஸம் என்னும் இயக்கம் பிறந்தது. நவீனச் சமூகம் ஓடிக்கொண்டே இருக்கிறது. அது இன்னும் வேகமாகப்

⬇ 170. நகரம் எழுகிறது

போகும். வேகமாக மாறுதல் அடையும் அந்த வேகத்தையும் மாற்றத்தையும் நாம் ஓவியத்தில் கொண்டுவர வேண்டும் என இத்தாலிய ஓவியர்கள் சிலர் எண்ணினார்கள். அவர்களில் முக்கியமானவர் **போச்சோனி** (1882–1916).

நகரம் எழுகிறது *(170)* என்னும் இந்த ஓவியத்தைப் பாருங்கள்.

'பழைய சுவர்கள், பழைய கட்டிடங்களை நான் வெறுக்கிறேன். எனக்குப் புதிது வேண்டும். வலுது வேண்டும்' என அவரே சொல்லியிருக்கிறார். ஓவியம் மிலான் நகரத்தின் கட்டிடங்கள் எழுவதைக் காட்டுகிறது. முன்புலத்தில் இருக்கும் குதிரைகள் கட்டமைப்பின் வலிமையையும் இயக்கத்தையும் காட்டுகின்றன. ஆனால் முன்னின்று நடத்துபவர்கள் மனிதர்கள். அவர்கள் எங்கும் இருக்கிறார்கள்.

தொழிற்சாலைகள் நிறைந்த உலகத்தை ஓவியத்தில் கொண்டுவர முயன்றவர் **லவ்ரி** (1887–1976). இங்கிலாந்தின் மான்செஸ்டர் அருகில் இருக்கும் ஸாந்ஃபோர்ட் நகரத்தில் வாழ்க்கையைக் கழித்த இவர் பல தொழிற்சாலைகளையும், புகைமூட்டம் மிகுந்த நகரங்களையும் வரைந்திருக் கிறார். அவரது ஓவியங்களில் ஒன்று **குளம்** *(169)*.

ஓவியத்தின் நடுநாயகமாகக் குளம் இருக்கிறது. அது இயற்கைக் குளமாகத் தெரியவில்லை. மனிதனால் வெட்டப்பட்டதாக இருக்க வேண்டும். சுற்றிலும் புகை உமிழும் தொழிற்சாலைகள். தொழிலாளர்களின் வீடுகள். மான்செஸ்டர் நகரச் சூழலை மனதில் வைத்துக்கொண்டுதான் ஓவியத்தை வரைந்திருக்க வேண்டும். ஓவியத்தில் சிறுவர்களின் ஊர்வலம் ஒன்று போகிறது. கொடியைப் பிடித்துக்கொண்டு சிறுமி முன் நடத்துகிறார். பின்னால் இரண்டு நாய்களும் ஊர்வலத்தில் வருகின்றன. ஓவியம் முழுவதும் மனித எறும்புகள். ஒரு புகையுலகிலிருந்து மீண்டும் மற்றொரு புகையுலகிற்குள் ரயில் வண்டி செல்கிறது. ஓவியத்தின் வலப்புற நடுவில் இருக்கும் பாலம் ஒன்றுதான் பழைய உலகின் நினைவை வரவழைக்கிறது.

இவரைப் போன்றே இருபதாம் நூற்றாண்டின் முதல் ஐம்பது ஆண்டுகளின் அமெரிக்க வாழ்வை வரைந்தவர் **எட்வர்ட் ஹாப்பர்** (1882–1967). ஆனால் இவரது ஓவியங்களை மனிதக்கூட்டம் நெருக்காது. லவ்ரியின் பொம்மை மனிதர்கள் அல்ல இவரது மனிதர்கள். ஹாப்பர் எந்த இசத்தையும் சார்ந்தவர் அல்ல. சாதாரண மனிதர்களை எப்படி இருந்தார்களோ அப்படியே வரைய முயன்றார். இன்று பார்க்கும்போது அவரது ஓவியங்களில் அன்றைய உயிர் அப்படியே தங்கியிருக்கிறது எனத் தோன்றுகிறது.

171. குளம்

இவரது புகழ்பெற்ற ஓவியம் ஒன்று **இரவுக் கழுகுகள்** (172) என்ற தலைப்பைக் கொண்டது

எல்லா நகரங்களிலும் இரவில் இயங்குபவர்கள் இருப்பார்கள். நியூயார்க் நகரத்தில் அவர்கள் மிக அதிகமாக இருப்பார்கள் என எண்ணுகிறேன். இந்த ஓவியத்தில் தூக்கத்தை இழந்தவர்கள் நால்வர் இருக்கிறார்கள். ஒருவர் வேலையின் கட்டாயத்தால் தூக்கத்தை இழந்தவர். மற்ற மூவரும் எவற்றையோ இழந்ததால் அதை இழந்தவர்கள். நம்மை நோக்கி உட்கார்ந்துகொண்டிருப்பவர்களைப் பாருங்கள். அவர்களுக்கிடையில் பரிச்சயம் இருப்பதாகத் தோன்றவில்லை. கைகள் அருகில் இருக்கின்றன. இணையவில்லை. இன்னும் சிறிது நேரத்தில் பரிச்சயம் ஏற்படலாம். இருவரும் கைகோத்துக்கொண்டு பாரைவிட்டுச் செல்லலாம். நமக்கு முதுகைக் காட்டிக்கொண்டிருப்பவர் தனிமையை விரும்புகிறார். அல்லது பெண்ணுடன் இருப்பவரின் அதிர்ஷ்டத்தை நினைத்துப் பொறுமுகிறார். 1942இல் ஓவியம் வரையப்பட்டது. பொருளாதாரச் சரிவிலிருந்து மீண்டு வந்த அமெரிக்கா அந்தச் சமயத்தில் உலகப்போரின் மத்தியில் இருந்தது. ஹாப்பர் அதிகம் பேசாதவர். ஆனால் இந்த ஓவியத்தைப் பற்றிப் பேசினார்:

↑ 172. இரவுக் கழுகுகள்

'இரவில் தெருக்கள் இப்படித்தான் இருக்கும் என நான் நினைக்கிறேன். வரையும்போது வேண்டாததை ஒதுக்கிவிட்டு வரைந்தேன். ரெஸ்டாரண்டைப் பெரிதாக்கினேன். எனக்கே தெரியாமல் ஒரு பெரிய நகரத்தின் தனிமையை வரைந்திருக்கிறேன் என நினைக்கிறேன்.' நிச்சயமாக வரைந்திருக்கிறார்.

இவரது இன்னொரு ஓவியம் **எரிபொருள்**. (173)

இந்த ஓவியத்தில் ஒரே மனிதர்தான் இருக்கிறார். அமெரிக்க நெடுஞ் சாலைகளில் இது போன்ற பெட்ரோல் ஸ்டேஷன்களைப் பார்க்கலாம். தனிமைகள் பல ஒருங்கிணைந்துதான் அமெரிக்கா உருவானது. ஆனால் இந்த இடம் தனிமையிலும் தனிமையாக இருக்கிறது. சாலை ஓரங்களில் வளர்ந்திருக்கும் புல்லைப் பார்த்தால் கார்களையே அதிகம் பார்த்திராத சாலை எனத் தோன்றுகிறது. பின்புலத்தில் காட்டின் ஆரம்பமும் சூரியனின் முடிவும் தெரிகின்றன. உதவியாளர் வேலை முடிந்து வீட்டிற்குச் செல்லும் தருணத்தில் இருக்கிறார். பளீரென்று அறையில் தெரியும் விளக்கும் அணைக்கப்பட்டுவிடுவதாகத் தோன்றுகிறது. இருளுக்கு முன் தெரியும் வெளிச்சம் ஓவியத்தில் ஒளிர்கிறது.

ஆஸ்திரேலியாவிலிருந்து தோன்றிய ஓவியர் **நோலன்** (1917–1992). இவர் ஆஸ்திரேலியா நியூகினி காட்சிகளை வரைந்தவர்.

⬆ 173. எரிபொருள்

ஓவியத்தின் தலைப்பு **சிறிய நாய்ச் சுரங்கம்** (174).

ஓவியம் ஆஸ்திரேலிய நிலத்தின் வறட்சியையும் கடுமையையும் தெரிவிக்கிறது. பின்னால் பச்சை ஆங்காங்கே தெரிகிறது. உட்கார்ந்துகொண்டிருக்கும் மனிதன் தனிமையின் சின்னம். யாரும் இங்கு வர வாய்ப்பில்லை என்னும்ற உறுதியோடு இருக்கிறார்.

இரண்டாவது ஓவியம் **நியூகினி நடனம்** (175).

ஓவியத்தில் ஆட்கள் முக்கியமே இல்லை. அவர்களது ஆண்குறிகள்தாம் எல்லாம். ஒவ்வொன்றும் உறை போட்டது. ஆனால் நடனத்தின் வீறு ஓவியத்தில் நுட்பமாக வந்திருக்கிறது. மேலே ராட்சசப் பறவை ஒன்று பறக்கிறது. அழிந்துபோன டெரடாக்டில் பறவையாக இருக்கலாம். நடனமும் அத்தனை பழமையானது என ஓவியர் சொல்கிறார். மண்ணோடு ஒன்றிய மனிதர்களும் பழமையானவர்கள். ஓவியத்தை நிறைத்திருக்கும் பச்சை நியூகினியின் பசுமையைக் குறிக்கிறது.

174. சிறிய நாய்ச் சுரங்கம்

175. நியூகினி நடனம்

இசங்கள் என்றால் என்ன?

ஓவியங்களை மரச்சட்டங்களுக்குள் அடைக்க வேண்டிய கட்டாயம் இருக்கிறது. ஆனால் அவற்றின் பாணிகளை விளக்க ஓவிய வல்லுனர்கள் சட்டங்கள் பலவற்றை உருவாக்கி யிருக்கிறார்கள். அவற்றைத்தான் 'இசம்' என்கிறோம்.

நான் சில இசங்களைப் பற்றி எளிமையாக விளக்க விரும்பு கிறேன். படிக்க விருப்பமில்லாதவர்கள் அடுத்த அத்தியாயத்திற்குச் செல்லலாம்.

க்யூபிசம் என்றால் என்ன?

ஒரு மேஜையை எடுத்துக்கொள்வோம். அதை நான் மேலிருந்து பார்க்கலாம். இடது, வலது ஓரங்களிலிருந்து பார்க்கலாம். முன்னால் நின்று பார்க்கலாம். அதன் அடியில் சென்று பார்க்கலாம். நாம் மேஜை என நினைக்கும்போது மனதில் பொதுவான ஒரு வடிவம் வருகிறது. அது நாம் எல்லாக் கோணங்களிலிருந்து பார்த்த மேஜையின் மொத்த வடிவம் எனலாம். இந்த வடிவம் ஒவ்வொருவருக்கும் ஒவ்வொரு மாதிரி யாகத் தோன்றலாம். ஒரே வடிவம் மட்டும் தோன்ற வேண்டிய கட்டாயமும் இல்லை. மேஜை என்றதும் பல வடிவங்கள் நினைவிற்கு வரலாம். ஸெஸான் தான் எழுதிய கடிதம் ஒன்றில் இயற்கையை வட்டங்களாக, கூம்புகளாக, உருளைகளாகப் பார்க்க வேண்டும் என்றார். வட்டங்களும் கூம்புகளும் உருளை களும் இயற்கையில் அதிகம் தெரிவதில்லை. அவை மனிதப் படைப்புகளின் வடிவங்கள். ஸெஸான் சொல்ல நினைத்தது இயற்கையைப் பார்க்கும்போது மனிதனுக்குப் பிடித்த வடிவங் களையும் முக்கியமாக அடையாளம் கண்டுகொள்ள வேண்டும் என்பது. பிக்காஸோவும் அவருடைய நண்பர்களும் இந்த

வடிவங்கள் அனைத்தையும் ஒன்றுசேர ஓவியத்தில் கொண்டுவந்தால் என்னவென நினைத்தார்கள். மேஜையின் எல்லாக் கோணங்களையும் ஒரே ஓவியத்தில் வரைந்தால் என்ன? அதன் கால்களைத் தனித்தனியாகக் காட்டினால் என்ன? மூன்றாவது பரிமாணத்தை நாம் ஏன் அப்படியே காட்ட முயல வேண்டும்என்றெல்லாம் யோசித்தார்கள். இந்தத் திசையில் அவர்கள் சென்றதால் அவர்கள் வரைந்த விதம் முற்றிலும் மாறுபட்டதாக இருந்தது. பார்வையாளர் பார்க்கும் விதமும் மாறுபட வேண்டும் என அவர்கள் விரும்பினார்கள்.

எக்ப்ரஷனிஸம் என்றால் என்ன?

உண்மையைத் தேடும் பாதையில் தான் கண்டறிந்ததை ஓவியன் தனது படைப்பின் மூலம் விளக்க முயல்வது எனலாம். இந்தப் பாதையில் அனேகமாக அமைதி அறவே இருக்காது. பார்த்தது என்ன என்பதையும் சொற்களால் விவரிக்க இயலாது. மனம் பார்த்ததை ஓவியத்தால் சொல்லும் முறையே எக்ப்ரஷனிஸம். இந்த முறையிலும் பரிணாமங்கள், முன்குறுக்கம், உருவங்களென அப்படியே வரைவது போன்றவற்றைப் பின்பற்ற வேண்டிய கட்டாயம் இல்லை. ஒரு புயல் வருகிறது என்று வைத்துக்கொள்வோம். உண்மையான புயலாக இருக்கலாம். அல்லது நம்முள் நிகழ்வதாக இருக்கலாம். அது ஒழுங்கைக் கடைபிடிக்காது. வேகமும் வெறித்தனமும் குழப்பமும் வலிமையும் அழிவும் முழு அமைதியும் அதனுள் அடங்கியிருக்கின்றன. இதை எப்படி ஓவியத்தில் கொண்டுவருவது? எக்ஸ்பிரஷனிஸ ஓவியர்கள் கொண்டுவர முயன்றிருக்கிறார்கள்.

டாடாயிஸம் என்றால் என்ன?

வெற்று ஓவியச் சித்தாந்தங்களுக்கு எதிராகத் தோன்றிய இயக்கம் எனலாம். நம்மில் பலர் நினைப்பது போலவே எல்லாவற்றையும் இஸப் பெட்டியில் அடைத்துவிட்டால் ஓவியங்களை ஓவியங்களாகப் பார்க்க முடியாமல் போய்விடும் என்று இந்த இயக்கத்தினர் நினைத்தார்கள். ஆன்மாவை ஓவியத்தில் தேடி அலைவது வீண் வேலை அல்லது நேர்மையற்றது என்பதிலும் அவர்கள் உறுதியாக இருந்தார்கள். முதல் உலகப் போர் நிகழ்த்திய அழிவு இவர்களில் பலரை முதலாளித்துவத்தில் நம்பிக்கையை இழக்கவைத்துவிட்டது. பலர் கம்யூனிஸ்ட் இயக்கத்தில் சேர்ந்தார்கள். பாசிஸம் நாசிஸத்தை எதிர்த்து இயங்கியவர்கள் இந்த இயக்கத்தைச் சேர்ந்தவர்கள்.

ஸர்ரியலிஸம் என்றால் என்ன?

மனக்குகையில் தோன்றும் வடிவங்களை நேராக எந்த மாற்றமும் இல்லாமல் ஓவியத்தில் சேர்க்க எண்ணியவர்கள் இந்தப் பாணியைச் சேர்ந்தவர்கள். இந்தப் பாணியில் வரைந்தவர்கள் தங்கள் ஓவியங்கள் 'தானியங்கிகள்' என்றார்கள். அவை தர்க்கத்திற்கும் வாழ்க்கையில் காண்பதற்கும் அப்பாற்பட்டவை. அறநிலை, அழகியல் சட்டகங்களை மீறுபவை.

பாலம், நீலக் குதிரை வீரன், இன்னபிற

மனித உணர்வுகளை ஓவியங்களில் கொண்டு வரும் பரம்பரை ஜெர்மனியில் தொடர்ந்து வந்துகொண்டிருந்தது. க்ருன்வால்ட், ட்யூரர் போன்ற ஓவியர்களின் படைப்புகளை முதல் பகுதியில் பார்த்தோம். ஆனால் எக்ப்ரஷனிஸம் ஒரு இயக்கமாகத் தோன்றியது 1905இல். இவர்களுக்கு முன்னோடியாக பெண் ஒருவர் இருந்தார். கவிஞர் ரில்கெயின் தோழி. **பௌலா பெக்கர்** (1876-1907) கொகான், ஸெஸான் போன்ற ஓவியர்களால் ஈர்க்கப் பட்டவர். இது அவருடைய **தன்னோவியம்** (176).

176. தன்னோவியம்

பெண்ணின் வடிவத்தைப் பெண்ணுக்கு மீட்டுக் கொடுத்தவர் பௌலா. தன்னையே ஆடையில்லாமல் வரைந்திருக்கும் இந்த ஓவியத்தில் பெண்மையை முழுவதுமாக நமக்குத் தர முயன்றிருக்கிறார். கொகானின் டஹிடி பெண்களைப் போல் நின்றுகொண்டிருக்கும் ஓவியரின் கழுத்தில் இருக்கும் மாலையும் டஹிடியின் மலர்மாலை போல் அமைக்கப்பட்டிருக்கிறது. பெண்தான் மனித உயிரை உலகிற்குக் கொண்டு வருகிறாள் என்பதைச் சொல்லும் சின்னங்கள் இளஞ்சிவப்புப் பூக்கள், பூத்திருக்கும் செடிகள் போன்றவை. ஓவியத்தில் ஓர் இனிய முரட்டுத்தனம் இருக்கிறது. பின்னால் இருக்கும் நீலவண்ணப் பூச்சு, முகம், கழுத்து, காது, விரல்கள் வரையப்பட்டிருக்கும் விதம் இவரைத் தனிமைப்படுத்திக் காட்டுகிறது.

அந்தக் காலகட்டத்தில் உருவான மற்றொரு கலை அமைப்பு 'பாலம்' என்னும் பெயரைக் கொண்டது. அது 'பழைய சக்திகளை எதிர்த்து எதிர் காலத்துடன் கலைஞர்களை இணைக்கும் பாலமாகச்' செயல்படுவதற்காகப் பிறந்தது என அதை நிறுவியவர்கள் சொல்லிக்கொண்டார்கள். இவர்களுக்கு

177. ட்ரெஸ்டன் தெரு

178. மஞ்சள் பசு

உந்துசக்தி **நீட்சே** (1844–1900). அவருடைய 'ஊபெர்மென்ச் – 'சூப்பர்மேன்' – இவர்களுக்கு வழிகாட்டி. பழைய சக்திகளிலிருந்து சாதாரண மக்களை மீட்டுப் பாலத்தின் வழியாகப் புதுயுகத்திற்கு இட்டுச் செல்பவன். இந்த அமைப்பைச் சார்ந்தவர்கள் மூன்க், பிக்காஸோ போன்றவர்களால் ஈர்க்கப்பட்டார்கள். அவர்களின் அடையாளம் இவர்கள் ஓவியங்களில் தெளிவாகத் தெரிந்தது. குறிப்பாக **கிர்ச்னெர்** (1880–1938) வரைந்த **ட்ரெஸ்டன் தெரு** (177) இந்த ஓவியத்தைப் பாருங்கள்.

1910இல் நீலக் குதிரை வீரன் என்னும் மற்றொரு அமைப்பு உருவானது. இந்த அமைப்பின் முக்கிய ஓவியர் **கான்டின்ஸ்கி** (1866–1944). உலகில் வெளிப் பரப்பின் கீழ் இயங்கும் கண்ணுக்குத் தெரியாத ஆன்மசக்தியை ஓவியத்தின் மூலமாகக் கண்ணுக்குத் தெரியவைக்கலாம் என இவர்கள் நினைத்தார்கள். கான்டின்ஸ்கியின் நண்பர் **ப்ரான்ஸ்மார்க்** (1886–1916). முதல் உலகப்போரில் போருக்குப் பலியான பல கலைஞர்களில் ஒருவர். இவரது ஓவியங்களில் மறைந்திருக்கும் ஆன்ம சக்தி விலங்குகள் வடிவில் நமக்கு முன்னால் வருகிறது. 'நீலம் ஆண்மையின் அடிப்படை மெய்மை, மஞ்சள் பெண்மையினுடையது. சிவப்பு பொருண்மையைச் சார்ந்தது' என்கிறார் அவர்.

இவரது **மஞ்சள் பசு** (178) என்னும் ஓவியத்தைப் பார்ப்போம்.

↑ 179. விலங்குகளின் விதி

இதுபோன்ற தனித்துவம் வாய்ந்த ஓவியத்தைக் காண்பது அறிது. மஞ்சள் இங்கு உயிரோடு இயங்குகிறது. அமைதியாக மேய்ந்துகொண்டிருக்கும் பசுக்களைத்தான் இதுவரை ஓவியத்தில் பார்த்திருக்கிறோம். ஆனால் இந்தப் பசு துள்ளிப் பாய்கிறது. பயத்தால் அல்ல. பரவசத்தால். என்னிடம்தான் உணவு இருக்கிறது, நானே உயிரைத் தருகிறேன் என முழுக் குதூகலத்துடன் சொல்கிறது.

இவரது இன்னொரு ஓவியம். நான் மீண்டும் மீண்டும் பார்க்க விரும்பும் ஓவியங்களில் இதுவும் ஒன்று. **விலங்குகளின் விதி** (179).

மார்க் வரைந்ததிலேயே ஆகச் சிறந்ததாகக் கருதப்படுவது. ஓவியத்திற்குப் பின்னால் அவர் எழுதியிருந்தார் 'எல்லா உயிர்களும் துன்பத்தின் நெருப்பில் இருக்கின்றன' ஓவியக் காட்டில் விலங்குகள் பீதியில் பதறுகின்றன. அலறுகின்றன. உறைகின்றன. ஆனால் நாம் பார்த்த உடனேயே இது விலங்குகளுக்கு மட்டும் நடக்கப்போவது அல்ல, நமக்கும் நடக்கப் போவது என தெரிந்துவிடுகிறது. உலகம் அழிவை நோக்கிப் போகும்போது நமக்கும் இந்தக் கதிதான். ஓவியம் இன்னொன்றும் சொல்கிறது. விலங்குகள் விதியே நமது விதி. அவை அழிந்தால் நமது அழிவும் நிச்சயம்.

இருபதாம் நூற்றாண்டின் துவக்கத்தில் வியன்னா அடக்குமுறையின் சின்னமாக இருந்தது. நகரத்தின் முதலாளி வர்க்கத்தினர்கூடப் புதுமையை விரும்பா தவர்களாக இருந்தார்கள். இந்த நகரத்தின் ஓவியர் **இகோனெஷீலே** (1890-1918). முதல் உலகப் போருக்குப் பிறகு இரண்டு கோடிப் பேரைப் பலிகொண்ட இன்ஃபுளூயன்ஸாவிற்கு இரையானவர்.

இவரது **தன்னோவியம்** (180) இது.

ஆண்மையின் வீறுகொண்ட பல ஓவியங்களைப் பார்த்திருக்கும் நாம் இந்த ஓவியத்தைப் பார்த்தால் அதிர்ச்சி அடைவோம். நம்மில் பலர் கண்ணடி முன் நின்று பார்த்தால் இதைவிட மோசமாக இருக்கலாம் என்னும் உண்மை உறைப்பதுதான் அதிர்ச்சிக்குக் காரணம். மனிதனின் அழகிற்கு மத்தியில் அழுக்கும் அசிங்கமும் அக்குள் ரோமமும் துருத்திக்கொண்டிருக்கின்றன என்கிறார் ஓவியர். தோலுக்குப் பின்னால் இருக்கும் எலும்புக் கூட்டின் நினைவு நமக்கு வருகிறது. கண்கள் என்னவோ

⬆ 180. தன்னோவியம்

ஒருகை பார்த்துவிடலாம் என்கின்றன. ஆனால் அவற்றிற்குப் பின்னால் இருக்கும் அச்சத்தை நம்மால் அறிய முடிகிறது.

கலைஞனுக்கும் கைவினைத் தொழிலாளர்களுக்கும் இடையே இருக்கும் சுவரை அகற்ற வேண்டும் என்பதற்காக பௌஹவுஸ் என்னும் பள்ளி பெர்லின் அருகில் இருக்கும் வெய்மார் நகரத்தில் ஆரம்பிக்கப்பட்டது. 1919இல் இருந்து 1933 வரை இயங்கிய அந்தப் பள்ளியில் கான்டின்ஸ்கி, பால் க்ளீ போன்றோர் பணிபுரிந்தனர்.

அப்ஸ்ட்ராக்ட் என அழைக்கப்படும் கருத்தியல் ஓவியங்களை – உருவங்களே இல்லாத ஓவியங்களை – வரைவதில் முன்னோடியான கான்டின்ஸ்கியிடம் மாணவன் ஒருவன் தான் வரைந்த ஓவியம் என வெற்றுத்தாளைக் காட்டினான். 'இது ஒன்றுமே இல்லாததன் ஓவியம்' என்றான். 'ஏன் வெள்ளையைத் தேர்ந்தெடுத்தாய்?' என அவர் கேட்டார். 'வெள்ளைதான் ஒன்றுமே இல்லாத வெறுமையைக் குறிக்கிறது' என்றான் மாணவன். கான்டின்ஸ்கி 'கடவுள் உலகையே வெறுமையிலிருந்து படைத்தார். நாம் கொஞ்சமாவது அதிலிருந்து படைக்க வேண்டும்' என்றார். தூரிகையை

↑ 181. கலவை II

எடுத்துச் சிவப்பு, மஞ்சள் நீலப் புள்ளிகளை வரைந்தார். பின்னால் பச்சை நிழலைச் சேர்த்தார். மாணவன் சிறந்த ஓவியம் எவ்வாறு உருவாகிறது என்பதை நேராகப் பார்த்தான்.

உருவங்களே இல்லாமல் கருத்துகளைக் ஓவியங்களில் கூற முடியுமென நினைத்தவர்களில் தலைமையானவர் கான்டின்ஸ்கி. ரஷ்யாவில் பிறந்த அவர் 30 வயதிற்குப் பிறகுதான் ஓவியம் வரைய ஆரம்பித்தார். ஜெர்மனிக்குக் குடிபெயர்ந்து போல்ஷிவிக்குகள் வந்த பிறகு ரஷ்யா திரும்பி, அங்கே சில வருடங்கள் இருந்தார். 1921இல் ஜெர்மனிக்கு மறுபடியும் வந்தார். ஹிட்லரின் கை ஓங்கத் துவங்கிய உடன் பாரிசில் குடி புகுந்தார். அங்கு 1944இல் மரணமடைந்தார்.

இவரது ஓவியங்களில் முதலாவதாகப் பார்க்கப்போவது **கலவை II** (181).

இந்த ஓவியத்தில் பல உருவங்களை நாம் பார்க்க முடிகிறது. ஓவியம் முழுவதும் மலைகள், அலைகள், மரங்கள், பூக்கள், கதிரவன், தூண்களில் பந்துகளாக நிற்கும் தேவாலயங்கள், மனிதர்கள். நடுவில் இரண்டு குதிரைகள். வெள்ளை, நீல வண்ணங்களில் பாய்கின்றன. இரண்டிலும் சாரதிகள் இருக்கிறார்கள். மனித மனத்தில் உலகமே ஒளிந்துகொண்டிருக்கிறது என்பதை ஓவியம் சொல்கிறது.

182. கலவை VII

183. கலவை VIII

184. வானநீலம்

இரண்டாவது ஓவியம் **கலவை VII** (182).

இந்த ஓவியத்தில் உருவங்களே இல்லை எனலாம். வண்ணங்களின் குழப்பம்தான் மிஞ்சியிருக்கிறது. ஆனால் ஓவியத்தில் வேகம் இருக்கிறது. உயிர் இருக்கிறது. நம்பிக்கை இருக்கிறது. பிரபஞ்ச சக்திகளைத் தடுக்க முடியாது. ஆனால் அவை அழிவை நோக்கிப் போக வேண்டிய கட்டாயம் இல்லை என்கிறதோ? எனக்குத் தெரியவில்லை.

இவரது மூன்றாவது ஓவியம் **கலவை VIII** (183).

ஓடாமல் ஒரே இடத்தில் இருப்பவற்றிற்கும் ஓடுபவைக்கும் இடையே நிகழும் முயக்கத்தை கான்டின்ஸ்கி காட்டுகிறார் என்கிறார்கள். இடது பக்க ஓரத்தில் சூரியப்பந்தை இரண்டு வட்டங்கள் அடைத்துக்கொண்டிருப்பது போன்ற தோற்றம். சூரியனின் குழந்தை தப்பி, வெளியில் வந்துவிட்டது. மற்றபடி ஓவியத்தில் குறுக்கே ஓடும் கோடுகளோடு வட்டங்களும் அரை வட்டங்களும் சதுரங்களும் மற்றைய வரைவியல் வடிவங்களும் போட்டிபோடுகின்றன. சுருங்கும் வட்டங்கள், விரியும் வட்டங்கள், மெல்லியதான வட்டங்கள், வண்ணங்களை நிறைத்துக்கொண்டிருக்கும் வட்டங்கள். நடுவில் அம்புகள் பாய்ந்திருக்கும் இலக்கு. ஓட்டங்கள் எல்லாம் இலக்குகளை அடைந்ததும் அமைதியடைந்துவிடுமா?

கான்டின்ஸ்கி கலைஞனா இல்லையா என்ற கேள்விக்கு இந்த **வானநீலம்** (184) என்ற ஓவியம் பதில் சொல்கிறது.

கான்டின்ஸ்கி பிரபஞ்சத்தின் பேருருவை மனதால் பார்த்தார் என்றால் கண்ணுக்குத் தெரியாத இன்னொரு உலகம் இயங்கிக்கொண்டிருப்பதை

185. மஞ்சள் பறவைகளுடன் நிலக் காட்சி

நுண்ணோக்கியின் வழியாகப் பார்த்தார். ஓவியத்தின் நுண்ணுயிர்கள் அவரது மனதின் நுண்ணோக்கியில் தெரிந்தவை. நம்மைப் பேருவகை கொள்ளவைப்பவை.

பால்க்ளீ *(1879–1940)* சுவிட்ஸர்லாந்தில் பிறந்தாலும் ஜெர்மனியில் பல ஆண்டுகளைக் கழித்தார். நாசிக் கட்சி பதவிக்கு வந்த பிறகு சுவிட்சர்லாந்திற்குக் குடிபெயர்ந்து அங்கே கடைசி நாட்களைக் கழித்தார். அவருடைய வாழ்க்கையின் திருப்புமுனை 1914இல் அவர் மேற்கொண்ட ட்யூனிசியப் பயணம் எனலாம். வட ஆப்பிரிக்காவில் இருக்கும் ட்யூனிசியாவிற்குச் சென்றபோது, பாலைவனத்தின் மாறும் வண்ணங்களையும் சூரியன் அங்கு செய்யும் மாயங்களையும் கண்டு வியந்தார். அதற்கு முன்னால் வண்ணங்களை அதிகம் பயன்படுத்தாதிருந்த க்ளீ, பயணத்திற்குப் பின் வண்ணங்களை அதிசயத்தக்க வகையில் பயன்படுத்தினார். பார்ப்பதற்கு எளிமையாக, குழந்தைகள் வரைந்தவை போல் இருக்கும் அவரது ஓவியங்களில் பல அளவில் சிறியவை. ஆனால் மனதைக் கொள்ளைகொள்பவை.

நாம் பார்க்கப் போகும் முதல் ஓவியம் **மஞ்சள் பறவைகளுடன் நிலக் காட்சி.** *(185)*

186. பறவை ஒலி இயந்திரம்

இது கனவுவெளியின் நிலம். ஆனால் மஞ்சள் பறவைகள் நிஜ உலகைச் சார்ந்தவை. சிறிது இருளான பின்புலத்தில் ஒளியோடு தெரிகின்றன. செடிகளில் நிற்கின்றன. ஒன்றின் தலை மட்டும் தெரிகிறது. கீழே கால்கள் மட்டும் தெரியும் பறவை எதையோ தேடுகிறது. மேலே மேகத்தில் ஒன்று தலைகீழாக நடக்கிறது. இன்னொன்றை மேகங்கள் முத்தமிடுகின்றன. மஞ்சள் பறவைகள் கனவு வெளியில் மகிழ்ச்சியாக இருக்கின்றன. நடுவில் உருண்டையாக, வெள்ளையாக இருப்பது சந்திரன். நிலத்தில் இறங்கி விடலாமா என யோசித்துக்கொண்டிருக்கிறான்.

1995இல் இந்த ஓவியத்தை மையமாகக் கொண்டு கிரேக்கத் திரைப்படம் ஒன்று எடுக்கப்பட்டது. அதில் ஓவியத்தின் மஞ்சள் பறவை முதன்முதலாகக் கண்ணீரைச் சுவைக்கிறது. ஓவியத்தைவிட்டு வெளியேறி இன்னொரு உலகத்திற்கு வருகிறது. துயரத்தின் சுவை என்ன என்பதை மற்றைய உயிரினங்களிடமிருந்து கற்றுக்கொள்கிறது. படம் வெற்றிபெற்றதா இல்லையா என்பது எனக்குத் தெரியாது. ஆனால் மஞ்சள்பறவைகள் அவற்றின் உலகில் இருப்பதையே நான் விரும்புகிறேன்.

இவரது இரண்டாம் ஓவியம் **பறவை ஒலி இயந்திரம்** (186).

இவருடைய கலை நேர்த்திக்கு இந்த ஓவியத்தை விடச் சிறந்த உதாரணம் இருக்க முடியாது. இந்த இயந்திரத்தின் பிடியைச் சுழற்றினால் பறவைகள் சப்தம் இடும். ஆனால் பறவைகளைப் பாருங்கள். அவை இயந்திரப் பறவைகள் அல்ல. உயிருள்ளவை. முதல் பறவையின் நாக்கு ஆச்சரியக்குறியாய் நீள்கிறது. இரண்டாவது குரலெழுப்பவா வேண்டாமா எனக் குழப்பத்தில் இருக்கிறது. மூன்றாவது மௌனமாக இருக்கிறது நான்காவது பிடியைச் சுழற்றியவரைப்

மேற்கத்திய ஓவியங்கள் | 255

187. மஞ்சள் நீலம் சிவப்பு – வரைவு

ஓவியங்களின் மூலம் பரிபூரண, களங்கமில்லா உண்மையைத் தெரிவிக்க வேண்டும் என்பது இவரது லட்சியம். இதற்கு இவர் வடிவங்களை நாடியிருக்கவில்லை. அவற்றை முற்றிலும் ஒதுக்கிவிட்டார். நேர்கோடுகளையும் அடிப்படை வண்ணங்களையும் நாடினார்.

மஞ்சள் நீலம் சிவப்பு – வரைவு (187) என்னும் தலைப்பைக் கொண்டது இந்த ஓவியம்.

கறுப்பு வண்ணத்தால் ஆன குறுக்கு நெடுக்குக் கோடுகளுக்கு இடையே உள்ள வெளிகளில், நான்கு வெளிகளில் மட்டும் வண்ணங்கள் நிறைந்திருக்கின்றன. ஒரு சிவப்புச் சதுரம். மூன்று செவ்வகங்கள் – சிவப்பு, நீலம், மஞ்சள் வண்ணங்களில். இந்தப் பாணி நியோ பிளாஸ்டிஸிஸம் என அழைக்கப் பட்டது. இந்த ஓவியத்தைப் பற்றிப்

பார்த்து அலறுகிறது. உயிருள்ளவை இயந்திரங்களாய் மாறலாம் என்றால் இயந்திரங்கள் உயிர்பெற முடியாதா?

இவர்களுடன் **பியட் மாண்ட்ரியன்** (1872–1944) பற்றியும் பேசியாக வேண்டும்.

⬇ 188. நியூயார்க் தெரு

↑ 189. நீரூற்று

ஒகீஃப் (1887–1986). இவர் வரைந்த ஓவியங்களில் எனக்கு மிகவும் பிடித்தது **நியூயார்க் தெரு** (188).

கடைசியில் தெரியும் தெருவிளக்கு நகர வாழ்க்கையின் நெருக்கத்தையும் அன்னியப்படுதலையும் நமக்கு வெளிச்சமிட்டுக் காட்டுகிறது.

ஏப்ரல் 1917இல் டூசான் தன்னுடைய இரு நண்பர்களுடன் நியூயார்க் நகரத்தில் துப்புரவுப் பொருட்கள் விற்கும் கடைக்குச் சென்றார். சிறுநீர் கழிப்பதற்காகப் பயன்படுத்தப்படும் பீங்கான் கலம் ஒன்றை வாங்கினார். அதை அப்படியே 90 டிகிரி திருப்பி அதன் மேல் *RMutt* என எழுதினார். பின்பு அதற்கு '**நீரூற்று**' (189) எனத் தலைப்பிட்டுக் கலைக்காட்சி ஒன்றிற்கு அனுப்பினார்.

பக்கம் பக்கமாக வியாக்கியானங்கள் எழுதப்பட்டுவிட்டன. ஆனால் களங்கமில்லா உண்மையை விளக்குவது மிகவும் கடினமாகத் தோன்றுகிறது. ஓரத்தில் ஒட்டிக்கொண்டிருக்கும் சிவப்பு, ஓவியத்தை மறுபடியும் பார்க்கத் தூண்டுகிறது.

கடைசிவரை ஓவிய உலகில் ஆண் ஆதிக்கத்தை எதிர்த்து இயங்கியவர் **ஜார்ஜியா**

↓ 190. சமையலறைக் கத்தியை எடுத்துக்கொண்டு பீர் குடித்துப் பெருத்த வெய்மார் குடியரசின் வயிறைக் கிழி

இது டாடாயிசத்திற்கு ஓர் உதாரணம்.

டாடாயிசம் அன்றையக் கலாச்சாரப் பாணிகள், வடிவங்கள், கருத்துகள் அத்தனையையும் கேள்விக்கு உள்ளாக்கியது. உலகத்தின் எல்லாச் சீரழிவிற்கும் காரணம் முதலாளித்துவம் என அன்றிருந்த பல கலைஞர்கள் நம்பினார்கள். புகழ்பெற்ற கலைஞர்கள், ஓவியர்களில் பலர் கம்யூனிஸ்டுகளாக அல்லது சோசலிஸ்டுகளாக இருந்தார்கள். ஆனால் அவர்களில் பலருக்குத் தாங்களும் பூர்ஷ்வாக்கள் தானோ என்னும் சந்தேகம் இருந்துகொண்டே இருந்தது.

போர் முடிந்ததும் 1919இல் ஜெர்மனியில் வெய்மார் குடியரசு என அழைக்கப்பட்ட மக்களாட்சி அமைக்கப்பட்டது. ஹிட்லர் 1933இல் பதவிக்கு வரும்வரை அது நீடித்தது. இந்த அரசின் மக்கள் விரோத நடவடிக்கைகளை எதிர்த்துக் கலைஞர்கள் பலர் பதிவு செய்திருக்கிறார்கள். அவற்றில் முக்கியமானது **ஹன்னா ஹோக்** (1889–1978) என்னும் பெண் கலைஞரின் படைப்பு. **சமையலறைக் கத்தியை எடுத்துக்கொண்டு பீர் குடித்துப் பெருத்த வெய்மார் குடியரசின் வயிறைக் கிழி** (190) என்னும் தலைப்பைக் கொண்டது.

இது ஃபோட்டோ மான்டேஜ் முறையில் படைக்கப்பட்டது. பல பத்திரிகைச் செய்திகளையும் புகைப்படங்களையும் வெட்டி அட்டையிலோ கித்தானிலோ ஒட்டுவது. இந்தப் படைப்பு "சமையலறைக் கத்தி"யைக் கொண்டு வெய்மார் குடியரசு பற்றிய செய்திகளையும் புகைப்படங்களையும் வெட்டி உருவாக்கியது. அசல்களைவிட வலுவானது. "அசல்கள் பூர்ஷ்வா இயந்திரங்களுக்கு அடிமைப்பட்டவை. இது நான் உருவாக்கியது"என்கிறார் ஹன்னா. படைப்பில் அரசுத் தரப்பினர் ஓரத்தில் தள்ளப் பட்டிருக்கிறார்கள். கெய்சர், ஐன்ஸ்டீன், மார்க்ஸ், லெனின் போன்றவர்கள் இதில் இருக்கிறார்கள். வலதுசாரிகளால் கொடூரமாகக் கொல்லப்பட்ட ஜெர்மன் கம்யூனிஸ்ட் தலைவரான கார்ல் லைப்னிக்ட் இருக்கிறார். ஆனால் நடுநாயகமாக இருப்பவர் மற்றொரு பெண் போராளியும் கலைஞரும் கம்யூனிஸ்ட் ஆதரவாளரும் ஆன **கதே கோல்விட்ஸ்** (1867–1945).

191. மறுபடியும் போர் வேண்டவே வேண்டாம்

இவரது **மறுபடியும் போர் வேண்டவே வேண்டாம்** (191) ஒரு லித்தோகிராஃப் ஓவியம்.

ஃப்ராய்டின் கொள்கைகளின் மீது பிடிப்புக் கொண்ட டாடாயிஸ்டு ஓவியர் **மாக்ஸ் எர்ன்ஸ்ட்** (1891–1976). பின்னால் சர்ரியலிஸ்ட் ஓவியங்களை வரைந்தார். 1941இல் அமெரிக்கா வந்த இவர் போருக்குப் பின் தோன்றிய அப்ஸ்ட்ராக்ட் எக்ப்ரஷனிஸப் பாணிக்கு ஊன்று கோலாக இருந்தவர். இவருடைய **புகைபிடிக்கும் மனிதன்** (192) அவரது படைப்புத் திறனுக்கு உதாரணம். 1920இல் வரைந்தது.

ஓவியத்தில் இருப்பவை எல்லாம் பரிசோதனைச் சாலையின் உபகரணங்கள். 1914இல் வெளிவந்த

⬆ 192. புகைபிடிக்கும் மனிதன்

⬇ 193. ஸீக்ஃப்ரீட் ஹிட்லர்

வேதியல் புத்தகத்தில் வரையப்பட்ட படங்கள் அவை. சில கோடுகளாலும் சில வண்ணத் தீற்றல்களாலும் அவற்றை இயந்திர உயிர்களாக மாற்றிவிட்டார்!

ஹிட்லர் பதவிக்கு வரும் முன்னரே அவரை முழுவதுமாக அடையாளம் கண்டுகொண்ட ஓவியர் **க்ராஷ்** (1893–1959). ஜெர்மனியில் அவர் இருந்தவரை நாசிக்களை அவரை விட அதிகமாகக் கேலிசெய்தவர்கள் இல்லை எனலாம். 1933இல் ஹிட்லர் பதவிக்கு வரும் சில

நாட்களுக்கு முன்னால் அமெரிக்காவிற்குக் குடியேறினார். ஜெர்மனியில் இருந்திருந்தால் நிச்சயம் உயிர் பிழைத்திருக்க முடியாது.

இந்த ஓவியத்தின் பெயர் **ஸீக்ஃப்ரீட் ஹிட்லர்** (193).

சங்கீதத்தின் மூலம் ஜெர்மனியின் பழம்பெருமையை அந்நாட்டு மக்களுக்கு விளக்க முயன்றவர் **ரிச்சர்ட் வாக்னர்** (1813–1883). அவருடைய இசைப் படைப்புகள் ஜெர்மானிய இனவாதத்தை உயர்த்திப் பிடிப்பவை. 'மோதிரம்' அவருடைய முக்கியப் படைப்புகளில் ஒன்று. அதன் கதாநாயகன் ஸீக்ஃப்ரீட் கதையின் வில்லனான மைம் என்பவனைக் கொல்கிறான். மைம் பாத்திரம் யூதர்களைக் குறிக்கிறது என்பதைப் புரிந்துகொள்வதற்கு அன்றைய பார்வையாளர்களுக்கு அதிக நேரம் எடுத்திருக்க முடியாது. இந்த எளிமையான படத்தில் ஹிட்லர் பதவிக்கு வந்தால் என்ன செய்வார் என்பதை மிகத் தெளிவாக க்ராஷ் தெரிவித்திருக்கிறார். வரையப்பட்டது 1923இல் ஹிட்லர் பதவிக்கு வருவதற்குப் பத்து ஆண்டுகளுக்கு முன்னால்.

நாம் பார்க்கப்போகும் இவரது இரண்டாம் ஓவியம் **மேடையில் முழங்குபவர்** (194).

இவர் நமக்குத் திராவிடப் பேச்சாளர்களை நினைவிற்குக் கொண்டு வருகிறார். ஓட்டுப் போட்டால் என்ன கிடைக்கும் என்பதை அவர் சொல்கிறார்.

194. மேடையில் முழங்குபவர்

↑ 195. சமூகத்தின் தூண்கள்

திராவிட மொழியில் சொல்ல வேண்டுமானால் "நாங்கள் கோலோச்சினால் கோழி கிடைக்கும். குமரி கிடைப்பாள்' என்கிறார். எவ்வளவு உரக்கச் சொல்ல முடியுமோ அவ்வளவு சொல்கிறார். நாசிக் கட்சியைச் சேர்ந்தவர். ஹிட்லரைப் போல் முதல் உலகப்போரில் பங்குபெற்றவர் எனத் தெரிகிறது. பேச்சைக் கேட்பவர்களில் இடது பக்கம் மேற்தட்டு வர்க்கத்தினர். வலது பக்கம் உழைக்கும் வர்க்கத்தினர். ஹிட்லர் எவ்வாறு பதவிக்கு வந்தார் என்பதை அவர் பதவிக்கு வருவதற்கு மூன்றாண்டுகளுக்கு முன்பே தெரிவிக்கிறது.

இவரது மிகப் புகழ்பெற்ற ஓவியம் **சமூகத்தின் தூண்கள்** (195).

இப்ஸனின் நாடகம் ஒன்றின் பெயரைத் தலைப்பாகக் கொண்டது இவ்வோவியம். ஓவியத்தில் போர் நினைவுகளால் சூழப்பட்ட பழைய போர் வீரர் ஒருவர் இருக்கிறார். நாசி ஆதரவாளர். அவரது கன்னத்தில் இருக்கும் காயம் போர் முனையில் ஏற்பட்டது என்பது புரிகிறது. கண்ணில் இருக்கும் கண்ணாடி பார்வையை மறைக்கிறதா அல்லது தெளிவாக்குகிறதா என்பதை ஓவியம் தெளிவுபடுத்தகவில்லை. இவர்களைப் போன்றவர்கள் இனவாத போதையில் இருப்பவர்கள் / மூடத்தனமான வன்முறையைத் தவிர வேறு ஏதும் அறியாதவர்கள். ஒருகையில் பீர். மறுகையில் வாள். இடதுபுறம் இருப்பவர் தலையில் கழிவுத் தொட்டி. கையில் பத்திரிகைகள். இவர்கள் ஜெர்மன் தேசியவாதிகள். வலதுபுறம் இருப்பவர்

196. போஸ்டர்

197. புத்தகத்தின் அட்டை

தலையிலிருந்து அப்போதுதான் போடப்பட்ட சாணத்தின் புகை எழுகிறது. இவர் சமூக ஜனநாயகக் கட்சியைச் சார்ந்தவர். கையில் சோஷியலிசப் பரப்புரைகளைப் பற்றிக்கொண்டு அலைபவர். மேலே கொழுத்த பாதிரி. மக்களை அழைக்கிறார். பின்னால் நகரம் எரிகிறது. ரத்தம் தோய்ந்த கத்தியுடன் வீரன் ஒருவன் செல்கிறான்.

இவரை நாசிகள் வெறுத்ததில் எந்த ஆச்சரியமும் இல்லை.

கம்யூனிஸ்டுகளுக்கு எதிராகவும் சில அருமையான போஸ்டர்கள் இருக்கின்றன. இந்தப் **போஸ்டர்** (196) பிரான்சில் 1951இல் வந்தது. ஓவியர் பெயர் தெரியவில்லை. ஸ்டாலின் அமைதி வேண்டும்போர் வேண்டாம் எனச்ன்று சொல்வதெல்லாம் வேஷம் என்கிறது. அமைதிப்புறா அவரது அடிமை என்கிறது இந்தப் போஸ்டர்.

இது அமெரிக்கக் கத்தோலிக்க நிறுவனம் ஒன்றால் வெளியிடப்பட்ட **புத்தகத்தின் அட்டை** (197).

சொல்லவருவதைத் தெளிவாக அமெரிக்கப்பாணியில் எந்தச் சந்தேகமும் இல்லாமல் தமிழ் சினிமா போலச் சொல்கிறது.

பிக்காஸோ

நம்மில் சிலருக்கும் இன்னும் சந்தேகம் இருக்கும். இவர்கள் வரைவதில் என்ன இருக்கிறது, இது நேரில் பார்த்த மாதிரி இல்லையே, அப்படி இல்லாததற்கு ஏதோதோ புரியாத காரணங்களைச் சொல்லித் தப்பித்துக்கொள்ள முயல்கிறார்களே என்றெல்லாம் கேள்விகள் எழலாம். இந்தக் கேள்விகளுக்கு எளிய பதிலாக ஓவியர்களுக்கு வரையத் தெரிந்தது அவ்வளவுதான், அவர்களைத் தூக்கிப் பிடிப்பவர்கள் தாங்கள் பெரிய விமர்சகர்கள் என அறியப்படுவதற்காக அவ்வாறு செய்கிறார்கள் என்றும் சிலர் சொல்கிறார்கள். சிறிது நேரம் யோசித்துப் பார்த்தாலே இது தவறெனத் தெரிந்துவிடும். எந்த ஓவியமும் – மிகச் சிலரைத் தவிர – உடனே புகழ்பெறுவது இல்லை. ஓவியன் பல வருடங்கள் உழைத்த பிறகுதான் புகழ் வருகிறது. மிகச் சிலருக்கே வருகிறது. அவர்கள் வரைந்தவற்றை நம்முடைய முப்பாட்டன்களில் சிலர் ரசித்திருக்கிறார்கள். நம்மில் சிலரும் ரசிக்கிறோம். அவர்களிடம் மேதைமை இருப்பதால்தான் அது நடக்கிறது. வடிவங்களை எடுத்துக்கொள்வோம். நாம் தினமும் பார்க்கும் வடிவங்களில் சதுரம், கனசதுரம், முக்கோணம், வட்டம் போன்றவை இருப்பது உண்மைதான். ஆனால் இயற்கையைக் கூர்ந்து பார்த்தால்தான் அந்த வடிவங்கள் நமக்குத் தெரியும். உதாரணமாக இயற்கையின் சதுரங்களை, செவ்வகங்களை நாம் கிரிஸ்டல்களில்தான் பார்க்க முடியும். இப்போது சதுர பாக்டீரியா ஒன்றைக் கண்டுபிடித்திருக்கிறார்கள். எனவே நாம் பார்க்கும் வடிவங்கள் எல்லாம் அசாதாரணமான வடிவங்கள். பெரும்பாலும் மனிதனால் உருவாக்கிய வடிவங்கள். அவை நமக்கு இயற்கையாக இன்றைக்குத் தெரிகிறது என்றால் நமக்குப் பழகிவிட்டது. இதேபோல் சில ஓவியர்கள் வரைந்தவற்றைத் திரும்பப் திரும்பப பார்த்தால், அவர்களுடைய உத்தியைப்

பற்றி சிறிய புரிதலோடும் பார்த்தால் நமக்கு அவர்கள் ஏன் அவ்வாறு வரைந்திருக்கிறார்கள் என்பது புரியும். அவர்கள் ஓவியங்களும் பழகிவிடும். அவ்வாறு பார்த்தும் நமக்குப் பிடிக்காமல்போகலாம். குற்றமில்லை. மனிதன் தனது இருப்பைப் பற்றிப் புரிந்துகொள்ளப் பல தேடல்களை நடத்திவருகிறான். அவற்றில் ஓவியங்களும் அவற்றை வரையும் விதமும் அடங்கும்.

பிக்காஸோவின் படங்களைப் பார்ப்பவர் இவற்றில் என்ன இருக்கின்றன என்கிறார்கள். இவருக்கு ஒழுங்காக வரையத் தெரியுமா என்றும் கேட்கிறார்கள். கோம்பிரிஜ் அவரது புத்தகத்தில் இரண்டு ஓவியங்களைத் தந்திருக்கிறார். ஒன்று இது. **பெட்டைக்கோழி தன் குஞ்சுகளுடன்** (198).

மற்றொன்று இது. **சேவல்** (199).

இரண்டும் பிக்காஸோவினால் வரையப்பட்டவை. முதல் ஓவியம் இயற்கை வரலாற்றுப் புத்தகம் ஒன்றிற்காக வரையப்பட்டது. இதில் புள்ளிகளாலும் சில கோடுகளாலும் குஞ்சுகளின் மென்மையை அவர் கொண்டுவந்திருக்கிறார்.

198. பெட்டைக்கோழி தன் குஞ்சுகளுடன்

199. சேவல்

இரண்டாவது ஓவியம் அவர் தனக்கென வரைந்துகொண்டது. சேவல் மாதிரி இருக்கிறது. ஆனால் எங்கோ தட்டுகிறதே என அசல் சேவலைக் கூர்ந்து பார்த்தவர்கள் சொல்லலாம். ஆனால் இதில் சேவல் மட்டும் இல்லை. அதன் சண்டைபோடும் தன்மை இருக்கிறது. அதன் திமிர் இருக்கிறது. எல்லாவற்றிற்கும் மேலாக அதன் முட்டாள்தனம் இருக்கிறது. ஓவியத்தைப் பார்த்துவிட்டு, ஏதோ கோழி போல் இருக்கிறது எனப் பலர் நகர்ந்து சென்றுவிடுவார்கள். அவர்களில் உங்களில் யாரும் இருக்கக்கூடாது என நான் விரும்புகிறேன்.

இந்த ஓவியத்தின் பெயர் **காதலர்கள்** (200).

இது பிக்காஸோவால் 1923இல் வரையப்பட்டது என்றால் நம்ப முடிகிறதா? இது அவர் க்யூபிசக் காலத்திற்குப் பின்னால் வரைந்தது. ஓவியத்தில் மூன்றாவது பரிமாணம், ஒருவருக்கு மற்றவர்மீது இருக்கும் காதல், நெருக்கம் போன்றவற்றை அழகாகச் சில கோடுகளால் கொண்டு வர முடிந்திருக்கிறது. வண்ணங்களும் மொத்தமாகத் திட்டப்பட்டிருக்கின்றன. அவற்றின் இயைபுகள் கருத்தில் கொள்ளப்பட்டிருக்கின்றன. இவருக்கு நமக்குப் புரியும் பாணியில் வரையத் தெரியாது என்று யாராலும் சொல்ல முடியுமா?

பிக்காஸோ (1881–1973) பிறந்தது ஸ்பெயின் நாட்டு மலகா நகரத்தில். பிறந்த உடனே மூச்சுவிட முடியாமல் சிரமப்பட்டதால், அவர் மூக்கில் சுருட்டுப் புகை விடப்பட்டதாம். அவருடைய தந்தையும் ஓவியர். பிக்காஸோ சிறுவயதிலிருந்தே ஓவியம் வரைவதைத் தவிர வேறு ஏதும் செய்ய விரும்பியதாகத் தெரியவில்லை. 1895இல் குடும்பம் பார்ஸலோனாவிற்குக் குடிபெயர்ந்தது. அங்குள்ள கலைப்பள்ளியில் பயின்ற அவர் 1900இல் பாரிசில் வந்தடைந்தார். பாரிசு பல ஓவியர்கள், கவிஞர்களின் நட்புக் கிடைத்தது. அந்த நாட்களில் வறுமை அவரை வாட்டியது. இதை அவருடைய 'நீல நாட்கள்' என அழைக்கிறார்கள். நீல நாட்கள், ரோஜா நாட்களாக ஃபெர்னான்டே ஒலிவியர் என்னும் சிலை போன்ற பெண் ஒருவர் வரவினால் மாறியது. இரவில்தான் ஓவியம் வரைவார். காலையில் தூங்கி மாலை நான்கு மணிக்குத்தான் விழித்தெழுவார். இந்தக் காலகட்டத்தில்தான் அவரும் அவருடைய நண்பரான ப்ராக் என்னும் ஓவியரும் சேர்ந்து க்யூபிஸப்பாணியைத் துவங்கினார்கள். அவரது ஓவியங்கள் விற்கத் துவங்கின. வறுமை மறையத் துவங்கியது. 1912இல் அவர் ஃபெர்னான்டேயை விட்டு

200. காதலர்கள்

மார்ஸல் ஹூம்பேர் என்னும் பெண்ணை விரும்பினார். ஈவா என அவரை அழைத்தார். ஆனால் அவர் 1915இல் காசநோயால் மறைந்தார்.

1917இல் மைக்கலாஞ்சலோவையும் ரஃபேலையும் கவனமாகப் பார்க்கலாம் என்ற எண்ணத்தில் ரோம் நகருக்குச் சென்றார். சென்ற இடத்தில் ஓல்கா என்னும் பெண்ணின் தொடர்பு கிடைத்தது. இருவரும் திருமணம் செய்துகொண்டனர். 1927இல் 17 வயதான மேரி தெரீஸ் பெண்ணின் நட்புக் கிடைத்தது. 1935இல் அவர் கர்ப்பம் தரித்தவுடன் ஓல்காவிடமிருந்து பிரிந்தார். இவர் போகும் இடமெல்லாம் சென்று அவரையும் அவர் பெண் தோழிகளையும் கெட்ட வார்த்தைகளைக் கொண்டு திட்டுவதையே தனது வாழ்வின் குறிக்கோளாக ஓல்கா கொண்டிருந்தார். 1955இல் அவர் இறந்த பிறகுதான் பிக்காஸோவிற்கு விடிவு காலம் கிடைத்தது. 1935இலேயே அவருக்கு டோரா மார் என்னும் இன்னொரு பெண் கிடைத்தாள்.

1936இல் ஸ்பெயினில் உள்நாட்டு யுத்தம் துவங்கியது. பிக்காஸோ குடியரசுவாதிகளின் சார்பில் இருந்தார். பாசிசத்தின் ஆதரவு பெற்ற ஃப்ராங்கோவை முழுமையாக எதிர்த்தார். இரண்டாம் உலகப் போரின் போது அவர் பிரான்சில்தான் இருந்தார். நாசிகள் அவருக்கு அதிகத் தொல்லை கொடுக்கவில்லை. ஆனால் ஃப்ரான்ஸ்வா என்னும் பெண்ணின் தொடர்பு டோராவிற்குத் தொல்லை கொடுத்தது. 1944இல் பாரிஸ் நாசிகளிடமிருந்து விடுதலை பெற்றதும் கம்யூனிஸ்ட் கட்சியில் சேர்ந்தார். 1961இல் ஃப்ரான்ஸ்வாவைப் பிரிந்து ஜாக்குலின் என்னும் பெண்ணைத் தனது எண்பதாவது வயதில் மணந்தார். 1973இல் இறக்கும்வரை அவருடன் இருந்தார்.

பிக்காஸோ சிறந்த கலைஞன். சிறந்த மனிதர் எனச் சொல்ல முடியாது. இவ்வளவு கலை நுணுக்கம் கொண்டவர் பெண்ணைக் கறுப்பு வெள்ளையில் தான் வாழ்நாள் முழுவதும் பார்த்தார். 'எனக்கு அவர்கள் கடவுள்கள் அல்லது மிதியடிகள்' என அவர் சொல்லியிருக்கிறார். 'பெண்கள் துன்பப்படுவதற்கே படைக்கப்பட்ட இயந்திரங்கள்' என்றும் சொன்னார்.

பிக்காஸோ தனது நீண்ட வாழ்க்கையில் எண்ணற்ற ஓவியங்களை வரைந்திருக்கிறார். மிக வேகமாக வரைந்ததால் அவரால் இளமையில் ஒரு நாளில் மூன்று ஓவியங்கள்கூட வரைய முடிந்தது எனச் சொல்லப்படுகிறது. அவர் எண்ணெய்ச்சாயம், மை, கிரேயான் பென்சில், கரி போன்ற அனைத்துப் பொருட்களையும் வைத்து வரைந்திருக்கிறார். அவர் வடித்த சிற்பங்கள் பல. தில்லிக் கண்காட்சி ஒன்றில் அவரது பெண் ஆடு என்னும் சிற்பத்தைப்

பார்த்துவிட்டு நானும் சுந்தர ராமசாமியும் மூச்சடைத்துப் போனது நினைவில் இருக்கிறது. கடைசி நாட்களில் மட்கலங்களை வனைவதிலும் லினோ கட்டிங் என அழைக்கப்படும் அச்சடிக்கும் முறையைக் கற்றுக்கொள்வதிலும் கவனம் செலுத்தினார்.

அவர் ஒரே பாணியிலும் வரையவில்லை. ஒரு பாணியிலிருந்து இன்னொன்றுக்குத் தாவுதலை அவர் தொடர்ந்து செய்துகொண்டிருந்தார்.

அவர் தனக்கு (சரியாகச் சொல்லப்போனால் அவருடைய ஓவிய உணர்விற்கு) எது சரியெனத் தோன்றியதோ அதையே வரைந்தார். கலை என்பது அழகின் நெறிமுறைச் சட்டத்திற்குள் அடங்காது, மனமும் உணர்வும் எந்த நெறிமுறைக்கும் அப்பால் பார்க்க முடியுமென உண்மையாக நம்பிய அவர் 'ஓவியம் என்னைவிட வலிமை வாய்ந்தது. அது என்ன நினைக்கிறதோ அதை என்னைச் செய்யச் சொல்கிறது' என்றார். அவர் பேச்சுக்கு இதைச் சொல்லவில்லை என்பதை அவரது ஓவியங்கள் உறுதிசெய்கின்றன. உண்மை என்பது பார்க்கும் வடிவத்தில் மட்டும் என்றுமே இருப்பதில்லை என அவர் நினைத்தார். உண்மை என்பது பார்க்கும் வடிவத்தின் சாரம் என நினைத்தால் அந்தச் சாரத்தைப் பிடிப்பதிலேயே அவர் முனைந்தார். ஆனால் அதற்காக வடிவமே இல்லாமல் அவர் வரைய முனையவில்லை. எனக்குத் தெரிந்தவரை அவர் எப்போதும் ஒரு உருவத்தையோநிலக்காட்சியையோ அல்லது சுற்றியிருக்கும் பொருட்களையோ வைத்துத்தான் தனது ஓவியத்தை வரைந்திருக்கிறார். 'தூரிகையின் பொருளற்ற தீற்றல்கள் என்றுமே ஓவியமாகாது' என அவர் சொல்லியிருக்கிறார். 'என்னுடைய தூரிகை எப்போதுமே இருப்பதையே வரையும். அது எருதாக இருக்கலாம், கடலாக இருக்கலாம் மலையாக அல்லது மக்கள் கூட்டமாக இருக்கலாம். கருத்து நிலையை அடைவதற்கு எப்போதும் கண்ணுக்குத் தெரியும் உண்மையிலிருந்து தொடங்க வேண்டும் (To arrive at abstraction it is always necessary to begin with a concrete reality) என்றார் அவர்.

இனி அவரது ஓவியங்களைப் பார்ப்போம். முதலாவதாக **பைப்புடன் சிறுவன்** (201).

இந்த ஓவியத்தில் இருக்கும் சிறுவன் சிறிய லூயி என எல்லோராலும் அழைக்கப்பட்டவன். எடுபிடி வேலை செய்யும் பையனாக இருக்கலாம். பிக்காஸோவே 'அவன் எனது ஸ்டுடியோவில் இருந்தான், சமயத்தில் முழுநாளும் இருந்தான். நான் வரைவதைப் பார்த்துக்கொண்டிருப்பான்,

201. பைப்புடன் சிறுவன்

அவனுக்கு என் கூடவே இருப்பது மிகவும் பிடித்திருந்தது' என்கிறார். ஓவியத்தில் இருக்கும் சிறுவனின் கண்களில் குழந்தைத்தன்மை இல்லை. ஆனால் சீரழிந்துபோன எந்த அறிகுறியும் முகத்தில் தெரியவில்லை. கையில் பைப்பை வைத்துக்கொண்டிருக்கிறான். விவரம் தெரிந்த பையனாக இருக்க வேண்டும். ஆனால் தலையில் மலர் கிரீடம். இரு பக்கமும் மலர்கள். இவை

எதைக் குறிக்கின்றன? விமர்சகர்கள் சிலர் அவருக்கு ஓரினச் சேர்க்கையின் மீது சிறிது மயக்கம் இருந்தது என்கிறார்கள். ஆனால் பையனுக்கும் பிக்காஸோவிற்கும் உறவு இருக்கும் சாத்தியம் இல்லை. ஏனென்றால் இதை வரையும்போது ஃபெர்னான்டே ஒலிவியர் அவர்கூட இருந்தார். அவன் பெரியவர்களைப் போல் நடந்துகொள்ள முயன்றாலும் (கையில் பைப்பை ஒரு தனித்தன்மையோடு வைத்துக்கொள்வது, கண்களைக் குறுக்கிப் பார்ப்பது போன்றவை) உண்மையில் அவன் குழந்தைதான் என்பதைச் சொல்லவே ஒருவேளை மலர் கிரீட்த்தைப் பிக்காஸோ வைத்திருக்கலாம். இந்த ஓவியம் 2004இல் 104 மில்லியன் டாலர்களுக்கு விற்பனையானது.

இரண்டாவது ஓவியம் **அவின்யானின் இளம்பெண்கள்** (202).

ஓவியம் காட்டும் இடம் பார்ஸ்லோனாவின் சிவப்பு விளக்குப் பகுதி. ஓவியத்தில் இருக்கும் பழங்களைப் போல் பெண்களும் விலைக்கு விற்கப் படுகிறார்கள். அவர்கள் நம்மை நேரடியாக எந்தச் சலனமும் இன்றிப் பார்க்கிறார்கள். மொத்த ஓவியமும் விலை கொடுத்து வாங்கப்படும் பாலுறவின் அப்பட்டமான தன்மையை எந்த ஒளிவுமறைவும் இன்றி காட்டுகிறது. ஓவியத்தின் பின்புலம் தாறுமாறாக வரையப்பட்டு நம் கண்ணை உறுத்துகிறது. இடையிடையே கூர்மையான கண்ணாடித் துண்டுகள் போன்ற வடிவங்கள் வேறு. இடதுபுறம் இருக்கும் பெண்களுக்குக் கண்கள் பெரிதாக இருக்கின்றன. திறந்தும் இருக்கின்றன. முதல் பெண்ணின் கண் எகிப்திய ஓவியங்களை நினைவு படுத்துகிறது. இந்தக் காலகட்டத்தில் பிக்காஸோ ஆப்பிரிகச் சிற்பங்களை வாங்கிக்கொண்டிருந்தார். அவற்றின் தாக்கம் கடைசி இரண்டு பெண்களிடம் தெரிகிறது. நான்காவது பெண்ணின் சிதைந்த முகம், ஐந்தாவது பெண்ணின் ஒருங்கிணையாத கண்கள் போன்றவை ஆப்பிரிக்காவிலிருந்து வந்தவை. திரையை விலக்கும் முதல் பெண்ணின் மார்பகங்கள் உடலுக்கு வெளியே இருப்பன போன்று தோன்றுகிறது. மூன்றாவது பெண் நம்மூர் நம்பூதிரி போல் இருக்கிறாள். ஐந்தாவது பெண்ணோ தலையை முதுகுப்பக்கம் திருப்பி நம்மைத் தாறுமாறான கண்களால் கூர்ந்து பார்க்கிறாள். ஓவியத்தின் எல்லா விதிகளிலிருந்தும் விடுபட்டுவிட்டேன் என அறிவிக்கிறது இந்த ஓவியம். க்யூபிசத்தின் துவக்கம் இது.

1936இல் ஸ்பெயினில் துவங்கிய உள்நாட்டுப் போருக்குக் காரணம் மக்களால் தேர்ந்தெடுக்கப்பட்ட இடதுசாரி அரசை ஜெனரல் ஃப்ராங்கோ தலைமையில் இயங்கிய தேசியவாதிகள் கவிழ்க்க முயன்றதுதான். நாடு

↑ 202 அவின்யானின் இளம்பெண்கள்

இரண்டாகப் பிரிந்தது. கத்தோலிக்கர்கள், அரசர் ஆட்சியை விரும்பியவர்கள், பாசிஸ்டுகள் போன்றவர்கள் தேசியவாதிகளை ஆதரித்தனர். கம்யூனிஸ்டுகள், சோஷியலிஸ்டுகள், பாஸ்க், கடலான் பகுதிகளில் இருந்த பிரிவினைவாதிகள் போன்றவர்கள் அரசுத்தரப்பை ஆதரித்தனர். சர்வதேச பிரிகேட் ஒன்று அமைக்கப்பட்டு அவர்களும் அரசு சார்பில் போரிட்டனர். ஹிட்லரும் முசோலினியும் தேசியவாதிகளுக்கு ஆதரவை அளித்தனர். 26 ஏப்ரல் 1937இல் நாசி விமானங்கள் பாஸ்க் பகுதியில் இருந்த குவர்னிகா என்னும் நகரத்தின் மீது குண்டுமாரி பொழிந்து அதைத் தரைமட்டமாக்கின. நூற்றுக்கணக்கில் பொதுமக்கள் மடிந்தனர். உலக அளவில் இந்தக் குண்டு வீச்சு பலத்த

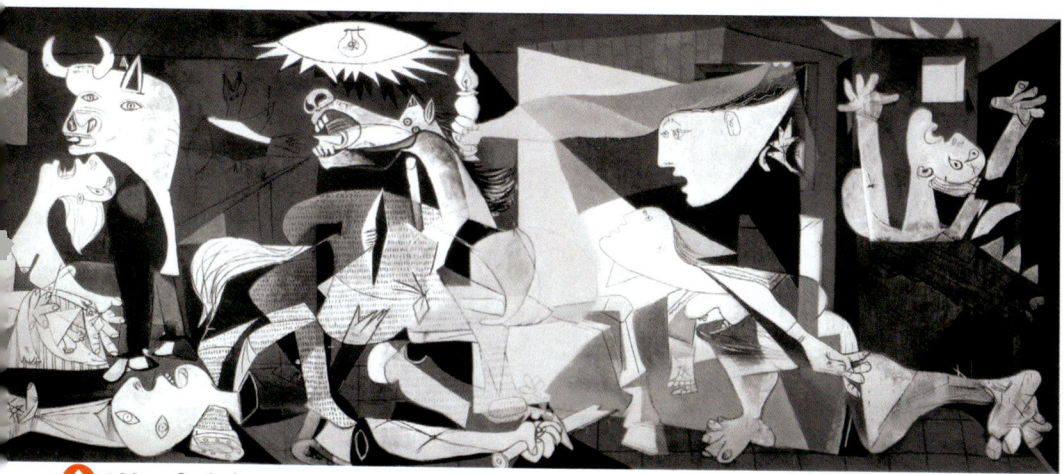

203. குவெர்னிகா

கண்டனத்திற்கு உள்ளாயிற்று. பிக்காஸோ இந்தச் சம்பவத்தை ஓவியமாக வரைந்தார். **குவெர்னிகா** (203) இன்று எல்லோருக்கும் தெரிந்த ஓவியம்.

ஆயுதம் தாங்காத பொதுமக்கள் வானத்திலிருந்து பொழியும் குண்டுவீச்சுக்கு ஆளாவது 20ஆம் நூற்றாண்டில்தான் துவங்கியது. பார்க்கப்போனால் குவெர்னிகா குண்டுவீச்சில் நடந்தசேதம் இரண்டாம் உலகப் போரில் நடந்த குண்டுவீச்சுகளில் நடந்த சேதங்களோடு ஒப்பிட்டால் ஒன்றுமே இல்லை எனலாம். ஆனாலும் உலகில் எங்கும் இது போன்ற வன்முறை நிகழ்ந்தாலும் நம்மில் பலருக்கு மனதில் தோன்றுவது குவெர்னிகாதான். சூரியகாந்திப் பூக்களைப் பார்த்தால் வான்கோவின் ஓவியங்கள் தோன்றுவது போல. இதுதான் கலைஞனின் சாதனை. பிக்காஸோ தனது திறமைகள் அனைத்தையும் கட்டவிழ்த்துவிட்டுப் பயங்கரக் கனவில் வரும் காட்சி ஒன்றைக் கண்முன் கொண்டுவந்திருக்கிறார். ஓவியர் இது பாசிச எதிர்ப்பு ஓவியம் அல்லவெனத் என்று தெளிவாகச் சொல்லியிருக்கிறார். இது கண்மூடித்தனமாக மக்கள்மீது செலுத்தப்படும் வன்முறைக்கு எதிரான ஓவியம்.

ஓவியத்தில் விமானங்கள் இல்லை. அவை பொழிந்த குண்டுகள் இல்லை. ஆனால் வலியும் துயரமும் இருக்கின்றன. மரணமும் இழப்பின் ஓலமும் இருக்கின்றன. இவை ஒன்றுக்கொன்று போட்டி போட்டுக்கொண்டு நெருக்குகின்றன. புது யுகத்தின் சின்னமாக ஓவியத்தை வெளிச்சம்போட்டுக் காட்டுவது மேலே இருக்கும் பல்பு மட்டும். இதைத் தவிர இருபதாம் நூற்றாண்டின் எந்த அறிகுறியும் ஓவியத்தில் இல்லை. இடது ஓரத்தில் குழந்தையை மடியில் போட்டுக்கொண்டு கதறும் தாய் மைக்கேலாஞ்சலோவின் பியட்டா வழிவந்தவள். விளக்கை வைத்துக்கொண்டு தேடும் பெண் அமெரிக்காவின்

விடுதலைச் சிலை போல் மக்களாட்சிக் கொள்கைகளைத் தேடுகிறாள். மனிதக் கண்களோடு இருக்கும் எருது சர்வாதிகாரத்தின் கொடுமையைக் குறிக்கிறது என்றால் இறப்பின் விளிம்பில் நின்று அலறும் குதிரை மடிந்த, மடியப்போகும் மக்களின் அவலத்தைக் குறிக்கிறது. ஓவியத்தில் அமைதியாக இருப்பது எருது ஒன்றுதான். நினைத்ததை முடித்துவிட்ட பின் வரும் அமைதி. இடிபாடுகளிலிருந்து மையத்திற்கு வரும் பெண்ணும் ஜன்னலில் இருந்து வெளிச்சத்தை நோக்கிக் கதறும் பெண்ணும் வாழ்க்கைக்குள் மீண்டும் வருவதற்காகப் போராடுபவர்கள். துண்டிக்கப்பட்டு இருக்கும் கையில் இருக்கும் மலரும் ஓவியத்தில் இருக்கும் ஜன்னலும் நம்பிக்கையின் சின்னங்கள். ஓவியத்தில் பாலியல் குறியீடுகள் பல இருக்கின்றன என விமர்சகர்கள் சிலர் கருதுகிறார்கள். இது ப்ராய்டை அதிகம் படித்துப் பித்துப் பிடித்தால் வந்த வியாதி. எதிர்த்துப் போராட முடியாத மக்கள்மீது செலுத்தப்படும் எந்த வன்முறையையும் பாலியல் வல்லுறவிற்கு ஒப்பிடலாம். இதற்கு மனோதத்துவ வியாக்கியானங்கள் தேவையே இல்லை.

ஓவியத்தில் வண்ணங்கள் இல்லை. மகத்தான கலைஞனின் வெளிப்பாடு களுக்கு வண்ணங்கள் தேவையில்லை.

குவெர்னிகா ஓவியத்தை வரைவதற்கு அவருக்கு உதவியவர் டோரா மார். ஓவியத்தின் சில தீற்றல்கள் அவருடையதாக இருக்கலாம். இவரைப் பல ஓவியங்களில் பிக்காஸோ வரைந்திருக்கிறார். அவற்றில் ஒன்று இது. **கண்ணீர் விடும் பெண்** (204).

இந்தப் பெண்ணின் கண்ணீர் அவரது முகத்தைக் கத்தி போல் அறுக்கிறது. நம் மனத்தையும்தான்.

அல்லல்பட்டு ஆற்றாது அழுத கண்ணீரன்றே
செல்வத்தைத் தேய்க்கும் படை
என்னும்ற குறள் நினைவிற்கு வருகிறது.

இது அல்லல்பட்டு ஆற்றாது அழுத கண்ணீரா? யாருடைய செல்வத்தைத் தேய்க்கப்போகிறது? தனக்காக அழுகிறாளா? உலகத்திற்காகவா? கொடுங்கோன்மையை எதிர்த்து அழுகிறாளா?

ஆனால் அழுதது நான் இல்லை என டோரா சொல்கிறார். 'பிக்காஸோ என்னை வைத்து வரைந்த எந்த ஓவியத்திலும் நான் இல்லை. என்னை வைத்து வரைந்த எல்லா ஓவியங்களிலும் பிக்காஸோ இருக்கிறார். பல

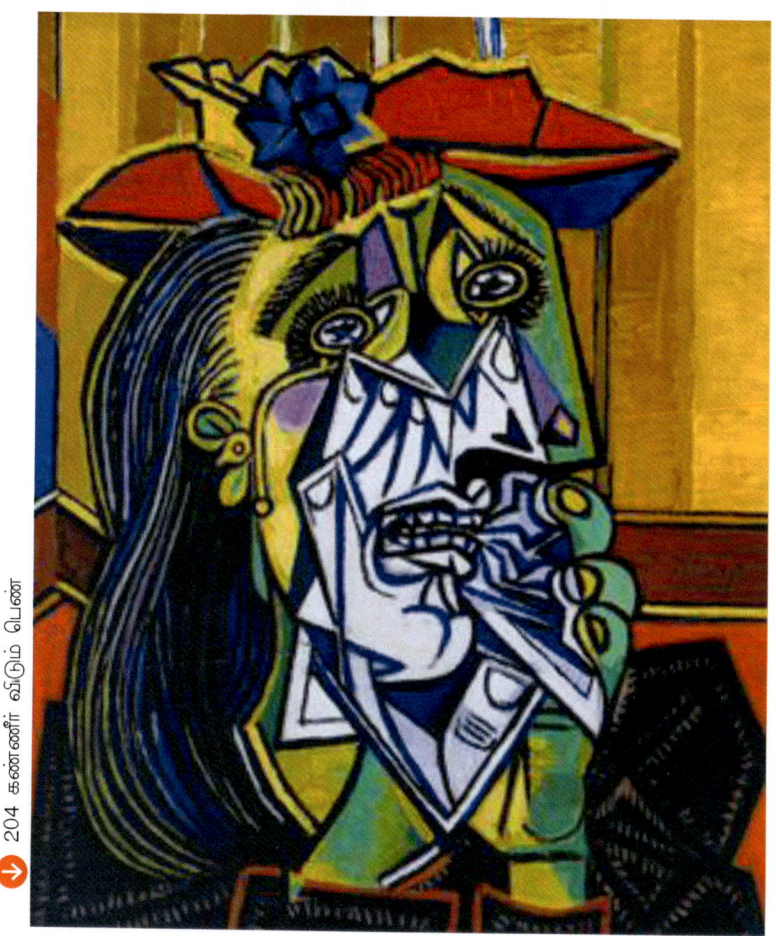

பிக்காஸோக்கள் இருக்கிறார்கள்' என அவர் சொன்னதாகப் படித்தது நினைவிற்கு வருகிறது.

நாம் பார்க்கப்போகும் அவரது கடைசி ஓவியம் **கடற்கரையில் ஓடும் இரு பெண்கள்** (20.5).

எனக்கு மிகவும் பிடித்த ஓவியம் இது. க்யூபிஸச் சமாச்சாரங்கள் ஏதும் இல்லாத ஓவியம். சிற்பத்தின் இறுக்கத்திலிருந்து வெளிவந்து கடற்கரையில் ஓடுகிறார்களோ எனத் தோன்றுகிறது. முகம், கைகள், கால்கள், மார்பகங்கள் இவர்கள் இருவருக்கும் இருக்கின்றன. இருக்க வேண்டிய இடங்களில் இருக்கின்றன எனத் தோன்றுகிறது. இருவரும் ஆனந்தத்தின் எல்லையில் இருக்கிறார்கள். பருமனைக் குறைப்பதற்காக ஓடுவதாகத் தெரியவில்லை. ஓடிப்

205. கடற்கரையில் ஓடும் இரு பெண்கள்

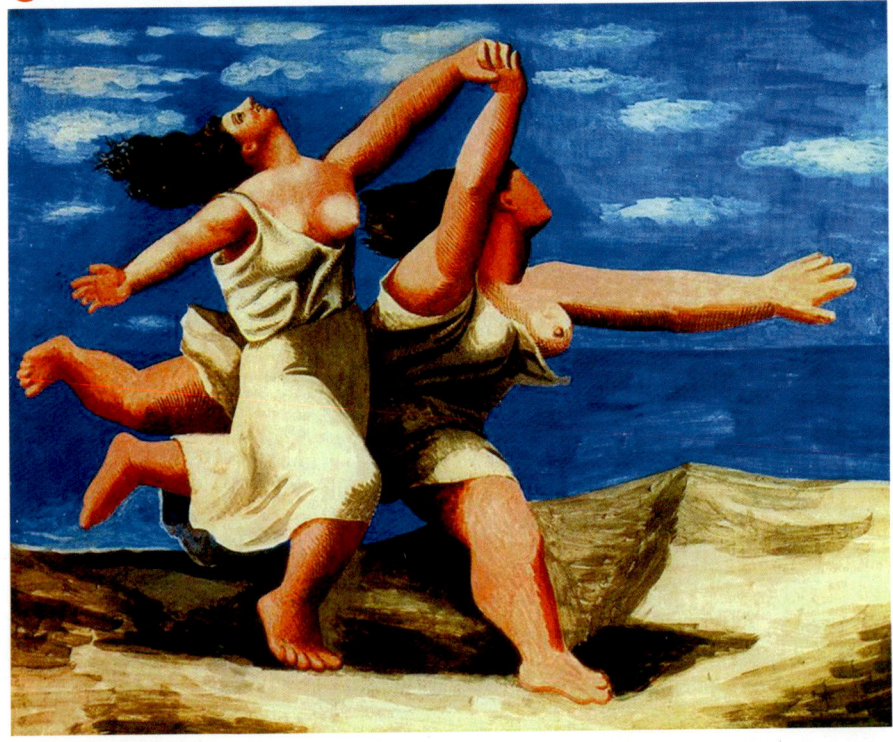

பார்ப்போமே என்று ஓடுகிறார்கள். ஓட்டத்தில் ஆடியும் பார்க்கலாம் என எண்ணுகிறார்கள் சிறிது நேரத்தில் மூச்சுமுட்டி, கடற்கரையில் இளைப்பாற லாம். ஆனால் இந்தத் தருணம் அவர்களுடையது.

பிக்காஸோவை யாரோடாவது ஒப்பிட வேண்டுமென்றால் ஷேக்ஸ்பிய ரோடு ஒப்பிடலாம். மொழியில் அவனால் என்னவெல்லாம் செய்ய முடிந்ததோ அதை இவரால் ஓவியத்தில் செய்ய முடிந்தது. காலம் தேய்த்து அழிக்க முடியாத கலைஞன்.

சர்ரியலிஸ ஓவியர்கள்

2015இல் நான் துருக்கியில் இருக்கும் காப்படோக்கியா நகரத்திற்குச் சென்றிருந்தேன். நகரத்தைச் சுற்றிலும் நெருப்புக் உமிழ்ந்து தணிந்த எரிமலைகள். நெருப்பு குழம்புகளால் நெடுங்காலத்திற்கு முன்னால் மலையிலும் மண்ணிலும் வரையப்பட்ட சின்னங்கள் இன்னும் அங்கே மிஞ்சியிருக்கின்றன. நீங்கள் எதை நினைக்கிறீர்களோ அதனுடைய உருவம் உங்களுக்குத் தென்படும். யானையை நினைத்தால் யானை போன்ற பாறை தெரியும். ஒட்டகத்தை நினைத்தால் ஒட்டகம் தெரியும்.

இவை எல்லோருக்கும் தெரியக்கூடியவை.

ஆனால் சில நமக்கு மட்டுமே தெரியும். என் உறவினர் வீட்டின் குளியலறைச் சுவரில் பதிக்கப்பட்டிருக்கும் வண்ண ஓடுகள் ஒவ்வொன்றிலும் இருகைகளை முகத்தில் பதியவைத்துக் கொண்டிருக்கும் பெண் எனக்குத் தெரிகிறாள். இன்றுவரை தெரிகிறாள். ஆனால் வேறு யாருக்கும் அவள் தெரிவதில்லை. ஆனால் என்னால் அவளை வரைய முடியாது. என்னால் இரண்டு கோடுகளைக் கூடச் சரியாக வரைய முடியாது. ஆனால் சர்ரியலிஸ்ட் ஓவியர்களால் முடியும்.

சர்ரியலிஸ்ட் ஓவியர்கள் அவர்களுக்கு மட்டும் தெரிவதை – அமைதியாக, தெரிவதை, அலங்கோலமாக, வெறித்தனமாக, நகைச்சுவையாகத் தெரிவதை – மற்றவர்களுக்கு ஓவியமாக ஆக்கிக்கொடுத்திருக்கிறார்கள். டாலி இதை *paranoiac-critical* அழைக்கிறார். மனதில் படைப்பு வெறியை வரவழைக்கும் தருணம் அது. அந்த நிலையில் அவர் பார்த்த, பார்க்கும் வடிவங்கள் அவருடைய மனக்கண்ணாடிகளில் எப்படித் தோன்றுகிறதோ அப்படியே வரைவார். இப்படித்தான் சர்ரியலிஸ ஓவியங்கள் பிறக்கின்றன.

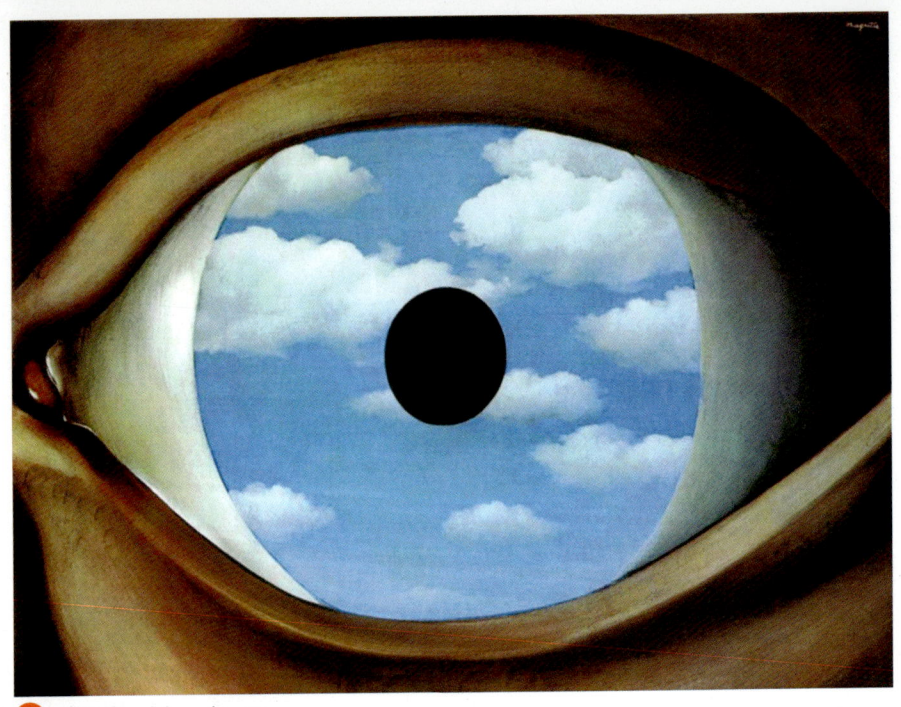

206. பொய்க் கண்ணாடி

நாம் பார்க்கப்போகும் மூன்று ஓவியர்களில் முதலானவர் **ரீனெ மாக்ரீட்** (1898–1967). இவருடைய ஓவியம் **பொய்க் கண்ணாடி** (206).

இது சர்ரியலிஸம் என்றால் என்ன என்பதை விளக்குவதைப் போல இருக்கிறது. கண்ணில் வானத்தின் பிரதிபலிப்பு. ஆனால் கருவிழி முழுக்கிரகணம் பிடித்த சூரியன். அதற்குப் பின்னால்தான் மனம் பார்ப்பவை மறைக்கப் பட்டிருக்கின்றன. கண்கள் பார்ப்பது கண்ணுக்குத் தெரியும் உலகத்தை. உண்மையான உலகம் அதற்குத் தெரியாது. மனிதிற்குத் தெரியும். அதை ஓவியத்தில் கொண்டுவர முயன்றிருக்கிறோம் என்று சர்ரியலிஸ ஓவியர்கள் சொல்கிறார்கள்.

இரண்டாவது ஓவியர் **ஹுவான் மீரோ** (1893–1983). பார்ஸலோனா நகரத்தில் பிறந்தவர். பிக்காஸோவைப் போலவே சகலகலா வல்லவன் மீரோ. வாழ்நாள் முழுவதும் பிரான்சிற்கும் ஸ்பெயினுக்கும் இடையில் கழித்தவர். ஃப்ராங்கோவிற்கும் நாசிகளுக்கும் எதிராகக் குரல் கொடுத்தாலும் இரண்டாவது உலகப்போரின் பல நாட்களை ஸ்பெயினில் கழித்தவர்.

ஓவியத்தில் குறும்பு செய்வதில் இவருக்கு இணையே கிடையாது.

17ஆம் நூற்றாண்டில் வாழ்ந்த **ஸோர்க்** என்னும் ஓவியர் **டச்சு உள்ளறை** (207) என்னும் இந்த ஓவியத்தை வரைந்திருக்கிறார்.

டச்சு வீட்டின் உள்புறத்தில் ஒருவர் ல்யூட் வாசித்துக் கொண்டிருக்கிறார். அதைப் பெண் ஒருத்தி கேட்டுக் கொண்டிருக்கிறார். அமைதியான சூழல். வெளியே நகரம் தெரிகிறது. இதை மீரோ எப்படி மாற்றியிருக்கிறார் எனப் பாருங்கள். **டச்சு உள்ளறை – I** (208) என்பது ஓவியத்தின் பெயர்.

ஓவியத்தில் கிட்டத்தட்ட வெள்ளைத்துணிக்குள் பெண் மறைந்துவிட்டார். ஆணின் முகம் துணியில் வட்டமிட்டுச் சிவந்து தெரிகிறது. ல்யூட் கிட்டத்

⬆ 207. டச்சு உள்ளறை

தட்ட அப்படியே இருக்கிறது. நாயும் பூனையும் ஜன்னலுக்குப் பின்னால் தெரியும் நகரமும் சர்ரியல் உலகத்திலிருந்து வந்திருக்கின்றன. வெளவால் ஒன்று இசையில் மயங்கி ஆடிக்கொண்டிருக்கிறது. ஓவியத்தில் முக்கியமானவை பெரிதாகவும் அவ்வளவு முக்கியமில்லாதவை சிறியதாகவும் – நமது தஞ்சாவூர் பாணியில் – வரையப்பட்டிருக்கிறது. ஸ்பெயினின் ஒரு பகுதியான கேடலான் ஓவியர்களும் அப்படித்தான் வரைவார்களாம். மீரோவின் ஓவியங்களில் கேடலான் பகுதியின் மக்கள் தொடர்ந்து இடம்பெறுகிறார்கள். ஓவியத்தில் ஒரு காலடி இருக்கிறது. 'அது என்னுடையது நான்தான் ஸோர்க் வரைந்ததை சர்ரியல் உலகிற்குக் கொண்டுவந்தேன்' என ஓவியர் சொல்கிறார்.

278 | பி. ஏ. கிருஷ்ணன்

208. டச்சு உள்ளறை - II

209. காய்கறித் தோட்டத்தில் கழுதை

மீரோ தனது ஓவியங்கள் எப்படி இருக்க வேண்டும் என்பதில் தெளிவாக இருந்தார். 'நமது கால்கள் முதலில் தரையில் நன்கு பதிய வேண்டும் – வானத்தில் துள்ளி மிதக்க வேண்டுமென்றார்' என்பது அவர் கூறியது.

நாம் பார்க்கப்போகும் இரண்டாவது ஓவியம் **காய்கறித் தோட்டத்தில் கழுதை** (209).

இதில் சர்ரியல் சமாச்சாரங்கள் ஏதும் இல்லை. இது டிடைலிஸ்டா பாணியில் வரையப்பட்டிருக்கிறது எனத் தன்னுடைய நண்பரிடம் சொன்னாராம். முன்புலத்திலிருந்து பின்புலம்வரையில் எல்லாமே துல்லியமாக வரையப்பட்டிருக்கிறது. ஆனால் பார்க்கும்போது ஒரு நாடக அரங்கின் பின்திரையைப் பார்க்கும் உணர்வைக் கொடுக்கிறது. கழுதை காய்கறித் தோட்டத்தில் என்ன செய்துகொண்டிருக்கிறது?

210. கோமாளியின் திருவிழா

இவரது மூன்றாவது ஓவியம் **கோமாளியின் திருவிழா** (210).

கண்ணில் பூச்சி பறக்கின்ற உணர்வை நம்மில் பலர் அடைந்திருக்கலாம். பசி முற்றிப்போகும் போது அப்படி நிகழ்வதற்கு வாய்ப்பு இருக்கிறது. 1938இல் மீரோ வாழ்க்கையில் மிகவும் கடினமான நிலையில் இருந்தார். சாப்பிடக்கூடப் பணம் இல்லாத நிலைமை. அவரே சொல்கிறார்: 'என்னுடைய இந்த ஓவியத்தில் பசியால் எனக்கு ஏற்பட்ட மயக்கத்தில் வந்த கனவுகளைச் சித்தரித்திருக்கிறேன். இரவு உணவு உண்ணாமல் வீடு திரும்பினேன். அப்போது இருந்த உணர்வுகள் ஓவியத்தில் வந்திருக்கின்றன.'

ஓவியத்தில் கிடார் வடிவில் இருப்பவன் கோமாளி. ஓவியன்தான் கோமாளி. அவனுடைய மீசையும் வாயில் இருக்கும் பைப்பும் பிரமாதமாக இருக்கின்றன. ஆனால் வயிற்றில் பெரிய ஓட்டை ஒன்று இருக்கிறது. கடும்பசி தந்தது. சுற்றிலும் பலதரப்பட்ட உயிரினங்கள், இயற்கையில் இருப்பவை, கனவில் மட்டும் வருபவை. இவை அனைத்தும் சேர்ந்து இசை அமைக்கின்றன. நடனமாடுகின்றன. வாத்தியங்களை இசைக்கின்றன. ஏணிக்குப் படிகளோடு காதும் கண்ணும் இருக்கின்றன. ஏணி ஏறுவதற்கு, பின்வாங்குவதற்கு, சமாளிப்பதற்கு என அவரே சொல்லியிருக்கிறார். வலது பக்கத்தில் உலக உருண்டை. அன்றைய தினங்களில் அவருக்கு உலகை வெல்ல வேண்டும் என்னும் வேகம் இருந்தது. பசியையும் மீறிய வேகம் அது.

அவரது நான்காவது ஓவியம். **விண்மீன் கூட்டம் – காலையில் எழுதல்** (211).

இந்த வரிசையில் அவர் 23 ஓவியங்கள் வரைந்திருக்கிறார். அவற்றில் இது ஒன்று. இது இரண்டாம் உலகப் போர் சமயத்தில் வரைந்தது. உலகத்தில் போர் நடந்துகொண் டிருந்தாலும் நட்சத்திரங்கள் மறைவ தில்லை. மனிதன் அவற்றைப் பார்க்காமல் இருக்கப்போவதும் இல்லை. அவன் உள்ளுக்குள்

இருக்கும் எண்ணங்களும் விடை பெற்றுக்கொள்ளப்போவதில்லை. இந்த ஓவியம் காலையில் ஆடவன் ஒருவன் காணும் கனவு போல் இருக்கிறது. விறைத்திருக்கும் ஆண்குறியும் பெண்ணின் பெருத்த மார்பகங்களும் பிறப்புறுப்பும் தெளிவாக வரையப்பட்டிருக்கின்றன. ஆனால் பெண்ணைத் தவிர வேறு பல வடிவங்கள் நாம் உறக்கத்திற்கும் விழிப்பிற்கும் இடைப்பட்ட தருணத்தில் இருக்கும்போது வருகின்றன. அவற்றில் பல ஓவியத்தில் இருக்கின்றன. காலையின் மாய உலகம் போரிலாத உலகம். நாம் எல்லோரும் எப்போதும் விரும்பும் உலகம்.

211. விண்மீன் கூட்டம் – காலையில் எழுதல்

ஸால்வடார் டாலியின் (1904–1989) பெயர் பலருக்குத் தெரியும். பெயரைவிட அவருடைய மீசையை நன்றாகத் தெரியும். இவரும் பார்ஸலோனாவிற்கு அருகில் பிறந்தவர். வசதியான குடும்பத்தைச் சார்ந்தவர். ஓவியம் படிப்பதற்காக மாட்ரிட் வந்தவர். இருபதுகளில் பாரிசுக்கு வந்து சர்ரியலிஸ்டுகளின் குழுவில் சேர்ந்தார். அவருடைய சிறந்த ஓவியங்களில் பல இந்தக் காலகட்டத்தில்தான் வரையப்பட்டன. காலா என்னும் பெண்ணைச் சந்தித்து, காதலித்துப் பின் அவளை மணம்புரிந்த டாலி கடைசிவரை அவருடன்தான் இருந்தார். ஹிட்லரை ஆதரித்ததற்காக சர்ரியலிஸ்டு குழுவிலிருந்து வெளியேற்றப்பட்டார். 'சர்ரியலிஸம் என்றால் நான்தான்' என அவர் சொன்னது அப்போதுதான். இரண்டாம் உலகப் போர் ஆண்டுகளை அமெரிக்காவில் கழித்தார். நாற்பதுகளில் கத்தோலிக்க மதத்திற்குத் திரும்பினார் எனலாம். கத்தோலிக்க முறையில் மனைவியை இன்னொரு முறை திருமணம் செய்துகொண்டார்.

விளம்பரத்தைத் தேடி அலைந்த மிகப்பெரிய ஓவியர் இவராகத்தான் இருப்பார். விளம்பர உலகமும் பத்திரிகை உலகமும் இவரை வரவேற்றதில்

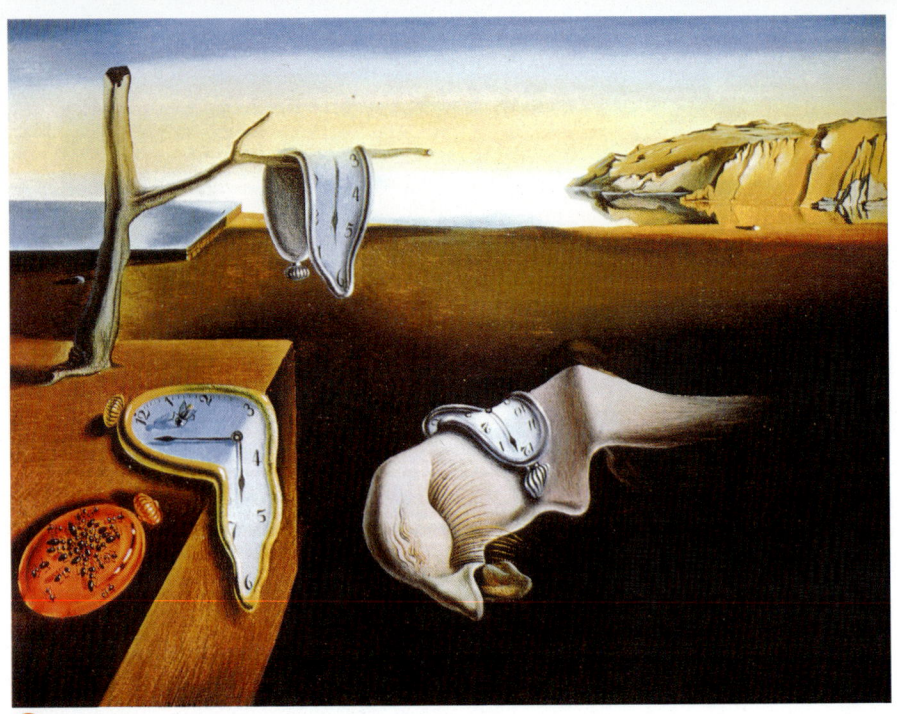

212. நீங்காத நினைவு

எந்த ஆச்சரியமும் இல்லை. இவர் வடிவமைத்த லாப்ஸ்டர் தொலைபேசியும் துடிக்கும் மாணிக்கக் கற்களும் இன்ன பிறவும் இவரைக் கடைசிவரை மையத்திலேயே இருக்க வைத்தன. எல்லாச் சிறந்த கலைஞர்களைப் போலவே இவருக்கும் ஓவியத்தைத் தவிரப் பல துறைகளில் ஆர்வம் இருந்தது. திறமையும் இருந்தது. இவர் தன்னுடைய நண்பருடன் சேர்ந்து 1929இல் எடுத்த 'ஆண்டலுசியன் நாய்' என்னும் பேசாப்படம் இன்றும் புதியதாக இருக்கிறது. ஹிட்ச்காக் தனது 'ஸ்பெல்பவுண்ட்' திரைப்படத்தில் கனவுக் காட்சி ஒன்றை அமைப்பதற்கு டாலியிடம்தான் சென்றார்.

'எனக்கும் பைத்தியம் பிடித்தவனுக்கும் ஒரே ஒரு வித்தியாசம்தான் இருக்கிறது. எனக்குப் பைத்தியம் பிடிக்கவில்லை' – என டாலி சொன்னார்.

நீங்காத நினைவு (212) என்பது இந்த ஓவியத்தின் தலைப்பு.

கனவுகளின் புகைப்படங்கள்– கையால் வரைந்தவை எனத் தனது ஓவியங்களை டாலி குறிப்பிடுகிறார். இந்த ஓவியம் அந்த வகையைத்தான் சேரும் எனத் தோன்றுகிறது. எறும்புகளும் உருகும் கடிகாரங்களும் வாழ்க்கை தேய்ந்து மறையும் என்பதைச் சொல்வதாகத் தோன்றுகிறது. ஆனால்

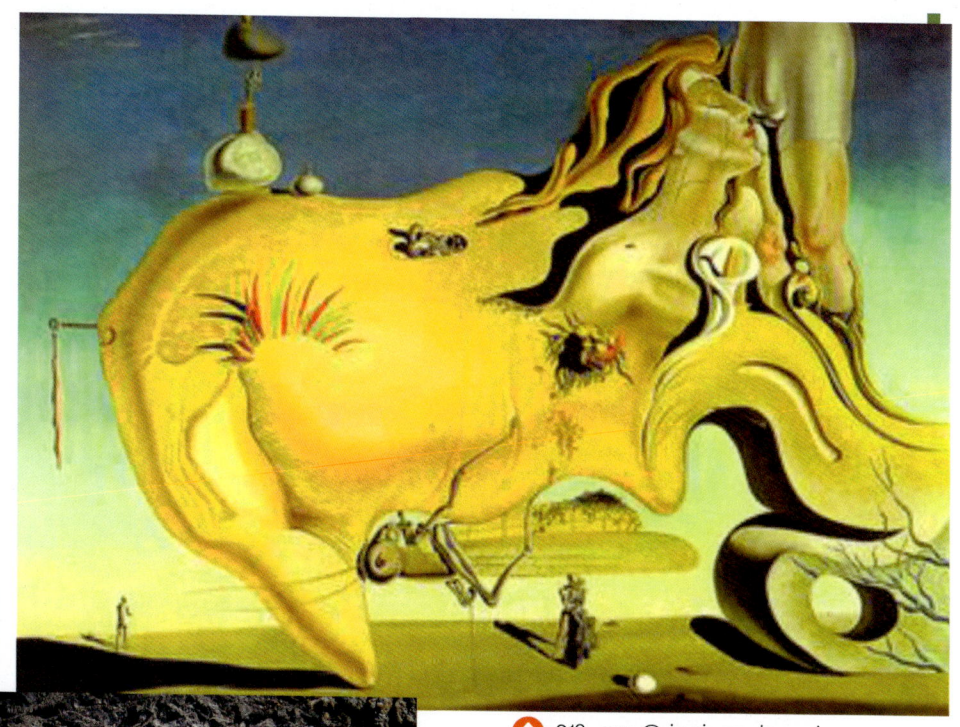

↑ 213. சுய இன்பம் காண்பவன்

ஓவியத்தின் தலைப்பு நினைவுகளைப் பற்றிப் பேசுகிறது. நமக்கு வரும் நினைவுகளும் காலத்தால் அரிக்கப்பட்டு உருக்குலைந்து வரும் என்பதை ஓவியம் சொல்கிறதோ என்னவோ. உருகும் பால்கட்டியை ஒருநாள் இரவு உணவுத் தட்டில் பார்த்தபோது உருகும் கடிகாரத்தின் உருவம் தெரிந்தது என டாலி சொல்கிறார். ஆனால் ஓவியத்தில் பல கடிகாரங்கள் இருக்கின்றன. அவை நினைவுகள் அழிந்து மறுபடியும் பிறந்துகொண்டிருக்கும் என்பதைச் சொல்லலாம். தரையில் கிடக்கும் உருவத்தைப் பாருங்கள். கீழிலிருந்து மேலாகப் பார்த்தால் மூக்கும்இமைகள் அடர்ந்த கண்ணும், நீண்ட கழுத்தும் தெரிகின்றன. ஆனால் மேலிருந்து கீழாகப் பார்த்தால் பெண்ணின் உருவம் போன்ற ஒன்று தெரிகிறது. மனித மனத்தின் பயத்தையும் கற்பனைகளையும் ஓவியத்தில் கொண்டு வருவது கலைஞனால்தான் முடியும்.

இவரது இரண்டாவது ஓவியம் **சுய இன்பம் காண்பவன்** (213).

தனது கிராமத்தில் இருக்கும் ஒரு பாறையைப் பார்த்ததும் வரையத் தோன்றிய ஓவியம் இது என்கிறார் அவர். பாறையை நாமும் பார்க்கலாம்.

ஓவியத்தை முதலில் பார்க்கும்போது பிறப்பு உறுப்புகள் ஏதும் தெரியாது. கூர்ந்து பார்த்தால் பல சமாச்சாரங்கள் தெரியும். தரையில் மூக்கு உரசத் தூங்கிக் கொண்டிருப்பவனின் மனமெல்லாம் பெண்தான் நிறைந்திருக்கிறாள் எனத் தெரிகிறது. நேரில் கிடைக்காத பெண். கனவில் இவனோடு காலத்தைக் கழித்துவிட்டுச் செல்கிறாள். அந்த இன்பத்தின் நிறைவு முகத்தில் தெரிகிறது. ஆனால் வாய்ப்பக்கம் வெட்டுக்கிளி ஒன்று ஒட்டிக்கொண்டிருக்கிறது. அதன்

214. கடற்கரையில் மனித முகமும் பழங்கள் வைக்கும் பாத்திரமும்

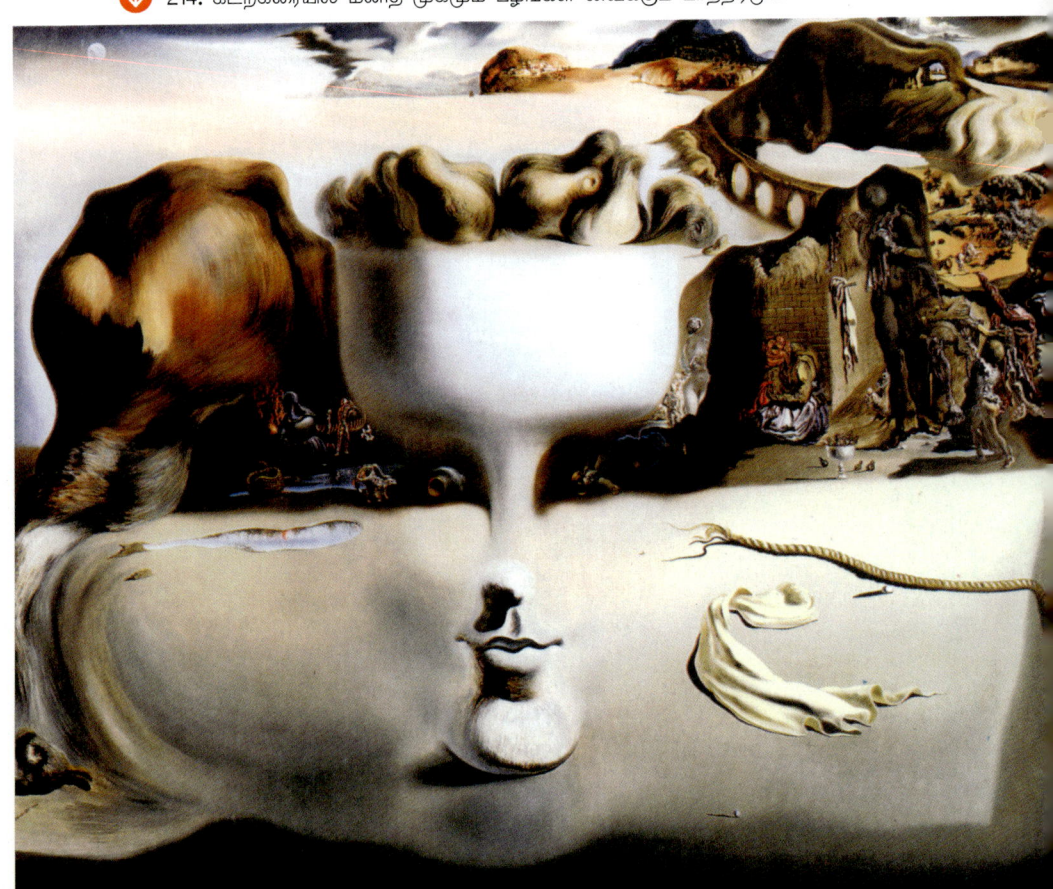

வயிற்றிலும் சாரை சாரையாக எறும்புகள். இது பால்வினை நோய் பற்றிச் சொல்கிறதா? பெண்ணை மறுபடியும் பாருங்கள். அவளுக்கு முன்னால் தெரிவது எது? நீங்கள் நினைப்பதே தெரிந்தால் சுய இன்பம் எங்கிருந்து வந்தது? கீழே சிறிதாக இருக்கும் தம்பதிகள் யார்? பின்னால் இருப்பவர் யார்? இது போன்ற பல கேள்விகளை இந்த ஓவியம் எழுப்புகிறது.

டாலியின் ஓவியங்களில் எனக்கு மிகவும் பிடித்த ஓவியம் இது. **கடற்கரையில் மனித முகமும் பழங்கள் வைக்கும் பாத்திரமும்** (214).

ஒன்றில் மற்றொன்றைப் பார்ப்பது என்பது பழக்கமான ஒன்று. மரத்தில் மாமதயானையைப் பார்த்தவர்கள் நாம். நம்மைப் போலவே உலகம் முழுவதும் பார்த்திருக்கிறார்கள். இந்த **அஸ்டெக் சித்திரத்தைப் பாருங்கள்** (215)

இது அவர்களின் மழைக்கடவுள். மின்னல் அவர்களுக்கு மின்னலைப் போல் தாக்கும் ராட்டில் பாம்பைப் (Rattlesnake)போலத் தோன்றியது. எனவே மழைக் கடவுள் பாம்புகளால் ஆக்கிரமிக்கப்பட்டிருக்கிறார். பார்ப்பதில் எல்லாம் பாம்புகள் அவர்களுக்குத் தோன்றியிருக்கின்றன.

ஓவியருக்கும் எதைப் பார்த்தாலும் அதோடு மற்றவையும் நினைவிற்கு வருகின்றன. அந்த நினைவுகளே ஓவியமாக ஆகியிருக்கின்றன. ஓவியத்தில் பழங்கள் வைக்கும் பாத்திரம் மனித முகம் போல் இருக்கிறது. சிலருக்கு மனித முகம் பாத்திரம் போல் இருக்கலாம். ஆனால் கடற்கரையில் இரண்டுமே இல்லை. இந்த ஓவியம் மகாபாரதக் கதைகள் போல்

⬆ 215. அஸ்டெக் சித்திரம்

216. புனித சிலுவையான் வரைந்த கிறிஸ்து

ஒன்றிற்குள் ஒன்று பொதிந்திருக்கிறது. ஒன்றைத் திறந்தால் மற்றொன்று வருகிறது. மகாபாரதக் கதை போலவே ஓவியமும் கிளைத்துச் செழித்திருக்கிறது. பெருங்கதைக்குள் பல உட்கதைகள். முடிவில்லாக் கதைகள்.

நான்காவது ஓவியம் **புனித சிலுவைஜான் வரைந்த கிறிஸ்து** (216).

'கிறிஸ்துவே எனது கனவில் வந்தார். பல வண்ணங்களில் வந்தார். கனவே ஓவியத்தின் கருவாக இருந்தது என டாலி சொல்கிறார்.

டாலியின் இந்த ஓவியத்தில் வண்ணம் நிறைந்த உலகத்தை வானத்தில் இருக்கும் கிறிஸ்து பார்த்துக் கொண்டிருக்கிறார். அவர் இத்தனை வருடங்கள் ஆகியும் சிலுவையிலிருந்து விடுபடவில்லை. ஒருவேளை அவர் டாலியையே பார்த்துக்கொண்டிருக்கலாம். எனக்கு இந்த ஓவியம் அவ்வளவாகப் பிடிக்க வில்லை. இதில் நேர்மை சிறிதுகூட இல்லை எனத் தோன்றுகிறது. ஆனால் *கார்டியன்* பத்திரிகையின் கலை விமர்சகர் சொல்வது போல் இருபதாம் நூற்றாண்டில் வரையப்பட்ட கிறிஸ்துவின் ஓவியங்களிலேயே நினைவில் நிலைத்து நிற்கும் ஓவியம் இதுவாகத்தான் இருக்கும்.

மெக்சிகோவின் இரு ஓவியர்கள்

சுவரோவியங்களின் மன்னன் என்றால் நினைவிற்கு வருபவர் மெக்சிகோவின் தலைசிறந்த கலைஞனான **டியேகோ ரிவேரா** (1886–1957). கம்போடியாவின் அங்கோர் வாட் சுவர் சிற்பங்களைப் போல் இவரது சுவர் ஓவியங்களும் நம்மை முடிவில்லாக் கலைப் பயணத்திற்குக் கொண்டு செல்பவை. அவரது ஓவியங்களைப் போலவே அவரும் ஆகிருதியில் பிரம்மாண்டமானவர். மெக்சிகோவின் கம்யூனிஸ்டு கட்சி தோன்றியபோது அதில் உறுப்பினர் ஆனவர்களில் அவரும் ஒருவர். ஆனால் இறப்பதற்கு ஒரு வருடத்திற்கு முன்னால் நான் ஒரு கத்தோலிக்கர் என அறிவித்தவர். இவரது வாழ்க்கையைப் பற்றி எழுதினால் முழு நாவல் அளவிற்கு இருக்கும்.

மெக்சிகோவின் குவானோ ஹுவாடோ நகரில் பிறந்த அவர் ஓவியக்கலையை மெக்சிகோ நகரத்திலும் மாட்ரிடிலும் பாரிசிலும் பயின்றார். 1909இலிருந்து 1921 வரை பாரிசில் இருந்தார். ரஷ்யப்புரட்சியால் கவரப்பட்ட எண்ணற்ற கலைஞர்களில் இவரும் ஒருவர். 1923இல் மெக்சிகோ கல்வி அமைச்சகத்தின் சுவர்களில் இவர் ஓவியங்களை வரைந்தார். 1600 சதுர மீட்டர் ஓவியங்கள்.

கம்யூனிஸ்டு கட்சியிலிருந்து இவர் நீக்கப்பட்டதில் எந்த ஆச்சரியமும் இல்லை. இவருடைய தனித்தன்மைக்குக் கட்சியால் ஈடுகொடுக்க முடியவில்லை. நீக்கப்பட்ட பிறகு ட்ராக்ஸ்கியை ஆதரிக்கத் துவங்கினார். பின்னர் அவரிடமிருந்து விலகிக் கட்சியில் மீண்டும் சேர முனைந்தார். நான்கு முறை அவருடைய விண்ணப்பம் நிராகரிக்கப்பட்டது.

அவரது சொந்த வாழ்க்கையும் திருப்பங்கள் நிறைந்தது. உயரமும் பருமனும்அழகற்ற தோற்றமும் கொண்ட ரிவேரா

மீது தேனில் ஈக்கள் விழுவது போல் பெண்கள் விழுந்தார்கள் என அவரது வாழ்க்கையைப் பற்றி எழுதியவர்கள் சொல்கிறார்கள். ஆனால் அவரது வாழ்க்கையின் முக்கியமான பெண் **ஃப்ரீடா காலோ** (1907-1954). உருவத்தில் மிகவும் சிறியவர். அவருக்கும் ரிவேராவிற்கும் திருமணம் நடந்தபோது, 'யானைக்கும் புறாவிற்கும் திருமணம் நடக்கிறது' என ஃப்ரீடாவின் பெற்றோர் சொன்னார்களாம். சிறு வயதில் போலியோவால் பீடிக்கப்பட்ட ஃப்ரீடா வாழ்க்கை முழுவதும் வலியோடு வாழ்ந்தார். அவரும் குறிப்பிடத்தக்க ஓவியர். வரைந்த 143 ஓவியங்களில் 55 தன்னோவியங்கள். இவர் வரைந்த ஓவியம் ஒன்றை லூவர் அருங்காட்சியகம் வாங்கியது. அந்த அருங்காட்சியகம் வாங்கிய முதல் இருபதாம் நூற்றாண்டு மெக்சிக ஓவியம் இவருடையது. ரிவேராவைப் போலவே இவருக்கும் பல ஆண்களுடனும் பெண்களுடனும்

↑ 217. பூ விற்பவள்

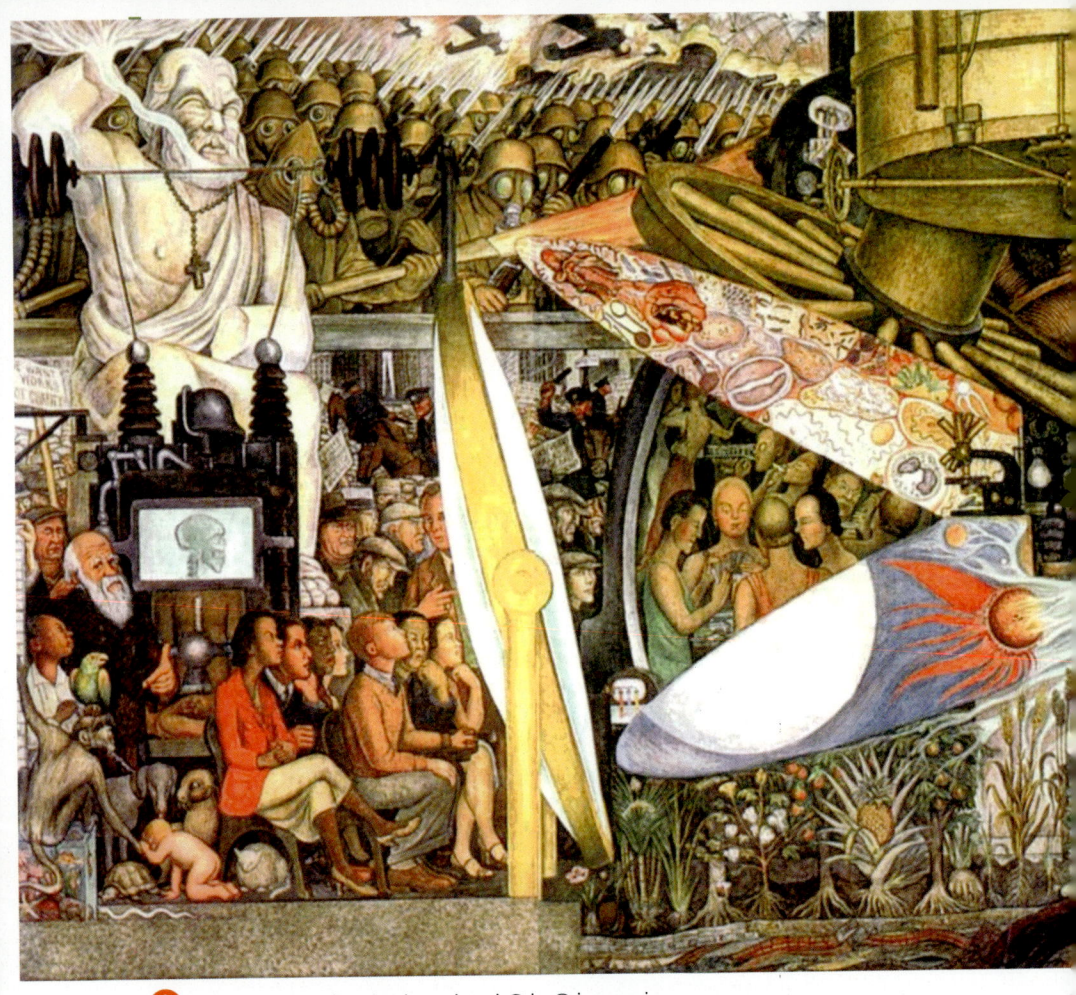

218. மனிதன் பிரபஞ்சத்தைக் கட்டுப்படுத்துபவன்

தொடர்பு இருந்தது. காதலர்களில் ட்ராட்ஸ்கியும் ஒருவர். ஆனால் இவரால் மெக்சிகோ கம்யூனிஸ்டு கட்சியின் உறுப்பினராக ஆக முடிந்தது.

ரிவேராவும் ஃப்ரீடாவும் ஒருவரை ஒருவர் முழுமையாக நேசித்தனர் என்றுதான் சொல்ல வேண்டும். ஒருமுறை விவாகரத்து செய்து மறுபடியும் திருமணம் செய்துகொண்டனர். இறப்பதற்குச் சில தினங்களுக்கு முன்னால் 'வெளியேறுவது இன்பகரமாக இருக்கும் என நினைக்கிறேன். நிச்சயம் திரும்ப வரமாட்டேன்' என ஃப்ரீடா தன் டயரியில் எழுதினார். இறப்பின் காரணம் தற்கொலையாக இருக்கலாம்.

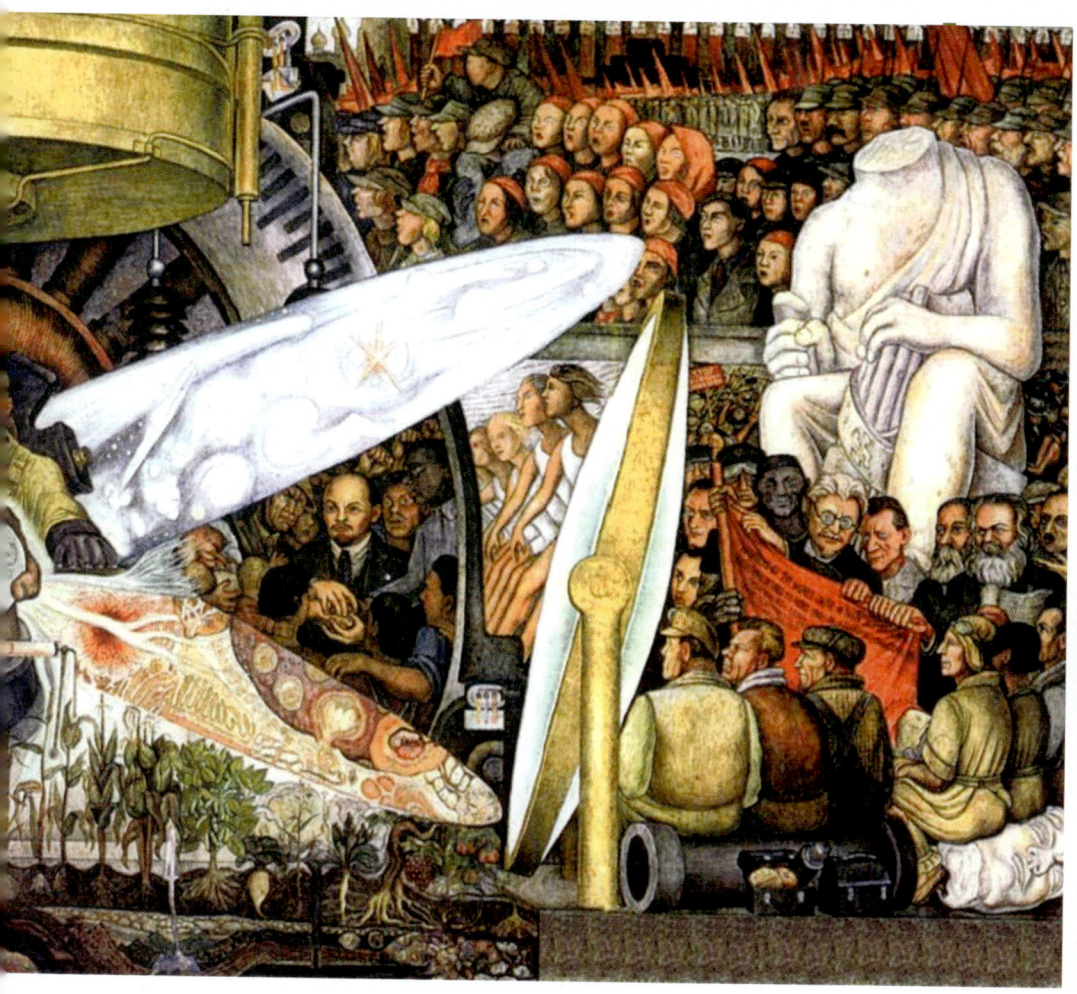

இனி இவர்களுடைய ஓவியங்களைப் பற்றிப் பேசலாம்.

முதல் ஓவியம் **பூ விற்பவள்** (217).

ரிவேரா ஏன் மக்களின் ஓவியராக அழைக்கப்படுகிறார் என்னும் கேள்விக்கு இந்த ஓவியம் பதில் தருகிறது. அவர் பூ விற்பவர்களைப் பல ஓவியங்களில் படைத்திருக்கிறார். அதில் எனக்குப் பிடித்தது இது. லில்லி மலர்களாக இருந்தாலும் முதுகெலும்பை உடைக்கும் பளு. வள்ளுவரின் 'பீலிபெய் சாகாடும் அச்சிறும் அப்பண்டம் சாலமிகுத்துப் பெயின்' என்னும் குறள் நினைவிற்கு வருகிறது. பெண் குனிந்து பெருங்கூடையைத் தூக்குகிறாள். பின்னால் ஒருவர் உதவி செய்கிறார். அவரது கைகளும் கால்களும் தலையின்

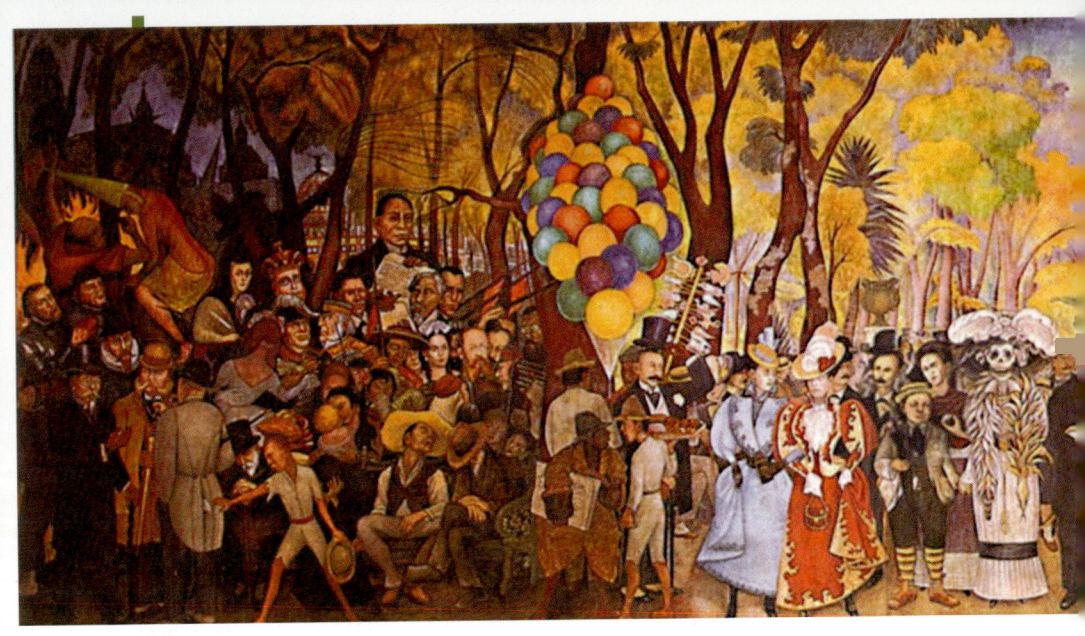

↑ 219. அலமீடாவில் ஒரு ஞாயிறின் பின்மதியம்

ஒரு பகுதியும் தெரிகின்றன. உழைப்பின் வெற்றியை ஓவியம் சொல்கிறது. நிலம் எங்களுக்குச் சொந்தம். விளைச்சலும் எங்களுடையது என அந்தப் பெண் சொல்கிறாள். நீலத் துணியும் பெண்ணின் தலையும் சிலுவையின் வடிவைத் தருகின்றன. இது என் சிலுவை, நான் அதைச் சுமக்கத் தயாராக இருக்கிறேன் என்கிறாள்.

இவரது இரண்டாவது ஓவியம் **மனிதன் பிரபஞ்சத்தைக் கட்டுப்படுத்துபவன்** (218).

1932இல் ரிவேராவுடன் ராகெஃபெல்லர் மையத்தில் சுவரோவியம் ஒன்றை வரைவதற்கு ஒப்பந்தம் செய்துகொண்டார். அவரும் வரைந்தார். தடங்களின் நடுவில் மனிதன் என்னும் அந்த ஓவியத்தைப் பார்த்தவர்களுக்கு ஒரே அதிர்ச்சி. ஓவியத்தில் மார்க்ஸ் இருந்தார். லெனின் இருந்தார். தொழிலாளர்களின் வெற்றி கொண்டாடப்பட்டிருந்தது. பத்திரிகைகள் முதலாளித்துவத்திற்கு எதிரான ஓவியம் எனத் தலையங்கங்கள் எழுதின. ராக்ஃபெல்லர் லெனினை அழிக்குமாறு கேட்டார். ரிவேரா மறுக்கவே, அவருக்குச் சேர வேண்டிய பணத்தைக் கொடுத்துவிட்டு ஓவியத்தையே முழுவதும் அழித்துவிட்டார். ரிவேரா மெக்சிகோ திரும்பியதும் ஓவியத்தை மறுபடியும் வரைந்தார். ஓவியத்தின் மையத்தில் மனிதன். தொலைநோக்கியின்

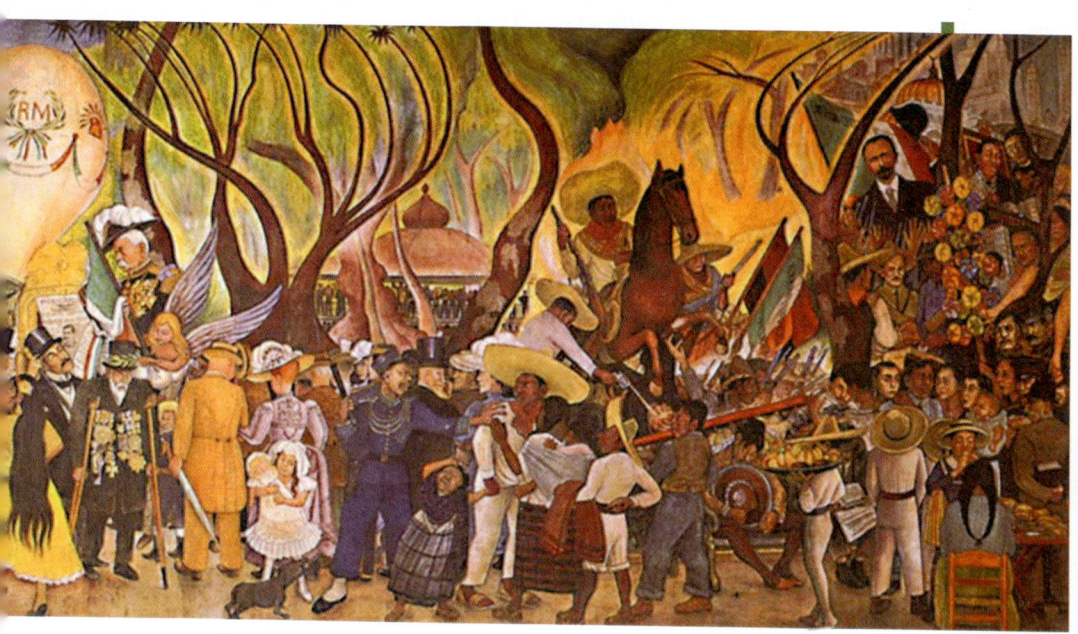

அடி யில் அமர்ந்திருக்கிறான். வலப்பக்கம் நுண்ணோக்கி. கீழே செழித்துக் குலுங்கும் நிலம். வலப்பக்கம் லெனின் இருக்கிறார். மார்க்ஸ், ஏங்கல்ஸ் ட்ராட்ஸ்கி இருக்கிறார்கள். தொழிலாளர்கள் மகிழ்ச்சியாக இருக்கிறார்கள். மேலே தலையில்லாத சீசர். சீசர்களுக்கு இங்கு இடமில்லை என்கிறார் ஓவியர். இடது பக்கம் நெளியும் நுண்ணுயிர்களுக்குக் கீழே ராக்ஃபெல்லர். குழப்பமும் சண்டையும். வானத்தின் கடவுளான ஜூபிடரின் கை உடைந்து காணப்படுகிறது.

இவரது மூன்றாவது ஓவியம் **அலமீடாவில் ஒரு ஞாயிறின் பின்மதியம்** (219).

ரிவோரா மெக்சிகோவின் வரலாற்றையும் அதன் மக்களையும் இந்த ஓவியத்தில் பிடித்திருக்கிறார். 50 அடிக்கு 13 அடியும் ஏழு டன் எடையும் உள்ள இந்த ஓவியம் பிராடோ ஓட்டலுக்காக வரையப்பட்டது. இதுவும் பலத்த சர்ச்சைக்கு உள்ளான ஓவியம். இடது பக்கம் தாடிவைத்த ஒருவர் கையில் வைத்திருக்கும் காகிதத்தில் 'கடவுள் இல்லை, என எழுதப்பட்டிருந்தது. அதை அழிக்கமாட்டேன் எனப் பிடிவாதம் பிடித்த ரிவேரா தான் கத்தோலிக்க மதத்தை நம்பத் துவங்கியதும் வாசகத்தை அழித்துவிட்டார்.

கடவுள் ஓவியத்திற்குக் கருணை காட்டியிருக்கிறார்.

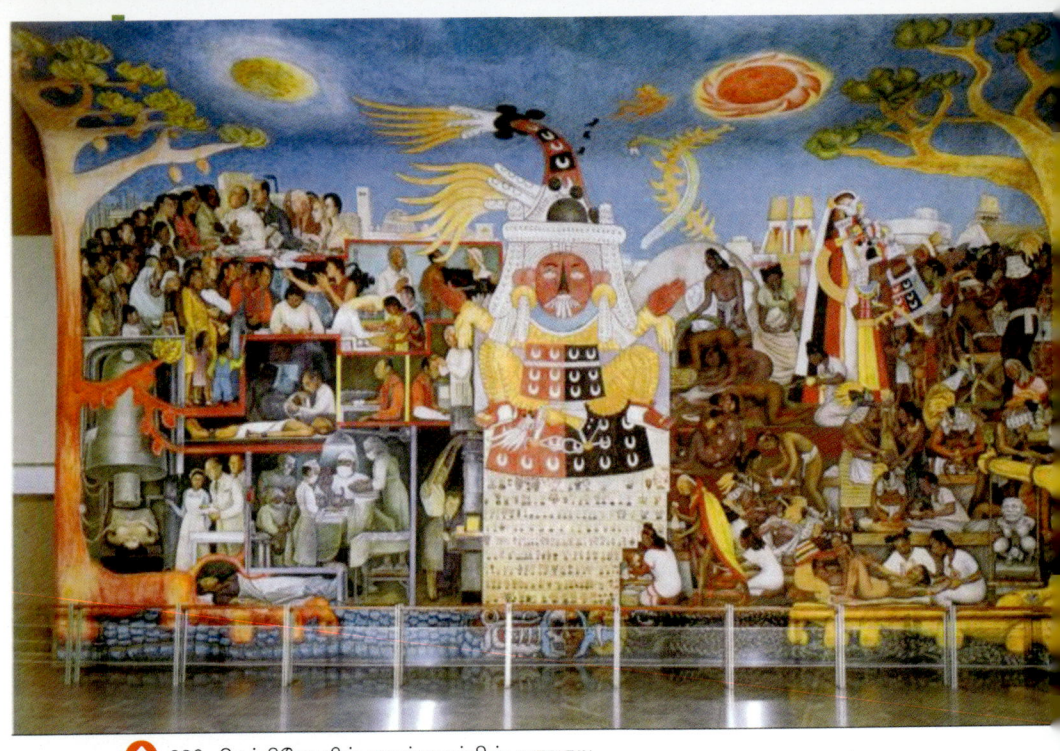

220. மெக்சிகோவில் மருத்துவத்தின் வரலாறு

மெக்சிகோவில் வந்த பூகம்பத்தில் ஓட்டல் அழிந்துவிட்டது. ஆனால் ஓவியம் அழியவில்லை. அருகில் இருக்கும் கலைக்கூடத்தில் இருக்கிறது.

ஓவியத்தில் இருப்பவர்களைப் பார்ப்போம். ஃப்ரீடா இருக்கிறார். ரிவேரா சிறுவராக அவருக்கு அருகில் இருக்கிறார். மெக்சிகோவின் 1910 புரட்சியை நடத்திய ஸபாடா இருக்கிறார். மெக்சிகோவின் வரலாற்றைப் படைத்தவர்களில் பலர் இருக்கிறார்கள்.

எனக்கு இவர் வரைந்ததில் பிடித்த ஓவியம் **மெக்சிகோவில் மருத்துவத்தின் வரலாறு** *(220).*

நவீன மருத்துவம் பரவுவதற்கு முன்னால் இருந்த நிலைமை ஓவியத்தின் வலது பக்கத்தில் சொல்லப்படுகிறது. நவீன மருத்துவத்தின் அதிசயங்கள் இடது பக்கத்தில் இருக்கின்றன. வலது பக்கம் குழப்பம். இடது பக்கம் ஒழுங்கு. ஆனால் பலவகையான மருத்துவ முறைகள் விளக்கப்பட்டிருக்கின்றன. நடுவில் இருப்பவர் அஸ்டெக் கடவுள். தூய்மைக்கும் மகப்பேறுக்கும் பாதுகாவலர்.

ஃப்ரீடா காலோ இந்த **இரண்டு ஃப்ரீடாக்கள்** (221) ஓவியத்தில் தனது காதலைத் தெரிவித்திருக்கிறார்.

இடதுபுற ஃப்ரீடா தன்னுடைய தந்தையின் ஹங்கேரிய யூதப் பரம்பரையை அறிவிக்கிறார். வலதுபுறப் பெண் அவருடைய தாயின் பரம்பரையைச் சொல்கிறார். மெக்சிகோவின் பூர்வகுடி மக்கள் பரம்பரை.

⬇ 221. இரண்டு ஃப்ரீடாக்கள்

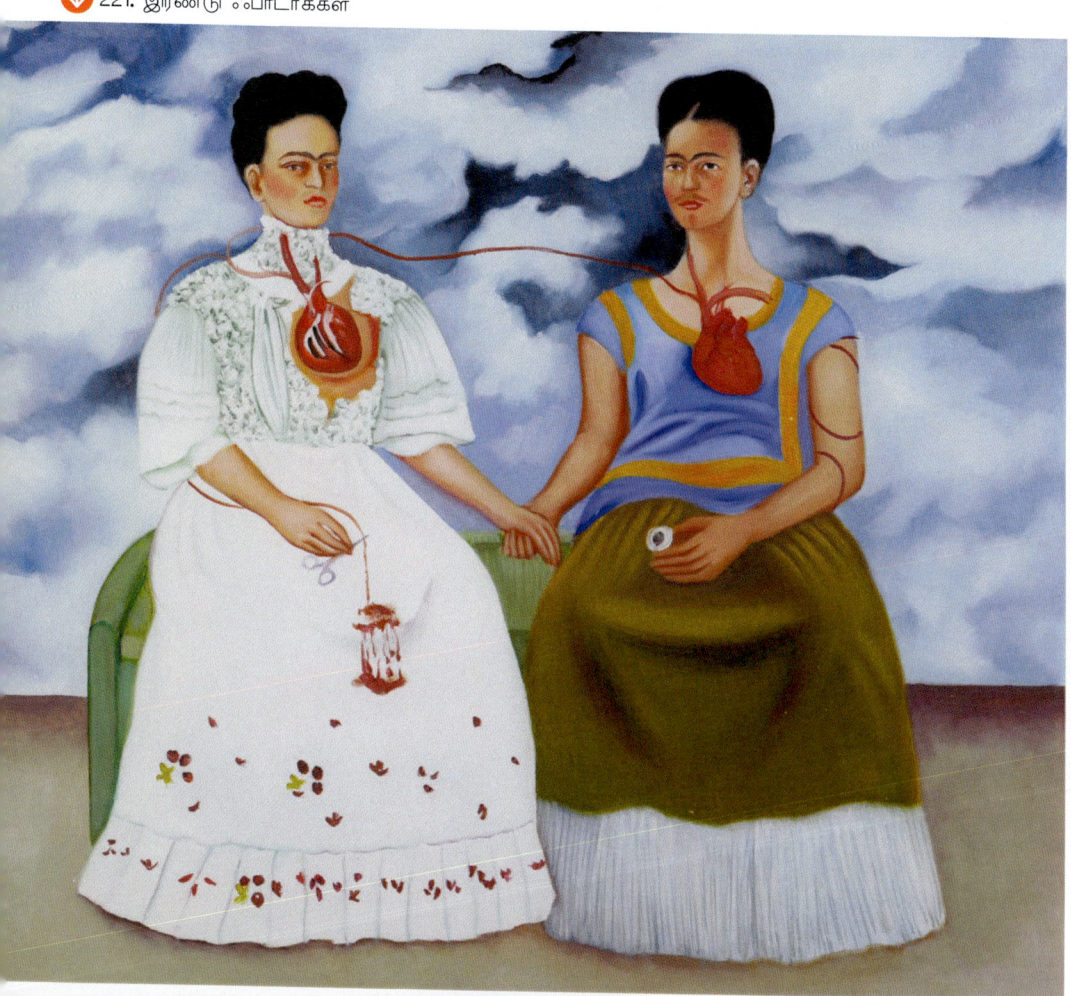

222. பிரபஞ்சத்தின் அன்பான அணைப்பு

ரிவேரா விரும்பிய பரம்பரை. அவரது கையில் ரிவேராவின் மிகச் சிறிய படம் ஒன்று. ரத்தம் வலப்பக்க இதயத்திலிருந்து இடப்பக்கம் போகிறது. வழிந்து வீணாவதை இடப்பக்க ஃப்ரீடா தடுக்க முயல்கிறார்.

ஓவியத்தைப் பார்த்த ஒருவர் 'இது சர்ரியல் ஓவியம்' என்றார். பதிலுக்கு காலோ 'இது என் வாழ்க்கையின் உண்மை' என்றார்.

இவரது இன்னொரு ஓவியம் பிரபஞ்சத்தின் **அன்பான அணைப்பு** (222).

இது நமக்குப் புதிதாக இருக்காது. பிரபஞ்சத்தின் மடியில் ஃப்ரீடா. அவரது மடியில் ரிவேரா. ரிவேரா நெற்றியில் மூன்றாவது கண். அறிவுக் கண். ஆனால் அன்பிற்கு ஏங்கும் கண். நமக்குப் பார்வதியின் மடியில் சிவபெருமான் இருப்பது போலத் தோன்றும்.

இரண்டாம் உலகப் போருக்குப் பின்

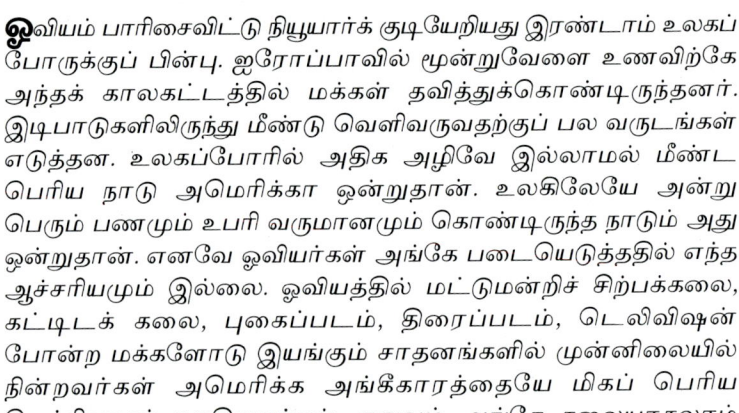

ஓவியம் பாரிசைவிட்டு நியூயார்க் குடியேறியது இரண்டாம் உலகப் போருக்குப் பின்பு. ஐரோப்பாவில் மூன்றுவேளை உணவிற்கே அந்தக் காலகட்டத்தில் மக்கள் தவித்துக்கொண்டிருந்தனர். இடிபாடுகளிலிருந்து மீண்டு வெளிவருவதற்குப் பல வருடங்கள் எடுத்தன. உலகப்போரில் அதிக அழிவே இல்லாமல் மீண்ட பெரிய நாடு அமெரிக்கா ஒன்றுதான். உலகிலேயே அன்று பெரும் பணமும் உபரி வருமானமும் கொண்டிருந்த நாடும் அது ஒன்றுதான். எனவே ஓவியர்கள் அங்கே படையெடுத்ததில் எந்த ஆச்சரியமும் இல்லை. ஓவியத்தில் மட்டுமன்றிச் சிற்பக்கலை, கட்டிடக் கலை, புகைப்படம், திரைப்படம், டெலிவிஷன் போன்ற மக்களோடு இயங்கும் சாதனங்களில் முன்னிலையில் நின்றவர்கள் அமெரிக்க அங்கீகாரத்தையே மிகப் பெரிய வெற்றியாகக் கருதினார்கள். எதுவும் அங்கே கலையாகலாம் என்னும் எண்ணம் முன்னிலைக்கு வர ஆரம்பித்தது.

இந்தக் காலகட்டத்தில் 'அப்ஸ்ட்ராக்ட் எக்ஸ்பிரஷனிஸம்' (அரூபத்தின் வெளிப்பாடு) என அழைக்கப்படும் பாணி ஓவியர்களைக் கவர்ந்தது. இது எக்ஸிஸ்டென்ஷியலிஸம் என்று அழைக்கப்படும் இருத்தலியத்தை அடிப்படையாகக் கொண்டது. அறிவியல், தர்க்கப்பூர்வமான சிந்தனை, புதிய உலகத்தைப் படைக்கலாம் என்னும் நம்பிக்கை போன்றவை மேற்கத்திய உலகில் பின்னடைவைச் சந்தித்தன. அடிப்படை உண்மைகள் இருக்கின்றன என்னும் கோட்பாடே ஆட்டம் கண்டுவிட்டது. வாழ்க்கை என்பது ஒவ்வொருவரும் அவரவருக்குள் உணர்வது, அறிவது, அதைத் தனிப்பட்ட முறையில் எதிர்கொள்வது என இருத்தலியம் கருதியது. ஒவ்வொருவரும் தனிப்பட்ட முறையில் மரணம், வாழ்க்கையின் அபத்தம், அன்னியப்படுதல் போன்றவற்றை எதிர்கொள்ள வேண்டும். இதில் உண்மையோ

பொய்யோ சரியோ தவறோ இல்லை. அப்ஸ்ட்ராக்ட் எக்ஸ்பிரஷனிஸப் பாணியில் வரைந்தவர்களும் ஓவியம் என்பது அவர்களுடைய உடல், உளவியல், சமூகம் சார்ந்த இருத்தல்களை எதிர்கொள்வதற்கான சாதனமாக நினைத்தார்கள்.

என்னைப் பொறுத்தவரை இந்தப் பாணியைப் பார்க்கும்போதெல்லாம் கிருஷ்ண மேனன் புல்லா ரெட்டி என்னும் பாதுகாப்புத் துறைச் செயலரைப் பற்றிச் சொன்னது நினைவிற்கு வருகிறது. *He never had any pull to begin with, nor is he ever ready* என்றார் மேனன். இதேபோன்று அரூபம் அவ்வளவு அரூபமாக இல்லை. வெளிப்பாடும் எல்லா வற்றையும் வெளிப்படுத்துவ தில்லை. இதை நான் இந்தப் பாணியைக் குறை சொல்வதற் காகக் கூறவில்லை. பெயரைப் பார்த்துப் பயந்து ஓட வேண்டிய கட்டாயம் இல்லை என்பதற் காகக் கூறுகிறேன்.

ஓவியர்கள் இந்தப் பாணிக்கு வந்தடைந்தது டாடாயிசம், சர்ரியலிசம் வழியாக என வல்லுனர்கள் சொல்கிறார்கள். வழியை அமைத்தவர் **அர்ஷைல் கார்க்கி** என்னும் ஓவியர் (1904– 1948). இவர் அமெரிக்காவிற்கு 1920இல் ரஷ்யாவிலிருந்து குடியேறிய இவர் வாழ்க்கையை எதிர்கொள்ள முடியாமல் தற்கொலை செய்துகொண்டவர். இவர் வரைந்த **அருவி** (223) என்னும் ஓவியத்தைப் பார்க்க லாம்.

↑ 223. அருவி

ஓவியத்தில் அருவி எங்கிருக்கிறது எனக் கேட்கிறவர்கள். சூரியனின் ஒளி பாறைகள் போன்றவற்றில் விழுவதைப் பாருங்கள். ஓவியத்தின் அடியில் இருக்கும் சாயப்பூச்சில் நிழல்களைப் பாருங்கள். இப்போது மையத்தில் உள்ள வெள்ளையைப் பாருங்கள். நுரைத்துப் பாயும் அருவி நமக்கும் தெரியும். கார்க்கி அசாதாரணமான ஓவியன் என்பதும் தெரியும்.

இந்தப் பாணியில் நாம் பார்க்கப்போகும் அடுத்த ஓவியர் **ஜாக்ஸன் போலாக்** (1912–1956). இவரே இவர் வரையும் முறையைப் பற்றிக் கூறுவதைக் கேளுங்கள்:

"என்னுடைய ஓவியம் ஓவியச் சட்டத்திலிருந்து வருவது அல்ல. ஓவியக் கித்தானைத் தரையில் விரிப்பதையே நான் விரும்புகிறேன். அதை நான் சுற்றி வரமுடியும். அதனுள் இருக்க முடியும். இது மேற்கு அமெரிக்க இந்தியர்களின் மணலோவியப் பாணியைப் போன்றது. எனக்குத் தூரிகைகள், வண்ணப்பலகைகள் போன்றவை தேவையில்லை. குச்சிகள், கரணைகள் (கொத்தனார் கரண்டி), கத்திகள், சொட்டும் வண்ணங்கள், உடைந்த கண்ணாடி, மண்கலவை போன்றவை தேவை."

நான் ஓவியத்திற்குள் இருக்கும்போது என்ன செய்கிறேன் என்பதே எனக்குத் தெரியாது. அதை நான் என்ன செய்தாலும் எனக்குக் கவலையில்லை. அதை விட்டு வெளியில் வந்தால்தான் கவலை. அதனுள் இருக்கும்போது எங்களுக்குள் ஒத்திசைவு இருக்கிறது. நாங்கள் எடுத்துக்கொள்கிறோம். கொடுத்துக்கொள்கிறோம். ஓவியம் நன்றாக வருகிறது.

224. நவஹோ மணலோவியம்

225. சந்திரப் பெண் வட்டத்தைத் துண்டாக்குகிறாள்

ஓவியத்திற்கு ஊற்று 'எனது ஆழ்நிலை மனம்.'

போலாக் சொல்லும் நவஹோ இந்தியரின் மணலோவியங்கள் என்பது ரங்கோலி போன்றவை. இதைப் பாருங்கள். **எட்வர்ட் கர்டிஸ்** *(224)* என்னும் கலைஞர் எடுத்த புகைப்படம்.

இது ஜாக்ஸன் போலாக் வரைந்தது. **சந்திரப் பெண் வட்டத்தைத் துண்டாக்குகிறாள்** *(225)* என்னும் தலைப்பைக் கொண்டது.

கித்தானைத் தரையில் விரித்து அதன் மீது வண்ணங்களைச் சொட்ட வைத்தவர் போலாக். அதற்கு இது ஓர் உதாரணம்.

226. இலையுதிர் காலத்தின் லயம்

பார்த்தால் பெண் தெரிகிறாள். உக்கிரமாக, வலுவோடு தெரிகிறாள். வட்டம் தெரியவில்லை. துண்டாக்கிய பிறகு வரைந்தது எனத் தோன்றுகிறது. பார்க்கும்போது, உங்களுக்கு இன்னும் பல தெரியலாம். தெரியாமலும் இருக்கலாம். இதையேதான் இருத்தலியம் சொல்கிறது. அவரவர்களுக்கு அவரவர்கள் பார்ப்பவை, உணர்பவை, அறிபவை தெரியும்.

இவரது இன்னொரு ஓவியம் **இலையுதிர் காலத்தின் லயம்** *(226).*

இது போலாக்கின் மேதைமையைப் பறை சாற்றுகிறது. நமது கண்களுக்கு முதலில் தெரிவது அள்ளித் தெளித்த அவசரம். ஆனால் வண்ணங்கள் சுற்றிச் சுழல்வதில் ஒரு லயம் இருக்கிறது. கறுப்பில் இலையுதிர்ந்த மரங்கள் தெரிகின்றன. கூர்ந்து வெள்ளைக் கோடுகளைப் பார்த்தால் வலப்பக்கத்தின்ம் கீழ்ப் பகுதியில் எனக்குக் குதிரை ஒன்று தெரிகிறது. இடது பக்கம் வனவிலங்கு (சிறுத்தை) தலையைத் திருப்பிக்கொண்டிருக்கிறது. மேலே தாடியும் வாயில் சுருட்டும் வைத்துள்ள கண்ணாடி அணிந்த மனிதர் தெரிகிறார். மனதில் தெரிபவை.

2015இல் **வில்லம் கூனிங்க்** *(1904–1997) வரைந்த ஓவியம் ஒன்று 300 மில்லியன் டாலர்களுக்கு விலைபோனது. உலகத்திலேயே அதிக விலை கொடுத்து வாங்கப்பட்ட ஓவியம் அதுவாகத்தான் இருக்கும். ஒரு லட்சம் மக்கள் வசிக்கும் கிரிபாட்டி என்னும் நாட்டின் மொத்த வருட வருமானத்தைவிட இரண்டு மடங்கு அதிகம். விலை அதிகமாக இருப்பதால் அவரது ஓவியமும்*

↑ 228. கேமல் சிகரெட்டின் விளம்பரம்

↑ 227. பெண் I

நன்றாக இருக்க வேண்டுமென எந்தக் கட்டாயமும் இல்லை. ஓவியத்தின் விலையை ஓவிய வெறியர்கள் மட்டும் அல்ல, சந்தை முடிவுசெய்வதாகச் சந்தைச் சான்றோர்கள் சொல்கிறார்கள். ஓவியங்களை வாங்குபவர்களில் பெரும்பாலானவர்கள் ஜாக்ஸன் போலாக்கிற்கும் டாவின்சிக்கும் வித்தியாசம் தெரியாதவர்களாக இருக்கலாம். ஆனால் அவற்றை முதலீடுகளாக, பங்குகளை வாங்குபவர்களைப் போல் வாங்குகிறார்கள் எனச் சொல்கிறார்கள். ஆனால் இந்த வாதத்தில் ஜாக்ஸன் போலாக், கூனிங் ஓவியங்களைப் போல் இருத்தலிய அபத்தம் இருக்கிறது. ஓவியச் சந்தை என்பது ஒரு மாயவட்டம். அதன் இயக்கம் அதனுள் இருப்பவர்களுக்கு அல்லது அதனால் ஈர்க்கப் படுபவர்களுக்கு மட்டும்தான் புரிவதுபோல் இருக்கும்.

கூனிங்கின் முதல் ஓவியம் **பெண் I** (227).

↓ 229. நதியை நோக்கிய கதவு

இந்த ஓவியத்தில் இருப்பவர் பெண் என அவருடைய மகத்தான மார்பகங்கள் அறிவிக்கின்றன. பலருக்கு ஓவியத்தில் இருக்கும் நகைச்சுவை புரியவில்லை என்பது ஓவியருக்கு ஆச்சரியமாக இருந்தது. பெண்ணின் விரிந்த கண்களும் பற்கள் தெரியும்படி திறந்திருக்கும் வாயும் கேமல் சிகரெட்டின் விளம்பரப் பெண்ணை நினைவுக்குக் கொண்டு வருமென அவர் நினைத்தார்.

கூனிங்கின் இன்னொரு ஓவியம் **நதியை நோக்கிய கதவு** (229).

ஓவியத்தில் மஞ்சள் பூச்சுகள் இருக்கின்றன. மற்ற வண்ணங்களும் பட்டையாகத் தீட்டப்பட்டிருக்கின்றன. கதவு தெரிகிறது. நதி எங்கே? நதி ஓவியம் முழுவதும் இருக்கிறது. அதன் வண்ணங்களின் ஓட்டமே நதி. இன்னொரு வகையில் பார்த்தால் நதி ஓவியத்தின் முன்புலத்தில் இருக்கிறது. கதவின் விளிம்பை ஆற்றின் அலைகள் தொடுகின்றன. எல்லையற்ற கோணங்களில் இந்த ஓவியத்தைப் பார்க்கலாம்.

அப்ஸ்ட்ராக்ட் எக்ப்ரஷனிஸத்திற்கு நேர் எதிராக அமெரிக்காவில் இன்னொரு இயக்கம் எழுந்தது. அது பாப் ஆர்ட் எனறு அழைக்கப்பட்டது. அதன் தலைமைப் பூசாரிகளில் ஒருவர் **ஆண்டி வார்ஹோல்** (1928–1987). மக்களிடம் கலையை எடுத்துச் செல்லவேண்டுமென அவர் விரும்பினார். அதைச் செயலாற்ற மக்களிடம் அன்றாடம் பயன்படுத்தும் பொருள்களின் வடிவங்களைத் தேர்ந்தெடுத்தார். **காம்பெல் சூப்** (230) மாகி உடனடி நூடுல் போல் அன்றைய அமெரிக்காவில் பிரபலமானது.

↑ 230. காம்பெல் சூப்

1869இல் நிறுவப் பட்ட இந்நிறுவனம் இன்றுவரை இருக்கிறது. வார்ஹோல் இந்த நிறுவனத்தின் சூப் தகர டப்பாவை வரைந்து சில்க்ஸ்கிரீன் முறைப்படி அச்சடித்து மக்களிடம் விற்கத் துவங்கினார். புதுமையாக இருந்ததால் மக்களின் கவனத்தைப் பெற்றது.

இதே முறையில் வெளிவந்தவை **மர்லின் மன்றோ** (231), **மாவோ** (232) ஓவியங்கள். மன்றோ சிறிது சிறிதாகச் சிதைந்து அழிகிறார். மாவோ ஓவியத்தில் சிவப்பையே காணோம். உதட்டில் நீலம். தலை ஓரத்திலும் நீலம் பரவிவருகிறது. 'என்னுடைய கலை எதையும் குறிக்கவில்லை' என அவர் சொல்கிறார். எனவே நீலம் எதைக் குறிக்கிறது என்பது தெரியவில்லை. அவருடைய அச்சடித்த படைப்புகளை மக்கள் ஓவியங்கள் என ஏற்றுக்கொண்டனர். இது நாம் ரவி வர்மா, கொண்டைய்ய ராஜு படங்களை ஏற்றுக்கொண்டது போல.

⬆ 231. மர்லின் மன்றோ ⬆ 232. மாவோ

இன்றும் ஈபேயில் அவரது சில்க்ஸ்கிரீன் அச்சடித்த சூப் தகர டப்பா 300 டாலர்களுக்கு விற்கிறது. ஆனால் அவர் வரைந்த – சரியாகச் சொல்லப் போனால் அவர் இங்கும் அங்கும் 'திருத்திய' – **மைக்கேல் ஜாக்ஸன்** (233) ஓவியம் சமீபத்தில் ஒரு மில்லியன் டாலர்களுக்கு விற்றது.

இவரைப் போலவே **லிக்டென் ஸ்டைன்** (1923–1997) அருப சமாச்சாரங் களுக்கு நேர் எதிராக நின்றவர். இவருடைய **மூழ்கும் பெண்** (234) நமது சீரியல் கதையில் வரும் சம்பவம் போன்ற ஒன்றைக் குறிக்கிறது.

 233. மைக்கேல் ஜாக்ஸன்

 234. மூழ்கும் பெண்

சம்பவம் என்ன என்பது பற்றிப் பார்ப்பவர்களுக்குச் சந்தேகம் வரக் கூடாது என்பதற்காக ஓவியத்திலேயே அவள் ஏன் மூழ்குகிறாள் என்பதைக் கண்ணீரோடு தெளிவாகச் சொல்கிறாள். கடைசியில் கதாநாயகன் காப்பாற்றினானா இல்லையா என்பதை ஓவியம் சொல்லவில்லை. இதன் மெல்லிய நகைச்சுவை ஓவியத்தைப் பார்க்கத் தகுந்ததாக ஆக்குகிறது. ஓவியருக்கு அரூபம் பிடிக்காதே தவிரப் பழமை பிடிக்காது எனச் சொல்ல முடியாது. தனது ஓவியத்தின் அலைகள் ஜப்பானின் புகழ்பெற்ற ஓவியரான ஹொகுஸாய் வரைந்த **பேரலைகள்** *(235)* ஓவியத்தின் தாக்கம் பெற்றவை என அவரே சொல்லியிருக்கிறார்.

வார்ஹோலுக்கும் அரூப நண்பர்களுக்கும் இடையே நிறைய ஓவியர்கள் இருக்கிறார்கள். அவர்களில் ஒருவர் **டேவிட் ஹோக்னி** *(1937)*. இவரது **பெரும் சிதறல்** *(236)* ஓவியத்தைப் பாருங்கள்.

இந்த ஓவியத்தைக் காப்பாற்றுவதுநீலம், பிங்க், மஞ்சள் வண்ணங்களை ஓவியத்தில் வரைந்திருக்கும் விதமும் நீரில் பாய்ந்தவர் சிதறல்களின் நிழலாக இருப்பதும்தான்.

அமெரிக்க ஓவியர்களை, அதாவது பாப் ஓவியத்தின் பக்கத்திலேயே வராத ஓவியர்களை, அரூபம் ஆக்கிரமித்திருந்தாலும், ஐரோப்பாவில் மனித வடிவங்களையும் மனிதனால் படைக்கப்பட்ட வடிவங்களையும் ஒரு

235. பேரலைகள்

236. சிதறல்

பொருட்டாக மதிக்கும் ஓவியர்கள் பலர் இதே சமயத்தில் இருந்தார்கள். அவர்களில் குறிப்பிடத்தக்கவர்கள் சிலரைப் பற்றிப் பேசலாம்.

பிரான்சிஸ் பேகன் (1909–1992) டப்ளினில் பிறந்த பிரிட்டானிய ஓவியர். பெற்றோரால் வீட்டைவிட்டு விரட்டப்பட்டவர். எங்கெங்கெல்லாமோ சென்று கடைசியில் ஓவியத்திற்கு வந்தார். இவரது ஓவியத்தில் வன்முறையும் தனிமையும் என்றுமே சட்டத்திற்கு வெளியில் நின்றுகொண்டிருக்கும். ஓவியத்தில் இருப்பவர் முகம் சரியாகத் தெரியும் ஓர் ஓவியத்தைக்கூட நான் பார்த்ததாக நினைவில் இல்லை.

இது இவரது ஓவியம். பெயர் **மனித உடல் – ஓர் ஆராய்ச்சி** (237).

⬇ 237. மனித உடல் – ஓர் ஆராய்ச்சி

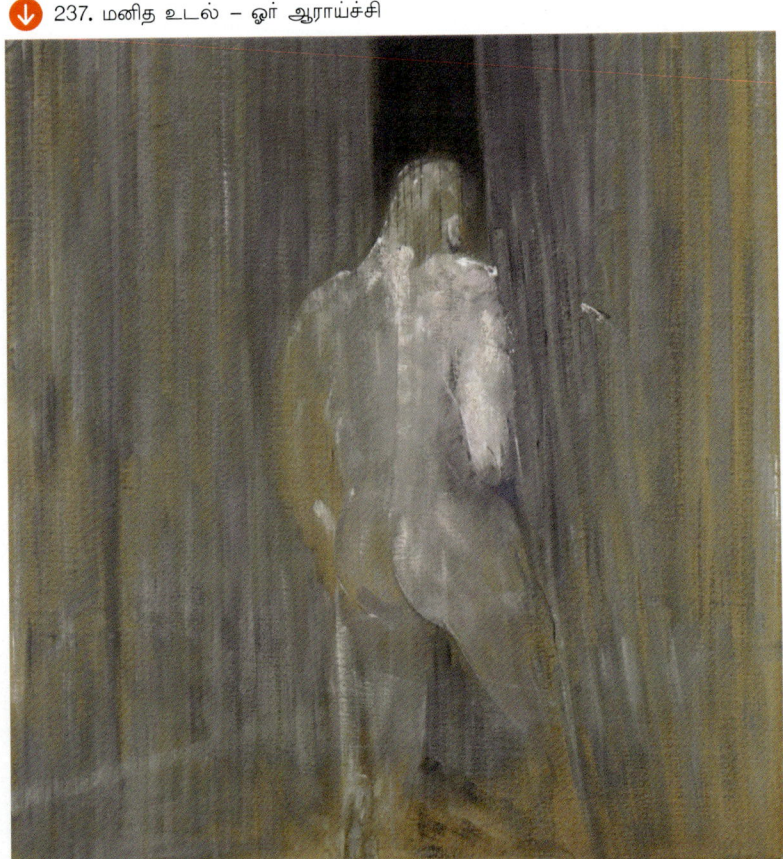

திரைக்குப் பின்னால் இருப்பவர் முகம் தெரியவில்லை. மனிதத் தோலையே திரையாக வரைந்திருக்கிறாரோ என்னும் சந்தேகம் நமக்கு எழுகிறது. இவரது உடலை ஓவியர் விரும்புகிறார் என்னும் எண்ணம் நமக்கு ஏற்படலாம். அது தவறில்லை. பேகன் ஆணை விரும்பிய ஆண்.

மனித உடலை அதுவும் பெண் உடலைப் பாலியல் கோணத்தில்தான் பல ஓவியர்கள் பார்த்திருக்கிறார்கள். ஆனால் **ஃப்ராய்டு** (1922–1911) வித்தியாசமானவர். சிக்மண்ட் ஃப்ராய்டின் பேரன். இவரது ஓவியத்தில் இருப்பவர் வாழ்க்கையில் தொய்ந்துபோகாதவர். ஓவியத்தின் பெயர் **மேலாளர் உறங்குகிறார்** (238).

ஓவியத்தில் இருக்கும் மேலாளரின் பெயர் ஸு டில்லி. இப்போது அறுபது வயதாகும் இவருக்கு ஓவியம் வரையப்பட்டபோது வயது 38. இந்த ஓவியம் 2008இல் 31 மில்லியன் டாலர்களுக்கு விற்கப்பட்டபோது 'என்னுடைய வடிவத்திற்கு இத்தனை மதிப்பு என்பது ஆச்சரியத்தை அளிக்கிறது' என்றார். எனக்கு மிகவும் பிடித்த ஓவியம் இது. மனித உடலை எப்படியெல்லாம் பார்க்கலாம் என்பதை இந்த ஓவியம் சொல்லித் தருகிறது. அழகின்மை

⬇ 238. மேலாளர் உறங்குகிறார்

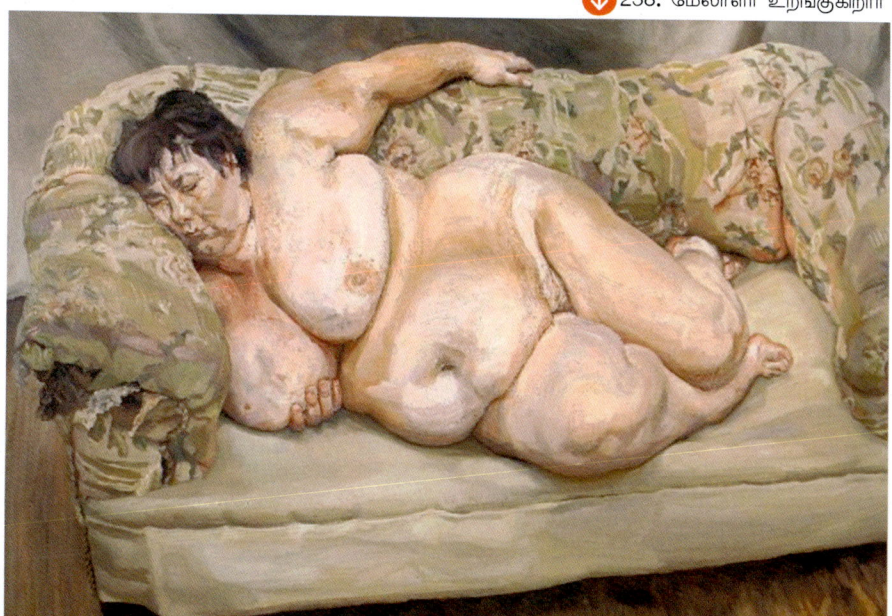

என்பது ஒதுக்கித் தள்ளத்தக்கது அல்ல. அப்படித் தள்ளினால் நம்மில் பலரை ஒதுக்கித்தள்ள வேண்டும். இது நமது ஓவியம். திரும்ப ஓவியத்தைப் பாருங்கள். தூக்கம் என்பது எவ்வளவு இனிமையானது!

ஜெர்மனியின் **அன்ஸெல்ம் கெய்ஃபெர்** (1945) ஜெர்மானியக் கலாச்சாரத்தின் இருண்ட நாட்களையும் அது வேறு பாதையைத் தேர்ந்தெடுத்திருந்தால் எங்கே சென்றிருக்கலாம் என்பதையும் தயக்கமில்லாமல் ஓவியத்தில் கொண்டுவந்தவர். அவரது பார்ஸிஃபல் ஓவியங்கள் வாக்னரின் இதே பெயர் கொண்ட ஒபராவை அடிப்படையாகக் கொண்டவை, வரைந்த நான்கு ஓவியங்களில் இது முதலாவது. **பார்ஸிஃபல் I** (239) என்னும் தலைப்பைக் கொண்டது.

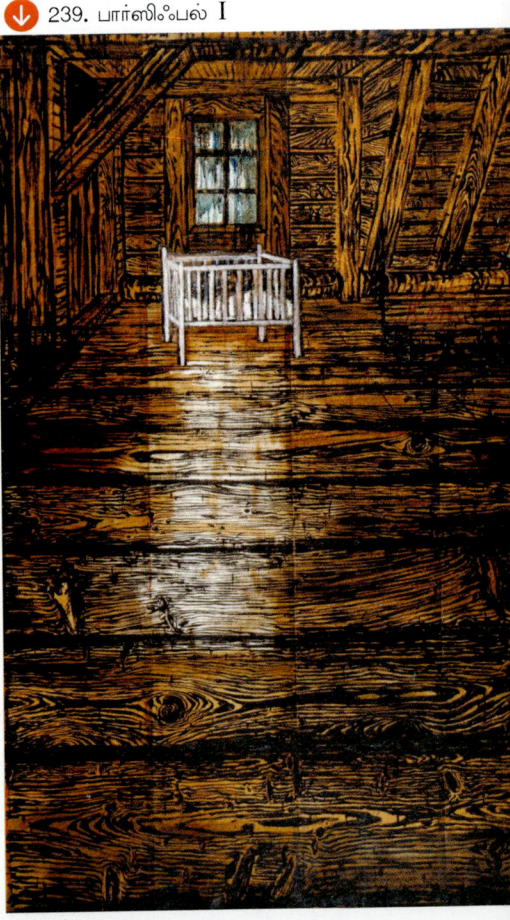

239. பார்ஸிஃபல் I

ஓவியம் கித்தானில் தாளை ஒட்டி வரையப்பட்டது. சுவர்த் தாள்களின் துண்டுகளை ஒட்டி அவற்றில் இடையில் கறுப்பு வண்ணத்தைப்பூசியிருப்பதன் மூலம் மரத்தரையை அனாயாசமாகக் கொண்டுவந்திருக்கிறார். நடுவில் இருக்கும் குழந்தைக்கட்டில் கதா நாயகனின் பிறப்பைக் குறிக்கிறது. ஜெர்மனியின் அடர்ந்த காடுகளின் அடையாளம் இந்த மரவீட்டின் சுவர்களிலும் தரையிலும் இருக்கிறது. ஒருவேளை ஜெர்மனி இழந்தவற்றின் குறியீடாகவும் இருக்கலாம்.

ஃப்ராங்க் ஸ்டெல்லா (1936) மினிமலிஸ்ட் ஓவியர் என்கிறார்கள். **இந்தியாவின் சக்கிரவர்த்தினி** (240) இவரது ஓவியம்.

ஓவியத்தில் இந்தியாவும் இல்லை. எந்த மகாராணியும்

240. இந்தியாவின் சக்கிரவர்த்தினி

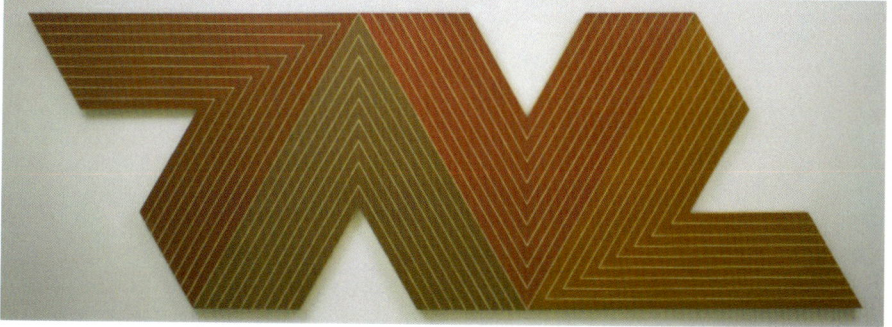

இல்லை. ஆனால் கோடுகளும் வண்ணங்களும் ஒழுங்காக வரையப்பட்டிருக்கின்றன. 'நீங்கள் பார்ப்பதுதான் நீங்கள் பார்ப்பது' என்றார் ஸ்டெல்லா. நான் பார்க்கிறது என்ன என்பது எனக்குச் சரியாக விளங்கவில்லை.

ஆப்பிரிக்க அமெரிக்கர்களின் ஓவியர்களில் முக்கியமானவர் **ரொமேர் பியர்டென்** (1911–1988). 'புகைப்படத்தில் நாம் பார்க்கும் கண்ணோகையோ அது இருக்கும் இடத்திலிருந்து எடுக்கப்பட்டு, தேவைப்பட்டால் உடைக்கப்பட்டு, மற்றொரு இடத்தில் வரைந்தால், அதற்கு அசலில் இல்லாத ஒரு நெகிழ்வு ஏற்படுகிறது' என அவர் சொல்லியிருக்கிறார். **மக்கள் மத்தியில் சடங்கு: ஞானஸ்நானம்** (241) அவரது ஓவியம்.

ஓவியத்தில் கண்கள் அனேகமாக இருக்க வேண்டிய இடத்தில் இருக்கின்றன. ஆனால் கைகளை எங்கும் பார்க்க முடிகிறது. ஆப்பிரிக்க முகங்களும் முக மூடிகளும் ஓவியத்திற்கு அசாதாரணமான சக்தியைத் தருகின்றன.

டேமியன் ஹெர்ஸ்ட் (1965) சந்தைக்கு என்ன கொண்டுவந்தாலும் விற்கும் என்பதற்கு அவரது சுறா உதாரணம். இறந்த சுறா ஒன்றைக் கண்ணாடிப்பெட்டியில் அழுகாமல் இருக்க ரசாயனத் திரவத்தில் (பார்மல்டிஹைட்) வைத்து அதற்கு 'உயிரோடு இருப்பவரின் எண்ணத்தில் மரணம் பொருண்மையாக இருப்பதற்கு வாய்ப்பு இல்லாமை' என்னும் தலைப்பை வைத்தார். 'சுறா' எனப் பெயர் வைத்திருந்தால் இந்த விலை கிடைத்திருக்குமா என்பது தெரியாது, ஆனால் அது 12 மில்லியன் டாலர்களுக்கு விற்கப்பட்டது. ஆனாலும் மரணத்தின் பொருண்மைக்கு 12 மில்லியன் டாலர்கள் ஒன்றுமே இல்லை என்பது சுறா மறுபடியும் அழுகத் துவங்கியதும் தெரியவந்தது. இப்போது கண்ணாடிப்பெட்டியில்

⬆ 241. மக்கள் மத்தியில் சடங்கு: ஞானஸ்தானம்

வேறொரு சுறா இருக்கிறது என்கிறார்கள். இவர்களைப் போன்ற ஓவியர்கள் ஓவியக்கலைக்கே கெட்ட பெயர் வாங்கிக் கொடுக்கிறார்கள் என்னும் குற்றச்சாட்டு பரவலாக இருக்கிறது என்றாலும் இவருடைய **பட்டாம்பூச்சி** (242) ஓவியங்கள் இவருடைய திறமைக்குச் சான்று. ஆனால் பல உயிரின ஆர்வலர்கள் இவருடைய கலைப்பசிக்குப் பட்டாம்பூச்சிகள் பலியாக வேண்டுமா எனும் கேள்வியை எழுப்பினர்.

இறகுகள் உள்ள உடல்கள் இல்லாத பட்டாம்பூச்சிகள்.

வார்ஹோலில் பாதையில் பயணிக்கும் இன்னொரு ஓவியர் **ஜெஃப் கூன்ஸ்** (1955). இவரது பலூன் நாய் எல்லோருக்கும் தெரிந்த ஒன்று. இவர் வரைந்த **காட்டில் பெண்** (243) என்னும் இந்த ஓவியம் ஊடகங்கள் இன்று வரை பெண்களின் பாலியல் உறுப்புகளைக் குறி வைத்தே இயங்குகின்றன என்பதை வெளிப்படையாகத் தெரிவிக்கிறது.

புத்தகத்தின் முடிவில் பெண் ஓவியர் ஒருவரை பற்றிப் பேசலாம். இவர் பெயர் **ஜென்னி ஸவைல்** (1970). மனித உடலை அதன் எல்லாத் தருணங்களிலும் அதன் எல்லா நிறைவின்மைகளோடும் வரையலாம் என

↑ 242. பட்டாம்பூச்சி

↓ 243. காட்டில் பெண்

சொல்லிக்கொண்டிருப்பவர். 'என்னைப் பெண் ஓவியர் என அழைப்பது எரிச்சல்படுத்துகிறது' என்று சொல்லும் அவர் 'நூறு வருடங்களுக்கு முன்னால் என்னைப் போன்ற ஒரு பெண் இப்போது நான் இயங்குவது போல் இயங்குவது நடந்திருக்க முடியாத ஒன்று' என்றும் சொல்கிறார்.

அவரது ஓவியம் இது: **மாற்று** *(245)* என்னும் தலைப்பைக் கொண்டது.

இது அவருடைய தன்னோவியம். முகத்தின் சருமம் பிரிந்து ரத்தம் வடியும் தருணம். ஆனாலும் ஆணுக்கு அவர் பெண்மை தெரிகிறது. குறிப்பாக, சிறிது பெரியதாக வரையப்பட்டிருக்கும் திறந்த வாயில். அவருக்கும் தெரிகிறது. கண்ணாடியில் தன்னைத்தானே பார்த்துக்கொண்டிருக்கிறார்.

⬇ 244. மாற்று

தொடரும் பயணம்

பல ஆயிரம் ஆண்டுகளுக்கு முன்னால் வரையத் துவங்கிய மனிதன் அவன் தேய்ந்து மறையும் வரை ஓவியங்களைப் படைத்துக்கொண்டிருப்பான். ஓவியமும் அறிவியல் போல் மாற்றங்களைப் பெற்றுக்கொண்டிருக்கும். மனிதன் ஓவியங்களை வரைவதற்குத் தொழில்நுட்பத்தைத் துணையாக ஏற்றுக்கொண்டு பல வருடங்கள் ஆகிவிட்டன. கணினியோடு அவன் சேர்ந்து வரையும் காலம் இது. ஓவியம் இன்னும் பல நிலைகளை அடையும். ஆனாலும் அது தனது அடையாளத்தை விட்டுக்கொடுக்காது. குகை ஓவியங்களிலிருந்து நாம் கடைசியாகப் பார்த்த ஜென்னி ஸைவல் வரையில் ஓர் இழை, அறுக்கமுடியாத இழை ஓடிக் கொண்டே இருக்கிறது. அதுவும் மனிதன் மறையும்வரை மறையாது.

மொழி ஓவியத்தின் குழந்தை என்பதை நாம் என்றும் மறந்துவிடக் கூடாது. மொழிக்கு எத்தனை சிக்கல்கள் இருந்தும் எப்படி அதற்கு ஒரு முழுமை இருக்கிறதோ அதேபோன்ற முழுமை ஓவியத்திற்கும் இருக்கிறது. காலத்தின் கட்டாயங்களுக்கு எதிர்த்து நின்றும்விட்டுக்கொடுத்தும் மொழி வளர்கிறது. ஓவியமும் அதையே செய்கிறது. மொழிக்குக் கடினமான எண்ணங்களை வார்த்தைகளால் விவரிக்க வேண்டிய கட்டாயம் இருக்கிறது. ஓவியத்திற்கு அதே கட்டாயம் இருக்கிறது. வார்த்தைகளுக்குப் பதிலாக வண்ணங்கள். அவ்வளவுதான். மொழி கருத்துகளை மக்களிடம் சேர்க்கிறது. அவர்களின் அரசியல் சமூகப் பார்வைகள்

தெளிவாக வழிவகை செய்கிறது. சில சமயங்களில் அவர்களை ஏமாற்றவும் செய்கிறது. ஓவியமும் இவை அனைத்தையும் செய்கிறது.

மக்களிடம் ஓவியங்கள் போய்ச்சேர வேண்டும், மக்களின் மொழியில் அவை பேச வேண்டுமென்று விரும்புவதில் எந்தத் தவறும் இருக்க முடியாது. ஆனால் மக்களின் மொழியில் பேசுவது என்பது வேறு. மேதைமை என்பது வேறு. மக்களின் மொழியில் பேசுவதால் மேதைமை வந்துவிடாது. ஓவியமும் மொழியைப் போலவே மேதைகளை எதிர்பார்க்கிறது. கம்பன் பாடியதும் பாரதி பாடியதும் எழுதியதும் தமிழ். நான் இப்போது எழுதுவதும் தமிழ். இவை ஒருபோதும் ஒன்றாகிவிட முடியாது. அதே போன்று, ரெம்பிராண்ட் வரைந்ததும் பிக்காஸோ வரைந்ததும், ஒரு சராசரி ஓவியர் வரைந்ததும் ஒன்றாகிவிட முடியாது. ஆனால் யார் மேதைகள்? யார் மூன்றாம்தர ஓவியர்? மொழியைப் போலவே ஓவியத்திற்கும் இதை வரையறுப்பதில் மயக்கம் இருக்கிறது. ஷேக்ஸ்பியரை சராசரி நாடகங்களை எழுதியவர் என சொல்பவர்களும் இருக்கிறார்கள். இதேபோல் நமது பத்திரிகைகளில் ஓவியம் எனஅழைக்கப்படுவற்றைப் பார்த்துப் புளகாங்கிதம் அடைந்தவர்கள், நான் சுட்டிக்காட்டியிருக்கும் ஓவியங்களில் என்ன இருக்கின்றன என்று கேள்வியைக் கேட்கலாம்.

நான் சொல்வதெல்லாம் இதுதான். இவன் மேட்டிமைத்தனத்தின் உச்சத்திலிருந்து உளறுகிறவன் என்று நினைக்காதவர்கள் இந்தப் புத்தகத்தைப் படிக்க முயலுங்கள். மேலோட்டமாக அல்ல, மிகுந்த கவனத்துடன் படிக்க வேண்டுகிறேன். படித்தபின் முடிவுசெய்யுங்கள். நான் புத்தகத்தில் பெரும்பாலும் மேதைகளைப் பற்றிப் பேசியிருக்கிறேன். அவர்களின் ஓவியங்களில் என்ன இருக்கின்றன என்பதைச் சொல்ல முயன்றிருக்கிறேன். அவர்களை நீங்கள் அறிந்துகொள்ள வேண்டுமென்ற ஆர்வத்தில் பேசியிருக்கிறேன். நல்ல இலக்கியத்தைப் படிப்பதைப் போலவே நல்ல ஓவியங்களைப் பார்த்து ரசிப்பதற்கு ஆர்வம் வேண்டும், புரிந்துகொள்வதற்குப் பயிற்சி வேண்டும். ரசிப்பதற்கும் புரிந்துகொள்வதற்கும் சிறிய, ஒற்றையடிப் பாதையைத் தமிழ் வாசகர்களுக்கு அமைத்துக்கொடுப்பதற்காகவே இந்தப் புத்தகத்தை எழுதியிருக்கிறேன். பாதை பயனுள்ளதாக இருக்கிறது எனப் படிப்பவர்கள் நினைத்தால் அது புத்தகத்தின் வெற்றி. என்னுடைய வெற்றி.

புதுடில்லி பி.ஏ. கிருஷ்ணன்
13.10.2016

THE NAME OF THE PAINTERS

புத்தகத்தில் பேசப்படும் ஓவியர்களின் பெயர்கள் ஆங்கிலத்தில் கொடுக்கப்பட்டிருக்கின்றன. இவர்கள் பெயர்களைத் தமிழில் எழுதி சரியாக உச்சரிப்பது என்பது அமெரிக்கர்களை மேலஅடையவளஞ்சான் ஆராவமுதன் சந்தானகோபாலாச்சாரியர் என்ற பெயரைச் சரியாகச் சொல்லவைப்பதைப் போல முடியாத வேலை. நீங்கள் உங்கள் மனதுக்கேற்ப உச்சரித்துக் கொள்ளுங்கள். தமிழ் தெரியாதவரிடம், அல்லது உங்கள் உச்சரிப்பைப் பார்த்து அடிக்க வருபவரிடம் ஆங்கிலத்தில் எழுதிக் காட்டுங்கள்.

1. *Benjamin West(1738-1820)* பெஞ்சமின் வெஸ்ட்
2. *John Trumbull (1756-1843)* ஜான் டரம்புல்
3. *Jacques Lotus David (1748-1825)* டேவிட்
4. *Francisco Goya (1748-1825)* பிரான்சிஸ் கோகோயா
5. *William Blake (1757-1827)* வில்லியம் ப்ளே,
6. *John Constable (1776-1837)* ஜான் கான்ஸ்டபிள்
7. *Joseph Mallord William Turner (1775-1851)* ஜோசப் மல்லார்ட் வில்லியம் டர்னர்
8. *Caspar David Friedrich(1774-1840)* கஸ்பார் டேவிட் ப்ரீட்ரிச்
9. *Jean Auguste Dominique Ingres (1780-1867)* ஜான் அகஸ்தெ டொமினீக்ஆூஞ்ச் அல்லது ஆன்க்
10. *Theodore Gericault (1791-1824)* தியோடர் ஜெரிக்கொ
11. *William Sydney Mount (1807-1868)* வில்லியம் சிட்னி மவுண்ட்
12. *Jean Baptiste Camille Corot (1791-1824)* ஜான் பாப்டிஸ்த் கமீல்காரோ
13. *Eugene Delacroix (1798-1863)* யூஜீன் டெலக்வா
14. *Johanne Zofanny (1733-1810)* ஜோஹான் ஸோஃபனி
15. *Tilly Kettle (1735-1786)* டில்லி கெட்டில்
16. *Thomas Hodges (1744-1797)* தாமஸ் ஹாட்ஜஸ்
17. *Thomas Daniell (1749-1840)* தாமஸ் டானியல்
18. *William Daniell ((1769-1837)* வில்லியம் டானியல்
19. *Edwin Landseer (1802-1873)* எட்வின் லேண்ட்ஸீர்
20. *John James Audubon (1785-1851)* ஜான் ஜேம்ஸ் ஆடுபான்

21. *Jean Francois Millet (1814-1875)* ஜான் ப்ரான்ஸ்வா மியே
22. *Gustave Courbet (1819-1877)* கிஸ்தாவ் கோபே
23. *Dante Gabriel Rosetti (1828-1882)* தாந்தே கேப்ரியல் ரோஸட்டி
24. *Holman Hunt (1827-1910)* ஹோல்மன் ஹண்ட்
25. *John Everett Millais (1829-1896)* ஜான் எவரெட் மில்லே
26. *Edourd Manet (1832-1883)* எட்வோ மெனே
27. *Claude Monet (1840-1926)* க்ளாட் மோனே
28. *Hokusai (1760- 1849)* ஹொகுசாய்
29. *Pierre Auguste Renoir (1841- 1919)* பிய அகஸ்த் ரென்வா
30. *Camille Pissaro (1830-1903)* கமீல் பிஸாரோ
31. *Mary Cassat (1844-1926)* மேரி காஸட்
32. *Edgar Degas (1834-1917)* எட்கார் டெகா
33. *Henri-de-Toulouse-Lautrec(1864-1901)* ஆன்ரே தூலூஸ் லாட்ரெக்
34. *Georges Seurat (1859-1891)* ஜார்ஜ் ஸூரா
35. *Paul Cezanne (1839-1906)* பால் ஸெஸான்
36. *George Caleb Bingham (1811-69)* ஜார்ஜ் கலெப் பிங்கம்
37. *Thomas Cole (1801-48)* தாமஸ் கோல்
38. *Frederic Church (1826-1900)* ப்ரெடெரிக் சர்ச்
39. *Albert Bierstadt (1826-1900)* ஆல்பெர்ட் பியர்ஸ்டாட்
40. *Winslow Homer (1836-1910)* வின்ஸ்லோ ஹோமர்
41. *James Whistler (1834-1903)* ஜேம்ஸ் விஸ்லர்
42. *John Singer Sargent (1856 -1925)* ஜான் ஸிங்கர் சார்ஜன்ட்
43. *Felix Nadar (1820-1910)* ஃபெலிக்ஸ் நதார்
44. *Paul Nash (1889- 1946)* பால் நாஷ்
45. *Franz Eichhorst (1885 - 1948)* ஃப்ரான்ஸ் ஐக்ஹோர்ஸ்ட்
46. *Yovcho Gorzhev (1925-2012)* யவ்கோ கோசெவ்
47. *Paul Gauguin (1848 -1903)* பால் கொகான்
48. *Van Gogh (1853 -1890)* வான் கோ
49. *Vasily Surikov (1848 -1916)* வாஸிலி சுரிகாவ்
50. *Ivan Aivazovsky (1817 - 1900)* ஐவான் ஐவஸோஸ்கி

51. Arkhip Kuindzhy (1842-1910) ஆர்க்ஹிப் குயின்ட்ஸி
52. Ilya Repin (1844 -1930) இல்யா ரெபின்
53. Victor Denny (1893 - 1943) விக்டர் டெனி
54. Isaak Brodsky (1884-1939) ஐசக் ப்ராட்ஸ்கி
55. Aleksandr Deyneka (1899 -1969) அலெக்சான்டர் டெய்னகா
56. Sergey Gerasimov (1885-1964) ஸெர்ஜி கெராஸிமோவ்
57. Kazimir Malevich (1878-1935) கஸிமிர் மலவிச்
58. Odilon Redon (1840 -1916) ஓதியோன் ரெதோன்
59. Henri Rousseau (1844 -1910) ஆந்த்ரே ரூஸோ
60. Gustav Klimt (1862-1918) குஸ்தாவ் க்ளிம்ட்
61. Edvard Munch (1863 - 1944) எட்வர்ட் மூங்க்
62. James Ensor (1860 - 1949) ஜேம்ஸ் என்ஸர்
63. Henri Matisse (1869- 1954) ஆந்த்ரே மடஸ்
64. Amedeo Modigliani (1884 -1920) அமேடியோ மோடிலியானி
65. Marc Chagall (1887- 1985) மார்க் சாகால்
66. Umbeto Boccioni (1882 - 1916) உம்பெர்டோ போச்சோனி
67. Stephen Lowry (1887 - 1976) ஸ்டீபன் லவ்ரி
68. Edward Hopper (1882 -1967) எட்வர்ட் ஹாப்பர்
69. Sidney Nolan(1917 -1992) சிட்னி நோலன்
70. Paula Becker (1876 - 1907) பௌலா பெக்கர்
71. Ludwig Krichner(1880 - 1938) லுட்விக் கிர்ச்னெர்
72. Wassily Kandinsky (1866 -1944) வாஸிலி கான்டிஸ்கி
73. Franz Marc (1886 - 1916) ப்ரான்ஸ் மார்க்
74. Egon Schiele (1890 - 1918) எகோன் ஷீலே
75. Paul Klee (1879 - 1940) பால் க்ளீ
76. Piet Mondrian (1872 - 1944) பியட் மாண்ட்ரியன்
77. Georgia O'keefe (1887 -1986) ஜார்ஜியா ஓகீஃப்
78. Marcel DuChamp (1887 -1968) மார்சே டுசான்
79. Hanna Hoch (1889 -1979) ஹன்னா ஹோக்
80. Max Ernst (1891 -1976) மாக்ஸ் எர்ன்ஸ்ட்

81. George Grosz (1893 -1959) ஜார்ஜ் க்ராஷ்
82. Pablo Picasso (1881 -1973) பாப்லோ பிக்காஸோ
83. Rene Magritte (1898 - 1967) ரீனே மாக்ரீட்
84. Joan Miro (1893 -1983) ஹுவான் மீரோ
85. Hendrich Sorgh (1610 - 1670) ஹென்ரீக் ஸோர்க்
86. Salvador Dali (1904 - 1989) ஸால்வடார் டாலி
87. Diego Rivera (1886 - 1957) டியகோ ரிவேரா
88. Frida Kahlo (1907 - 1954) ஃப்ரீடா காலோ
89. Arshile Gorky (1904 - 1948) அர்ஷைல் கார்க்கி
90. Jackson Pollock (1912 -1956) ஜாக்ஸன் போலாக்
91. William Koonning (1904 -1997) வில்லியம் கூனிங்
92. Andy Warhol (1928 - 1987) ஆண்டி வார்ஹோல்
93. Roy Lichtenstei (1923 -1997) ராய் லிக்டென்ஸ்டைன்
94. David Hockney (1937 -) டேவிட் ஹோக்னி
95. Francis Bacon (1909 -1992) ஃப்ரான்ஸிஸ் பேகன்
96. Lucian Freud (1922 -2011) லூசியன் ஃப்ராய்ட்
97. Anselm Keifer (1945 -) அன்ஸெல்ம் கெய்ஃபெர்
98. Frank Stella (1936 -) ஃப்ராங்க் ஸ்டெல்லா
99. Romare Bearden (1911 -1988) ரொமேர் பியர்டென்
100. Damien Hirst (1965 -) டேமியன் ஹெர்ஸ்ட்
101. Jeff Koons (1955-) ஜெஃப் கூன்ஸ்
102. Jenny Saville (1970 -) ஜென்னி ஸவைல்

LIST OF PAINTINGS AND THEIR LOCATIONS

1. *https://upload.wikimedia.org/wikipedia/commons/4/4f/Benjamin_West_005.jpg* National Gallery of Canada, Ottawa
2. *https://www.google.com/imgres?imgurl=https://upload.wikimedia.org/wikipedia/commons/f/f9/Declaration_of_Independence_%25281819%2529%252C_by_John_Trumbull.jpg&imgrefurl=http://www.wikidata.org/wiki/Q3173195&h=1969&w=2976 &tbnid=_5hV0cAySB4jZM:&q=trumbull+declaration+of+independence&tbnh=117& tbnw=176&usg=AI4_-kTgQpyIWcnNJstNW_-FHNdde_0S4A&vet=12ahUKEwi Ut8CGwsPeAhXKuY8KHcMWA7UQ_B0wFXoECAIQEQ..i&docid=1M3kmNn ATRyliM&itg=1&sa=X&ved=2ahUKEwiUt8CGwsPeAhXKuY8K HcMWA7UQ_ B0wFXoECAI QEQ* US Capitol, Washington D C
3. *https://upload.wikimedia.org/wikipedia/commons/3/35/Jacques-Louis_David%2C_Le_ Serment_des_Horaces.jpg* Louvre, Paris
4. *https://upload.wikimedia.org/wikipedia/commons/f/f8/Jacques-Louis_David_-_Marat_ assassinated_-_Google_Art_Project_2.jpg* Royal Museums of Fine Arts, Brussels, Belgium
5. *https://en.wikipedia.org/wiki/Napoleon_Crossing_the_Alps#/media/File:David_-_Napoleon_ crossing_the_Alps_-_Malmaison1.jpg%3C#/media/File:David_* Chateau De Malmaison, Paris
6. *https://previews.123rf.com/images/neftali77/neftali771301/neftali77130100359/ 17297684-SPAIN-CIRCA-1930-A-stamp-printed-in-Spain-shows-The-Nude-Maja-by-Francisco-de-Goya-circa-1930-Stock-Photo.jpg* Postage Stamp of Spain
7. *https://en.wikipedia.org/wiki/The_Second_of_May_1808#/media/File:El_dos_de_mayo_ de_1808_en_Madrid.jpg* Prado Museum, Madrid
8. *https://www.google.co.in/imgres?imgurl=https://upload.wikimedia.org/wikipedia/ commons/thumb/f/fd/El_Tres_de_Mayo%252C_by_Francisco_de_Goya%252C_from_ Prado_thin_black_margin.jpg/300px-El_Tres_de_Mayo%252C_by_Francisco_de_ Goya%252C_from_Prado_thin_black_margin.jpg&imgrefurl=https://en.wikipedia.org/ wiki/The_Third_of_May_1808& h=232&w=300&tbnid=iz_ALjMn9XSMQM:&q=3+ may+1808&bnh=155&tbnw=200&usg=AI4_-kTZyiUyyZ32OhDq581ASx6MOF2Zuw &vet=12ahUKEwiiu4eBxcPeAhVFRY8KHSYGC4AQ_B0wFnoECAMQBg..i &docid= EggW15gbXHzBuM&itg=1&sa=X&ved=2ahUKEwiiu 4eBxcPeAh VFRY8KHSYGC4AQ_ B0wFnoECAMQBg* Prado Museum Madrid
9. *https://www.moma.org/interactives/exhibitions/2006/Manet/images/details/detail_manet_ february7.jpg* Museum of Modern Art, New York

10. *https://en.wikipedia.org/wiki/Massacre_in_Korea#/media/File:Picasso_Massacre_in_Korea.jpg* Musee Picasso, Paris
11. *https://uploads6.wikiart.org/images/francisco-goya/the-clothed-maja-1800.jpg* Prado Museum Madrid
12. *https://upload.wikimedia.org/wikipedia/commons/d/d6/Self-portrait_with_Dr_Arrieta_by_Francisco_de_Goya.jpg* Minneapolis Institute of Art, Minnesota
13. *https://en.wikipedia.org/wiki/Portrait_of_Do%C3%B1a_Isabel_de_Porcel#/media/File:Portrait_of_Do%C3%B1a_Isabel_de_Porcel_by_Francisco_Goya.jpg* National Gallery, London
14. *https://en.wikipedia.org/wiki/Charles_IV_of_Spain_and_His_Family#/media/File:La_familia_de_Carlos_IV.jpg* Prado Museum, Madrid
15. *https://upload.wikimedia.org/wikipedia/commons/b/be/El_coloso.jpg* Prado Museum, Madrid
16. *https://en.wikipedia.org/wiki/Saturn_Devouring_His_Son#/media/File:Francisco_de_Goya,_Saturno_devorando_a_su_hijo_(1819-1823).jpg* Prado Museum, Madrid
17. *https://stuffjeffreads.files.wordpress.com/2015/02/infantsorrow.jpg* Illumination in a book, William Blake
18. *https://upload.wikimedia.org/wikipedia/commons/0/0e/Newton-WilliamBlake.jpg* Tate Britain London
19. *https://en.wikipedia.org/wiki/Newton_(Blake)#/media/File:Newton_Statue_Eduardo_Paolozzi.jpg* Newton' statue, Paolozzi, British Library, London
20. *http://www.tate.org.uk/art/images/work/N/N05/N05059_10.jpg* Tate Britain, London
21. *https://uploads3.wikiart.org/images/william-blake/dante-and-virgil-at-the-gates-of-hell.jpg* Tate Britain, London
22. *https://upload.wikimedia.org/wikipedia/commons/1/15/John_Constable_-_Wivenhoe_Park%2C_Essex_-_Google_Art_Project.jpg* National Gallery of Art, Washington D.C
23. *http://www.craftform.com/files/blogimages/HAY_WAIN_2007_comp.jpg* photo of Haywain
24. *https://upload.wikimedia.org/wikipedia/commons/d/d9/John_Constable_The_Hay_Wain.jpg* National Gallery, London
25. *https://upload.wikimedia.org/wikipedia/commons/1/12/Flatford_Mill_%28Scene_on_a_Navigable_River%29_by_John_Constable%2C_Tate_Britain.JPG* Tate Britain, London
26. *http://lh3.ggpht.com/vW8XSXrfzp2ljiYJi39Gt84Kdd7YDl042xAnERV6yb0HenZDw2vxO78FfGy=s1200* Victoria and Albert Museum, London
27. *https://upload.wikimedia.org/wikipedia/commons/f/f4/Joseph_Mallord_William_Turner_081.jpg* Tate Britain, London
28. *https://upload.wikimedia.org/wikipedia/commons/3/30/The_Fighting_Temeraire%2C_JMW_Turner%2C_National_Gallery.jpg* National Gallery, London

29. *https://upload.wikimedia.org/wikipedia/commons/9/96/Turner_-_Rain,_Steam_and_Speed_-_National_Gallery_file.jpg* National Gallery, London
30. *https://en.wikipedia.org/wiki/The_Slave_Ship#/media/File:Slave-ship.jpg* Museum of Fine Arts, Boston
31. *https://uploads1.wikiart.org/images/caspar-david-friedrich/abbey-in-eichwald.jpg* Altenationalgalerie, Berlin
32. *https://upload.wikimedia.org/wikipedia/commons/0/0c/Caspar_David_Friedrich_-_Das_Eismeer_-_Hamburger_Kunsthalle_-_02.jpg* Kunsthalle, Hamburg
33. *https://upload.wikimedia.org/wikipedia/commons/5/5c/Caspar_David_Friedrich_013.jpg* Kunste Museum, Leipzig
34. *https://upload.wikimedia.org/wikipedia/commons/2/28/Ingres%2C_Napoleon_on_his_Imperial_throne.jpg* Museede'lArmie, Paris
35. *https://en.wikipedia.org/wiki/Napoleon_I_on_His_Imperial_Throne#/media/File:Hubert_van_Eyck_023.jpg* Ghent alterpiece
36. *https://upload.wikimedia.org/wikipedia/commons/4/4a/Jean_Auguste_Dominique_Ingres%2C_La_Grande_Odalisque%2C_1814.jpg* Louvre, Paris
37. *https://upload.wikimedia.org/wikipedia/commons/4/46/Jean_Auguste_Dominique_Ingres_-_The_Spring_-_Google_Art_Project_2.jpg* Louvre, Paris
38. *https://upload.wikimedia.org/wikipedia/commons/f/f9/Dominique_Ingres_-_Mme_Moitessier.jpg* National Gallery, London
39. *https://www.wikiart.org/en/theodore-gericault/the-insane-1823* Sammlung Oskar Reinhart, Winterth Switzerland
40. *https://upload.wikimedia.org/wikipedia/commons/9/92/The_Power_of_Music_by_William_Sidney_Mount,_1847,..JPG* Cleveland Museum of Art, Cleveland, Ohio
41. *https://eclecticlightdotcom.files.wordpress.com/2015/04/castangeloco.jpg* Fine Art Museums, San Francisco
42. *https://upload.wikimedia.org/wikipedia/commons/6/66/Eug%C3%A8ne_Delacroix_-_Le_Massacre_de_Scio.jpg* Louvre, Paris
43. *https://upload.wikimedia.org/wikipedia/commons/a/a7/Eug%C3%A8ne_Delacroix_-_La_libert%C3%A9_guidant_le_peuple.jpg* Louvre, Paris
44. *http://www.eugene-delacroix.com/jewish-wedding-in-morocco.jsp* Louvre, Paris
45. *https://upload.wikimedia.org/wikipedia/commons/8/8d/Delacroix_lion_hunt_1855.JPG* National Museum, Stockholm, Sweden
46. *https://upload.wikimedia.org/wikipedia/commons/8/8d/Delacroix_lion_hunt_1855.JPG* Tate Britain, London

47. *https://en.wahooart.com/@@/9DHMVK-Tilly-Kettle-Tilly-Kettle--Muhammad-Ali-Khan,-The-Nawab-Of-Arcot* Location unknown
48. *https://useum.org/artwork/Dancing-Girl-Tilly-Kettle-1772* Yale Center for British Art, New Haven, Connecticut, USA
49. *http://www.columbia.edu/itc/mealac/pritchett/00routesdata/1600_1699/calcutta/chinsura/hodges1787.jpg* Location unknown
50. *https://www.google.com/search?q=Hodges+atala+masjid&hl= en&source=lnms&tbm=isch&sa=X&ved=0ahUKEwj70aWE18PeAhVGsY8KHUx9DrgQ_AUIECgD&biw=1536&bih=723#imgrc=BQbzT QJMrM9ZyM:* Location Unknown
51. *https://www.metmuseum.org/blogs/ruminations/2015/martinelli-interview* Photo of Taj Mahal
52. *http://www.columbia.edu/itc/mealac/pritchett/00routesdata/1000_1099/southtemples/tanjoreearly/tanjoreearly.html* The Tanjore Aquatint
53. *https://upload.wikimedia.org/wikipedia/commons/8/83/Ruins_of_Thirumalai_Nayak_palace_in_Madurai_%281%29.jpg* Aquatint
54. *https://upload.wikimedia.org/wikipedia/commons/f/f5/Edwin_Landseer._Hawking.JPG* Kenwood House, Hampstead, London
55. *https://upload.wikimedia.org/wikipedia/commons/1/13/Monarch_of_the_Glen%2C_Edwin_Landseer%2C_1851.jpg* Scottish National Gallery, Edinburgh
56. *https://upload.wikimedia.org/wikipedia/commons/1/1c/John_James_Audubon_-_Great_American_Cock_%28Wild_Turkey%29.jpg* From Audubon's book
57. *https://en.wikipedia.org/wiki/Carolina_parakeet#/media/File:Audubon CarolinaParakeet2.jpg* From Audubon's book
58. *https://www.google.com/search?q=Bruegel+after+the+harvest&hl=en&source=lnms&tbm=isch&sa=X&ved=0ahUKEwiLlZWQ2sPeAhUJr48 KHa8wAgIQ_AUIDigB&biw=1536&bih=723#imgrc=ls5By6lOKLpX8M:* Metropolitan Museum of Art, New York
59. *https://en.wikipedia.org/wiki/The_Gleaners#/media/File:Jean-Fran%C3%A7ois_Millet_-_Gleaners_-_Google_Art_Project_2.jpg* Museed'Orsay, Paris
60. *https://upload.wikimedia.org/wikipedia/commons/0/0b/Jean-Fran%C3%A7ois_Millet_%28II%29_013.jpg* Museum of Fine Arts, Boston
61. *https://uploads0.wikiart.org/images/gustave-courbet/the-meeting-bonjour-monsieur-courbet-1854.jpg* Musee Fabre Paris
62. *https://upload.wikimedia.org/wikipedia/commons/a/a4/Courbet_LAtelier_du_peintre.jpg* Museed'Orsay, Paris
63. *https://en.wikipedia.org/wiki/Le_Sommeil#/media/File:Gustave_Courbet_-_Le_Sommeil_(1866),_Paris,_Petit_Palais.jpg* Petit Paris, Paris
64. *https://1870to1918.files.wordpress.com/2014/02/citoyen-courbet.png* Poster

65. *https://upload.wikimedia.org/wikipedia/commons/0/08/Dante_Gabriel_Rossetti_-_Ecce_Ancilla_Domini%21_-_Google_Art_Project.jpg* Tate Britain, London
66. *https://upload.wikimedia.org/wikipedia/commons/8/8c/Dante_Gabriel_Rossetti_-_The_Bride_-_WGA20108.jpg* Tate Britain, London
67. *https://upload.wikimedia.org/wikipedia/commons/0/0f/FannyCornforth_Rossetti.jpg* Tate Britain, London
68. *http://www.artistsforchrist.net/wp-content/uploads/2008/11/hunt_light_of_world.jpg* St Paul's Cathedral, London
69. *https://upload.wikimedia.org/wikipedia/commons/9/94/John_Everett_Millais_-_Ophelia_-_Google_Art_Project.jpg* Tate Britain, London
70. *https://upload.wikimedia.org/wikipedia/commons/e/e8/Millais-Blind_Girl.jpg* Birmingham Museum and Art Gallery
71. *https://elultimotragoblog.files.wordpress.com/2016/09/manet-la-tertulia-del-cafc3a9-guerbois-1869-impresionismo-paris-artistas-zola-monet-renoir-degas-dibujo-drawings-boceto-esbozo-495-jpg1.jpeg* unknown origin
72. *https://artsandculture.google.com/asset/luncheon-on-the-grass/twELHYoc3ID_VA?hl=en* Musee D'Orsay, Paris
73. *https://www.metmuseum.org/art/collection/search/337058* Metropolitan Museum of Art New York
74. *https://upload.wikimedia.org/wikipedia/commons/c/ca/Edouard_Manet_-_Olympia_-_Google_Art_Project.jpg* Musee D'Orsay, Paris
75. *https://www.google.co.uk/search?tbm=isch&q=edouard+manet+the+races+at+longchamp+sketch&imgrc=LoH0NJza8nW1GM:&cad=h#imgrc=TMQBrLdu6HcTcM* Musee D'Orsay, Paris
76. *https://en.wikipedia.org/wiki/A_Bar_at_the_Folies-Berg%C3%A8re#/media/* Courtauld Gallery, London
77. *https://upload.wikimedia.org/wikipedia/commons/5/54/Claude_Monet,_Impression,_soleil_levant.jpg* MuseeMarmottan Monet, Paris
78. *http://art-monet.com/image/1870/1873%20Wild%20Poppies%20near%20Argenteuil.jpg* Musee D'Orsay, Paris
79. *http://art-monet.com/image/1850-1860/1867%20Garden%20at%20Sainte-Adresse.jpg* Metropolitan Museum of Art, New York
80. *https://en.wikipedia.org/wiki/Hokusai#/media/File:View_of_lake_Suwa.jpg* Honolulu Museum of Art Honolulu, Hawaii
81. *https://upload.wikimedia.org/wikipedia/commons/9/96/La_Gare_Saint-Lazare_-_Claude_Monet.jpg* Musee D'Orsay, Paris

82. https://upload.wikimedia.org/wikipedia/commons/b/b8/Claude_Monet_-_Le_Bassin_des_Nympheas_-_Google_Art_Project.jpg National Gallery, London
83. http://www.renoir.net/madame-charpentier-and-her-children.jsp#prettyPhoto Metropolitan Museum of Art, New York
84. https://upload.wikimedia.org/wikipedia/commons/4/40/Auguste_Renoir_-_Dance_at_Le_Moulin_de_la_Galette_-_Mus%C3%A9e_d%27Orsay_RF_2739_%28derivative_work_-in
85. https://upload.wikimedia.org/wikipedia/commons/e/eb/Pierre-Auguste_Renoir%2C_The_Umbrellas%2C_ca._1881-86.jpg National Gallery, London
86. https://www.wikiart.org/en/pierre-auguste-renoir/the-large-bathers-1887 Philadelphia Museum of Art, Philadelphia
87. https://upload.wikimedia.org/wikipedia/commons/f/f7/Camille_Pissarro_-_The_C%C3%B4te_des_B%C5%93ufs_at_L%27Hermitage_-_National_Gallery_London.jpg National Gallery London
88. https://upload.wikimedia.org/wikipedia/commons/b/b0/Camille_Pissarro_-_La_Place_due_Th%C3%A9%C3%A2tre_Fran%C3%A7ais_-_Google_Art_Project.jpg Los Angeles County Museum of Art, Los Angeles
89. https://upload.wikimedia.org/wikipedia/commons/7/72/Mary_Cassatt_-_The_Child%27s_Bath_-_Google_Art_Project.jpg Art Institute of Chicago Building, Chicago
90. https://ejmuybridge.files.wordpress.com/2010/07/baronet.jpg?w=640 Source Unknown
91. https://upload.wikimedia.org/wikipedia/commons/e/ef/Edgar_Degas_-_La_famille_Bellelli.JPG Musee D'Orsay, Paris
92. https://upload.wikimedia.org/wikipedia/en/9/99/Degas_painting_Perrot.jpg Metropolitan Museum of Art, New York
93. http://www.artinthepicture.com/artists/Edgar_Degas/women_ironing.jpeg Musee D'Orsay, Paris
94. http://images.fineartamerica.com/images/artworkimages/mediumlarge/1/combing-the-hair-edgar-degas.jpg National Portrait Gallery, London
95. https://upload.wikimedia.org/wikipedia/commons/5/54/Henri_de_Toulouse-Lautrec%2C_French_-_At_the_Moulin_Rouge-_The_Dance_-_Google_Art_Project.jpg Philadelphia Museum of Art, Philadelphia
96. https://www.metmuseum.org/toah/works-of-art/32.88.15/ Metropolitan Museum of Art, New York
97. https://en.wikipedia.org/wiki/Aristide_Bruant#/media/File:Lautrec_ambassadeurs,_aristide_bruant_(poster)_1892.jpg origin Unknown
98. https://upload.wikimedia.org/wikipedia/commons/1/12/Lautrec_in_bed_1893.jpg Musee D'Orsay, Paris

99. *http://www.classicshades.com/classicshades/assets/Image/articles/color-wheel.png* Origin Unknown
100. *https://upload.wikimedia.org/wikipedia/commons/e/eb/Baigneurs_a_Asnieres.jpg* National Gallery, London
101. *https://en.wikipedia.org/wiki/A_Sunday_Afternoon_on_the_Island_of_La_Grande_Jatte#/media/File:Georges_Seurat_-_A_Sunday_on_La_Grande_Jatte_--_1884_-_Google_Art_Project.jpg* Art Institute of Chicago, Chicago
102. *https://upload.wikimedia.org/wikipedia/commons/4/41/Georges_Seurat%2C_1891%2C_Le_Cirque_%28The_Circus%29%2C_oil_on_canvas%2C_185_x_152_cm%2C_Mus%C3%A9e_d%27Orsay.jpg* MuseeD'orsay, Paris
103. *https://www.khanacademy.org/humanities/ap-art-history/later-europe-and-americas/modernity-ap/a/czanne-mont-sainte-victoire* Philadelphia Museum of Art, Philadelphia
104. *https://upload.wikimedia.org/wikipedia/commons/8/82/Paul_C%C3%A9zanne_222.jpg* Courtauld Institute, London
105. *https://www.google.com/imgres?imgurl=https://uploads3.wikiart.org/images/paul-cezanne/the-great-pine-1889.jpg&imgrefurl=http://www.wikiart.org/en/paul-cezanne/ the-great-pine-1889&h=2324&w=2536&tbnid=267lIgNo5JfYcM:&q=paul+cezanne+great+pine&tbnh=160&tbnw=174&usg=AI4_-kR-sH4sZjqCRgjSuoP5wtrnLXabEA&vet=12ahUKEwjx6a7KosbeAhUbTo8KHUYvClgQ_B0wEnoECAMQEQ..i&docid=XbGf6Rpv8xAqJM&itg=1&hl=en&sa=X&ved=2ahUKEwjx6a7KosbeAhUbTo8KHUYvClgQ_B0wEnoECAMQEQ* Museo de Arte de Sao Paulo (MASPSao Paulo, Brazil)
106. *https://www.wikiart.org/en/paul-cezanne/apples-and-oranges?utm_source=returned&utm_medium=referral&utm_campaign=referral* Musee D'Orsay, Paris
107. *https://upload.wikimedia.org/wikipedia/commons/9/96/George_Caleb_Bingham_-_Raftsmen_Playing_Cards.jpg* Saint Louis Art Museum, Saint Louis, Missouri
108. *https://en.wikipedia.org/wiki/The_Oxbow#/media/File:Cole_Thomas_The_Oxbow_(The_Connecticut_River_near_Northampton_1836).jpg* Metropolitan Museum of Art, New York
109. *https://upload.wikimedia.org/wikipedia/commons/f/fb/Frederic_Edwin_Church_-_Niagara_Falls%2C_from_the_American_Side_-_Google_Art_Project.jpg* Scottish National Gallery, Edinburgh
110. *https://upload.wikimedia.org/wikipedia/commons/4/45/Albert_Bierstadt_-_The_Rocky_Mountains%2C_Lander%27s_Peak.jpg* Metropolitan Museum of Art, New York
111. *https://upload.wikimedia.org/wikipedia/commons/e/e6/Albert_Bierstadt_-_Valley_of_the_Yosemite_-_Google_Art_Project.jpg* Museum of Fine Arts, Boston
112. *https://www.metmuseum.org/toah/images/hb/hb_50.41.jpg* Metropolitan Museum of Art, New York

113. https://upload.wikimedia.org/wikipedia/commons/b/b0/Winslow_Homer_-_The_Cotton_Picke rs_-_Google_Art_Project.jpg Los Angeles County Museum of Art
114. https://upload.wikimedia.org/wikipedia/commons/0/07/Winslow_Homer_-_Dressing_for_the_Carnival.jpg Metropolitan Museum of Art, New York
115. https://customprints.nga.gov/detail/394333/whistler-symphony-in-white-no.-1-the-white-girl-1862 National Gallery of Art Washington
116. https://upload.wikimedia.org/wikipedia/commons/1/1b/Whistlers_Mother_high_res.jpg Musee D'Orsay, Paris
117. https://upload.wikimedia.org/wikipedia/commons/b/b1/Whistler-Nocturne_in_black_and_gold.jpg Tate Britain
118. https://upload.wikimedia.org/wikipedia/commons/e/e1/Sarah_Bernhardt_by_F%C3%A9lix_Nadar.jpg Photo by Felix Nadar
119. https://www.gardnermuseum.org/experience/collection/10873?filter= room%3A1794 Gardener Museum, Boston
120. https://upload.wikimedia.org/wikipedia/commons/9/92/EL_JALEO-SINGER.jpg Gardener Museum, Boston
121. https://upload.wikimedia.org/wikipedia/commons/e/ed/John_Singer_Sargent_-_Carnation%2C_Lily%2C_Lily%2C_Rose_-_Google_Art_Project.jpg Tate Britain
122. https://upload.wikimedia.org/wikipedia/commons/a/a4/Madame_X_%28Madame_Pierre_Gautreau%29%2C_John_Singer_Sargent%2C_1884_%28unfree_frame_crop%29.jpg Metropolitan Museum of Art, New York
123. https://upload.wikimedia.org/wikipedia/commons/f/fe/Edinburgh_NGS_Singer_Sargent_Lady_Agnew.JPG Scottish National Gallery, Edinburgh
124. https://upload.wikimedia.org/wikipedia/commons/8/89/Sargent%2C_John_Singer_%28RA%29_-_Gassed_-_Google_Art_Project.jpg Imperial War Museum, London
125. https://upload.wikimedia.org/wikipedia/commons/9/94/Spring_in_the_Trenches%2C_Ridge_Wood%2C_1917_%281918%29_%28Art._IWM_ART_1154%29.jpg Imperial War Museum, London
126. https://www.ibtimes.com/sites/www.ibtimes.com/files/styles/embed/public/2012/02/27/240349-reminiscence-on-stalingrad-by-german-painter-eichhorst-a-part-of-adolf.jpg Czech National Institute, Prague
127. https://02varvara.files.wordpress.com/2015/05/00-gely-korzhev-chuvelyov-farewell-from-scorched-by-the-fires-of-war-1967.jpg Private Collection
128. https://02varvara.files.wordpress.com/2015/05/00-gely-korzhev-chuvelyov-farewell-from-scorched-by-the-fires-of-war-1967.jpg Tate Modern, London
129. https://normsonline.files.wordpress.com/2012/11/paul_gauguin_091.jpg The Courtauld Museum of Art, London

130. *https://upload.wikimedia.org/wikipedia/commons/3/39/Paul_Gauguin_-_Deux_Tahitiennes.jpg* Metropolitan Museum of Art, New York
131. *http://blistar.net/images/photos/028c33be9ae839c66f47aae08b792e98.jpg* Private Collection
132. *https://upload.wikimedia.org/wikipedia/commons/e/e5/Paul_Gauguin_-_D%27ou_venons-nous.jpg* Museum of Fine Arts, Boston
133. *https://upload.wikimedia.org/wikipedia/commons/5/5a/Vincent_van_Gogh_-_Sorrow.jpg* The New Art Gallery, Walsall, UK
134. *https://upload.wikimedia.org/wikipedia/commons/b/b1/Van-willem-vincent-gogh-die-kartoffelesser-03850.jpg* Van Gogh Museum, Amsterdam
135. *https://upload.wikimedia.org/wikipedia/commons/5/5f/Van_Gogh_-_Portrait_of_Pere_Tanguy_1887-8.JPG* Musee Rodin, Paris
136. *https://upload.wikimedia.org/wikipedia/commons/e/ec/Le_caf%C3%A9_de_nuit_%28The_Night_Caf%C3%A9%29_by_Vincent_van_Gogh.jpeg* Yale University Art Gallery
137. *http://imgsrc.art.com/img/print/print/vincent-van-gogh-the-drawbridge-at-arles-with-a-group-of-washerwomen-c-1888_a-g-2588161-8880731.jpg?w=894&h=671* Kröller-Müller **Museum, Otterlo, Netherlands**
138. *http://lh5.ggpht.com/AhlmZlq1SmkjUvOp92ixVf3cBryeTUh2sB2PWQDfQCZhnYUE5ziy-4t67DBArHghx6JMeQzVpFq4OV7WHoyi2u YGlz9fnxkpdJkHKD GCNw=s2930* Van Gogh Museum Netherland
139. *https://en.wikipedia.org/wiki/Bedroom_in_Arles#/media/File:Vincent_van_Gogh_-_De_slaapkamer_-_Google_Art_Project.jpg* Musee D'Orsay, Paris
140. *https://upload.wikimedia.org/wikipedia/commons/c/c7/Surikov_streltsi.jpg* Tretyakov Gallery Moscow
141. *http://media.kunst-fuer-alle.de/img/41/m/41_00266813~storm-at-cape-aiya.jpg* Tretyakov Gallery, Moscow
142. *http://www.tanais.info/kuindzhi/kuindzhi4b.jpg* Unknown
143. *https://upload.wikimedia.org/wikipedia/commons/a/ae/Ilia_Efimovich_Repin_%281844-1930%29_-_Volga_Boatmen_%281870-1873%29.jpg* State Russian Museum St Petersburg
144. *https://hecticdialectics.files.wordpress.com/2016/04/ztd9p.jpg* Poster
145. *https://upload.wikimedia.org/wikipedia/commons/c/c3/Brodski_lenin.jpg* Tretyakov Gallery, Moscow
146. *http://ml-review.ca/aml/AllianceIssues/A2004/Deineka.jpg* Central Museum of the Defense Forces of the USSR, Moscow
147. *https://upload.wikimedia.org/wikipedia/commons/5/58/The_Knife_Grinder_Principle_of_Glittering_by_Kazimir_Malevich.jpeg* Tretyakov Gallery Moscow

148. https://upload.wikimedia.org/wikipedia/commons/5/58/The_Knife_Grinder_Principle_of_Glittering_by_Kazimir_Malevich.jpeg Yale University Art Gallery, New Haven Connecticut, USA
149. https://upload.wikimedia.org/wikipedia/commons/d/dc/Kazimir_Malevich%2C_1915%2C_Black_Suprematic_Square%2C_oil_on_linen_canvas%2C_79.5_x_79.5_cm%2C_Tretyakov_Gallery%2C_Moscow.jpg Tretyakov Gallery, Moscow
150. http://www.ibiblio.org/eldritch/el/mp/m58.jpg Stedelijk Museum, Breda, Netherlands
151. http://www.ibiblio.org/eldritch/el/mp/m45.jpg The Museum of Modern Art, New York
152. http://78.media.tumblr.com/6a1d77b01f852f07a4b53155d71fdbe8/tumblr_mpxl7qn8Z41sx2ksvo1_1280.jpg The Museum of Modern Art, New York
153. www.nationalgallery.org.uk/server.iip?FIF=/fronts/N-6438-00-000005-WZ-PYR.tif&CNT=1&WID=655&QLT=85&CVT=jpeg National Gallery, London
154. https://secure.img2.wfrcdn.com/lf/maxsquare/hash/23093/11360009/1/Trademark-Fine-Art-Odilon-Redon-Evocation-of-Butterflies-1912-Canvas-Art-BL01206-C.jpg Detroit Institute of Art, Detroit
155. https://upload.wikimedia.org/wikipedia/commons/c/c6/Henri_Rousseau_-_Il_sogno.jpg The Metropolitan Museum of Art, New York
156. https://l7.alamy.com/zooms/1a61ee6eec7e4c980b9832563ba0b0b/la-carriole-du-pre-junier-the-horse-drawn-carriage-father-junier-1908-f6f2wf.jpg Musée de l'Orangerie Paris
157. https://upload.wikimedia.org/wikipedia/commons/4/40/The_Kiss_-_Gustav_Klimt_-_Google_Cultural_Institute.jpg Belvedere Palace Museum, Vienna
158. http://www.wmofa.com/gallery/Klimt,_Gustav/Hope_I_1903.jpg National Gallery of Canada, Ottawa
159. https://upload.wikimedia.org/wikipedia/commons/f/f4/The_Scream.jpg The National Museum, Oslo
160. http://www.edvardmunch.org/images/paintings/workers-returning-home.jpg Munch Museum, Oslo
161. https://upload.wikimedia.org/wikipedia/en/7/7c/Christ%27s_Entry_into_Brussels_in_1889.png Paul Getty Museum, Los Angeles
162. https://upload.wikimedia.org/wikipedia/en/2/2e/La_danse_%28I%29_by_Matisse.jpg Hermitage Museum, St Petersburg
163. https://upload.wikimedia.org/wikipedia/en/b/b9/Bonheur_Matisse.jpg Barnes Foundation, Philadelphia
164. https://uploads1.wikiart.org/images/henri-matisse/interior-with-egyptian-curtain-1948.jpg The Phillips collection, Washington D.C.

165. *https://en.wikipedia.org/wiki/The_Sorrows_of_the_King#/media/File:The_Sorrows_of_the_King.jpg* Pompidou Centre, Paris
166. *http://www.winifred.cichon.com/ideal_beauty/images/21.jpg* The Museum of Modern Art, New York
167. *https://uploads3.wikiart.org/images/amedeo-modigliani/little-girl-in-blue-1918.jpg* Private Collection
168. *http://www.galeriedada.com/img_big/Chag3.jpg* The Museum of Modern Art, New York
169. *https://uploads5.wikiart.org/images/marc-chagall/the-three-candles-1940.jpg* Private Collection
170. *https://upload.wikimedia.org/wikipedia/commons/b/b4/The_City_Rises_by_Umberto_Boccioni_1910.jpg* The Museum of Modern Art, New York
171. *https://www.tate.org.uk/art/artworks/lowry-the-pond-n06032* Tate Britain, London
172. *https://upload.wikimedia.org/wikipedia/commons/a/a8/Nighthawks_by_Edward_Hopper_1942.jpg* Art Institute of Chicago, Chicago
173. *https://www.moma.org/collection/works/80000* The Museum of Modern Art, New York
174. *https://theartstack.com/artist/sir-sidney-nolan-1917-1992/little-dog-mine* Private Collection
175. *http://www.artnet.com/artists/sidney-nolan/new-guinea-dance-KcflyQbQ3f7CYFYxe9KBg2* Private Collection
176. *https://upload.wikimedia.org/wikipedia/commons/0/00/Paula_Modersohn-Becker_018.jpg* Kunstmuseum, Basel, Switzerland
177. *https://www.sartle.com/sites/default/files/images/artwork/street-dresden-ernst-ludwig-kirchner-163651-289546.jpg* Museum of Modern Art, New York
178. *https://upload.wikimedia.org/wikipedia/commons/thumb/f/fd/Franz_Marc-The_Yellow_Cow-1911.jpg/1024px-Franz_Marc-The_Yellow_Cow-1911.jpg* Guggenheim,Museum, New York
179. *https://upload.wikimedia.org/wikipedia/commons/3/32/Franz_Marc-The_fate_of_the_animals-1913.jpg* Kunstmuseum, Basel, Switzerland
180. *http://www.deborahfeller.com/news-and-views/wp-content/uploads/2013/01/self-portrait-with-arms-above-head.jpg* Private Collection
181. *https://www.guggenheim.org/artwork/1846* Guggenheim Museum, New York
182. *http://www.invisiblebooks.com/KandinskyComposition%20VIISketch913.jpg* Tretyakov Gallery, Moscow
183. *http://www.wassilykandinsky.net/images/works/50.jpg* Guggenheim Museum, New York
184. *http://media.mutualart.com/Images/2009_02/22/0034/34999/91c8113c-a4d7-4efc-b9d3-1709590c8cd1_34999.jpg* National Museum of Modern Art, Paris
185. *http://jillberrydesign.com/nwp2/wp-content/uploads/2010/03/LWYBKlee.jpg* Private Collection

186. https://upload.wikimedia.org/wikipedia/commons/0/09/Die_Zwitscher-Maschine_%28Twittering_Machine%29.jpg Museum of Modern Art New York
187. http://www.piet-mondrian.org/images/paintings/composition-with-red-yellow-and-blue.jpg Tate Britain, London
188. https://uploads8.wikiart.org/images/georgia-o-keeffe/street-of-new-york-ii.jpg Georgia O'Keefe Museum, Santa Fe, New Mexico
189. https://www.baus.org.uk/_userfiles/pages/images/museum/other/Urinal12.jpg Tate Gallery, London
190. https://upload.wikimedia.org/wikipedia/en/6/6b/Hoch-Cut_With_the_Kitchen_Knife.jpg Nationalgalerie, Staatliche Museenzu Berlin, Berlin
191. https://www.wikiart.org/en/kathe-kollwitz/not_detected_235977 poster
192. https://i.pinimg.com/736x/c5/69/87/c56987fadf5d1d9ecf1c581f82162da9.jpg Metropolitan Museum of Art, New York
193. http://en.allpaintingsstore.com/FamousPaintingsStore.nsf/A?Open&A=8LHVCW Harvard Art Museum, Harvard, Boston
194. http://78.media.tumblr.com/tumblr_m0ek4bEKeJ1roi6xno1_500.jpg Location Unknown
195. https://mydailyartdisplay.wordpress.com/2011/01/22/the-pillars-of-society-by-george-grosz-3/ Estate of George Grosz / Licensed by VAGA, New York, NY
196. http://wewantyou.us/2016/11/jo-jo-la-colombe/ Poster
197. http://www.esquirecomics.com/resources/collection_images/Isthistomorrow2.jpg Book cover
198. https://www.pinterest.com/pin/87468417735647765/?lp=true A plate for a text book
199. https://www.moma.org/collection/?classifications=&locale=es&page=1219 The Museum of Modern Art, New York
200. https://classicprints.com.au/sites/default/files/A4_8_Pablo.jpg National Gallery of Art, Washington
201. https://upload.wikimedia.org/wikipedia/en/9/9c/Gar%C3%A7on_%C3%A0_la_pipe.jpg Private Collection
202. https://upload.wikimedia.org/wikipedia/en/4/4c/Les_Demoiselles_d%27Avignon.jpg Museum of Modern Art, New York
203. http://www.jkrweb.com/art/images/guernica.jpg Reina Sofia Museum, Madrid
204. https://upload.wikimedia.org/wikipedia/en/1/14/Picasso_The_Weeping_Woman_Tate_identifier_T05010_10.jpg Tate Modern, London
205. https://uploads1.wikiart.org/images/pablo-picasso/two-women-running-on-the-beach-the-race-1922.jpg Musee Picasso, Paris
206. http://totallyhistory.com/wp-content/uploads/2013/01/the-false-mirror-1928.jpg Museum of Modern Art, New York

207. *https://upload.wikimedia.org/wikipedia/commons/6/64/Hendrick_Martensz._Sorgh_001. jpg* Rijksmuseum, Amsterdam
208. *https://uploads5.wikiart.org/images/joan-miro/dutch-interior-i.jpg* Museum of Modern Art, New York
209. *https://uploads3.wikiart.org/images/joan-miro/the-vegetable-garden-with-donkey.jpg* ModernaMuseet, Stockholm, Sweden
210. *https://upload.wikimedia.org/wikipedia/en/2/2d/The_Harlequin%27s_Carnival.jpg* Collection Albright-Knox Art Gallery, Buffalo, New York
211. *https://www.kimbellart.org/collection-object/constellation-awakening-early-morning* Kimbell Art Museum, Fort Worth, Texas
212. *https://uploads5.wikiart.org/images/salvador-dali/the-persistence-of-memory-1931.jpg* Museum of Modern Art, New York
213. *https://upload.wikimedia.org/wikipedia/en/9/90/DaliGreatMasturbator.jpg* Reina Sofia Museum, Madrid
214. *https://uploads1.wikiart.org/images/salvador-dali/apparition-of-face-and-fruit-dish-on-a-beach.jpg* Wadsworth Atheneum Museum of Art, Hartford, Connecticut, USA
215. Aztec Painting
216. *http://www.cleansingfire.org/wp-content/uploads/2011/04/big-222.jpg* Kelvingrove Art Gallery and Museum, Glasgow
217. *http://www.dhresource.com/0x0s/f2-albu-g1-M01-0D-99-rBVaGVZ-D96AXtiUAAUGrAKmsJg882.jpg/diego-rivera-paintings-for-sale-el-vendedor.jpg* Museum of Modern Art San Francisco
218. *https://macaulay.cuny.edu/eportfolios/willlorenzo/files/2011/11/Man-Controller-of-the-Universe.jpg* Rockefeller Plaza (destroyed)
219. *https://www.sartle.com/media/artwork/dreams-of-a-sunday-afternoon-in-alameda-central-park-diego-rivera.jpg* Museo Mural Diego Rivera, Mexico City, Mexico
220. *https://www.freeart.com/gallery/r/rivera/rivera114.jpg* Mural in Mexico city
221. *https://upload.wikimedia.org/wikipedia/en/f/f9/The_Two_Fridas.jpg* Museo de ArteModerno, Mexico City
222. *https://upload.wikimedia.org/wikipedia/en/2/2e/The_Love_Embrace_of_the_Universe%2C_the_Earth_%28Mexico%29%2C_Myself%2C_Diego%2C_and_Se%C3%B1or_Xolotl.jpg* Private Collection
223. *http://cdn.artobserved.com/2009/08/Image-9.jpg* Tate Modern, London
224. *https://upload.wikimedia.org/wikipedia/commons/a/a1/Navajo_sandpainting.jpg* Edward Curtis, Photograph

225. http://1.bp.blogspot.com/-xzkgmCUSTfk/T6ZlP_slxPI/AAAAAAAAMnA/6pNho-UcZvo/s1600/Pollock-Moon%2BWoman%2BCuts%2Bthe%2BCircle%252C%2B1949.jpg Pompidou Centre, Paris
226. http://www.galleryintell.com/wp-content/uploads/2013/03/autumn_rhythm-pollock1.jpg Metropolitan Museum of Art, New York
227. https://www.moma.org/collection/works/79810 Museum of Modern Art, New York
228. https://camelbrand.files.wordpress.com/2011/05/30-1.jpg Camel cigarette advertisement
229. https://images.curiator.com/image/upload/t_x/art/21b2aa2c6494cd59025538 1494de7540.jpg Whitney Museum of American Art, New York
230. https://www.phaidon.com/resource/243936733-91ad49 40d7-z.jpg Andy Warhol print
231. https://cdn.kastatic.org/ka-perseus-images/329f84364bd08b80515b71fa830da2d2b6802 c0c.jpg Museum of Modern Art, New York
232. https://guyhepner.com/wp-content/uploads/2015/04/Mao-92.png Tate Modern, London
233. https://latimesblogs.latimes.com/.a/6a00d8341c630a53ef0120a5426b61970c-pi National Portrait Gallery, Smithsonian, Washington
234. https://upload.wikimedia.org/wikipedia/en/d/df/Roy_Lichtenstein_Drowning_Girl.jpg Museum of Modern Art, New York
235. https://images.metmuseum.org/CRDImages/as/original/DP130155.jpg Metropolitan Museum of Modern Art, New York
236. http://www.tate.org.uk/art/images/work/T/T03/T03254_10.jpg Tate Modern, London
237. http://www.ngv.vic.gov.au/explore/collection/work/3761/ National Gallery of Victoria, Melbourne
238. https://i.dailymail.co.uk/i/pix/2011/07/22/article-2017441-0D1BC72F00000578-930_634x459.jpg Private Collection
239. http://www.tate.org.uk/art/images/work/T/T03/T03403_10.jpg Tate Modern, London
240. http://1vze7o2h8a2b2tyahl3i0t68.wpengine.netdna-cdn.com/wp-content/uploads/2015/10/Frank-Stella_Empress-of-India_1965-e1446141282786.jpg Museum of Modern Art, New York
241. http://78.media.tumblr.com/tumblr_lvjkdaaTnc1r54ihjo1_1280.jpg Romare Bearden Foundation, New York
242. http://www.djfood.org/wp-content/uploads/2012/06/Hirst-butterflies.jpg Private Collection
243. http://www.jeffkoons.com/sites/default/files/styles/380x_height/public/artwork-images/hul29_sm.jpg?itok=He78u-u4Courtesy, http://images.huffingtonpost.com/2016-06-06-1465242893-3970579-SAVILLE20022003Reverse.jpg Gagosian Gallery, Los Angeles
244. http://images.huffingtonpost.com/2016-06-06-1465242893-3970579-SAVILLE20022003Reverse.jpg courtesy Larry Gagosian

THE LIST OF BOOKS CONSULTED

Janson's history of art, Seventeenth edition, Pearson, 2007,
Story of Art, E H Gombrich, Phaidon, London, 1992
The Story of Painiting, Sister Wendy Becket, DK, London , 1994
Oxford History of Western Art, Oxford University Press, 2000
Marshal Cavendish Series of Great Artists of the Western World,
Art, A New History, Paul Johnson, Harper, 2003
Masters of French Painting, Eric M Zaffran, Giles 2012
Annotated Art, The World's Greatest Paintings, Explored and Explained, DK, 2012
The History of Art, Hodge, Arcturus Publishing, London 2009
Impressionism, Robert L Herbert, Yale University Press, 1991
Picasso, Philippe Dagen, The Monacelli Press, 2009
Russian Painting, Peter Leek, Temporis Collection, 2005
Isms Understanding art, Stephan Little, Turtleback, 2004
Dali: The Paintings, Robert Decharnes and Giles Neret, Taschen, 2003
John Singer Sargent, Carter Ratcliff, Abbeville Press, 2001
John Constable, Jonathan Clarkson, Phaidon Press, 2010
Turner in his Time, Andrew Wilton, Thames and Hudson, 2016
Van Gogh, Paul Gauguin, The Impressionist cycle, Mark Roskill, Thames and Hudson, 1970